예술@사회

예술@사회

우리 시대 예술을 이해하는 8가지 키워드

ⓒ 이동연, 2018

2018년 1월 29일 초판 1쇄 인쇄
2018년 1월 31일 초판 1쇄 발행

지 은 이	이동연
펴 낸 이	박해진
펴 낸 곳	도서출판 학고재
등 록	2013년 6월 18일 제2013-000186호
주 소	04034 서울시 마포구 양화로 85 동현빌딩 4층
전 화	02-745-1722(편집) 070-7404-2810(마케팅)
팩 스	02-3210-2775
전자우편	hakgojae@gmail.com
페이스북	www.facebook.com/hakgojae

ISBN 978-89-5625-362-6 03600

'2017년 예술연구서적발간지원사업' 선정
서울문화재단의 지원을 받아 발간하는 Color Book 시리즈 – 예술연구 / Silver Book

후원: 서울특별시 서울문화재단

노동

복지

도시재생

예술@사회

우리 시대
예술을 이해하는
8가지 키워드

시간

검열

이동연 지음

행동

기술

학고재

거버넌스

머리말

사실 이 책을 오래전부터 쓰고 싶었습니다. 그런데 책을 집중해서 쓸 수 있는 시간이 좀처럼 나지 않아 차일피일 미루다, 작년 말에 결심하고 원고를 준비하던 차에 서울문화재단에서의 '예술연구서적 발간지원사업'이 있다는 것을 알게 되었습니다. 잘되었다 싶어 지원했는데, 운 좋게도 선정되고 말았습니다. 빼도 박도 못하고 책을 내야 하는 상황이 된 것이죠.

책을 집필하던 즈음에 블랙리스트 사태가 터졌고, 곧바로 예술인 시국선언과 광화문에서의 장기 노숙 농성이 시작되었습니다. 저도 광화문 캠핑촌 예술 행동에 참여해서 기자회견과 광장 토론회, 콘서트 준비 등을 거들었습니다. 속으로는 "아, 글을 써야 하는데…"라고 걱정했지만, 개인적으로는 블랙리스트 사태와 광화문 캠핑촌 예술 행동이 고맙게 느껴졌습니다. 그만큼 이 책의 내용이 풍부해질 수 있을 거라고 생각했기 때문입니다.

어느덧 광화문에는 봄이 오고, '통치자'가 물러가기 전까지는 절대로 광화문에서 방을 빼지 않겠다던 예술인의 다짐은 그대로 지켜졌습니다. 박근혜 전 대통령과 김기춘 전 비서실장, 이재용 삼성전자 부회장이 교도소에 수감되어 재판을 받았고, 정권 교체로 새 정부가 들어섰습니다. 그리고 '문화예술계 블랙리스트 진상조사 및 제도개선위원회'가 만들어져 예술인이 스스로 주체가 되어 조사 중입니다.

'이제 세상도 바뀌고, 혼돈스러웠던 예술계에도 봄이 왔으니 글을 쓰는 데 집중할 수 있겠지'라고 생각했지만, 시간이 여의치 않았습니다. 한동안

블랙리스트로 봉인되었던 신세가 풀리니, 이런저런 요청과 제안이 쏟아지기 시작했습니다. 한동안 꽤 나갔던 진도가 다시 멈추기 시작했습니다. 이대로 가다가는 올해 책을 내기 어렵다고 걱정할 즈음, 여름에 혼자 산속에 박혀 책을 쓴다는 후배의 말이 떠올랐습니다. "나도 그렇게 한번 해 볼까?"라는 생각이 들었죠.

다행히 아내의 통 큰 배려로, 그것도 직접 예약까지 해 주어서 난생처음으로 8월 첫 주 동안 강원도 평창에서 여름휴가를 홀로 보내며 집필에 매달렸습니다. 원고를 다 마무리하지 못했지만, 그때마저 없었다면 아마도 이 책은 해를 한참 넘기고 말았을 것입니다. 작년 말, 블랙리스트 사태부터 올여름 제도개선위원회의 출범에 이르는 이 기간은 적어도 제게는 발간이 지연된 시간이라기보다 더 내실 있는 책을 만들게 한 결실의 시간이었습니다.

이 책은 예술이 처한 사회적 환경, 예술이 갖는 사회적 위치, 예술이 진화하는 사회적 조건을 정리한 책입니다. 요즘 '예술@사회' 같은 아주 단순하고 초보적인 제목이 절실하게 느껴지는 것은 그만큼 예술이 처한 현실이 좋지 않음을 방증합니다.

예술은 사회적 관계 속에서 존재한다는 교과서적인 말을 반복하고 싶지는 않았습니다. 2000년대 이후 예술의 장이 맞은 위기와 예술의 사회적 위치를 몇 가지 쟁점을 드러내며 설명하면 좋지 않을까 싶어 가능한 주제를

고민해 보았습니다. 그렇게 이 책의 개별 장이기도 한 8개의 주제를 정했습니다.

1장 '예술과 노동'은 예술 창작을 노동의 관점에서 바라볼 때, 어떤 관점이 중요한지를 언급하고자 했습니다. 예술 노동의 보편성과 특수성의 의미를 부각하고자 했는데, 이는 예술 복지의 두 가지 상반된 관점과도 관계가 있습니다. 예술 노동은 예술의 위기를 보여 주는 담론입니다. 그래서 예술의 젠트리피케이션과 예술가의 프레카리아트화를 비판적으로 기술했고, 대안으로 사회적 자본으로 예술 노동의 의미를 강조하고자 했습니다.

2장 '예술과 복지'는 예술 복지를 구제의 관점이 아닌 권리의 관점으로 보고자 했습니다. 현행 〈예술인 복지법〉의 문제점을 분석하고, 해외 예술인 복지 정책의 다양한 사례를 국내 예술 복지 정책과 비교하려 했던 것도 그런 이유에서였습니다.

3장 '예술과 도시재생'은 예술이 도시재생과 젠트리피케이션에서 역설적 위치에 있다는 점을 강조하고자 했습니다. 예술은 쇠락한 도시의 활력소가 되었다가, 바로 그 이유 때문에 불행하게도 젠트리피케이션의 희생양으로 쫓겨납니다. 그러나 다른 한편으로 예술은 젠트리피케이션을 막을 수 있는 저항의 보루가 되기도 합니다. 예술이 도시 젠트리피케이션에 맞서 어떤 싸움을 했는지, 실제로 내가 참여한 현장을 중심으로 설명하고자 했습니다.

4장 '예술과 시간'은 예술 비평에서 그동안 주목하지 않았던 시간의 문제를 부각하고자 했습니다. 예술에서 시간은 매우 다양한 의미로 해석할 수 있습니다. 예술가가 희열을 느끼는 시간은 찰나에 불과하지만, 그 시간을 느끼기 위해 수많은 노력을 기울입니다. 서양에서는 그 시간을 '에피파니 *epiphany*'라고 하고, 판소리에서는 '득음 得音'이라고도 합니다. 예술의 시간은 차이와 반복의 시간입니다. 연습을 수없이 반복하는 시간은 무대에서 '차이의 시간'을 느끼기 위해서입니다. 창작의 시간은 노동의 시간을 반드시 전제합니다. 예술의 시간은 노동의 시간을 포함해야 합니다.

5장 '예술과 검열'은 블랙리스트 사태의 기원인 박정희 군사정권 시절의 검열부터 자유주의 정부 시절의 검열, 그리고 최근 보수 정부 9년 동안의 검열에 이르기까지 검열의 계보를 살펴보았습니다. 예술인 블랙리스트 사건은 유신정권으로 회귀하는 징표이자 유신이 몰락하는 징후이기도 합니다. 블랙리스트가 작동된 시간의 계열, 블랙리스트의 '기획 - 지시 - 전달 - 실행'에 이르는 체계, 블랙리스트에 내재된 심리 구조까지 박근혜 정부의 예술 검열은 그의 아버지인 박정희의 유신 정치를 소환한 것이라 할 수 있습니다.

6장 '예술과 행동'은 반대로 예술인이 검열과 억압에 맞서 어떤 힘든 싸움을 벌였는지에 대한 현장 기록을 담았습니다. 대추리 미군 기지 건설 반대 예술 행동에서 용산 참사, 콜트콜텍, 세월호, 광화문 캠핑촌에 이르기까

지 파견 예술가가 현장에서 노동자, 농민, 철거민 등 자본과 국가권력에 의해 재난을 당한 사람들과 함께한 이야기와 그 의미를 담았습니다.

7장 '예술과 기술'은 요즘 유행하는 4차 산업혁명 담론을 비판적으로 바라보면서 예술이 기술혁명 시대에 어떤 위상을 갖고, 개인의 일상에 어떤 영향을 미치는지에 대한 전망을 담았습니다. 예술과 기술의 융합은 '정보의 디지털화', '기계의 인공지능화', '신체의 데이터화'라는 기술 환경에서 야기되었습니다. 그런 만큼 예술과 기술의 융합은 일차적으로 기술 환경의 변화를 주목해야 하지만, 그렇다고 그것이 최종적인 목적이서는 안 됩니다. 4차 산업혁명 담론이 문제인 것은 지나치게 기술결정론과 경제결정론에 매몰되었기 때문입니다. 저는 기술결정론과 경제결정론에서 벗어나기 위해 '제3의 예술'과 '서드라이프'라는 개념을 제안했고, 개인이 누리는 라이프 스타일의 창조성을 위해 예술과 기술의 융합의 중요성을 강조했습니다.

마지막 8장 '예술과 거버넌스'는 붕괴된 예술 지원 체계의 복원과 예술 현장의 소통을 위해 지금 우리가 해야 할 것이 무엇인지에 대해서 말하고자 했습니다. 예술 거버넌스는 예술 공동체와 운명을 함께합니다. 따라서 예술의 지원 체계 안에 존재하는 예술가, 행정 관료, 중간 매개자가 위계적 관계가 아니라 예술의 활성화를 위해 서로 각기 다른 역할을 수행하는 수평적 네트워크이며, 가족적 유사성을 가져야 함을 강조했습니다.

예술 거버넌스에서 정책을 수립하고, 예산을 집행하는 문화 관료와 이

를 간접적으로 수행하는 광역과 지역의 문화재단, 그리고 문화예술 관련 단체와 예술 기획과 정책 민간 전문가 및 예술가 개개인 모두 예술의 장 안에서 위계적 관계에서 벗어나 수평적 관계를 맺어야 한다. 이들 모두 예술 정책의 성공을 위해 모인 운명 공동체이기 때문입니다. 따라서 예술 거버넌스의 장 안에 참여하는 여러 주체는 서로 이해관계를 조정하고, 이해하고, 합의하는 '대화의 미덕과 윤리'를 가져야 하며, 공존과 상생의 사고를 가져야 합니다.

평소에 글을 어렵게 쓴다는 말을 많이 들어 이번에는 독자와 쉽게 소통할 수 있는 방법에 대해 고민하다 문장을 강의 녹취록처럼 만들어 보았습니다. 주변 사람들에게 글을 보여 주었더니 훨씬 이해가 빠르다고 했습니다. '예술@사회'라는 교과서 같은 제목의 책이지만, 원론적인 이론서가 아니라 현장 보고서이기 때문에 강의식 문장이 내용을 이해하는 데 조금이라도 도움을 주지 않을까 합니다.

이 책에 실은 글을 처음부터 끝까지 모두 새로 쓴 건 아닙니다. 예술 정책, 이론과 관련해서 그동안 잡지 기고나 토론회 용으로 썼던 글을 다시 수정하고 정리한 원고로 책을 완성했습니다. 각 장 출처는 따로 명시했습니다. 지난 10여 년간 예술의 현장에서 활동하면서 얻은 정보와 귀동냥, 그리고 아주 하찮은 형태이긴 하지만 예술 행동에 참여한 내력을 재료 삼아 쓴

책입니다. 그래서 이 책은 예술 현장에서 묵묵히 자기 자리를 지키고 있는 많은 분께 큰 빚을 졌습니다.

무엇보다 예술 행동의 현장에서 오랫동안 함께한 문화연대 동지들, 계간 〈문화/과학〉 편집위원들, 광화문 캠핑촌 예술인들과 문화예술계 블랙리스트 진상조사 및 제도개선위원회에 참여하는 위원들, 그리고 새 문화정책 준비단 분들께도 진심으로 감사드립니다. 그리고 학문의 길과 운동의 길, 모두를 가르쳐 주신 강내희 선생님, 심광현 선생님께도 깊이 감사드립니다. 집필할 시간이 부족할 때 가족이 선뜻 여름휴가를 포기하고 시간을 내줬습니다. 귀한 시간을 허락한 아내 재란과 지난 여름휴가를 함께 보내지 못한 딸 정인에게도 미안하고 고맙다는 말을 전하고 싶습니다.

마지막으로 이 책을 낼 수 있도록 지원해 주신 서울문화재단 관계자 분들과 멋지고 꼼꼼하게 마무리해 주신 도서출판 학고재의 박해진 대표님과 학고재 식구들에게도 거듭 감사의 말을 드리고 싶습니다. 이 책이 부족하지만, 예술의 사회적 의미를 이해하는 데 조금이라도 도움이 되는 책이길 희망해 봅니다.

2018년 1월
이동연

차례

1장 예술과 노동

1. 예술 노동이란 무엇인가?

첫 번째 장에서는 주로 예술과 노동의 관계를 다루고자 합니다. 2014년 11월 서울문화재단 주최로 서울시창작공간 국제심포지엄이 '노동하는 예술가, 예술환경의 조건'이란 주제로 열렸습니다. 심포지엄의 발제를 맡은 암스테르담대학교의 한스 애빙Hans Abbing 명예교수는 예술가의 빈곤을 당연시하는 예술계의 풍토에 의문을 제기했습니다.

그는 예술가가 노동자의 평균임금보다 낮은 보수를 받으면서도 이를 불평하기는커녕 운명으로 받아들이려는 것은 잘못된 시각이라고 말했습니다. 예술의 가치 비용, 즉 예술의 가치를 실현하는 데 드는 비용이 너무 커 예술가에게 지급할 돈이 없다는 지원 기관이나 기업의 주장은 예술가를 희생양으로 삼으려는 알리바이에 불과하다고 일축했습니다.

그는 다시 이렇게 질문했습니다. "예술 창작의 즐거움, 예술의 에토스가 아무리 중요해도, 그것이 예술가는 가난해도 좋다는 것을 정당화할 수 있을까요?" 그는 그렇지 않다고 말합니다. 예술가는 관객으로부터 사랑받는 만큼 상징적으로 보상받는 것이 크기 때문에 돈을 많이 받지 않아도 된다는 생각은 과연 적절할까요? 아닙니다. 그런 생각은 예술가에 대한 일상적 착취를 정당화하려는 잘못된 근거에 불과합니다. 그는 예술가가 이러한 잘못된 논리에 맞서 싸워야 한다고 역설했습니다.

그는 심포지엄 발표의 마지막 부분에서 다음과 같은 대안을 제안했습니다. 대안적 예술 시장에 대한 상상, 문화예술 공공 기관의 민영화 반대, 예술가를 정당하게 대우하고 보수를 지급하는 예술 기관을 인증하는 활동 강화, 대중의 지지를 받도록 예술가가 더욱 다양한 영역에 참여하는 활동 등입니다.

예술가에게 '노동'은 어떤 의미일까요? 예술가는 노동의 권리를 정당하게 인정받을까요? 사실 예술가에게 '노동'은 '창작'과 분리해 설명할 수 없고, '창작'도 '노동'과 분리해 설명할 수 없습니다. 창작은 노동의 일부이지만, 미적 가치를 생산한다는 점에서 특수한 노동입니다. 미적 가치를 생산하는 예술가의 노동은 육체노동과 정신노동이 함께 결합된 노동입니다.

예술가는 소설을 쓰거나, 그림을 그리거나, 노래를 부를 때 자신의 몸을 창작의 수단으로 사용하면서도, 마음속으로 어떤 형태로 재현할지 고민을 거듭합니다. 단어 하나를 결정하기 위해 많은 시간을 소비하고, 노래의 영감을 얻기 위해 아무 일도 하지 않고 며칠을 보내기도 합니다. 몇 달 동안 한 줄도 쓰지 못하다가 영감이 떠오르면 하루 만에 글을 완성하기도 합니다. 즉, 예술 작품은 노동시간에 비례하지는 않습니다. 미적 표현은 노동시간으로 결정할 수 없기 때문입니다. 그래서 저는 예술 창작의 이러한 특별한 상황을 '예술 노동'이라 정의합니다.

예술 노동은 특별하면서도 보편적입니다. 예술 노동은 창작의 '노동'과 노동의 '창작'이 결합된 개념입니다. 창작을 노동으로부터 분리하거나, 반대로 창작을 노동과 동일시하는 것은 예술 노동의 개념과는 거리가 멉니다. 창작은 노동의 한 형태이면서도, 노동 일반으로 되돌릴 수 없는 특수성을 가졌습니다. '노동'으로서 창작은 물리적 시간의 양뿐만 아니라, 창작자의 정신적 투여의 질을 객관화함을 의미합니다. 반대로 '창작'으로서 노동은 특수한 미적 가치를 생산하는 행위로서 육체적·정신적 노동을 결합한 창조적 활동입니다.

따라서 '예술 노동'은 노동과 별개가 아니라 특수한 노동의 형태로서 창조적 가치를 생산하는 노동이라 정의할 수 있습니다. 예술은 노동의 가치를 재현할 뿐 아니라, 노동의 특수한 행위로 미적 가치를 갖는다는 점을 다시 한 번 강조합니다. 다음 글을 살펴보겠습니다.

> 우리는 마르크스가 그랬듯, 예술과 노동이 적대적 활동이 된다는 생각을 극복해야 한다. 이는 인간의 노동에서 창조적 성격을 보지 못하고(칸트에 의하면 강요된 환금적 활동), 그러므로 이를 자유*freedom*의 영역으로부터 배제시키는 데서 유래한 생각이거나, 노동을 단순히 경제학적인 한 범주로 축소시킴으로써 노동과 인간의 관계, 인간의 본질과의 관계를 이해하지 않는 데서 연유한 생각이다. … 예술이란 노동의 적극적 측면을 연장시킴으로써, 인간의 창조적 역량을 드러내는 활동이라는 생각은 예술을 어떤 특수한 '주의*ism*'에 국한시키지 않고 그 경계의 무한한 연장을 허용한다. 예술작품은 역사를 통해 수행했던 것과 같은 실로 다양한 기능—이데올로기적 기능, 교육적 기능, 사회적 기능, 표현적 기능, 인식적 기능, 장식적 기능 등—을 수행할 수 있다. 하지만, 예술이 이러한 기능을 수행할 수 있음은 '인간에 의해 창조된 대상'으로서라는 사실을 기억해야 한다. 그것에 관련되는 것이 내적 현실이건 외적 현실이건 예술작품은 무엇보다 인간의 창조물이요 새로운 현실이다. 그러므로 예술의 '본질적 기능'이란 인간의 노동으로 이미 인간화된 현실을 그의 창조로서 확대시키고 풍요롭게 하는 일이라고 할 수 있다.[1]

프랑스의 마르크스주의 미학자인 앙리 아르봉Henri Arvon의 언급은 예술과 노동이 대립적이지 않고 상호 보완적임을 강조합니다. 예술은 노동의 창조적 잠재성을 실현하는 활동이고, 노동은 예술의 창조적 가치를 생산하는 중요한 조건이라는 점에서 예술과 노동은 상호 보완적입니다.

노동 없는 예술 행위는 존재할 수 없습니다. 그러나 노동의 창조적 행위로서 예술은 자본주의가 착취하는 임금노동과는 대립합니다. 마르크스는 《경제학-철학 수고》에서 상품으로 전락한 노동자의 현실을 직시했습니다. 그는 "노동자는 상품으로, 그것도 가장 빈곤한 상품으로 전락"했고, "노동자의 빈곤은 노동자에 의한 생산의 권력 및 규모와 전도된 관계에 있다"라고 말합니다.

이러한 노동자와 자본가의 대립에 따르는 필연적 결과는 "소수의 수중에서 이루어지는 자본의 축적, 곧 보다 가공스러운 독점의 회복이다". "자본가와 지대징수자의 구별, 농부와 매뉴팩처어 노동자의 구분은 사라지고 전 사회는 소유자와 무산 노동자의 두 계급으로 나누어질 수밖에 없"[2]습니다.

마르크스는 이러한 노동자 계급의 소외가 가장 본질적으로 수렴되는 방식을 "화폐 체계로 인한 전반적 소외"[3]라고 말합니다. 화폐 체계는 노동과 노동자의 분리, 즉 노동 소외를 야기하는 자본주의의 착취 체제입니다. 화폐 체계하에서 노동은 노동자의 것이 아닙니다. 다음 글을 보겠습니다.

> 노동은 부자들을 위해서는 기적을 생산하지만, 노동자를 위해서는 궁핍을 생산한다. 노동은 궁전을 생산하지만 노동자를 위해서는 지옥을 생산한다. 노동은 미를 생산하지만, 노동자를 위해서는 기형성을 생산한다. 노동은 기계들을 통해 노동을 보충하지만, 그 반면에 일부의 노동자들을 야만적인 노동으로 몰고 가며 또 다른 일부의 노동자들을 기계로 만든다. 노동은 정신을 생산하지만, 노동자를 위해서는 우둔 곧 백지상태를 생산한다.[4]

마르크스는 소외를 생산의 관계로 파악합니다. "만일 우리가 노동의 본질적 상태가 어떤 것인가를 묻는다면, 그것은 노동자와 생산의 관계를 묻는 것"이라고 말합니다. 그런데 그는 노동 소외는 생산의 결과에서만 나타나는 것이 아니라 생산 행위, 즉 생산하는 활동에서 나타난다고 합니다.[5]

그는 이를 "외적인 노동", "인간을 외화시키는 노동"으로 파악합니다.[6]

그는 "외적인 노동 곧 인간을 외화시키는 노동은 자기를 제물로 바치는 노동, 곧 금욕의 노동이다. 결국, 노동자에 대한 노동의 외적 성격은 노동이 자기 자신의 노동이 아니라 타자의 노동이라는 것, 노동이 그에게 속하지 않는다는 것, 노동하는 노동자가 자신에게 속하지 않고 타자에게 속한다는 것에서 드러난다"[7]라고 부연합니다.

타자로 귀속되는 노동자의 노동은 필연적으로 소외를 야기합니다. 소외는 노동을 자신의 삶을 위한 것으로 간주하지 않는 데서 비롯됩니다. 진정자신을 위한 노동이 아니라는 것이죠. 마르크스는《독일 이데올로기》후반부에서 이러한 노동 소외를 극복하는 대안으로 즐겁고 자유로운 활동으로서의 노동을 강조합니다. 그는 "즐겁고 충족을 가져다주는 동시에 보편적 복지에 기여하는 자유로운 활동으로서의 노동"[8] ●이 노동조직의 근거라고 말합니다. 바로 이 문장에서 자유로운 활동으로서 예술 노동의 의미를 간파할 수 있습니다.

예술 노동을 진정한 인간활동으로 정의하는 데 안토니오 네그리Antonio Negri의 지적은 마르크스의 논의를 보완합니다. 자본주의 세계가 완전하게 물신화, 추상화된 상황에서 예술 노동은 자본주의 내부 모순의 적폐를 가장 노골적으로 확인할 수 있고, 역으로 그러한 자본주의의 밖으로 나갈 수 있는 해방의 계기를 마련해 줄 수 있는 토픽입니다. 예술 노동이 자본의 물신화에 봉사하고, 자본의 물신화가 예술 노동을 착취하는 최근 상황이야말로 자본주의 체제하에서 노동 소외의 모순을 가장 극명하게 드러낸다고 할

● 다음 글도 참고하시기 바랍니다. "노동은 우선 즐겁고 자유로운 활동이어야 하며, 그렇지 않으면 안 되지만, 아직은 그렇지 않기 때문에 노동조직이 그 역으로 즐거운 활동으로서의 노동의 근거임을 예상할 수 있다. 그러나 이렇듯 활동으로서의 노동개념은 (저자에게는 - 역주) 전적으로 충분한 것이다"(Marx, K. & Engels, F., 1846, *Die deutsche Ideologie*, 김대웅 옮김, 1989, 《독일 이데올로기》, 두레, 233쪽).

수 있습니다.

예술 노동의 물신화, 즉 예술 노동이 화폐가치로 환산되어 결국 예술가가 돈의 노예가 되는 것은 인간의 감성적 활동에서 가장 비극적인 양상을 낳습니다. 네그리는 노동이 상품 세계에 완전히 포섭된 상황에서 예술이 상품 세계 안으로 흡수되는 것이 그다지 놀랄 일은 아니라고 말합니다.

자본주의 사회에서 예술은 자본주의 생산양식 내부에 위치할 수밖에 없습니다. 그러나 그렇다고 예술이 자본주의 생산양식 안에 완전히 종속되는 것은 아닙니다. 예술은 근본적으로 자연에 대한 인간활동의 일부이기 때문입니다. 예술이 자연에 대한 인간활동의 한 형태로서 존재하는 한, 네그리의 지적에 따르면 우리가 아름다움을 평가할 수 있는 것은 "인간활동이라는 관점에서뿐이라는 것, 즉 자연과 역사적 현실을 철저하게 변형시키는 능력으로서의 살아 있는 노동이라는 관점"[9]에서만 그렇습니다.

특히, 자본주의 내부의 모순이 심화되는 상황에서 노동은 네그리의 말대로 "지적이고 비물질적이며 정동적 노동으로서, 즉 여러 가지 언어활동이나 관계를 생산하는 노동"[10]이 됩니다. 노동의 형태가 급격하게 변화하는 현실에서 예술 노동은 자본주의 내부 모순의 극단을 보여 주는 하나의 징표가 됩니다.

예술 노동은 상품 물신화와 착취의 대상이면서 동시에 그러한 자본주의 노동의 모순을 극복하게 하는 대안으로 부상할 수 있습니다. 예술 노동은 본질적으로 살아 있는 감성적 활동의 총체로 볼 수 있기 때문입니다. 네그리의 다음 글은 폭력적인 상품 세계에서 예술 노동의 위상과 역할을 알게 합니다.

> 예술은 압축된 이 세계의 내부에 있고 또 이 세계는 자본주의의 수중에 갇혀 있으며, 게다가 정신적 스캔들이나 논리적인 폐쇄감을 불러일으켰다는 것, 이도 나에게는 그다지 무시무시한 일이 아니었다. 오히려 그저 단순히

공포만을 불러일으키는 것은 아니었다. 이 내부에서야말로, 즉 이 공포와의 대결, 상품의 압도적 폭력과의 대결에서야말로 예술가의 살아 있는 노동은 때때로 아름다움의 양상을 드러냈기 때문이다.[11]

예술 노동은 노동의 특수한 가치와 인간의 살아 있는 감성적 활동이라는 가치를 동시에 고려해야 합니다. 예술 노동이 예술 복지와 예술 행동을 동시에 고려해야 하는 것도 바로 이런 이유 때문이죠. "즐겁고 충족을 가져다주는 동시에 보편적 복지에 기여하는 자유로운 활동으로서의 노동"이란 개념은 예술 노동이 감성적 활동일 뿐 아니라 보편적 복지를 위한 활동이기도 하다는 점을 강조합니다.

감성적 활동으로서 예술 노동은 창작 행위의 권리를 의미하며, 보편적 복지를 위한 활동으로서 예술 노동은 노동 행위의 사회적 보장 체계를 요구하는 권리를 의미합니다. 전자가 노동의 감성적 특수성을 말한다면, 후자는 예술 노동의 특수성을 말합니다. 예술 노동은 노동 행위의 미적 특수성과 예술 행동의 실천적 보편성을 모두 포함합니다. 그래서 예술 행동을 고려하지 않는 예술 복지, 예술 복지를 고려하지 않는 예술 행동은 예술 노동을 반쪽밖에 이해하지 못하는 것입니다.

신자유주의는 예술 노동을 자본 안으로 포섭하려 듭니다. 예술가의 노동을 상품 형식 안으로 흡수시키고, 예술가를 시장경제의 장에서 경쟁하게 합니다. 시장에서 살아남지 못한 예술가는 잉여 자원으로 남습니다. 신자유주의는 예술 노동을 과잉생산된 것으로, 복지를 불필요한 것으로 몰아갑니다.

우리가 예술 노동을 '복지'의 관점뿐만 아니라 '행동'의 관점으로 동시에 사고해야 하는 것이 바로 이런 이유 때문입니다. 어떤 예술가는 예술 노동을 복지 문제로만 보려 합니다. 그래서 예술가에게 좀 더 특별한 복지 혜택을 정당한 권리로 주장합니다. 또 어떤 예술가는 예술 노동을 현실의 모순

에 대항하는 '행동'으로만 보려 합니다.

예술 노동은 예술가의 자발적인 선택과 활동에 기인한 것으로, 복지에 우선합니다. 예술 노동이 먼저 고려해야 할 것은 복지가 아니라 현실 속에서의 실천입니다. 어떤 예술가, 특히 보수적인 생각을 가진 예술가는 아예 예술 노동이란 개념 자체를 싫어하고, 예술 창작을 노동으로 간주하는 것을 불쾌하게 생각합니다.

세 가지 의견 모두 예술 노동을 온전하게 이해하기에는 부족합니다. 예술 노동은 노동의 권리를 강조하지만, 한편으로는 창작의 권리도 강조합니다. 그리고 예술 노동은 예술이 필요한 현장 곳곳으로 달려가는 의로운 행동 가치도 중시되어야 합니다. 예술 노동에 대한 이러한 의미들이 함께 공유되어야 예술 노동은 자본주의 생산양식과 지배 체제에서 벗어날 수 있습니다.

예술 노동은 사회적 관계 속에서 이루어집니다. 예술 노동의 개념과 실천에 대한 이해의 폭이 넓어질수록 예술 노동은 사회적 자본을 형성하는 데 기여합니다. 사회적 자본이란 무엇일까요? 매우 어려운 개념입니다. 특히, 사회적 자본을 예술과 연관 지어서 설명하려면 더 어려워집니다. 사회적 자본은 사회적으로 의미가 있는 것들을 하나의 자본의 형태로 이해하는 것을 말합니다. 마을 공동체의 오랜 전통과 규약, 대안 교육의 역량, 지역 화폐 운동, 복지 공동체를 지향하는 작은 단위의 협동조합 등등이 사회적 자본의 구체적인 사례라 할 수 있습니다. 이러한 사회적 자본 형성에 예술이 크게 기여합니다. 도시 재생에 참여하는 문화 기획자 그룹, 사회적 경제를 지향하는 청년 예술가 그룹, 지역의 생활문화를 유지하고 확산하는 데 기여하는 문화예술인 등등이 사회적 자본 형성에 참여하는 예술적 실천의 사례입니다. 사회적 재난의 현장에 달려가 다양한 활동을 펼치는 예술 행동도 예술의 사회적 자본의 한 형태가 될 수 있습니다.

예술 복지는 노동의 일반적 가치를 중시하고, 예술 행동은 노동의 특수

한 가치를 중시합니다. 그동안 예술 노동과 예술 복지는 분리되어 논의되었습니다. 예술 노동을 강조하는 예술가는 예술 복지를 중시하지 않는 편입니다. 반대로 예술 복지를 강조하는 예술가는 예술 노동을 외면하고자합니다. 사실 노동은 복지를 필요로 하고, 복지는 노동을 전제로 하는 것인데, 예술 노동과 예술 복지 담론을 통합해서 사고하는 관점이 그동안 많이부족했습니다. 예술의 사회적 자본 형성은 예술 노동과 예술 복지의 통합적 사고를 가능케 해 주는 개념입니다. 왜냐하면 사회적 자본은 예술이 자본의 것도 아니고 국가의 것도 아니라는 것을 각인시켜 주기 때문입니다. 사회적 자본이란 개념은 예술이 개인과 공동체의 창작과 향유의 권리를 위한 것임을 다시 사유하게 합니다.

사회적 자본 형성으로서의 예술 노동을 구체적으로 상상하기 위해 먼저지금 한국의 현실에서 예술이 직면한 두 가지 위기를 언급하고자 합니다. 하나는 '예술의 젠트리피케이션'으로, 예술 자체가 도시 젠트리피케이션처럼 예술 시장의 고급화로 예술 생태계가 크게 위협받는다는 점입니다. 다른 하나는 '예술가의 프레카리아트화'로, 예술가가 사회적 안전망의 부재로극단적 생존 위기에 내몰리는 상황입니다. 예술의 젠트리피케이션은 예술노동이 경제 논리에 의해 어떻게 희생되는지, 예술가의 프레카리아트화는한국에서 예술가의 창작 환경이 얼마나 열악한지를 알리는 중요한 토픽입니다.

2. 예술의 젠트리피케이션

독립적인 예술가 집단과 자생적인 창작 공간은 현재 큰 위기를 맞았습니다. 예술가는 생존과 싸우고, 창작 공간은 높은 임대료와 싸웁니다. 알다시피, 2015년 3월, 30년 가까이 대학로 소극장의 자존심을 지켰던 '대학로

극장'이 치솟는 임대료를 버티지 못하고 문을 닫았습니다.

대학로극장의 폐관은 본격 연극을 찾는 관객이 갈수록 줄어들고, 극단이 지불해야 하는 임대료가 갈수록 치솟는 연극계의 이중고를 여실하게 보여 줍니다. 그리고 비슷한 시기에 국내 최초로 민간이 운영한 소극장, '삼일로 창고극장' 역시 40년의 역사를 마감하고 폐관을 결정했습니다. 이후 대학로에 위치한 몇 개의 소극장이 폐관의 길을 걸었습니다.

대학로 극장의 연쇄 폐관 사태는 이미 오래전부터 진행되었습니다. 1996년에 개관한 학전그린소극장도 2013년에 폐관했고, 배우세상소극장, 정보소극장도 폐관해 주인이 바뀌었습니다. 1990년대 개관했던 상상아트홀도 2014년 초에 폐관했습니다. 신문 기사에 따르면 임대 시장에 나온 소극장만 40여 개가 넘는다고 이릅니다.[12] 그리고 한국 실험공연운동의 메카였던 '공간사랑'도 경영난을 이기지 못하고 기업가의 손에 넘어가 지금은 기업의 이름을 딴 갤러리로 운영합니다.

순수 공연 예술 활동으로 돈을 번다는 것이 애당초 불가능하다는 점은 모두 아는 사실입니다. 그런데 현재의 불가능은 본격 창작의 불가능을 넘어 생존 불가능으로 넘어갔습니다. 열정과 자존심으로 버틴 예술인의 '자유의지'마저 마침내 '시장 논리'에 더는 맞서 버틸 수 없는 지경에 이르렀습니다.

중앙정부이든, 지방정부이든 문화예술을 지원하려는 수많은 제도와 정책이 처음에는 모두 예술인을 위해 시행했을 것입니다. 대학로 문화 지구 지정도 처음에는 연극인을 위한 정책으로 구상했습니다. 그런데 역설적이게도 문화 지구 지정 이후 대학로에서 가장 재미를 보는 당사자는 가난한 예술가에게 공간을 빌려주고 임대료를 받는 건물주입니다.

2004년에 대학로를 문화 지구로 지정하며 서울시가 건물 고도 제한을 일부 완화하고 세금 감면 등의 혜택을 제공했지만, 실제로 혜택을 받은 사람은 연극인 혹은 예술인이 아닌 건물주였습니다. '대학로 문화 지구'라는

허울 좋은 이름 덕분에, 그리고 뮤지컬 붐을 타고 불어온 공연 예술 분야의 거품 때문에 소극장 중심의 대학로 공연 생태계는 혼란에 빠졌습니다.

대학로 문화 지구 지정과 상업적인 뮤지컬 작품이 대학로로 몰리면서 엔터테인먼트 관련 기업과 공연 예술 관련 예술대학이 이곳에 공격적인 시설 투자를 시작했습니다. 가뜩이나 높은 임대료에 허덕이던 대학로 공연 소극장 생태계는 문화 자본과 부동산 자본의 양면 공격으로 회생이 어려울 정도가 되었습니다. 이른바 '소극장 수난 시대'로 대변되는 공연 기반 시설 생태계의 급격한 위기는 본격 공연 예술의 죽음을 예고하는 불길한 징후라고 할 수 있습니다. 공연 예술 생태계의 균형이 무너지면서 물리적 생존공간이 잠식당하는 마지막 단계까지 몰렸습니다.

이는 역사적으로 보면, 2002년 한일월드컵을 계기로 홍대 주변이 문화 지구로 지정되면서 생태계의 가장 밑바닥에 위치한 비주류 예술가가 치솟는 임대료를 견디지 못해 상수역, 합정역, 문래동, 연남동으로 내몰린 현상과 같은 상황입니다. 현재 서울시 문화 지구로 지정된 곳은 인사동(2001년)과 대학로(2004년)이고, 관광특구로 지정된 곳은 명동입니다. 이 세 지역 모두 임대료 상승으로 예술가들이 터를 잡기가 불가능해졌습니다.

인디록 밴드가 활동했던 많은 라이브 클럽은 관객 감소와 임대료 상승을 버티지 못하고 문을 닫는가 하면, 대형 엔터테인먼트 자본이 투입된 댄스 클럽은 이태원, 강남의 고급 사교댄스 클럽의 '홍대 버전'으로 번성합니다. 2010년의 두리반 투쟁●은 이러한 부동산 자본이 주도한 홍대 젠트리피케이션의 상징적 사건입니다. 두리반 투쟁은 "철거민으로 전락한 자영

● 2009년 마포구청에서 동교동 삼거리 일대를 '지구단위 계획지역'으로 지정하자 LG 건설이 이 일대 부동산을 매입해 재개발하고자 했습니다. 당시 이곳에 '두리반'이란 칼국수집을 운영하던 식당 주인이 재개발에 반대하는 시위를 벌였습니다. 아울러 이 식당을 자주 찾던 여러 인디 밴드가 함께 연대해 2010년 4월부터 1년 5개월간 농성하면서 다양한 문화적 퍼포먼스를 벌였습니다.

업자와 예술가가 연대해 건설 - 부동산 자본의 시스템에 저항"한 사건이었습니다.[13]

예술이 민간 경제 자본의 희생양이 되는 것을 해소하고자 마련된 공공 정책이 반드시 좋은 결과를 내는 것은 아닙니다. 예술가의 내몰림 현상은 2000년대 이후 두드러졌고, 그런 점에서 이는 신자유주의 양극화 현상으로 볼 수도 있습니다.

비주류 예술인이 자신의 작업실에서 쫓겨나 치열한 생존투쟁을 벌이는 사이, 서울시는 이에 대처하기 위해 오세훈 시장 시절부터 예술인을 위한 창작 공간을 많이 만들었습니다. 현재 서울문화재단이 운영하는 서울시 창작 공간은 모두 12곳에 이릅니다. '관악어린이창작놀이터', '금천예술공장', '서울무용센터', '문래예술공장', '서교예술실험센터', '성북예술창작센터', '서울연극센터', '신당창작아케이드', '연희문학창작촌', '잠실창작스튜디오', '서서울예술교육센터', '서울거리예술창작센터' 등 서울시 창작 공간은 지역과 장르별로 차별화된 예술인의 창작 거점으로 활용되기도 합니다.

공공 기관이 예술인을 위해 다양한 창작 공간을 보유하는 것 자체를 나쁘다고 할 수는 없습니다. 그러나 공공 영역에서 창작 공간은 예술인의 자생적 공간과의 공존을 전제해야 명분을 얻을 수 있습니다. 공공이 소유한 창작 공간은 자칫 현장에 터를 잡은 예술가의 자생적 공간을 해칠 수 있기 때문입니다.

가령, 철제 공장이 있는 문래동에는 2000년대 말부터 비싼 임대료 때문에 홍대에서 밀려난 작가가 많이 입주하기 시작했습니다. 1층은 주로 철제 공장이, 2층은 예술가 작업실로 운영하면서 문래동 철제 공장 지대는 매우 흥미로운 장소가 되었습니다. 이곳이 신문이나 방송으로 알려지며 많은 사람이 모이면서 더럽고 칙칙한 공간이 갑자기 문화 명소가 되었습니다. 서울시도 이에 부응해 문래동 철제 공장 지역에 '문래예술공장'이라는 창작 공간을 조성했습니다.

그런데 이 창작 공간은 문래동의 예술가에게는 큰 도움이 되지 못합니다. 이곳은 문래동 예술가를 지원하는 곳이 아니라 서울시가 운영하는 수많은 창작 공간의 하나로 주로 설치미술과 전통 예술 작가를 지원하는 곳이기 때문입니다. 건물과 시설도 그럴듯하고, 예산도 서울시로부터 받으니 자연스럽게 이곳이 더 주목받는 상황이 발생했습니다.

이렇듯 예술이 시장 경쟁력에서 밀리고, 도시 재생을 위한 공공 정책의 수단으로 활용되는 상황을 예술의 '젠트리피케이션'으로 정의할 수 있지 않을까 생각합니다. 즉, 예술이 경쟁력과 활용 효과라는 논리에 굴복하면서 도시 젠트리피케이션의 생리를 그대로 따르는 현상입니다. 그래서 이러한 현상을 '예술 젠트리피케이션'이라 명명할 수 있습니다.

미국의 도시 사회학자 샤론 주킨Sharon Zukin 교수는 "부자, 고학력자, 젠트리 등이 하층민 동네로 이사하고 그에 따라 높아진 부동산 가치로 인해 '쇠락하는' 구역이 역사적인 혹은 힙스터적인 매력을 가진 비싼 동네로 변모하는 것"14을 미국 젠트리피케이션의 일반적인 현상으로 봅니다.

이탈리아의 정치철학자인 마테오 파스퀴넬리Matteo Pasquinelli는 "젠트리피케이션은 계급전쟁"이라고 말하는데, 이 말은 젠트리피케이션의 본질을 가장 잘 간파한 말입니다. 그는 "자본축적의 새로운 분할은 메트로폴리스에 내재적이며 전체 도시지역을 분열시킨다. 이것은 내부 식민화, 즉 도시적 야생으로서 재발견된 도시의 내적 식민화의 공간을 가리킨다"15라고 말합니다. 즉, 도시적 야생으로서 재발견된 공간은 도시의 내적 식민화를 이루는 공간으로 재탄생합니다. 젠트리피케이션은 도시 안에서 도시를 분리시키고 격리시킵니다. 이와 마찬가지로 예술 젠트리피케이션, 즉 예술의 고급화는 그것이 자본에 의한 것이든, 공공에 의한 것이든 예술 안에서 예술을 분리시키고 격리시킵니다.

도시 젠트리피케이션은 자본이 소유한 도시 공간의 부동산 가치를 높이기 위해 그 공간에 사는 사람을 착취하는 전략으로 볼 수 있습니다. 예술도

생존을 위해 자본에 의한 상품 가치의 전도 혹은 치환을 목적으로 한다는 점에서 도시 젠트리피케이션의 일반 논리에 부합합니다.

신자유주의로 양극화가 심화되는 상황에서 예술이 생존할 수 있는 길은 공공성에 의존하거나 자본에 투항하는 방법밖에 없습니다. 자본에 투항하지 않고 공공 정책과 도시 재생 등의 공공성에 의존하는 예술가는 그에 대한 보상으로 물적 토대를 확보할 수 있습니다. 그러나 그 물적 토대는 생존을 위한 일시적 방편일 뿐입니다. 그것이 구조적 궁핍에서 근본적으로 벗어나게 해 주진 않습니다. 지금과 같은 상황에서는 예술이 자생적으로 지속 가능한 물적 토대를 만들기가 매우 어렵습니다. 예술은 할 일은 많아졌지만, 자율적인 창작 활동을 통해서가 아닌 사회적 기업의 형태로 혹은 공공 정책의 수행자로서만 기능합니다.

예술 젠트리피케이션은 '예술의 양극화', '예술의 고급화'에 따른 미적 가치의 상품 미학화로 정리할 수 있습니다. 예술의 고급화를 주도하는 것은 경제 자본만이 아닙니다. 정치적 목적을 실현하기 위한 맥락 없는 공공 지원도 예술의 고급화를 야기하는 주범이 될 수 있음을 주의해야 합니다.

젠트리피케이션에 의한 도시의 미학적 변모는 예술과 문화의 선도적 역할에 따른 것입니다. 예술가는 젠트리피케이션의 선구자적 역할을 하며, 예술적 행위는 젠트리피케이션의 촉매제가 됩니다. 문화 자본이 많고 경제 자본이 적은 예술가가 도시의 낙후된 지역에서 작업실을 마련해 창작 활동을 하다, 그 작업실이 유명해지면서 부동산 가치가 상승해 쫓겨나는 상황은 예술에 의한 젠트리피케이션의 전형적 사례입니다.

예술에 의한 젠트리피케이션은 예술이 젠트리피케이션의 주체이자 대상이라는 모순, 헌신자이자 희생자라는 모순을 집약합니다. 홍대와 대학로의 예술 단체와 클럽, 극단은 도시 가치의 미학적 주체이면서, 결과적으로는 도시 젠트리피케이션의 희생양이 됩니다.

이는 데이비드 레이David Ley가 젠트리피케이션을 두고 한 말처럼 "미학

28

적 성향의 경제적 가치화"[16]라는 말로 압축할 수 있습니다. 예술 및 문화 활동은 "달라진 세계경제 구조 속에서 낙후될 수밖에 없는 지역을 변화시 킬 역동으로 활용된다"[17]는 그의 지적은 우리 시대 예술이 처한 존재의 자 기부정 원리, 예술의 모순과 양가성의 위치가 예술에 의한 젠트리피케이션 을 통해 적나라하게 드러남을 알려 줍니다.

3. 예술가의 프레카리아트화

앞서 말했듯, 예술인에 대해 일반인이 갖는 가장 흔한 오해 가운데 하나 가 '예술인은 가난하지 않을 것'이라는 점입니다. 한국에서 예술을 전공한 사람이라면 '그는 집안 형편이 어느 정도 먹고살 만하다'고 생각합니다. 그 래서 '고정 수입 없이 예술가로 계속 활동해도 최소한 먹고사는 데는 지장 없겠지'라고 단정합니다.

물론, 한국에서 예술을 전공한다면 그의 집안은 대체로 중산층 이상이 라고 여길 수 있습니다. 전공을 연마하는 데 필요한 악기를 사거나 레슨을 받는 비용이 만만치 않아서 중산층 이상이 아니고서는 감당하기 어렵기 때 문입니다. 특히, 클래식, 국악, 무용과 같은 콘서바토리 실기 전공 분야일 수록 꾸준하게 레슨을 받아야 하기 때문에 상대적으로 비용 부담이 큰 편 입니다.

그러나 예술을 전공하는 학생 모두 가정 형편이 넉넉하리라는 생각은 그야말로 잘못된 선입관입니다. 실제로 예술 전공자 가운데는 가정 형편 이 어려운 학생도 제법 많습니다. 레슨비 부담과 이후 생계 마련을 걱정하 며 계속 실기 전공을 해야 할지에 대해 상담을 원하는 학생이 많습니다. 한 학기는 등록하고, 한 학기는 휴학해서 학비를 버는 이른바 '징검다리' 등록 을 하는 학생도 많습니다.

최근에 국악 분야의 영재가 모인 한 국립 중학교에서 악기별 전공 선호도 접수를 받았는데, 전통적으로 높은 순위를 기록했던 가야금이 아주 낮은 순위로 내려갔다고 합니다. 고가의 악기 구입과 고가의 레슨비에 대한 재정적 부담 탓이 아닐까요? 미술, 영상, 연극 전공자는 사정이 훨씬 더 나빠 빚을 지지 않고 안정적으로 학교를 다닐 수 있는 학생이 적습니다.

예술가는 가난하지 않을 것이라는 생각과 함께 예술가에 대한 다른 편견 가운데 하나가 바로 '예술가가 가난을 자처했다'는 생각입니다. 이 두 생각은 겉으로 보기에는 정반대이지만 자세히 보면 같은 말입니다. "예술가는 아마도 모두 부자일 거야"라는 생각과 "예술가는 가난해도 상관없어"라는 생각에는 모두 예술가가 돈과는 거리가 먼 사람이라는 전제가 깔렸습니다. '예술가는 모두 부자일 거야'라는 생각은 예술가가 돈을 잘 번다는 뜻이 아니라 그들의 부모가 돈을 잘 번다는 뜻입니다. '예술가는 가난해도 상관없어'라는 생각 안에는 '예술가는 모두 부자일 거야'라는 논리가 깔렸습니다. 말하자면, '예술가는 가난할 리가 없다'는 역설일 수 있습니다.

이러한 생각은 예술인에 대한 고정관념 때문에 생긴 것입니다. 문제는 이러한 고정관념 때문에 정작 거의 모든 예술가가 자신의 노동권, 즉 창작 활동을 위한 노동의 권리를 제대로 말하지 못한다는 점입니다. 사실 예술가 가운데 상위 1~2%는 부와 명예를 누리지만, 나머지 대부분은 제대로 된 대우를 받지 못합니다.

예술인은 창작 활동에 대해 정당한 대가를 받아야 하는데, 창작의 권리와 노동의 권리를 주장하면 예술의 순수성에 위배되는 '물욕'으로 여깁니다. 정작 돈을 많이 버는 소수의 유명 예술가에게는 아무 말도 않으면서, 대부분의 가난한 예술가에게는 잣대를 들이댑니다. 그러니 많은 예술가는 사회적 편견을 이기지 못하고, 가난을 창작의 희열로 보상받으려는 자학 심리가 내면화됩니다.

예술인 스스로 가난을 운명으로 받아들이는 일종의 자학 논리는 예술

노동의 권리를 생산적으로 사유하지 못하게 막습니다. '예술가는 가난하지 않다' 혹은 '예술가가 가난을 자처했다'는 가설은 차라리 예술이 상대적으로 좋은 시절을 보낼 때 듣던 호사스러운 말이었을지도 모릅니다.

지금 예술, 예술가는 외형적으로 풍요로운 시절을 보내는 듯하지만, 내적으로는 창작과 계급 면에서 극심한 양극화를 겪고 있습니다. 몇몇 잘나가는 예술가를 제외한 거의 모든 예술가는 저임금 비정규직으로 살아갑니다. 예술가는 지금 프레카리아트 노동자의 삶과 다르지 않습니다. 아니, 다수의 가난한 청년 예술가야말로 가장 열악한 프레카리아트 계급입니다.

프레카리아트는 '불안정한'이라는 뜻의 '프레카리어스*precarious*'와 노동자 계급을 의미하는 '프롤레타리아트*proletariat*'를 합친 말입니다. 그러니까 프레카리아트는 임시직 혹은 비정규직 노동자를 일컫습니다. 2017년 통계청 발표로는 654만 명이라 합니다.

우리 사회에는 다양한 형태의 비정규직 노동자가 존재합니다. 우유와 요구르트 배달원은 특수 고용직이고, 쓰레기를 수거하는 환경미화원은 대부분 민간 기업에 위탁한 용역 비정규직입니다. 지하철에서 전단을 돌리는 사람은 일당직 아르바이트로 분류합니다. 전신주에서 전선을 수리하는 사람은 KT에서 일하는 도급 비정규직이고, 할인 마트에서 카트를 끄는 사람은 일용직, 계산대에서 일하는 사람은 계약직 단시간 노동자입니다. 문화 센터에서 일하는 에어로빅 강사는 기간제로 일하는 비정규직입니다.[18]

예술 분야에서도 일자리의 대부분은 비정규직 형태입니다. 흔히, 안정적인 직장이라는 공공 예술 단체나 공공 문화 재단, 출판사 등에서 일하는 사람도 정규직이 많은 편은 아닙니다. 오케스트라나 무용단처럼 장기 고용으로 일하는 정규직 예술가도 많지만, 대부분 단기 계약이나 하청 계약에 의존하는 비정규직 노동자에 불과합니다. 이를테면, 프랑스는 1986년부터 1997년 사이에 노동시장이 확장되었지만, 노동자의 공급이 고용기회보다 빠르게 증가해 예술가의 연평균 근무일수가 감소했습니다.[19]

예술가의 사정은 더 열악합니다. 공공문화재단의 공모 지원 사업에 의한 창작 활동, 문화예술 교육 강사 활동, 각종 이벤트 행사 캐스팅 활동 등은 안정적인 일자리라고 보긴 어렵습니다. 더욱이 영화나 공연 등 많은 스태프가 참여하는 문화 산업 분야는 제대로 된 고용에 따른 표준계약조차 없는 경우가 많습니다. 스크린과 무대에서 화려한 스포트라이트를 받는 유명 예술인 소수를 제외하고는 나머지 문화예술 노동자는 열악한 노동환경에서 임금도 제대로 못 받고 일합니다.[20]

영화 현장 스태프는 영화 제작에 필요한 부서별 도제 시스템으로 제대로 된 계약을 맺지 못해 임금을 제대로 지불받지 못하는 상황에 내몰립니다. 방송 프로그램 제작의 경우에는 1991년 외주제작 도입 정책으로 지상파 방송사가 외주제작 업체를 상대로 불공정 계약을 자행해 비정규직이 양산되기에 이르렀습니다.[21] 최근 영화 산업뿐 아니라 공연 예술 산업 분야에서도 고용에 관한 표준계약서를 권장하지만 제작사가 계약 의무를 준수할지는 현실적으로 의문입니다.

노무현 정부의 대표적인 문화 정책이었던 문화예술 교육 사업에 참여하는 예술 강사도 모두 비정규직으로 낮은 강사료를 받습니다. 2014년 한국문화예술교육진흥원에서 발간한 〈2014 예술강사 지원사업 효과분석 연구〉에 따르면, 2014년도에 예술 강사는 국악, 영화, 연극 등 8개 분야에 걸쳐 전국 7,809개 초중등학교에 총 4,735명이 파견되어 강의를 진행했습니다. 그러나 이 사업에 참여한 모든 강사는 시간당 4만 원의 낮은 강사료를 받는 비정규직입니다.

전국예술강사노조에 따르면, 현재 예술 강사는 〈근로기준법〉에 근거한 기본적 권리를 보장받지 못하는 고용 불안 상태입니다. 노조는 "건강진단 실시, 휴업수당 지급, 유급 휴일 수당 지급, 불평등 계약서 시정" 등의 〈근로기준법〉 준수와 "12개월 계약직 전환, 건강보험, 퇴직금, 실업 급여 지급" 등의 고용 안정을 위해 예술 강사 사업을 전담하는 한국문화예술교육진흥

원에 단체교섭을 요청하고 있습니다. 문재인 정부 들어 예술 강사의 처우가 일부 개선될 것으로 기대하지만, 이들이 안정된 지위에서 예술교육의 중심 주체가 될지는 아직 미지수입니다.

예술가의 프레카리아트화는 청년 예술가가 당면한 가장 큰 문제입니다. 서울연구원은 2015년 9월에 청년 예술가 85명을 대상으로 청년 예술가의 생활과 노동 실태에 대한 설문 조사를 실시한 적이 있습니다. 청년 예술가는 자신의 예술 활동에 대한 직업 만족도를 5점 만점에 2.81점, 생활 만족도를 2.41점을 주었습니다. 직업으로서 예술에 대한 만족도가 평균 이하인 것도 문제이지만, 생활 만족도는 그보다 훨씬 낮았다는 것은 더 큰 문제입니다.

이 설문 조사에 따르면 월수입 가운데 창작 활동을 통한 수입은 전체의 30% 수준에 그쳤으며, 35.3%는 수입이 아예 없다고 답했습니다. 전체 응답자의 85.9%가 창작 활동을 통한 수입 액수는 월 50만 원 미만이고, 예술 활동 중에서 가장 고민스러운 점은 생활 자금이라고 응답한 사람이 51.7%로 가장 많았습니다. 설문에 응한 청년 예술가 스스로 필요한 지원에 대해 '경제적 고민 없이 창작 활동만으로 살 수 있는 환경 제공', '일자리 정보를 제공하는 시스템 마련', '공정하고 공평한 지원 사업 추진', '청년 예술가를 위한 작업과 작품 유통 구조', '예술에 대한 사회적 인식 제고', '창작에 집중할 수 있는 공간과 주거 공간 제공' 등을 제시했습니다.

물론, 기성 예술가의 사정도 좋다고는 할 수 없습니다. 문화체육관광부의 〈2015 예술인 실태 조사〉에 따르면, 창작 활동으로 버는 월평균 수입이 1백만 원 이하인 경우가 설문에 응답한 예술가 전체 가운데 65.1%에 달할 정도로 예술가의 생계 문제는 세대와 연령 문제를 초월합니다.

예술가의 프레카리아트화는 창작의 자율적 시간을 확보하기 위한 예술가의 자발적 요청에 따른 결과일 수 있습니다. 돈을 벌 수 있는 기회가 많지만 창작 활동을 위해 포기하는 예술가도 많습니다. 한국예술종합학교에

입학한 학생 가운데는 좋은 직장을 다녔거나, 명문 대학 출신 학생이 많습니다. 이들에게 왜 한국예술종합학교에 들어왔냐고 물어보면 대체로 돈보다는 정말 하고 싶은 일을 하기 위해서 선택했다는 답변을 많이 듣습니다.

예술가에게 생계 문제는 어떤 점에서는 스스로의 선택에 따른 숙명적 대가일 수 있습니다. 그럼에도 예술가의 생계와 가난함을 개인의 문제로만 환원할 수는 없습니다. 넉넉하게 사는 것은 어렵더라도 기본적으로 예술가가 창작 활동을 하면서 극심한 생활고에 시달리게 해서는 안 되기 때문입니다. 원대한 예술가의 꿈을 품고 한국예술종합학교에 입학하지만, 대다수의 학생은 졸업할 때가 되면, 당장 먹고살 일에 막막해 합니다. 대단히 많은 예술가가 생활고에 시달린다면, 이는 개인의 문제가 아니라 구조적 문제입니다. 이것은 예술가의 창작 및 고용 기회가 한계에 봉착한 예술 시장의 구조적 특성을 반영한 것이기도 합니다.

물론 이러한 구조적 문제는 예술 외부, 즉 경제의 장에서 펼쳐지는 논리에만 국한되는 것은 아닙니다. 한스 애빙은 예술가의 빈곤 현상을 예술의 장 내부의 구조적 문제로 보려 합니다. 이때 '구조적'이라는 것은 예술의 태생적 성향을 두고 하는 말입니다. 즉, 예술가는 소득수준이 낮아도 몇 가지 이유 때문에 이를 감수하고 작품 활동을 이어 나간다는 뜻입니다. 가령, 승자 독식 현상, 비금전적 보상 추구 성향, 위험 감수 성향, 자만심과 자기기만, 잘못된 인식 등이 그러한 이유에 해당합니다.[22]

애빙은 예술 세계의 빈곤 현상을 예술가의 독특한 성향 때문에 고질적인 문제가 되었다고 봅니다. 정부의 창작 지원이 늘어도 이러한 구조적 문제 때문에 예술가의 빈곤 문제를 근본적으로 해결할 수 없다고 판단합니다. 예술 창작 지원이 증가한다고 해서 예술가의 빈곤 현상이 해결되지는 않는다는 것입니다. 즉, 주장의 요지는 근본적으로 예술의 빈곤 현상은 피할 수 없는 문제인 데다, 예술가도 지나치게 '과잉공급'되었기 때문이라는 것이죠.

그러나 애빙의 주장은 예술가 혹은 예술계의 태생적 조건을 말하는 것이지, 모든 예술가가 가난과 빈곤을 당연하게 받아들여야 한다는 뜻은 아닙니다. 앞서 언급했듯, 그도 예술가에 대한 당연한 착취 구조를 단호하게 반대합니다. 어떤 점에서 예술가의 빈곤은 태생적이고 구조적인 조건의 문제이지만, 상대적으로 극복해야 하는 과제이기도 합니다.

예술의 프레카리아트화는 완전히 해결할 수 없는 구조적 문제이지만, 그래도 최소한의 창작과 생존의 권리를 위해 해결해야 할 당면 과제이기도 합니다. 예술가의 프레카리아트화를 원천적으로 해결하기는 어렵지만, 그렇다고 지나치게 심화되도록 방치할 수는 없는 일입니다. 예술가가 시장 논리에 좌우되지 않고 창작 활동에 전념할 수 있도록 최소한의 사회적 보호 장치를 마련하는 것은 적어도 국가와 사회가 가져야 할 문화적 자존심입니다.

예술가 프레카리아트화의 원인은 기본적으로 '예술의 시장화'와 '예술가 사회보장의 부재' 때문으로 요약할 수 있습니다. 많은 사람은 '예술가가 자본주의 시장 논리를 충실히 따르지 않아 자생력의 위기에 빠졌다'고 생각합니다. 그리고 예술가의 프레카리아트화를 막기 위해 예술가는 시장 논리에 적극적으로 부응하는 창작물을 만들어야 한다고 주장합니다. 예술의 대중성, 상업성이란 대중의 요구가 이런 맥락에서 제기됩니다.

예술가가 궁핍에서 벗어나려면 시장과 적절하게 타협해 대중이 좋아하는 창작물을 많이 만들어야 한다는 주장은 이제 예술의 생존 위기 혹은 예술가의 창작 위기를 극복하는 자명하고 편리한 대안이 되었습니다.

그러나 한 가지 분명한 점은 예술의 시장화가 예술가의 프레카리아트화를 막는 대안이 될 수 없다는 점입니다. 예술 시장이 커지면 가난한 예술가가 줄어들 거라는 생각은 순진한 발상입니다. 패스트푸드나 빵집처럼 프랜차이즈 가맹점이 늘어나면 오히려 다양한 동네 상권이 죽듯이, 예술 시장이 예술의 종 다양성을 고려하지 않는다면, 결국 그것은 독점에 따른 빈

익빈 부익부로 양극화만 가중됩니다.

　예술의 시장화는 어떤 점에서 예술가의 프레카리아트화를 야기한 주요한 원인으로 보아야 합니다. 예술의 시장 논리는 시장의 경쟁가치가 높은, 이른바 잘나가는 몇몇 예술가에게 기회를 몰아준다는 점에서 예술가의 프레카리아트화를 심화시켰다고 할 수 있습니다.

　신자유주의 체제 아래에서 예술 시장의 종다양성과 다양한 창작물의 생태적 공존을 바란다는 것은 불가능에 가깝습니다. 예술가의 프레카리아트화는 단지 예술가의 생계를 위한 복지의 부재만을 뜻하지 않습니다. 복지의 부재와 아울러 창작물 유통의 양극화와 창작 지원의 불평등을 뜻한다면, 예술의 시장화가 예술가의 프레카리아트화의 대안일 수 없음은 자명합니다.

　예술의 시장화가 예술가의 프레카리아트화의 내재적 원인이라면 예술가에 대한 사회보장 제도의 부재는 외재적 원인이라 할 수 있습니다. 예술가의 경제적 궁핍은 창작에 대한 보상 분배의 불평등과는 별도로 그 자체로 심각한 문제입니다. 이 문제를 해결하기 위해서는 예술가에 대한 창작 지원 구조 개선만으로는 부족합니다. 사실상 모든 예술가가 창작 지원을 풍족하게 받을 수 없기 때문입니다.

　예술가에게 창작 활동은 자신의 생명과도 같은 것입니다. 창작 지원을 개선해서 예술가에게 더 많은 활동의 기회를 주는 것은 예술 지원의 가장 기본적인 원칙입니다. 그러한 원칙을 고수한다는 의미에서 예술가의 상대적 궁핍을 개선할 수 있는 사회보장 제도는 필수적입니다. 한국에서 예술가를 위한 최소한의 사회보장 제도가 마련되었다면 최고은 씨, 김운하 씨 같은 젊은 예술가의 죽음은 막을 수 있지 않았을까요? 예술가들에게 나름의 방식대로 창작의 기회와 권리를 보장하려면 결국 예술가의 프레카리아트화를 최소화할 사회보장 제도를 확보하는 것이 우선입니다.

　현 시기 예술이 생존할 방법은 공공성에 의존하거나 자본에 투항하는

길밖에 없습니다. 예술의 젠트리피케이션은 결국 예술가의 프레카리아트화를 비추는 거울이라 할 수 있습니다. 현재의 조건에서 예술은 자생적으로 지속 가능하기 매우 어렵습니다. 예술이 할 일이 많아졌지만, 정작 예술가는 창작과 삶이 궁핍해지는 모순을 반복할 수밖에 없습니다.

공공 부문의 창작 공간이 풍성해지는 가운데 정작 예술인의 자생적 창작 공간은 피폐해지고, 도시 재생에 예술적 재현이 인기를 끌지만, 정작 예술인은 도시에서 쫓겨나는 모순된 상황이 바로 예술인의 프레카리아트화의 현실입니다. 시장에 종속된 몇몇 예술인은 큰돈을 벌 수 있는 일이 넘쳐나지만, 많은 예술인은 기초 수급에도 미치지 못하는 돈 때문에 생활고에 시달리는 구조에 갇혔습니다.

부모의 경제 자본, 문화 자본을 물려받지 못한 청년 예술가는 나쁜 일자리를 찾아다니며 생존을 위해 몸부림치느라 자연 창작 활동 시간을 확보하기 어려워집니다. 생존과 창작 사이의 악순환이 반복됩니다. 예술의 젠트리피케이션과 예술인의 프레카리아트화는 예술 노동의 불안정한 위치를 확인케 하는 좌표입니다. 예술가의 창작 활동과 생존 조건을 연결시키는 데 뭔가 근본적인 전환이 필요한 시점이 아닌가 싶습니다.

4. 사회적 자본으로서 예술 노동

그렇다면 예술가의 삶과 창작 환경은 비관적이기만 할까요? 물론 그렇지는 않습니다. 예술 환경이 열악하다고 해서 예술가가 갑자기 지구에서 모두 사라진다거나 죽지는 않습니다. 자신이 처한 열악한 상황과 관계없이 몇몇 예술가는 이러한 상황을 운명적인 생존 조건으로 담담하게 받아들입니다. 그것이 무슨 말인가 하면, 열악한 상황 덕분에 예술가는 사회 현장으로 나가고 자연스럽게 사회적 관계를 맺는다는 말입니다. 즉, 예술 노동

을 사회적으로 활용하는 예술가가 많아졌다는 뜻입니다. 그러면 '예술 노동을 사회적으로 활용한다'는 것은 어떤 의미일까요?

2011년 11월 뉴욕 월스트리트에서 월스트리트를 점령하라OWS·Occupy Wall Street는 '월스트리트 점령' 시위가 벌어졌습니다. 시위 직후에 미술 이론가인 크리스 맨슈어Chris Mansour와 줄리아 브라이언윌슨Julia Bryan-Wilson은 '예술 노동의 점유'라는 주제로 인터뷰했습니다.[23] 이 인터뷰에서 브라이언윌슨은 월스트리트의 점령 시위가 한창인 즈음, 미술노동자연합이 뉴욕의 소더비 노조 파업●과 연대했을 때, 이들이 어떤 태도를 가졌는지에 대해 주목합니다.

노조는 파업을 통해 자신의 노동에 대한 정당한 보상을 요구하는 것이 분명한 목표였지만, 단지 임금 투쟁으로만 한정하지는 않았습니다. 브라이언윌슨은 "미술노동자연합이 흥미로운 점은 이들이 예술 산업을 어떻게 조직해야 하는가와 같은 문제와 함께 더 의미 있는 쟁점, 예를 들어 베트남전이나 인종, 계급, 젠더 등의 다양한 문제를 느꼈다는 사실이다"[24]라고 평가합니다.

정당한 보상을 위한 예술 노동과 사회적 연대를 위한 예술 노동과의 연대는 매우 의미심장하게도 '아큐페이션occupation'이란 단어의 이중적 의미를 통해서 설득력을 얻을 수 있습니다. 영어의 아큐페이션은 '점령'이라는 의미와 '직업'이라는 의미를 동시에 가집니다. 월스트리트에서 벌어진 점령 시위는 신자유주의 금융자본의 실제적이자 상징적인 공간인 월스트리트를 '점령'해 계급 불평등과 사회 양극화를 심화시킨 신자유주의를 고발하는

● 2011년 9월 22일, 월스트리트 점령 시위에 참여한 9명의 활동가가 소더비경매장에 잠입해 경매를 방해하는 연대 시위를 벌였습니다. 출근을 저지당한 소더비 아트 핸들러 노조와 연대해 비정규직화 단행에 저항하기 위한 시위였습니다. 시위대는 금융 엘리트가 고가의 미술품 구매에 수십만 달러를 쉽게 지불하는 소더비경매장에 잠입해 한 사람씩 돌아가며 이들의 문화적 탐욕을 고발하는 발언을 하다가 퇴장당하는 퍼포먼스를 펼쳤습니다.

것이 목적이었습니다.

반면, 비슷한 시간 월스트리트에서 있었던 소더비 노조의 파업은 노동의 대가를 정당하게 보상받고자 하는 노동자의 운동이었죠. 동일한 시간과 동일한 공간 안에서 미술노동자연합이 행한 '점령'과 '직업'을 위한 연대 운동은 예술 노동의 내재적이고 외재적 문제, 즉 '그들이 먹고사는 문제'와 '다른 이들과 함께하는 삶'이라는 이중의 의미를 제대로 간파하게 해 주었습니다.

브라이언월슨은 예술 노동의 내재적 문제와 이를 둘러싼 정치적 문제의 관계를 이해함에 문화 생산자보다는 예술 노동자라는 말이 더 적합하다고 말합니다. 인터뷰 가운데 "'문화 생산자'라는 말이 예술 노동의 양식을 정치화하는 데 적절한 용어인가"라는 질문에 월슨은 "문화 생산자는 문화 전문가에 의한 산물"이라는 대답으로 부정적 입장을 피력합니다. 이러한 판단은 예술 노동자라는 말 안에는 우리 시대의 사회적·경제적·정치적 모순을 대변해 주는 특별한 의미가 담겼다는 점을 강조하고자 합니다. 다음 글을 보겠습니다.

> 예술가 스스로를 '예술노동자'라고 표현하는 것에 대한 새로운 의미가 최근 부여되었다. 이들은 99%에 속하는 구성원이라는 의미이다. 나는 이 용어가 잠시 사라졌다가 위기의 상황에서 다시 나타난다는 점이 흥미롭다. 예술과 노동이라는 아큐파이의 분과는 예술과 노동 사이의 충돌이라고 표현할 수 있는데 이전의 상황과 유사하다. 그래서 사람들이 '예술노동자'라는 개념을 가지고 무슨 일을 하는지, 어디로 갈 것인지, 예술적 노동과 요즘 관심이 집중되는 '창조계급'을 어떻게 구분하는지 두고 봐야 할 것이다.[25]

'예술 노동'이란 개념이 임금노동과 의미가 다를뿐더러, 요즘 유행하는 창조 도시, 창조 계급과 구별되는 것이라면, 이는 이 글 서두에서 언급한 예

술의 젠트리피케이션과 예술가의 프레카리아트화를 넘어서는 가치, 활동, 행동이어야 합니다. 예술 노동의 가치, 활동, 행동의 의미는 결국 예술이 사회에 관계하고 혹은 개입하는 일련의 활동에서 찾을 수 있습니다. 우리는 이것을 '예술 노동의 사회적 자본'이라 부를 수 있습니다.

예술 노동의 사회적 자본은 예술 행위가 사회적 의미를 가져 무시할 수 없는 사회적 가치와 관계를 갖는 세력장의 총체를 말합니다. 이는 예술이 하나의 상품으로 돈을 벌 수 있는 경제 자본과는 다른 의미를 가집니다. 또한 피에르 부르디외Pierre Bourdieu가 말하는 학력 자본이나 혈통 자본, 그리고 문화 자본으로서의 사회적 자본과도 의미가 다릅니다.

이는 예술 노동이 사회적으로 기여할 수 있는 다양한 형태의 물질적·비물질적 가치의 총체입니다. 가령, 예술이 정치적 모순과 사회적 재난에 적극적으로 참여한다거나, 예술이 지역공동체를 견인하는 중요한 자원이 된다거나, 예술가가 스스로 자유로운 개인의 강력한 연합 공동체를 형성하는 것은 예술 노동의 사회적 자본으로 간주할 수 있습니다.

예술 노동의 사회적 자본 형성과 관련해 다음 세 가지 내용이 중요할 것 같습니다. 첫째, 예술 노동의 가치 전유입니다. 요즘 유행하는 제작 문화maker culture의 가치가 '혁신'이나 '창조'에 있지 않고 '전유'에 있듯이 예술 노동의 가치는 예술가 자신의 삶의 역량을 전유하는 것입니다.

전유는 "자기 과정과 자기화의 가치를 가지며 사회의 이면을 들여다보는"26 주체들의 힘과 관계라는 점에서, 예술 노동은 예술가가 누구와 무엇을 어떻게 전유해야 하는가를 위한 활동이자 행동입니다. 전유로서의 예술 노동은 역사적으로 동시대적으로 다양한 방식으로 전개되었습니다. 20세기 초 독일의 바우하우스Bauhaus의 예술 활동에서 러시아 아방가르드 운동, 1960년대 상황주의자 운동, 그리고 최근의 월스트리트 점령 시위에 이르기까지 예술 노동은 다양한 방식으로 자신을 역사화했습니다.

한국에서도 1980년대 '현실과 발언', '민족문화 이념 논쟁', '예술 미학의

당파성' 논쟁을 거쳐 한국민족예술인총연합, 문화연대 등의 운동조직화, 그리고 최근의 예술가 권리를 위해 연대한 '예술인소셜유니온'에 이르기까지 예술 노동의 쟁점은 사회를 전유하고, 정치를 전유하고, 자본의 문제를 전유하는 것이었습니다.

'현실과 발언' 운동은 시대정신의 사회변혁 의지, 장르의 확산, 사실주의 미술의 재조명, 전통 미술의 재인식, 도시 문화의 재해석을 시도하고자 했습니다.[27] 2000년대 들어 급진적 예술 행동은 공간의 독점과 불평등에 저항하기 위해 스쾃*을 감행하기도 했습니다. 서울연극협회는 박근혜 정부의 연극인 탄압과 검열에 항의해 거리로 나오고, 안무가 정영두는 국립국악원이 특정 예술인을 공연에서 배제한 데 항의해 1인 시위를 했습니다. 그는 자신의 페이스북을 통해 "제가 두려운 것은 없습니다. 제가 무언가 두려워할까봐 그것이 두려울 뿐입니다. 그래서 그들이 마침내 예술가들을 겁쟁이로 만드는 것이 두려울 뿐입니다"라고 말했습니다.

검열은 오히려 권력, 통치자 자신의 두려움을 심화시킵니다. 검열은 통치자가 자기 정체성에 대한 두려움을 표현하는 방식입니다.[28] 그리고 마침내 거리의 예술가는 박근혜 퇴진과 시민 정부 구성을 요구하며 2016년 11월 4일부터 142일간 광화문에서 노숙 농성하며 다양한 예술 행동을 보여 주었습니다. 광화문 예술인 캠핑촌은 예술 행동이 시민혁명의 전위前衛에 섰던 유례없는 투쟁으로 예술 노동의 사회적 전유를 가장 극적으로 보여 주었습니다.[29] 이는 예술 검열과 행동을 다루는 5장에서 자세히 다루겠습니다.

두 번째, 예술 노동은 사회적 공동체의 중요한 자원이라는 점입니다. 알

● 사실 스쾃(*squat*)의 역사적 기원은 아주 오래되었지만, 1903년 파리에서 결성한 '임차인연합'이 결정적 계기였습니다. 임차인연합의 목적은 "부당한 강제철거와 산업자본가인 소유주의 횡포에 반대하는 것으로, 주거공간을 둘러싼 사회적 불평등에 전면적으로 도전하는 것"(김강, 2008, 《삶과 예술의 실험실 SQUAT》, 문화과학사, 27쪽)이었습니다.

다시피, 도시가 급속도로 발전하면서 과거의 마을 공동체에 대한 관심이 높아집니다. 도시 재개발로 동네 골목이 모두 사라지고, 그 자리에 대규모 아파트 단지가 들어섰습니다. 서울시의 아파트 보급률은 2015년 기준으로 45.1%로 해마다 증가합니다. 미래의 주거형태를 묻는 질문에도 61%가 아파트를 선호했습니다.

아파트는 보통 단지를 이룹니다. 이명박 서울시장 시절에 뉴타운 정책이 전면화되면서 대규모 아파트 단지가 조성되어 서울의 마을 공동체는 거의 소멸되었다고 할 수 있습니다. 서울의 지도를 바꾸었으니 말이죠. 2011년 10월 26일 박원순 시장 취임 이후 서울시의 도시 정책 기조가 재생으로 전환되었습니다. 이에 따라 기존의 건물과 공간을 최대한 살리면서 재생하는 다양한 프로젝트를 진행합니다.

도시 재생과 함께 마을 공동체 사업도 곳곳에서 이루어집니다. 서울시의 마을 공동체 사업 이전에도 이미 서울에는 도시 난개발에 저항하는 다양한 마을 공동체 운동이 있었습니다. 대표적 사례로는 성미산마을을 들 수 있습니다. 성미산마을 공동체는 교육과 생태 문화 공동체입니다. 이 공동체 안에 문화와 예술은 주민의 중요한 매개 자원입니다. 성미산마을극장에서 마을 주민과 연극 공연도 하고, 노래 공연도 하면서 서로 다른 사람이 모여 공통의 문화를 공유하려 합니다.

이 밖에도 예술가가 마을 공동체를 만들려는 자발적 시도가 많이 생겼습니다. 예술가가 경제적으로 어려움을 겪고 서울에서 생활하기 힘들어지니 집단적으로 서울을 떠나 귀촌하는 일이 늘었습니다. 가령, 공연창작집단 '뛰다'는 단원 전원이 강원도 화천으로 이주하고 폐교를 재생해 마을 주민과 다양한 예술 실험을 합니다. 제주도에 가시리, 저지리 등의 도시에서 이주한 예술가가 모여 예술 마을을 만들었습니다. 요즘은 제주도에 예술가가 너무 많이 이주해 자연스럽게 땅값이 오르다 보니, 일종의 제주도 '예술 마을 트렌드'에 거부감을 느끼고 강원도나 강화도에 예술 마을을 만드

는 사례도 있습니다.

우리는 이러한 현상을 예술가의 '문화 귀촌'이라 부릅니다. 문화 귀촌은 생태, 교육, 의료, 종교 공동체와는 다르게 문화와 예술을 매개로 시골 마을에서 공동체를 이루는 것을 일컫습니다. 마을 공동체 운동에서 문화 귀촌은 비교적 최근의 현상이며 예술의 사회적 자본 형성에서 중요한 지역 실천의 한 사례입니다.

한 가지 짚고 넘어갈 사실은 마을 공동체는 예술이 '사회적인 것'과 어떻게 관계 맺는가, 사회적인 것이 어떻게 자본에 포섭되는가를 질문하게 합니다. 이는 예술이 거버넌스*governance*, 청년, 혁신과 어떻게 공공의 장에서 관계를 맺는가와 맥락이 같은 질문입니다. 사회적 경제, 사회적 자본이 공공 영역 안으로 흡수될 때, 예술은 거버넌스라는 형식으로 도시 재생과 사회 혁신 프로그램에 개입합니다.

그런데 이를 수행하는 주체는 대부분 청년입니다. 청년은 혁신 주체로 호명되면서 '사회적인 것'의 물질적 생산에 동원됩니다. 예술을 둘러싼 '사회적인 것'의 방식(거버넌스), 주체(청년), 방향(혁신)은 자율적 공동체의 토대를 강화하는 길이 아닌 공공 영역으로 흡수되는 길에 놓인 표지판이 될 수 있는 위험성이 있습니다. 예술이 도시 재생 활성화의 마중물로 활용되고, 사회적 경제의 활력을 상징하는 지표가 되며, 마을 만들기의 감성을 자극하는 촉매제가 되고 나서, 그것으로 예술의 역할은 마감됩니다.

예술가는 그 과정에서 종종 제대로 된 노동의 대가를 받지 못하고 이른바 '재능 기부', '정동 자본'으로 칭송되곤 합니다. 예술가들의 창의적 감수성이 공공 서비스의 수단으로 전락하는 것, 이것이 정동 자본으로서 예술입니다. 예술 노동이 사회적 공동체를 형성하는 데 수단이나 도구로 사용되거나, 사회적 경제나 사회적 기업의 확장을 위한 실용적 선택으로 전락되지 않도록 하는 것이 무엇보다 중요합니다.

마지막으로 언급하고 싶은 것은 예술가가 독자적인 자본을 획득하기 위

한 연합에 대한 것입니다. 특히, 독립 예술 분야에서 활동하는 예술가가 주류 문화 산업의 장에서 불필요한 경쟁을 벌이느니 차라리 뜻이 맞는 사람들과 연합하는 것이 낫겠다고 생각해 자생적 공유 자본을 만들어 활동하는 사례가 증가합니다.

2010년 홍대 젠트리피케이션에 저항한 인디 밴드의 두리반 칼국수집 사수 투쟁은 이후에 '자립음악생산조합'이라는 인디 음악인의 연대 모임을 만드는 계기가 되었습니다. 홍대 젠트리피케이션에 저항하고자 홍대 음악인은 서교음악자치회, 홍우주사회적협동조합 등을 만들어 이른바 부동산과 관광 자본에 대응합니다. 음원 저작권료의 불공정한 분배와 징수 시스템을 개선하고자 '바른음원협동조합'을 결성해 조합원을 대상으로 독자적인 음원 저작권 관리를 수행합니다.

영화 분야에서도 지역이나 단체에서 요청하는 영화 상영을 대행해 주는 '모두를 위한 극장 공정영화협동조합'과 같은 공동체 상영 조직도 생겨납니다. 그러나 지금까지 언급했던 사례는 아직 충분히 활성화되지 않았기에 사회적 자본을 형성했다고 말하기는 어렵습니다.

이런 예술가의 자발적 연대를 통상 '문화적 어소시에이션'이라 합니다. 문화적 어소시에이션은 생산자와 예술가 사이의 연합과 향수자인 관객 혹은 시민과의 연합을 함께 이룬다는 점에서 '어소시에이션의 어소시에이션'입니다.

생산자-소비자 연합으로서 문화적 어소시에이션 활성화를 위해서는 무엇보다 생산자의 창작물과 소비자의 문화적 취향을 하나로 묶을 수 있는 대안적 플랫폼이 필요합니다. 대안적 플랫폼은 대형 포털 사이트나 사회관계망 서비스SNS에 전적으로 의존하지 않고, 생산자와 소비자의 자유로운 연합이라는 조건에서 이루어져야 합니다.

생산자-소비자 연합 문화 운동은 기존의 지역 화폐 운동처럼 호혜적 태도에 기초한 문화적 능력의 자발적 상호 교환과 잉여가치를 남기지 않는

부조 활동과는 다르게 대안적이고 독립적인 시장 창출을 목표로 합니다. 물론 여기서 말하는 대안적 문화 시장은 생산자의 막대한 수익 창출을 위한 것이 아니라 합리적 교환 행위에 기초한 것으로 소비자가 접근하기 어려운 비주류 문화예술의 창작 콘텐츠를 저렴한 비용으로 소비자에게 제공하는 것을 일컫습니다. 어떤 점에서 대안적 문화 시장을 만드는 것도 중요한 목표이지만, 좋은 창작 콘텐츠를 대중에게 유통시키는 것도 못지않게 중요한 목표입니다.[30]

예술 노동의 내재적 전환은 예술 노동이 자명한 실천 대상으로부터 벗어나 가치, 활동, 행동으로 의미를 확장할 때 가능합니다. 사회적 자본으로서 예술 노동은 예술과 노동과의 관계만이 아니라, 예술의 노동 가치, 예술의 사회적 활동 역량, 예술의 비판적 행동 모두를 포함합니다. 예술 노동의 사회적 자본은 예술가 개인이 만든 감각적 행위의 물질 형태만이 아니라, 그 개인이 사회와 맺는 실재적 관계의 총체를 의미합니다.

그래서 사회적 자본은 예술가 개인으로부터 나오지만, 예술가 공동체, 사회적 주체를 향한 것입니다. 예술 노동의 사회적 자본은 예술가가 혼신의 힘을 다해 만든 작품과 잠재적 역량, 작품이 사회에 미치는 상징적 힘, 예술가가 모여 자율적으로 형성된 공동체의 자산, 그리고 예술가와 예술가 그룹이 권력과 사회를 향해 비판적으로 행동하는 시간과 연대 의식 등을 통해 형성됩니다. 예술 노동의 사회적 자본 형성을 위해 우리는 앞으로 다음과 같은 문제의식을 더욱 구체화해야 합니다.

5. 예술 노동의 실천 방향

먼저 예술 노동의 물적 토대 형성에 대한 구체적 실천과 행동이 필요합니다. 예술인 복지는 법이나 제도로 명시하지 않으면 실현 가능성이 없습

니다. 그러나 예술가의 모든 지위와 권리를 복지 제도로만 얻을 수 없듯, 제도적 장치를 넘어서는 예술인 복지에 대한 새로운 상상이 필요한 때입니다. 지금 〈예술인 복지법〉이 갖는 문제를 예술가 스스로 매우 잘 알기 때문에 시간을 두고 부족한 법적 내용을 보완하는 재개정 작업이 이루어질 것입니다. 예술가는 새 정부 들어 예술인의 사회보장에 대한 문화 정책의 구체적 실현을 기대합니다.

두 번째, 예술 노동은 복지를 위한 법과 제도를 넘어서는 예술인의 원천적 권리라는 점을 강조할 필요가 있습니다. 예술인 복지는 예술 행위의 목적이 아니라 수단입니다. 예술 행위의 목적이 복지 혜택을 받기 위한 것이라면, 예술가로서의 자기 정체성을 질문할 수가 없습니다. 그렇다면 〈예술인 복지법〉을 넘어서는 복지란 무슨 의미일까요?

예술인에게 진정한 복지는 경제적 보상과 공공 지원의 확대가 아니라 창작의 권리, 즉 표현의 자유를 보장받을 권리입니다. 표현의 자유가 보장되지 않는 예술인 복지란 배부른 돼지에 불과합니다. 예술인 사례비나, 예술인 실업 급여, 예술인 연금제도와 같은 사회보장 제도는 표현의 자유라는 예술인의 근본적이고 기본적 권리가 전제될 때, 사후적으로 필요한 것들입니다. 예술인 복지가 표현의 자유와 창작의 권리에 우선할 수는 없습니다. 예술인의 표현의 자유는 사회보장의 권리를 포함하는 보편적, 포괄적 권리이기 때문입니다.

세 번째, 예술가의 사회적 역할에 대한 성찰이 중요합니다. 예술 노동은 온전히 예술가를 위해서만 존재할까요? 그렇지 않습니다. 사회적 활동, 사회적 노동으로서 예술 노동을 전제하지 않는다면 앞서 강조한 예술인의 사회보장과 창작 환경의 정당성도 확보할 수 없습니다. 예술 노동은 그런 점에서 예술 행동을 구성적 요소로 전유해야 합니다. 예술 행동은 근본적으로 노동의 형태로 존재합니다. 사회적 파업과 재난 현장에 참여하는 수많은 현장 파견 예술가는 모두 시간과의 싸움, 현장에서 견뎌 내야 하는 활동

과의 싸움입니다. 예술 행동은 삶·노동의 한 형태입니다. 그것은 예술 노동의 연대, 공동체, 사회적 삶의 의미를 실천하는 것입니다.

마지막으로 예술 노동은 예술가 자립을 전제한다는 점을 상기해야 합니다. 예술인 복지의 궁극적 목적은 예술가로서의 사회적 의존을 스스로 인정하고 복지의 수혜자로 자신을 자리매김하는 데 있는 것이 아니라, 예술가로서의 자립을 위한 조건을 확보하는 데 있습니다. 예술가 복지의 특혜 혹은 수혜의 기본적인 물적 토대조차 없는 상황에서 그러한 요구가 반드시 이기주의적 발상에서 비롯된 것으로 볼 수 없지만, 예술가의 궁극적 목적은 예술 행위, 표현의 자유, 예술적 실천에서 스스로 자립하는 것입니다. 예술가로서의 자립이 전제되지 않는 복지는 배타적 특혜이자, 수동적 수혜에 불과합니다.

예술인 복지는 예술가의 삶에 필요조건이 될지 몰라도, 충분조건은 아닙니다. 예술가의 삶에 충분조건은 창작 행위 자체입니다. 예술의 필요조건으로서 복지와 예술의 충분조건으로서 창작 행위와 사회적 행동이 서로 상생할 때 예술 노동은 스스로 사회적 자본 형성의 주체가 될 것입니다.

2장 예술과 복지

1. '노동'과 '복지' 사이

1장에서는 예술 노동의 문제를 다루었습니다. 이어서 2장에서는 예술 복지의 문제를 다루고자 합니다. 사실 예술 노동과 예술 복지는 밀접한 관계를 가집니다. 예술 노동은 예술 복지의 정당성을 부여하는 근거가 됩니다. 반대로 예술 복지는 예술 노동의 중요한 실천 방향을 알려 줍니다. 예술 복지를 보편적으로 볼 것인가, 아니면 특수하게 볼 것인가를 판단하는 데 예술 노동에 대한 이해는 중요한 기준이 될 수 있습니다.

반대로 예술 노동을 보편적인 것으로 볼 것인가, 아니면 특수하게 볼 것인가에 따라 예술 복지의 보편성과 특수성에 대한 이해도 달라질 수 있습니다. 물론, 복지가 노동을 중요한 조건으로 간주하더라도 노동의 패러다임을 넘어서 사고해야 하듯, 예술 복지도 예술 노동의 관점에서만 사고해서는 안 됩니다. 복지가 반드시 노동을 전제한다면 노동하지 않는 것과 노동할 수 없는 것의 복지 패러다임은 설 자리를 잃습니다. 예술 복지는 기본적으로 예술 노동의 패러다임을 넘어서야 합니다.

예술 복지를 이야기하기에 앞서 먼저 생각해야 할 점은 예술인에 대한 정의입니다. 예술 복지의 주체인 예술인에 대한 정의 없이 예술 복지를 논의하는 것은 구체적인 근거와 논리를 마련하는 데 한계를 갖습니다. 특히, 예술 복지의 관점에서 예술가의 정의는 지원 대상을 설정하기 위해서나,

활동과 역할의 분류에 따라 복지 정책을 구체화하기 위해서도 필요합니다. 물론, 반드시 예술 복지의 관점에서 예술가를 정의할 필요는 없습니다. 다음 글을 보겠습니다.

> 예술가란 예술 작품을 창작하거나 독창적으로 표현하고 혹은 이를 재창조하는 사람, 자신의 예술적 창작을 자기 생활의 본질적인 부분으로 생각하는 사람, 이러한 방법으로 예술과 문화 발전에 이바지하는 사람, 고용되어 있거나 어떤 협회에 관계하고 있는지의 여부와는 상관없이 예술가로 인정받을 수 있거나 인정받기를 요청하는 모든 사람을 의미한다.[1]

1980년 10월, 유네스코는 제21차 총회에서 '예술가의 지위에 관한 권고'에서 예술가를 이처럼 정의했습니다. 유네스코의 정의에서 주목할 점은 예술가의 '생활'과 '인정'에 대한 설명입니다. 독창적 표현 능력으로 창작 행위를 하는 사람이라는 예술가의 일반적 정의는 여기서 그다지 중요하지 않습니다. 중요한 점은 '예술가의 창작 활동과 자기 생활 사이의 관계는 무엇'이며, '예술가는 어떻게 인정받는가'입니다.

미국 뉴욕주의 법은 예술가를 시장적 정의, 교육과 협회에 따른 정의, 자신과 동료에 의한 정의로 구분해서 설명합니다. 창작 활동을 통해 생계를 꾸려 나가는 예술가를 시장 정의라고 한다면, 예술가 협회나 조합에 가입하거나, 교육기관에서 예술 관련 전공을 이수한 예술가는 교육과 협회에 따른 정의에 해당합니다. 반면, 스스로 예술가로 여기고 창작 활동에 많은 시간을 투여하며, 함께 활동하는 동료에게 예술가로 인정받는 경우는 자신과 동료에 의한 정의에 해당합니다.[2]

이러한 세 가지 정의를 고려하면 예술가는 공식적인 창작 활동만으로 인정받는 것은 아니라고 할 수 있습니다. 예술가는 공식적인 창작 활동뿐 아니라, 창작 활동에 대한 자기 확신으로도 인정받을 수 있습니다. 예술가

를 전통적인 장르로 구분해 정의하거나 특정한 자격으로 정의하지 않고, 예술에 대한 활동이나 태도로 정의하려는 시도●도 예술가를 정의할 때 일상과 활동에 대한 고려가 중요하다는 점을 알려 줍니다.

예술가의 권리도 예술가의 정의에서 나옵니다. 예술가의 권리는 크게 창작할 수 있는 권리, 즉 표현의 자유를 보장받을 권리와 자신의 창작물을 보호받을 권리, 즉 지식 재산권의 권리로 구분해서 정의할 수 있습니다. 전자는 창작 행위자로서 예술가의 권리, 후자는 저작권자로서의 예술가의 권리를 보호하는 것입니다.

대한민국 헌법●●은 창작 행위자로서의 예술가에 대한 보호를, 〈저작권법〉●●●은 저작권자로서의 예술가의 보호를 강조합니다. 창작 행위로서 예술가를 정의하는 것은 '생활'의 의미를, 창작물의 주체로서 예술가를 정의하는 것은 '인정'의 의미를 강조하는 것이라 하겠습니다.

예술가의 권리가 예술 창작의 과정과 결과물을 모두 보장받는 것이라면, 그 권리는 예술가의 생활 속에서도 마땅하게 인정받아야 합니다. 예술가에게 '창작'과 '생활'의 권리는 사실 명확하게 구분할 수 없습니다. 생활은 창작의 환경 혹은 조건입니다. 생활 없이 창작이 가능할까요? 예술가의 권

● 예를 들어, 하워드 베커(Howard Becker)는 예술가를 네 가지 유형으로 분류합니다. ① 통합된 전문가(*integrated professionals*), ② 이단자(*mavericks*), ③ 민속예술가(*folk artists*), ④ 소박한 예술가(*naive artists*)입니다. 통합된 전문가는 특정 분야에 예술적 역량을 가진 예술가에 대한 통상적 정의라 할 수 있습니다. 반면, 이단자는 지배적 예술 생산과 유통을 거부하는 자, 민속예술가는 전문 예술가 그룹에 속하지 않으면서 생활 속에서 예술 활동을 하는 자, 소박한 예술가는 예술교육을 전문적으로 받지 않았지만 예술의 보편적 장에서 벗어나 획기적인 작업을 하는 자로 정의합니다(Alexander, V. D., 2003, *Sociology of the arts: Exploring fine and popular forms*, 최샛별·한준·김은하 옮김, 2010, 《예술사회학 : 순수예술에서 대중예술까지》, 살림출판사, 264~267쪽).

●● 대한민국 헌법 제22조 ① 모든 국민은 학문과 예술의 자유를 가진다. ② 저작자·발명가·과학기술자와 예술가의 권리는 법률로써 보호한다.

●●●저작권법 제1조 (목적). 이 법은 저작자의 권리와 이에 인접하는 권리를 보호하고 저작물의 공정한 이용을 도모함으로써 문화 및 관련 산업의 향상발전에 이바지함을 목적으로 한다.

리에서 창작을 위한 '노동'과 생활을 위한 '복지'의 문제를 동시에 고려해야 하는 것도 이런 맥락에서입니다.

그렇다면, 권리 관점에서 예술가의 노동과 복지의 통합적 인지를 위해 어떤 문제의식이 중요할까요? 먼저 현행 〈예술인 복지법〉에 대해서 비판적으로 언급하면서 그 문제의식을 구체화하도록 하겠습니다.

2. 〈예술인 복지법〉, 무엇이 문제인가?

〈예술인 복지법〉은 2011년 11월 17일에 제정되고 2012년에 시행되었습니다. 사실 예술계는 이 법을 제정하고자 오래전부터 노력했지만 정치적·경제적 부담으로 차일피일 미루어졌죠. 결국, 가난한 문화예술가의 죽음을 목도하고 나서야 사회적 공분에 못 이겨 급히 만들게 되었습니다.

홍대 인디 신indie scene에서 오랫동안 활동했던 이진원 씨가 2010년 11월에, 한국예술종합학교 출신으로 전도유망한 극작가인 최고은 씨가 2011년 1월에 열악한 생활고에 시달리다 연이어 사망했습니다. 실제 두 사람 모두 언론 보도처럼 굶어 죽은 것이 아니라 한 사람은 뇌출혈로, 한 사람은 과로와 영양실조가 겹쳐 건강 악화에 따른 지병으로 숨을 거두었습니다. 그렇지만 생활고에 시달리는 가난한 예술가의 굴레에서 벗어날 수 없었음은 사실입니다.

두 사람의 죽음으로 가난한 예술가의 적나라한 현실이 공론화되었지요. 그로부터 얼마 지나지 않아 여론의 따가운 질타와 함께, 문화관료와 정치인에게 면죄부를 줄 요량으로 〈예술인 복지법〉이 급하게 제정되었습니다. 수년간 계류하던 〈예술인 복지법〉이 불과 수개월 만에 제정된 것이죠. 졸속으로 제정하다 보니 예술인이 처한 현실적인 문제를 실제로 해결할 내용을 충분히 담을 수 없었습니다. 〈예술인 복지법〉은 난처한 현실을 모면하기

위한 '화사한 거울'이었는지도 모르죠. 예술가의 허망한 죽음을 맞이한 상황에서 정치권은 〈예술인 복지법〉이란 이름이 급하게 필요했던 것입니다.

예술인의 정의, 예술인의 지위와 권리, 사회보장 및 예술인 복지 재단의 법적 근거를 명시한 〈예술인 복지법〉은 예술인의 지위와 권리 조항●을 그런대로 잘 설명합니다. 그런데 그러한 지위에 걸맞은 예술인의 사회보장에 대한 조항●●은 일반론에 머물거나 지원 수준이 상대적으로 매우 미약합니다. 〈예술인 복지법〉은 어떤 점에서 예술인의 노동-창작, 복지의 권리를 보장하는 법이라기보다는 '한국예술인복지재단 설립에 관한 법'처럼 느껴집니다. 법의 주요 내용이 재단 운영에 대한 법적 근거를 마련하는 데 치중했기 때문입니다.

〈예술인 복지법〉이 예술인의 권익을 실질적으로 보호하지 못한다는 비판이 제기되면서, 예술인은 스스로 자신의 노동-창작 권리를 위해 많은 이슈를 제기했습니다. 예술가의 창작 지원 환경의 위기와 표현의 자유 침해부터, 예술가 사례비 인정, 문화예술 분야 기관 종사자의 열악한 임금체계 개선, 예술인의 고용 보험 제도의 실질적 도입, 청년 예술가의 일자리 위기,●●● 예술 강사의 처우 개선에 이르기까지 예술계 현장의 수많은 현안이 동시에 공론화되었습니다. 그동안 쌓인 예술인의 불만이 〈예술인 복지

● 제2장 예술인의 지위와 권리 등. 제3조(예술인의 지위와 권리) ① 예술인은 문화국가 실현과 국민의 삶의 질 향상에 중요한 공헌을 하는 존재로서 정당한 존중을 받아야 한다. ② 모든 예술인은 자유롭게 예술 활동에 종사할 수 있는 권리가 있으며, 예술 활동의 성과를 통하여 정당한 정신적, 물질적 혜택을 누릴 권리가 있다. ③ 모든 예술인은 유형·무형의 이익 제공이나 불이익의 위협을 통하여 불공정한 계약을 강요당하지 아니할 권리를 가진다.

●● 제3장 사회보장. 제7조(예술인의 업무상 재해에 대한 보호) ① 예술인의 업무상 재해 및 보상 등에 관하여는 〈산업재해보상보험법〉에서 정하는 바에 따른다. ② 제8조에 따른 한국예술인복지재단은 제1항에 따라 예술인이 산업재해보상보험에 가입하는 경우 예술인이 납부하는 산업재해보상보험료의 일부를 지원할 수 있다.

●●● 2014년 한국예술종합학교 청년예술가일자리 지원센터에서 청년 예술가의 일자리에 대한 조사 연구를 7개 분야(음악, 무용, 미술, 연극, 영상, 전통예술, 융합)에 걸쳐서 진행했습니다. 각 분야마다 처한 환경과 조건이 다르게 나타났지만, 전반적으로 청년 예술가의 일자리가 매우 부족

법〉 제정을 즈음해서 한꺼번에 쏟아졌습니다.

〈예술인 복지법〉의 큰 문제점은 역설적이게도 예술가 복지에 대한 확고한 인식과 관점 혹은 이념이 없다는 것입니다. 한마디로 예술가 복지를 마련하는 근거와 이유에 대한 근본적인 문제의식이 없다는 것이죠. 이 법의 내용을 구체적으로 따지기에 앞서, 이 법은 궁극적으로 지향하는 목적의식이 빈약합니다. 이 법을 제정하는 데 참여한 당사자조차 예술인의 생존을 위한 복지 지원이 얼마나 중요한가에 대한 공감대가 부족하기 때문이죠.

지금 〈예술인 복지법〉은 목적 조항에 예술인의 지위와 권리에 대한 사회적 보장을 명시하지만, 구체적으로 어떻게 보장하겠다는 실질적인 내용은 기존의 〈산업재해보상보험법〉에 의한 보장밖에 없습니다. 예술인의 실업 급여와 연금을 법으로 보장한 해외의 예술인 복지 제도와 비교하면 턱없이 부족합니다.

예술인 복지 제도의 실질적인 개선을 위해서는 해외 예술인 복지 제도처럼 고용 보험과 연금을 포함해 실질적으로 사회보장을 해야 합니다. 어쨌든 이 법에는 제정 이래로 지금까지 이러한 구체적인 내용이 없습니다. 결국, 이 문제의식은 예술인 복지의 기본 인식이 돈과 생존만의 문제가 아니라 예술가의 존재 가치에 대한 문제에서 비롯되어야 한다는 점을 다시 강조합니다.

예술인 복지에는 두 가지 관점이 공존합니다. 하나는 '보편적 복지'라는 관점이고 다른 하나는 '특수한 복지'라는 관점입니다. 보편적 복지로서 예술인 복지는 예술가가 굳이 예술가이기 때문에 복지의 혜택을 누려야 한다는 관점에서 벗어나 노동하는 모든 사람이 갖는 권리의 보편성을 강조하는 것입니다. 이 경우 〈예술인 복지법〉이 굳이 필요하지는 않습니다. 예술가

하고, 그나마 있는 일자리도 안정적인 자리보다는 임시직이 많았습니다. 특히, 전공을 살린 창작 활동만으로 생계를 꾸릴 만큼 수입을 얻기가 매우 어렵다는 것이 주된 의견이었습니다.

도 일반 노동자와 동일한 관점에서 노동에 대한 보편적 복지 혜택을 누리면 되기 때문입니다. 근로자로서 4대 보험이 적용되고, 실업 상태에서 실업수당을 받으면 됩니다.

문제는 지금 한국 사회에 예술가의 고용과 노동에 대한 명확한 정의와 기준이 마련되지 않았다는 점입니다. 예술인은 노동자가 누리는 일반적인 복지 혜택을 받고 싶어도 받을 수 없습니다. 예술인을 직업상 자영업으로 분류하는 인식이 강하기 때문입니다. 예술인이 받는 창작 지원은 일반적으로 기간이 짧기 때문에 예산을 지원하는 기관에서 예술가와의 고용 관계를 명확하게 하지 않습니다. 심지어는 〈예술인 복지법〉에서도 이 법의 기본이 되어야 하는 예술 노동에 대한 정의가 들어 있지 않습니다. 예술가의 예술 노동이 일반 근로자에 준하는 노동에 해당한다면, 차라리 〈예술인 복지법〉보다는 〈근로기준법〉을 따르는 것이 더 유익할 수도 있습니다.

예술인 복지 정책에 대한 사회적 이해와 공감을 얻기 위해 가장 필요한 관점은 무엇일까요? 아마도 창작 활동의 특수한 조건이 사회적으로 이해와 공감을 얻는 환경이 마련되고, 이를 전제로 창작 활동을 위한 기본적인 생존의 권리, 즉 생존권을 보장받는 것이 아닐까 싶습니다. 자신이 하고 싶은 창작 활동을 위해 기본적인 생존 조건을 보장받는 것은 예술인의 특혜라기보다 예술인을 위한 사회적 합의로 이해해야 합니다. 예술인이 '창작이 노동이면서 노동이 창작'인 예술의 특별한 활동을 수행함에 경제적 편익 대신 미적 가치를 추구하는 것에 대한 사회적 이해가 예술인 복지를 바라보는 첫 번째 문제의식이 아닐까요.

예술인의 보편적 복지와 특수한 복지를 모두 중시하는 인식 없이는 지금의 〈예술인 복지법〉이 굳이 존재할 이유가 없습니다. 예술인에게 보편적 복지만 필요하다면 차라리 〈근로기준법〉에 예술인 복지 조항을 추가하는 편이 더 현실적입니다. 만일, 예술인에게 특수한 복지만 필요하다면, 차라리 〈문화예술진흥법〉에 예술인의 특별한 예술 활동에 대한 지원을 강화하

는 편이 더 낫습니다.

그런데도 우리 시대 〈예술인 복지법〉이 굳이 필요하다면 정작 중요한 문제의식은 다음과 같지 않을까요. "예술인에게 더 많은 복지를!"이라는 슬로건에 앞서 예술인의 권리와 자립에 대한 사회적 인식, 정책적인 연계 사고가 선행되어야 합니다. 예술인의 권리는 복지에 우선하며, 예술인의 자립은 지원에 앞서기 때문입니다.

3. 예술인 복지의 패러다임 전환

〈예술인 복지법〉의 개정을 위한 문제의식은 결국 예술 복지에 대한 새로운 인식 전환을 요구합니다. 비극적인 블랙리스트 사태를 딛고 다시 대안적인 문화 정책을 세우는 일이 생각만큼 쉽지만은 않습니다. 그래도 예술인이 주체가 되어 블랙리스트의 진실을 철저하게 밝혀내는 일과 함께, 아픔을 이겨 내고 미래로 향하는 문화 정책을 구상하는 일은 시대적 소명이 되었습니다.

혁신해야 할 수많은 국가 문화 정책의 과제 가운데 예술인 복지는 작은 부분일 수도 있습니다. 그러나 블랙리스트 사태 이후 국가가 예술가를 바라보는 관점을 고스란히 드러낸다는 점에서 중요한 의미를 갖습니다. 예술인 복지 정책이 블랙리스트라는 국가검열과 짝패가 되어서는 안 되기 때문입니다. 그것은 '보상'이 아닌 '권리' 그 자체이고, 예술인 자립을 위한 최소한의 물적 토대입니다. 현재 '새 문화정책 준비단' 내 예술인복지 분과에서 예술인 고용 보험, 예술인 주거, 예술인 금고, 예술가 사례비, 예술인 사회참여 확대와 매개자 교육 등에 대한 구체적인 대안을 마련합니다. 그런데 이런 과제들을 실제 사업으로 이행하기 전에 먼저 생각할 점은 예술인 복지 정책에 대한 근본적인 패러다임 전환입니다. 이에는 세 가지 관점이

중요합니다.

예술인 복지 정책의 패러다임은 먼저 구제에서 권리로 바뀌어야 합니다. 예술인 복지 정책을 가난한 예술가를 구제하는 정책으로 이해하는 사람이 많습니다. 물론 예술인 복지 정책은 생활환경이 어려운 예술가에게 필요한 것을 지원하는 것이 일차적 목표라고도 할 수 있습니다. 그러나 그 구제의 정당성이 가난한 예술가의 '궁핍'을 해소하는 데 있다면, 이는 아주 좁은 시각에 그칠 수 있습니다.

예술인 복지는 창작 활동을 위한 환경과 조건을 충족시키는 것이라는 점에서 창작의 권리와 동일선상에서 권리의 하나로 인정되어야 합니다. 국가가 책임지는 복지의 보편적 가치가 국민의 권리이듯, 예술인 복지 역시 사회적 가치를 가진 예술인의 창작 활동과 연계된 특수한 권리로 이해되어야 합니다. 따라서 새로운 예술인 복지 정책은 예술인을 구제하는 정책을 넘어 창작의 생활환경을 개선해 예술가의 권리를 보장하는 정책으로 패러다임이 바뀌어야 합니다.

또한 예술인 복지 정책은 사후적 대응에서 선제적 대응으로 전환되어야 합니다. 알다시피 한국에서 예술인 복지 정책의 시작도 어느 예술가의 불행한 죽음이 있고 나서야 공론화되기 시작했습니다. 이는 마치 커다란 사회적 재난이 발생하고 나서 사건을 수습하는 차원에서 대책을 강구하는 방식과 같습니다. 같은 복지 정책이라도 비극적 사건을 수습하기 위한 대책 마련의 목적보다는 행복한 사건을 더 많이 만들기 위한 선제적 투자의 목적이 예술가에게 더 어울리고 필요한 것이 아닐까요? 예술인 복지 정책은 예술가의 창작 활동에 따른 '정산'이 아니라, 창작 활동의 조건을 마련하는 '투자'가 되어야 합니다.

또한 예술인 복지 정책은 예술가에 대한 사회적 관리 장치에서 예술가와 함께 상생하는 관계로 전환되어야 합니다. 예술인 복지 정책이 가난한 예술가의 불만을 해소하고 공급과잉 상태의 예술가를 관리하는 장치로 활

용된다면, 그것은 가장 불행한 결과를 야기할 것입니다. 예술인 복지 정책이 예술인 인구와 활동을 통제하는 일종의 '통치성'의 관점에서 사회적 관리 장치로 사용된다면, 그것은 예술인을 '지원'과 '혜택'으로 권력의 장치 안으로 가두려 했던 과거 독재 정권의 문화 정책과 크게 다를 바 없습니다.

예술인 복지 정책은 사회적 관리 장치가 아닙니다. 그래서 아무리 복지 정책이라고 해도 국가가 예술인과 충분한 소통 없이 일방적으로 만들어서 '혜택'을 누리라고 '강요'할 수도 없습니다. 예술인 복지 정책이야말로 '소통'과 '협치'가 절실합니다. 예술인의 사정은 예술인 본인이 가장 잘 알기 때문입니다. 예술인 복지 정책은 '예술가를 위해', '예술가와 더불어', '예술가 모두가'라는 세 가지 원칙이 지켜져야 합니다. 가난한 예술가의 삶의 문제를 소극적으로 관리하는 정책에서 예술가에게 필요한 복지 정책을 함께 만들어 가는 '협치'의 정책으로 전화되어야 합니다.

4. 해외 예술인 복지 제도 사례

지금부터는 한국의 예술인 복지 정책의 대안을 모색하는 차원에서 해외 예술 복지 사례에 대해 말하고자 합니다. 해외의 예술 복지 관련 제도는 크게 세 가지 유형으로 구분할 수 있습니다. 첫 번째 유형은 예술인에게 특별한 복지 제도를 마련한 사례로, 주로 프랑스와 독일이 해당됩니다. 두 번째 유형은 복지 제도를 특별하게 제정하지는 않지만, 일반인과 동등하게 적용한 사례로, 주로 스웨덴처럼 사회복지 제도가 잘 발달한 국가에서 시행합니다. 세 번째 유형은 예술인에 대한 부분적 복지 제도를 마련한 사례로, 주로 연금제도로 예술인 복지를 실현하는 캐나다와 영국입니다. 이제 몇몇 국가의 예술인 복지 제도를 구체적으로 살펴보겠습니다.

먼저 프랑스의 예술인 복지 제도는 크게 두 가지 유형의 지원 체계를 갖

쳤습니다. 하나는 예술 활동을 하는 특정 기간을 고용된 상태로 인정하는 '엥테르미탕Intermittent' 제도로 주로 공연 예술 분야의 비정규직 예술가와 기술직 종사자를 대상으로 한 고용 보험 제도입니다. 엥테르미탕은 영화 및 공연 제작에 참여한 예술가나 기술 스태프가 작품 활동이 끝난 뒤 일정 기간 동안 실업 급여를 받는 제도입니다. '실업 상태'에 대한 정의는 프랑스의 노동법에 준하지만, 실업 급여의 수급 요건과 급여 수준은 고용자와 피고용자와의 협상으로 결정합니다.

엥테르미탕은 프랑스의 예술 정책을 이를 때 항상 거론됩니다. 프랑스의 예술가 지원 정책의 가장 중요한 철학을 담았기 때문입니다. 사실 지금의 고용 보험 제도는 오랜 역사적 변화를 거쳤습니다.[3] 프랑스 엥테르미탕 실업보험 제도의 기원은 근로자에 대한 사회보장 체계 관련 법령이 만들어지고 난 뒤인 1936년으로 거슬러 올라갑니다. 이해에 영화 분야 기술직과 관리자에 대해 다수의 고용주와 계약을 맺는 엥테르미탕을 위한 체계가 구축되기 시작했습니다. 1965년에는 일반 보험체계에 엥테르미탕이 포함되었고, 1969년에는 예술가와 재연자가 엥테르미탕 체계에 포함되었으며, 이후 공연 분야 기술직이 포함되었습니다. 같은 해, 공연 분야 예술가와 모델을 노동자로 추정하는 관련법을 제정하기도 했습니다.

그런데 2003년에 엥테르미탕 실업보험 제도는 매우 큰 변화를 겪습니다. 이 제도가 오래 지속되면서 적자 규모가 8억 4천만 유로에 이르자, 프랑스 정부는 수혜자 수를 줄이기 위한 보험 규정을 개정하는 작업에 착수했습니다. 당시 사용자 단체와 일부 전국 단위 노조는 12개월로 된 실업보험 수혜를 위한 참고 기간을 2개월 가까이 줄이는 방안에 합의했습니다. 즉, 실업보험 수급 자격을 얻으려면 '참고 기간' 안에 507시간 동안 보험 체계에 가입되어 있어야 하는데, 참고 기간을 12개월에서 10개월로 줄였던 것입니다. 예술가들은 이에 즉각 반발했습니다.

예술가들은 파리를 비롯해 전국에서 시위를 벌였고, 특히 아비뇽 축제

등을 보이콧했습니다. 엥테르미탕 논란에서 비롯된 예술가의 시위와 보이콧 선언으로 훌륭한 축제가 줄줄이 취소되자, 프랑스 국민은 크게 충격을 받았고 예술가 개인과 단체도 지속적으로 제도의 축소를 항의했습니다. 그러나 누적된 적자를 이기지 못하고 2014년 보험 규정이 개정되었습니다.

개정된 내용에 따르면, 엥테르미탕 적용 여부를 판단하는 기준은 다음과 같습니다. 지원 대상자는 프랑스에 거주해야 하며, 일할 자격을 갖추었지만 휴직한 상태, 비자발적 실직자, 계절 근로자가 아닌 자, 구직 활동을 하고 고용안정센터에서 직업 상담 훈련을 받는 자, 연중 50일 이상 근로한 자(1년 중 3개월 이상)이어야 합니다. 이 경우 실업 급여를 받을 수 있는 최대 기간은 8개월입니다. 엥테르미탕에 근거한 실업 급여는 일일 산정 기준으로 계산해 월별로 지급합니다. 일일 실업 급여는 다음과 같이 산정합니다.

일일 실업 급여＝(일일 기준금×19.5%)+(일한 시간×0.26유로)＋고정금액 10.16유로

이러한 실업 급여 산정 방식은 예술가 혹은 예술 기술자의 역량과 일한 시간, 그리고 예술가로서의 기본 대우를 모두 고려했다고 할 수 있습니다. 가령, 연극배우가 근로 기간 동안 하루 평균 1백 유로를 벌었고 평균 8시간을 근무했다면, 산정 기준에 따른 하루 실업 급여는 "19.5+2.08+10.16=31.74", 즉 31.74유로로 대략 고용 때 받은 임금의 30%가 조금 넘는 금액이 됩니다.

한국에서도 새 정부 들어 예술인의 사회보장에 대해 구체적 대안을 만들려는 움직임이 보입니다. 그 가운데 하나로 예술인 고용 보험 제도 도입을 검토합니다. 프랑스의 엥테르미탕 제도를 꼼꼼하게 살펴본다면 우리가 얻어야 할 교훈이 많음을 깨달을 것입니다.

먼저 프랑스는 예술인의 직업과 직종을 세분한 뒤 엥테르미탕 제도를 도입했기 때문에 매우 포괄적으로 예술인에게 적용할 수 있었습니다. 우리

도 고용 보험 제도를 도입하기에 앞서 예술가의 직업 및 직종을 분류하는 작업이 우선해야 합니다. 예술인 복지 정책을 확대하기에 앞서 먼저 서둘러야 하는 것은 예술인의 직종 분류와 그에 따른 정의에 대한 연구입니다.

흔한 오해 가운데 하나가 '엥테르미탕은 정부에서 모든 고용 보험을 부담한다'입니다. 그러나 실제로는 그렇지 않습니다. 프랑스의 엥테르미탕은 기본적으로 모든 것을 노사가 협상해 결정하는 구조입니다. 정부는 부족한 재원을 보충하는 보조적 역할을 합니다. 따라서 한국에서 예술가가 엥테르미탕과 같은 실업 급여를 받으려면 해당 기업의 노사가 협의해야 합니다. 프랑스의 엥테르미탕 제도는 수십 년 동안 국가적 의제 설정, 노사 간 협상, 사회적 파장을 겪으며 논의 과정을 거쳐 만들어진 제도입니다. 그런만큼 한국에서 예술인이 엥테르미탕과 같은 실업보험 제도의 혜택을 받으려면 무엇보다 자신의 권리를 찾으려는 실천적 행동이 필요합니다.

프랑스가 마련한 또 다른 예술가 복지 제도는 작가와 창작 예술인을 위한 특별 사회보장제도입니다. 이 제도는 저작권을 가진 전업 예술가를 두 유형으로 분류해 문학가, 음악가, 사진작가 등은 '작가사회보장관리협회'가 담당하고, 미술과 같은 시각, 조형예술 분야는 '예술인의 집'에서 담당해 건강보험과 노령연금에서 일반인과 동일하게 적용받습니다.● 특히, 예술인의 집이 담당하는 시각예술 분야의 연금제도는 프랑스 68혁명의 파급효과로 예술가의 투쟁에 의해 1970년대부터 시작되었습니다. 최근에는 가난한 예술가에게도 확대 적용하기 위해 가입 자격 조건을 폐지했습니다.

● 　시각예술 분야에 대한 프랑스의 사회보장제도는 현재 집행기관과 적용 범위를 둘러싼 법 개정으로 갈등을 빚습니다. 1장에서 언급했던, 2014년 11월 서울문화재단 주최의 서울시창작공간 국제심포지엄에서 발제자로 나선 재불 문화 정책 연구자인 목수정 씨는 지금 프랑스에서 진행하는 시각예술인 사회보장제도의 개정안을 둘러싼 국면을 소개하면서 예술인 복지 정책을 주도한 주체 사이의 역설적 갈등 관계를 설명했습니다. 목수정 씨의 언급에 따르면, 프랑스의 시각예술인을 위한 사회보장제도는 '예술인의 집(La Maison des Artistes)'과 '작가사회보장관리협회(AGESSA·Association pour la Gestion de la Sécurité Sociale des Auteurs)'로 관

다음으로 독일의 사례를 들겠습니다. 독일은 프랑스식의 엥테르미탕 제도를 시행하지 않습니다. 예술가의 보험가입과 관련된 모든 행정적 지원을 '예술가 사회 금고KSK·Künstlersozialkasse'에서 맡습니다. 독일의 예술가 복지 제도는 1981년에 〈예술가사회보험법〉을 제정하고 1983년에 '예술가 사회 금고'를 만들면서 본격적으로 시행되었습니다. 독일 〈예술사회보장법〉은 개인적으로 작업하는 자영 예술가를 중심으로 시행, 예술가의 사회보험 가입의 의무화, 보험금 일부를 개인이 부담하는 원칙이 특징입니다. 보험금은 일반 근로자와 마찬가지로 개인이 50%를 부담하고, 국가가 20%, 저작권 사용자가 30%를 부담합니다. 이를 통해 예술가는 연금보험, 의료보험, 요양 보호 서비스를 보장받습니다.

독일은 대단히 세부적인 기준안을 마련해 예술가 사회 복지 제도를 합리적으로 운영한다는 장점이 있습니다. 가령, 예술가 사회 금고의 가입 조건을 자영 예술가이면서 연간 3,900유로의 최저 임금을 받는 자로 규정하고 있습니다. 신진 예술가는 기준이 미달되어도 3년 동안 가입이 가능합니다. 예술가 사회 금고는 예술가의 직종을 400개로 분류하고 이 가운데 223개 직종에 보험 혜택을 줍니다. 예술가 사회 금고는 예술 직종을 구분해 예술가가 사회보장 보험에 가입하도록 합니다.

독일 예술가 가운데 예술가 사회 금고에 가입한 비율은 2011년을 기준

리 주체가 나뉩니다. 전통적으로 예술가 복지 정책을 주도한 기관은 예술인의 집이었지만, 예술인의 집에 등록하려면 일정한 소득(연간 8,487유로, 우리 돈으로 1,160만 원 이상)이 있어야만 가능합니다. 때문에 소득이 그 이하인 예술가는 더 열악한 상황임에도 예술인의 집에서 제공하는 복지 혜택을 받을 수 없었습니다. 최근에 프랑스 정부는 예술가와 합의하에 예술가 자격 기준을 없애고 두 기관의 행정 효율성을 높이기 위해 기관 통합을 추진하지만, 그동안 기득권을 누린 예술가의 집 집행부가 반대하면서 난항을 겪는다고 합니다. 목수정 씨는 낡은 예술인 사회보장 제도를 혁신하기 위해서 1953년에 만들어진 예술인 사회보장 단체를 폐지시킨 예술인의 집이 40년이 지난 뒤에 기득권 유지 때문에 대다수 예술가가 지지하는 새로운 통합 조직 설립을 저지하려는 행태를 지적하면서 예술가가 자기 권리를 지키기 위해서 기본적으로 자신의 기득권을 먼저 내려놓아야 한다는 점을 강조했습니다.

으로 조형예술·시각예술 분야 35%, 음악 분야 27%, 언어 분야 25%, 공연 예술 분야 13%입니다. 저작권을 사용하는 기업은 출판, 언론, 사진 및 PR 대행사, 극장, 오케스트라, 합창단, 이벤트 기획사, 방송사, AV와 음반 제 작사, 박물관, 갤러리, 서커스단, 예술인 훈련 기관으로 대단히 포괄적으로 적용합니다.

스웨덴은 근로자에 대한 복지 제도가 발달한 국가답게 예술인 복지 제 도에 특별한 예외를 두지는 않습니다. 예술가도 일반 근로자가 받는 복지 혜택을 받을 수 있기 때문이지요. 다만 스웨덴이 연금제도의 위기를 극복 하기 위해 '명목확정기여NDC·Notional Defined Contiribution' 방식을 도입한 이래 근로시간이 안정적이지 않고 상대적으로 고소득 활동이 적은 예술가 에게 불리하게 적용될 것을 대비해 임금노동자와 동일한 조건으로 비용을 부담해 노령연금, 의료보험, 의료 서비스를 받도록 했습니다.

캐나다는 예술가의 협회 결성 권리와 작업 조건을 명시한 유네스코의 "예술가의 지위에 관한 권고"를 받아들여 1992년에 〈예술가 지위법〉을 제 정했습니다. 이 법에 따라 예술가는 자신의 권리를 행사하기 위한 단체 결 성권을 갖고, 단체 인정, 단체교섭, 분쟁 해결을 위한 심판소 설치 등을 할 수 있습니다. 캐나다는 예술인을 일반 직업군과 동일하게 적용하지만, 전 업 예술가의 경우 소득이 발생하지 않을 때는 고용 보험의 재정 지원을 받 을 수 없는 것이 한계입니다.

주요 국가의 예술인 복지 제도와 비교해 보면, 한국은 예술가라고 해서 특별하게 지원받는 내용이 거의 없음을 알 수 있습니다. 한국예술인복지 재단에서 '창작준비금' 지원 사업을 통해 지원 자격을 갖춘 예술가의 신청 을 받아 연 3백만 원을 지급하는 제도가 있긴 하지만, 프랑스의 엥테르미 탕 제도와 비교했을 때 부족한 부분이 많습니다.

한국에서 자영 예술가는 특정 회사나 공공 기관에 취업하지 않는 한 보 험, 실업수당, 연금 보조와 같은 기본적인 복지 혜택을 받을 수 없습니다.

각국의 예술가 복지 제도					
국가	법명/제도	특별수당	건강보험	실직 상태 지원	연금 보조
캐나다	예술인 지위법 (1992)	○	×	×	○
프랑스	엥테르미탕 (1977)	○	×	○	○
독일	예술인 사회 보험법 (1981)	○	○	×	○
스웨덴	관련 법령 없음	○	○	×	○
한국	예술인 복지법 (2012)	×	×	×	×

그리고 영화, 공연 예술 등 문화예술 분야의 기업은 고용된 예술가에 대한 적절한 보험 제도를 적용하지 않는 경우가 대부분이기 때문에 〈예술인 복지법〉이 시행된 뒤에도 예술가 복지 환경은 크게 달라지지 않았습니다. 〈예술인 복지법〉이 본래의 목적을 실현하기 위해서는 한국형 엥테르미탕 제도 구축과 함께 예술인을 위한 연금 및 의료 서비스 지원에 대해 본격적으로 논의해야 합니다.

5. 예술인의 창작 권리 현실화

이제 구체적으로 예술인 복지 정책에서 우리가 실현해야 하는 실천 과제에 대해 말씀드리겠습니다. 먼저 말씀드릴 것은 예술가 사례비를 현실화해서 예술인의 창작 권리를 보장하는 것입니다. 1장에서 언급한 서울시 창작공간 국제심포지엄에 네 번째 발제자로 나온 전 '영국시각예술인연합 a-n The Artists Information Company' 디렉터 수전 존스Susan Jones는 예술가를 지

원하는 '잉글랜드예술위원회Arts Council England'의 독립성의 기본 원칙이 '경제 논리로부터 예술을 예외로 하는 것'임을 먼저 강조했습니다. 경제적으로 보호받지 못하는 가난한 예술가를 국가 차원에서 보살피는 것이 위원회의 기본 임무인 것이지요.

그래서 잉글랜드예술위원회는 1979년, 정부 지원을 받는 미술관에서 작품 전시회를 할 때 사례비를 책정하는 정책을 도입했습니다. 2000년대 중반까지 예술가에 대한 정부 지원은 10년간 73%나 증가할 정도로 매우 긍정적이었지만, 최근에는 경제 불황으로 많은 전문 시각예술가가 직업 기회를 잃을 위기에 놓였다고 합니다.

존스의 발표에서 흥미로운 점은 예술가에게 사례비를 주는 것이 왜 정당하며, 적절한 사례비는 어느 정도인지 매우 구체적이고 꼼꼼한 사례로 설명한다는 점입니다. 그의 발제문을 보면 예술가 사례비 지급의 정당성을 찾기 위해 영국 예술계가 수많은 작업을 하고 있음을 알 수 있습니다.

1980년에 설립된 비영리 예술가 정보 제공 회사인 잉글랜드시각예술인연합은 국가 예술 발전 전략의 일환으로 잉글랜드예술위원회의 도움을 받아 예술가에게 사례비 지급과 관련된 실용 지침서를 제작했고, 시각예술인은 '예술인 사례비 캠페인 선언문Paying Artists Campaign Manifesto'을 만들기도 했습니다. 사례비 지급의 정당성 근거를 마련하려는 예술인과 이를 지원하는 공공 기관의 노력은 아직 그 단계까지 공론화가 되지 않은 우리에게 시사하는 바가 매우 큽니다.

이날 컨퍼런스의 마지막 발제자로 나선 '백남준아트센터' 큐레이터 안소현 씨도 예술인 사례비의 정당성에 대해 언급했습니다. 안소현 씨는 "예술을 둘러싸고 경제적인 문제를 제기하는 것은 예술적 가치는 경제적 가치로 환원할 수 없다는 주장과 양립 불가능한가?"라는 근본적인 문제를 제기합니다. 때때로 이러한 질문은 예술가의 창조력과 예술 작업의 물리적 노동력을 구분하지 않음으로써 예술가의 가치와 경제적 가치는 환원할 수 없다

는 주장으로 이어지기도 합니다. 그리고 이는 예술가에게 정당한 사례비를 지급하지 않으려는 잘못된 논리로 이용됩니다.

그렇다면, 예술가의 창조력이 지닌 경제적 가치를 어떻게 환산할 수 있을까요? 안소현 씨는 이 환산 근거를 예술가의 인지도에 두어서는 안 된다고 주장합니다. 예술가의 인지도로만 창조력의 경제적 가치를 환산하는 경우도 시장 논리에 의존하는 것이기 때문입니다. 결국 잘나가고 돈 많이 버는 예술가에게 사례비를 더 많이 지급하는 꼴이 되는 것입니다.

그래서 그가 제시한 대안은 예술가의 창조력의 효과를 사례비의 기준으로 삼는 것입니다. 예술가의 인지도와 창조력의 효과를 명백하게 구분할 수는 없지만, 어쨌든 그가 말하려는 예술인 사례비는 "작가의 창조력을 환산한 대가가 아니라, 작가의 창조력으로 인한 효과, 즉 기관이 취한 부가가치에 대한 사례비로 이해해야" 합니다. 그래서 작가에게 사례비를 지급한다고 해서 그것이 예술적 가치를 경제적 가치로 환산하는 행위는 아니라고 말할 수 있습니다.

최근 여러 나라에서 예술인의 창작 지원 과정에서 '사례비를 인정할 것인가'에 대해 많은 논의가 진행 중입니다. 한국에서도 예술가 사례비에 대한 본격적인 연구가 진행되고, 서울시는 시에서 지원하는 문화예술 관련 사업에서 예술가 사례비를 책정하는 제도를 2017년부터 도입했습니다.

영국시각예술인연합은 영국 시각예술의 미래를 위해 다음과 같이 다섯 가지 행동[4]을 제안했습니다. 예술인 사례비 지급 근거를 마련하는 데 적절한 자료입니다.

1. 예술인 사례비 지급의 투명성 제고
미술관은 예술가를 가치 있게 만들고 이들의 성공을 위해 해야 할 역할을 잘 인지하도록 하는 투명한 정책을 개발해야 한다. 만일 후원자가 미술관으로 하여금 예술인 사례비 지급에 대한 투명한 정책을 도입할 수 있도록 지

원한다면, 여러 곳에서 전시되는 다양한 미술 작품을 공공 투자자들이 지원함으로써 가치의 극대화를 이끌 수 있도록 보장할 것이다.

2. 국가정책과 안내 지침

정부와 전략적 기관은 예술인 사례비에 관한 최소한의 기준을 명료하게 제시하는 안내 지침을 마련해야 한다. 영국의 예술 영역이 지속적으로 세계를 이끌 수 있도록 보증하려는 정부의 야심찬 계획은 미술관이 다양한 시각예술가 풀(*pool*)에 접근할 때만, 잉글랜드예술위원회에서 지원하는 20억 파운드에 해당하는 예산이 예술적인 재능을 육성하는 데 사용할 때만 현실화될 수 있다.

3. 예산 승인서 안에서의 사례비 지급 정책

잉글랜드예술위원회와 공공 기관은 예산승인서 안에 사례비 책정 정책을 필수사항으로 포함시켜야 한다. 이는 예술의 수월성을 육성하고, 자구력을 높임으로써, 잉글랜드예술위원회의 전략적 목표를 지원하는 것이다. 이는 곧 예술 내 다양성을 보증하는 것이며 모두를 위한 예술의 접근가능성을 지원하는 것이기도 하다.

4. 시각 예술가 사례비 지급에 대한 조사 연구

정부는 시각예술이 영국의 경제와 공동체에 어떻게 기여하는지, 예술가가 차지하는 역할과 그들이 창출하는 자산이 얼마인지, 그리고 전무하거나 낮은 임금체계가 예술가의 생계와 웰빙(well-being)에 미치는 영향이 무엇인지에 대해 국가적 평가를 시작해야 한다.

5. 사례비 자급 사례를 만드는 데 예술가의 권한

시각예술가는 계약과 기간을 명시할 때, 공정한 사례비 책정 비율을 협상하

는 데 필요한 사항을 지원받아야 한다. 이는 신진 예술가뿐 아니라 아직 상업적인 미술관에서의 작품 전시 경험이 없는 작가에게도 적용된다. 이를 달성하기 위해서는 미술관과 후원자, 정책 입안자의 적극적인 참여와 이해와 목표가 압축된, 공통으로 사용할 수 있는 규칙을 채택해야 한다.

예술가에게 사례비는 과연 어떤 의미일까요? 예술가는 자신의 창작 행위가 돈으로 환산되는 것에 거부감을 가지지만, 다른 한편으로는 창작 활동에 대한 정당한 경제적 보상을 바랍니다. 문제는 과연 어느 정도가 적절한 사례비인지에 대한 객관적 기준이 없다는 점입니다.

예술가 사례비의 객관적인 기준 마련은 사실상 불가능합니다. 같은 무대, 같은 공연이라 하더라도 누가 출연하고 어떤 사업이냐에 따라 천차만별이기 때문입니다. 창작 활동에 대한 경제적 보상의 양극화가 너무 심해 사례비의 정당한 근거를 마련하기 어렵습니다. 그렇다고 기존 경력과 활동을 참고해 등급을 나누어 사례비를 지급하는 것도 우습습니다. 사례비로 예술가를 줄 세우는 꼴이 되니까요.

문제는 '자신이 지원한 사업에서 사례비를 받아야 하는 근거와 객관적 기준을 어떻게 마련하는가'입니다. 그동안 공공 기관 지원 사업의 경우, 예술가는 자신의 사례비를 인정하지 않는 것이 관행이었습니다. 특히, 시각 예술 분야는 전시회를 준비하는 데 상당한 작업 시간이 소요됨에도 사례비를 책정하지 못했습니다. 창작 활동을 지원한 사업에 사례비를 포함하는 것에 대해서는 최근에 많은 공감대가 형성되었지만, 나름의 객관적 논리가 필요할 듯합니다.

우리는 예술가 사례비에 대해 좀 더 깊이 이해해야 합니다. 예술가 사례비는 이중적 의미를 가집니다. 먼저 정당한 창작 활동에 대한 경제적 보상으로서 '지급payment'이라는 의미를 생각해 보겠습니다. 지급은 말 그대로 창작 활동에 대한 '금전적 보상'입니다. 임금노동자가 일해서 받는 급여와

같은 맥락으로 이해하면 됩니다. 지급은 예술가와 지원자 사이의 계약에 따른 노동의 대가로 객관화시킬 수 있습니다.

그런데 예술가 사례비에는 지급이라는 의미만 있는 것이 아닙니다. 그 안에는 예술가와 그의 작품을 감상하는 데 대한 감사와 존경의 의미를 가지는 '사례honorarium'라는 뜻도 포함됩니다. 사례는 단어의 뜻이 함의하듯 예술가에 대한 명예와 존경의 뜻이 담겼습니다. '사례'가 반드시 '지급'이라는 말보다 상위라고 할 수 없습니다. 그리고 액수가 반드시 높게 책정되어야 한다는 뜻도 아닙니다. '사례'는 액수와 관계없이 존경의 의미를 담는 것이 중요합니다.

예술가 사례비는 창작 활동에 대한 정당한 대가와 예술가에 대한 존경의 표시에서 둘 중 하나만 인정받아서는 곤란합니다. 예술가 사례비는 예술 노동의 보편적 활동을 보상하는 '지급'과 창작 행위의 특수성을 인정하는 존경과 영예의 의미로서의 '사례'가 모두 인정되어야 합니다.

'사례謝禮'와 '비費'에는 존경과 경제적 의미가 모두 포함됩니다. 예술인에게 작업한 만큼에 대한 정당한 대가를 지불한다는 것과 창작 활동에 대한 존경의 의미를 담아 마땅히 비용을 지불한다는 것의 두 가지 의미 모두가 사회적으로 이해되고 인정받을 때, 한국에서 예술인 복지와 권리는 비로소 제대로 구현될 수 있지 않을까 합니다.

6. 고용과 표준계약: 공연 예술인의 노동 권리

공연 예술 분야에 종사하는 예술인의 가장 큰 문제는 고용 안정과 표준계약의 불이행입니다. 2014년 새정치민주연합 배재정 의원실과 문화연대, 예술인소셜유니온 준비위원회가 공동으로 제출한 국정감사 자료집《공연예술인의 노동환경 실태파악 및 제도개선》을 보면, 공연 시설의 인력 평

균은 11.9명이고, 이 가운데 정규직은 8,148명으로 전체 인력의 72.6%, 비정규직은 3,076명으로 27.4%를 차지했습니다. 담당 업무는 행정(경영) 지원 3,427명(30.5%), 공연 사업 2,361명(21%), 공연장 운영 및 진행 1,551명(13.8%), 무대 기술 2,589명(23.1%), 공연 이외 사업이 1,296명(11.5%)이었습니다. 반면, 공연 단체의 인력은 총 50,847명으로 추정되며, 이 가운데 단원은 44,817명으로 전체의 88.1%, 지원 인력은 6,030명으로 전체의 11.9%를 차지했습니다. 공연 단체 인력 가운데 정규직이 16,172명으로 전체의 31.8%, 비정규직은 34,675명으로 전체의 68.2%였습니다.[5]

이 자료에 따르면 공연 시설에 종사하는 인력이 공연 단체의 인력보다 고용이 안정되었음을 확인할 수 있습니다. 그러나 공연 예술 시설과 단체의 임금 수준이 전반적으로 열악한 상황이어서 정규직과 비정규직의 구분은 사실상 의미가 없습니다.

실제로 국·공립 극장에서 활동하는 공연 기술 인력 가운데 비정규직은 공연 날짜를 계산해서 사실상 시급 혹은 일급 형태로 임금을 받는 경우가 많습니다. 국립극장에서 일하는 공연 기술 프리랜서의 사례를 살펴볼까요? 조명 인력이 1년 가운데 절반을 일한다고 가정해 보겠습니다. 그렇다면 이 사람의 연봉은 일당 10만 원일 때 1,825만 원, 일당 8만 원일 때 1,460만 원에 불과합니다.[6]

공연 단체의 경우 고용 불안이 더욱 심해서 68.2%가 비정규직으로 일합니다. 최근 국·공립 예술 단체는 인력이 필요할 때를 대비해 상시적으로 인턴 단원제를 활용합니다. 인턴 단원은 일정한 기간이 경과해도 거의 정규직으로 전환되지 못하고 다른 인력으로 교체됩니다. 인턴 단원도 공연을 준비할 때는 상임 단원과 연습과 일정을 똑같이 소화하지만, 임금 수준은 정규직보다 훨씬 낮습니다. 인턴 단원제는 상임 단원으로 가기 위한 예비 훈련 과정으로 활용되기보다는 사실상 인건비를 줄이는 수단으로 활용됩니다.

공연 예술 분야의 인력이 '열정 페이'라는 이름으로 저임금 노동에 시달리는 것과 함께 이들의 임금 권리를 제도로 정하는 표준계약서도 현장에서는 제대로 이행되지 않습니다. 대부분의 인력은 영화제, 뮤직 페스티벌, 토산품 축제 등 매년 1천 건 이상의 공연 예술 행사와 연극, 국악, 무용 등의 개별 공연 작품에 단기간 참여하기 때문에 사실상 정규직 지위를 얻기가 불가능합니다.

공연 예술 행사와 작품에 따라 예산 규모도 다르고 제작에 참여하는 인력의 역할과 지위도 다르기 때문에 임금과 활동에 근거한 표준계약서를 만드는 데도 어려움이 따릅니다. 또 매년 개최되는 행사와 제작되는 작품 수가 많은 데다, 참여하는 인력의 종류와 일하는 방식이 일반 기업과도 매우 다릅니다.

그러나 계약 기간, 임금, 근로시간, 휴무 시간, 사회보장, 재해보상, 계약 해지 및 책임 등과 관련된 근무상 기본 조건을 정하는 표준계약서의 이행은 〈근로기준법〉 제2조 1항에 명시된 정의•대로 근로조건, 균등한 처우, 강제 근로의 금지, 폭행 및 중간착취의 금지, 임금 등 법대로 따라야 할 기초적인 이행 사항입니다. 〈근로기준법〉은 공연 예술계에 광범위하게 적용되어야 합니다.

2016년 5월부터 예술인과의 서면 계약을 의무화하고 불공정 행위가 발견되면 과태료를 부과하도록 개정된 〈예술인 복지법〉이 시행되었습니다. 그 전까지 표준계약은 의무 조항이 아니라 권장 조항에 속했습니다. •• 표

• 4. "근로계약"이란 근로자가 사용자에게 근로를 제공하고 사용자는 이에 대하여 임금을 지급하는 것을 목적으로 체결된 계약을 말한다.

•• 제5조(표준계약서의 보급) ① 국가는 예술인의 복지 증진을 위하여 〈문화예술진흥법〉 제2조 제1항 1호에 따른 문화예술 분야 중 문화체육관광부령으로 정하는 문화예술 영역에 관하여 계약서 표준양식을 개발하고 이를 보급하여야 한다. ② 국가와 지방자치단체는 제1항에 따른 계약서 표준양식을 사용하는 경우 〈문화예술진흥법〉 제16조에 따른 문화예술진흥기금 지원 등 문화예술 재정 지원에 있어 우대할 수 있다. ③ 제1항에 따른 계약서 표준양식의 내용 및 보급

준계약서를 준수하는 단체에 대해서는 재정 지원에 유리한 지위를 부여한다고만 했지 법적 제재 조항은 없었습니다. 〈예술인 복지법 시행규칙〉 제3조 "표준계약서의 보급" 조항● 역시 보급과 공표에 대한 내용만 명시할 뿐, 법으로 의무화하지 않았습니다. 그러나 관련법이 개정되어 이제 공연 예술 인력의 표준계약서 작성은 의무가 되었습니다.

한국예술인복지재단 홈페이지에 올린 문화예술 분야 표준계약서 가운데 공연 예술 분야의 표준계약서(공연예술-출연계약서, 공연예술-창작계약서, 공연예술-기술지원계약서)는 보급용으로 제시한 계약서입니다. 하지만 기술지원계약서는 내용이 부실하고 〈근로기준법〉의 기본적인 권리가 명시되지 않았고, 갑보다 을의 의무 조항이 많습니다. 창작계약서와 출연계약서도 지금의 안보다 좀 더 정교하게 보완해야 합니다.

그런데 이러한 강제적 조치가 현장에서 제대로 지켜질지는 의문입니다. 국가나 지방자치단체의 지원 사업에 신청하려면 신청 단계에 계약서를 첨부해야 해서 형식적으로 모양새를 갖출 수밖에 없습니다. 그런데 주로 선후배, 스승과 제자로 이루어진 공연 예술계의 인력 구조상 형식적인 서면 계약이 아닌 출연자의 권리 보호 차원에서 공감대를 이루어 표준계약이 성사될지는 여전히 의문입니다. 더욱이 공공 지원이 없는 공연일 경우 표준계약서의 내용을 제대로 이행했는지에 대해 점검하는 것은 생각보다 어렵

방법 등에 관하여 필요한 사항은 문화체육관광부령으로 정한다.

● ① 〈예술인 복지법〉(이하 "법"이라 한다) 제5조 제1항에 따라 문화체육관광부장관은 공정거래위원회 위원장과 협의를 거쳐 〈문화예술진흥법〉 제2조 제1항 제1호에 따른 문화예술 분야에서 다음 각 호의 사항이 포함된 계약서 표준양식을 개발하여야 한다. 1. 계약 당사자 2. 계약 기간 3. 업무 또는 과업의 범위 4. 업무 또는 과업의 시간 및 장소 5. 계약 당사자의 권리와 의무 6. 계약 금액 7. 저작권 및 저작인접권 관련 사항 8. 국민연금, 건강보험, 고용 보험에 관한 사항(근로계약의 경우만 해당한다) 9. 산업재해보상보험에 관한 사항 10. 계약의 효력 발생, 변경 및 해지, 손해배상에 관한 사항 11. 계약 불이행의 불가항력 사유, 권리·의무의 승계금지 12. 분쟁해결 관련 사항 ② 문화체육관광부장관은 법 제5조 제1항에 따라 개발된 계약서 표준양식을 문화체육관광부 홈페이지 등에 게시하여야 한다.

습니다. 공연 시장이 매우 열악한 데다, 영세한 제작사의 환경을 감안하면 그들에게 표준계약서는 모두 부담으로 다가오기 때문입니다.

표준계약서가 현장에서 제대로 지켜지기 위해서는 명목상 계약 관계의 성실의무 이행이라는 법적 차원을 넘어 공연 시장 활성화가 병행되어야 한다는 점을 강조할 필요가 있습니다. 공연 시장이 활성화되지 않은 상태에서 표준계약서를 성실하게 이행해야 한다는 요구는 공염불에 그칠 수 있고 제작 현장에 부담만 가중시킬 것입니다. 따라서 〈예술인 복지법〉에 명시된 표준계약서 의무의 준수와 함께 현행 〈공연법〉 개정을 통해 좀 더 큰 틀에서 공연 인력 처우와 제작 환경을 개선해야 합니다.

사실 표준계약서 이행을 의무화하기 위해 2014년 새정치민주연합의 배재정 의원이 〈공연법〉 일부개정법률안을 마련했으나 개정되지는 않았습니다. 당시 일부개정법률안에는 〈공연법〉에 명시된 무대 기술 인력의 좁은 정의에서 벗어나 "공연에 필요한 기술과 용역의 제공에 대한 계약관계를 맺고 있는 자"를 "공연 예술 스태프"로 폭넓게 정의하자는 것과 무대예술 전문 인력 지원 센터의 설치, 표준 노임 단가의 공표, 표준계약서의 제정·보급 등의 내용이 명시되었습니다.

장기적으로 공연 예술 인력에 대한 계약과 고용의 불공정 행위를 근절하고, 공연 인력의 장기적 육성과 고용 안정을 함께 고민하려면 주로 규제와 설치기준 중심의 〈공연법〉을 〈공연진흥법〉으로 바꿔서 〈예술인 복지법〉에서 담을 수 없는 내용을 보완해야 합니다.

7. 〈예술인 복지법〉을 넘어선 예술인 복지

예술인 복지는 법이나 제도로 명시되지 않으면 실현 가능성이 없습니다. 그러나 예술가의 모든 지위와 권리를 복지 제도만으로 얻을 수 없듯,

예술인 복지에 대한 제도적 장치를 넘어서는 새로운 상상이 필요한 때입니다. 예술가 스스로 〈예술인 복지법〉이 갖는 여러 문제를 매우 잘 알기에 시간을 두고 부족한 법적 내용을 보완하는 개정 작업이 다시 이루어질 것입니다. 특히, 예술인 고용 보험 문제는 어떻게든 빠른 시일 안에 해결해야 합니다.

〈예술인 복지법〉과 관련해서는 앞으로 선진국의 예술인 복지 관련법처럼, 기본적인 사회보험 적용과 예술인 실업 급여 지급, 연금 지급 등을 법으로 명시할 수 있도록 모든 노력을 기울여야 합니다. 한국예술인복지재단이 예술인 복지를 위한 핵심 기관이 되기 위해서는 정부 보조 사업을 수행하는 단순한 기능에서 벗어나 독일처럼 예술가 사회 금고를 운영할 수 있는 실질 주체로서 자리매김해야 합니다. 그리고 예술가 사회 금고의 재정 확충을 위한 국고 및 지방 예산, 기업의 후원을 이끌어 내야 합니다.

다행히도 문재인 정부 국정 100대 과제 문화 정책 분야에 표준계약서 의무화를 포함해 예술인 사회보장 내용이 담겨 앞으로 구체적인 실행 계획이 기대됩니다. 예술인 복지 정책 공약이 구호에 그치지 않고, 다양하고 광범위하고 특별한 정책을 집행하고자 한다면 예술인 복지 제도의 구체적 실현에 대해서 본격적으로 논의해야 합니다.

예술인 복지는 궁극적으로 법과 제도를 넘어서는 복지의 의미를 가져야 합니다. 앞서 1장 말미의 예술 노동의 실천 방향을 다시 살피고자 합니다. 첫 번째는 진정한 예술인 복지는 경제적 보상과 공공 지원 확대만은 아니라는 점입니다. 예술인의 궁극적인 권리는 창작의 권리, 즉 표현의 자유를 누릴 권리입니다. 표현의 자유를 보장하지 않는 예술인 복지란 배부른 돼지에 불과하지 않을까요? 예술인 사례비나, 예술인 고용 보험 제도에 따른 실업 급여, 예술인 연금제도와 같은 사회보장제도는 '표현의 자유'라는 예술인의 근본적이고 기본적인 권리가 전제될 때, 사후적으로 필요한 것입니다. 예술인을 위한 사회보장제도는 표현의 자유보다 앞설 수 없습니다. 표

현의 자유는 사회보장의 권리를 포함하는 보편적·포괄적인 예술인의 권리입니다.

두 번째는 예술가의 사회적 역할에 대한 성찰입니다. 예술가는 단지 직업이 아닌 창작 행위로 그 가치를 인정받아야 합니다. 이는 예술가가 우리 사회에서 미적 가치를 생산하는 중요한 역할을 담당하고 있다는 것을 의미합니다. 예술가 복지는 보편적 인간으로서의 복지 외에 그들이 행하는 특수한 사회적 가치에 대한 이해와 공감에서 비롯됩니다. 그렇다면 예술인이 그러한 사회적 가치를 확산하는 일에 적극적으로 참여해야 합니다. 예술가가 왜 복지 혜택을 누려야 하는가에 대한 사회적 합의와 공감 없이는 예술인 복지는 다른 근로자와 비교해 상대적으로 혜택을 누리는 특수계층으로 인식될 가능성이 큽니다. 예술인 복지에 대한 사회적 이해는 그들이 우리 사회의 정신적·심미적 가치의 활성화를 위해 특별한 역할을 한다는 공감에 기반을 둡니다.

마지막으로 예술인 복지는 역설적으로 예술가 자립을 전제한다는 앞서의 이야기를 떠올려야 합니다. 예술인 복지의 궁극적인 목적은 예술인이 사회적 약자이므로 당연히 국가가 나서서 복지 혜택을 다양하게 늘려야 한다는 데 있지는 않습니다. 예술인 복지의 궁극적인 목적은 예술가로서의 자립을 위한 조건을 확보하는 것입니다. 복지가 창작을 위한 자립의 토대가 되는 것 말입니다. 예술인 복지의 특혜라고 할 만한 기본적인 물적 토대마저도 없는 상황에서 예술인 복지에 대한 요구가 반드시 이기주의적인 발상에서 비롯되었다고 할 수는 없습니다. 그렇지만 예술가의 궁극적인 목적은 예술 행위, 표현의 자유, 예술적 실천으로 스스로 자립하는 것입니다. 그렇기 때문에 예술가로서의 자립이 전제되지 않은 복지는 배타적 특혜이자, 수혜에 불과합니다.

예술가의 삶에서 예술인 복지는 필요조건일지는 몰라도, 충분조건은 아닙니다. 예술가의 삶의 충분조건은 창작 행위 자체에서 나옵니다. 예술의

필요조건으로서 복지와 예술의 충분조건으로서 창작 행위가 서로 상생할 때 예술인 복지는 비로소 완성되는 것이 아닐까요?

3장 예술과 도시재생

1. 젠트리피케이션과 도시재생

3장에서는 예술과 도시재생에 대해서 말씀드리겠습니다. 문화와 예술이 도시재생과 어떤 연관성이 있고, 다양한 도시재생 프로젝트에서 예술이 어떤 역할을 하는지, 도시 젠트리피케이션 과정에서 예술이 어떻게 배제되고 희생되는지를 구체적인 사례를 통해서 설명해 드리고자 합니다. 이 이야기를 논의하기에 앞서 젠트리피케이션과 도시재생의 현재 상황에 대해서 언급할까 합니다.

젠트리피케이션은 한마디로 '공간의 고급화'를 일컫습니다. 강내희는 한 일간지 칼럼에서 "젠트리피케이션이란 재개발된 도심 주거지에 중·상류층이 몰려들면서 땅값과 집값이 올라 가난한 원주민은 다른 곳으로 쫓겨나는 현상"이라고 말합니다. 젠트리피케이션이 "공간을 고급화하는 효과가 있다"[1]는 말이지요.

'젠트리피케이션'이란 말은 원래 영국의 사회학자 루스 글래스Ruth Glass가 1964년에 쓴 《런던: 변화의 양상들London: Aspects of change》에서 처음 언급되었습니다. 그는 이 책에서 런던의 빈민 지역 주택을 중산층 계급이 매입해 고급화시키는 상황을 젠트리피케이션으로 정의했습니다.[2]

젠트리피케이션은 '중간계급에 의한 주거 공간의 고급화'를 의미합니다. 이 현상을 거꾸로 말하면 지역의 세련화로 기존 공간의 기억이 지워지고,

빈민층이 배제되는 상황을 말합니다. 도심의 특정 장소, 특히 빈민 지역이 쇠락하면 부동산 개발 업자가 나서서 그곳을 세련된 장소로 개발합니다.

중간계급이 수도해서 쇠락한 도시 공간을 고급스럽게 바꾸는 현상을 '젠트리피케이션'이라 합니다. 그런 점에서 젠트리피케이션이 도시 변동의 중요한 요소인 장소, 경과, 주체에 변화를 준다는 점에 주목해야 합니다. "젠트리피케이션이 대도시의 오래된 도심에서 일어난다는 점, '변환'이나 '이행' 등의 표현에서 드러나듯 결과라기보다는 과정이라는 점, 그리고 중간계급을 젠트리피케이션의 행위자인 젠트리파이어 *gentrifier*로 여"긴다는 지적[3]은 젠트리피케이션이 일어나는 장소, 경과, 주체를 강조한 것이라 할 수 있습니다.

더 눈여겨볼 점은 이러한 젠트리피케이션 과정이 도시재생 정책과 연계될 경우 도심 공간의 재구조화와 긴밀하게 연관된다는 사실입니다. 산업화 이후 도시 재개발은 주로 도심에서 교외로 이행했지만, 젠트리피케이션은 거꾸로 교외에서 도심으로 귀환하는 경향이 지배적입니다.

뉴욕, 런던과 같은 세계 주요 대도시의 경우뿐 아니라, 서울도 세운상가나 서울역 고가 등의 도시재생 사업 사례에서 알 수 있듯이 도심화 경향이 두드러집니다. 젠트리피케이션은 "교외화 *suburbanization* 경향이 역전되어 (신)중간계급이 도심으로 귀환하고 노동계급을 비롯한 하층민은 이곳으로부터 밀려나는 과정으로 규정되었다"[4]는 지적은 젠트리피케이션과 도시재생 관계를 설명하는 데 실마리를 제공합니다.

젠트리피케이션은 주로 도시에서 벌어지는 현상인 만큼 도시재생과 밀접한 관련이 있습니다. 기본적으로 젠트리피케이션과 도시재생의 관계는 상호 모순적입니다. 도시재생은 어떤 점에서는 젠트리피케이션 현상을 억제하는 공공 도시 정책으로 볼 수 있습니다.

그러나 다른 한편으로는 도시재생을 추진하는 과정에서 불가피하게 젠트리피케이션 현상을 야기하기도 합니다. 도시재생은 도시의 경관과 과거

의 흔적을 지우는 거대 개발 정책을 극복하는 대안으로 인식되지만 재생으로 인한 부동산 가치의 상승과 지역개발 논리를 완전히 억제하기란 사실상 불가능합니다.

'도시재생'이란 "한 도시가 겪고 있는 쇠퇴decline의 원인적 해소와 지속 가능성을 담보하기 위한 능동적 처방"[5]입니다. 또한 변화 및 신도시·신시가지 위주의 도시 확장으로 상대적으로 쇠퇴하는 기존 도시에 새로운 기능을 도입 혹은 창출함으로써 물리·환경·경제·생활·문화적으로 재활성화 혹은 부흥시키는 것을 의미합니다.[6]

지금 〈도시재생 활성화 및 지원에 관한 특별법〉은 도시재생을 다음과 같이 정의합니다.

> "도시재생"이란 인구의 감소, 산업구조의 변화, 도시의 무분별한 확장, 주거환경의 노후화 등으로 쇠퇴하는 도시를 지역역량의 강화, 새로운 기능의 도입·창출 및 지역자원의 활용을 통하여 경제·사회·물리·환경적으로 활성화시키는 것을 말한다.

이처럼 여러 정의를 종합해 보면 도시재생은 도시의 인구 감소와 산업 기능 쇠퇴를 막기 위해 도시에 창의적 자원을 투입해 활성화시키는 것을 의미합니다. 기존 도시의 물리적 공간과 역사적 유산을 가급적 훼손하지 않고 재생해 사용하고 대신 물리적 공간 안에 새로운 창의적 자원을 기획해 오래된 도시의 경제 기능 활성화가 도시재생의 중요한 전략입니다.

도시재생은 산업 공단을 건설하거나 '뉴타운'처럼 기존 빈민 공간을 철거하고 대규모 주거 공간을 개발하는 방식에서 벗어난다는 점에서 공간의 물리적·역사적 측면을 매우 중시합니다. 서울시가 추진한 '서울로7017'이나 세운상가 도시재생 사업이 그런 예에 해당합니다. 특히, 도심 내 재생 사업은 근대 문화유산을 훼손하지 않고 골목의 물리적·역사적 가치를 지

키면서 진행하는 것이 원칙이었습니다. •

도시재생은 도시의 정체성을 바꾸는 거대한 변환을 시도하기보다는 도심의 근린형 재생을 지향합니다. 근린형 재생은 도시 공간의 물리적 형태를 유지하고, 역사적 기억을 지우지 않으며, 토지의 가치 상승을 최소화할 수 있습니다. "근린형 재생 사업은 경제, 사회, 환경 등의 모든 영역에서 지역의 사회적 가치를 키울 수 있는 패키지형 연계 사업의 역할을 충실히 수행할 수 있도록 설계되는 것이 타당합니다. 근린형 재생은 예산의 통합, 주체의 협력, 사업의 연계, 가치의 복합이라는 네 가지 원칙이 적용"[7]되어야 한다는 지적은 도시재생에서 야기되는 젠트리피케이션의 폐해를 극복하려는 시각을 담았습니다.

도시재생은 주로 지방정부의 도시계획 정책의 일환으로 추진됩니다. 반면, 젠트리피케이션은 도시재생 사업에서 벌어질 수 있는 현상이자, 개인혹은 민간 기업의 지역개발이나 부동산 투자로 야기되는 공간의 고급화 과정이자 결과라고 할 수 있습니다. 도시재생은 젠트리피케이션의 현상을 완전히 막을 수는 없습니다. 다만, 피해를 최소화하는 공공 정책과 제도적 장치로 과도한 젠트리피케이션을 억제할 수는 있다고 봅니다.

젠트리피케이션은 부동산 가치를 극대화하기 위해 태생적으로 도시재생의 공공적 원칙에서 벗어나려는 시장 논리를 충실하게 이행합니다. 젠트리피케이션은 부동산 가치를 높일 수 있는 미적인 효과를 극대화합니다. 처음에는 예술인에게 호의를 베푸는 척하다가 나중에 예술인이 머무는 장

• 다음 글을 보시죠. "세계적으로 골목이 많은 곳은 대부분 오래된 도시예요. 주로 문명사회 중심의 도시죠. 예를 들어 로마라든가 아테네라든가 그리고 동양에서는 서울, 교토처럼 오래된 도시들은 문명형성에 중요한 역할을 했던 왕이 살았거나 중요한 종교시설이 있었는데 그러한 도시들은 다 골목이 있는 거죠. 그래서 골목은 역사적 도시에 많고 골목 그 자체가 역사를 반영하는 공간입니다"(로버트 파우저, 2015, "서울의 오래된 골목 이야기", 승효상·오영욱·조한·권기봉·조용헌·로버트 파우저·이현군·유재원·고미숙, 《서울의 재발견: 도시인문학 강의》, 페이퍼스토리, 160쪽).

소가 유명해지면 임대료를 높여 예술인을 쫓아내려 합니다. 이것이 이른바 문화 명소가 가지는 맹점입니다.

도시재생으로 새롭게 생성된 문화적 공간이나 공공장소에 세워진 시각적 조형물은 젠트리피케이션을 심화시키는 미적 토대가 되는 모순이 있습니다. 이런 점에서 도시재생과 젠트리피케이션이 교차되는 지점에서 문화와 예술은 중요한 지위를 갖습니다. 문화예술 자원은 도시재생의 공간 활성화에서 중요한 수단으로 활용되기도 하고, 젠트리피케이션으로 부동산 가치 상승의 기폭제가 되기도 합니다.

문화 자원이 어떻게 젠트리피케이션의 시장 논리에 흡수되는지, 거꾸로 젠트리피케이션 과정에서 예술적 전환이 어떻게 자본의 논리에 저항하는지, 이 양면성과 모순적인 관계를 이해하는 것이 중요한 문제가 아닐까 합니다.

2. 젠트리피케이션과 예술적 전환의 양면성

젠트리피케이션과 예술의 관계는 양면적입니다. 앞서 설명했듯, 예술이 젠트리피케이션을 촉진하는 촉매제로 작용하면서도, 경우에 따라서는 젠트리피케이션의 속도를 억제하는 완충 장치도 되기 때문입니다. 그런데 한 가지 확실한 점은 젠트리피케이션을 총체적으로 기획하는 사람은 부동산 개발 업자이지만, 그 공간을 더 매력적으로 만드는 사람은 예술가와 문화 기획자라는 점입니다.

최근 도심의 부동산 가치 상승으로 임대료를 감당하기 어려워진 예술인이 임대료가 상대적으로 저렴한 인근 지역으로 이주하는 현상이 두드러졌습니다. 2010년 이후 급격한 도시 젠트리피케이션으로 홍대, 대학로에 작업실을 둔 예술가들이 창신동, 상수동, 합정동, 망원동, 문래동, 성수동 등

으로 작업실을 옮겼습니다.

그런데 그렇게 정착한 예술인이 새로운 창작 활동을 하면서 자연스레 사람이 몰리고 언론에 소개되면서 그곳은 명소가 됩니다. 부동산 개발 업자나 지방자치단체는 특정 장소를 문화 관광 명소로 만들려는 계획을 추진합니다. 겉으로는 예술인 지원이라고 말합니다. 그러나 시간이 지나면 땅과 건물을 가진 주인은 임대료를 높이고, 예술인은 임대료 상승을 버티지 못하고 다시 떠납니다.

예술인의 미적 활동의 가치가 자본의 가치로 전환될 때, 이익은 모두 부동산 개발 업자가 가져가는 꼴입니다. 예술인과 문화 기획자는 공간의 고급화에 기여한 당사자이면서도 동시에 고급화로 인해 공간을 떠나야 하는 희생자이기도 합니다. 도시 젠트리피케이션은 결국 도시의 생존, 도시의 가치 상승을 위한 자본의 전략인 것입니다. 이는 예술이 자신의 생존을 위해 가치의 전도 혹은 치환을 목적으로 한다는 점에서 도시 젠트리피케이션의 일반 논리에 부합합니다.[8]

문화와 예술이 도시 젠트리피케이션의 양면성을 보여 주는 거울이라는 점은 문화 자원을 활용한 해외 도시재생 사업의 사례에서도 확인할 수 있습니다. 1980년대 이후 오랜 역사를 가진 해외 주요 도시는 도시의 활력을 찾기 위해 재생 사업에 몰두했습니다. 대표적으로 가장 오래된 산업 도시가 있는 영국은 문화를 통한 도시재생 사업을 본격적으로 실시했습니다.

영국의 게이츠헤드는 도시재생의 대표적 사례입니다. 이 도시의 재생 사업이 높이 평가받는 이유는 "장소에 대한 영혼을 어떻게 유지하면서 도시를 새롭게 만드는가 하는 대안을 문화에서 찾았기 때문"입니다. "게이츠헤드의 장소의 영혼은 도시문화를 반영하고, 도시를 인식하고 도시의 본질과 독특한 자산 및 특징으로 나타나며, 사람과 도시의 물리적 공간 사이에서 관계를 만들고, 역동적이고 새로운 아이디어, 사람들과 살아가는 새로운 방법을 제시, 도시의 균형을 위해 옛것과 새로운 것을 결합"[9]합니다.

일본 역시 문화예술을 통한 도시재생 사업으로 도시의 낡은 이미지를 탈바꿈하려는 프로젝트를 진행했습니다. 뱅크아트 그룹이 대표적 사례입니다. 이들은 요코하마 항구 일대를 문화예술로 재생한 프로젝트를 주도했습니다. "뱅크아트는 특정한 장르만을 고집하지 않고 시각미술, 건축, 무용, 퍼포먼스, 토론회, 강습회 등 다양한 문화활동을 연속해서 기획"했습니다. 이들은 요코하마를 문화 생산의 중심지이자 미래지향적이고 진취적 예술을 체험할 수 있는 새로운 유형의 문화 중심지로 탈바꿈시켰습니다. 요코하마는 뱅크아트의 성공에 힘입어 도시재생의 성공적 사례가 되었고, 문화예술 정책으로 도시 이미지 개선과 실질적인 관광 수익 발생 효과를 동시에 거둘 수 있다는 확신을 주기도 했습니다. [10]

이 밖에 음악 콘텐츠와 유럽 문화 수도 선정으로 낡은 산업도시의 이미지를 탈바꿈하려 했던 영국이 리버풀, 나후된 철강 도시에서 구겐하임빌바오미술관Guggenheim Bilbao Museum으로 단번에 유명 관광도시로 변모한 스페인의 빌바오, 히틀러의 고향이자 이미 폐업한 철강 공장으로 쇠락하다 전 세계 미디어아트 페스티벌의 메카가 된 오스트리아의 린츠 등은 모두 문화예술 자원을 매개로 도시가 활력을 되찾은 사례입니다.

이렇듯 도시와 문화를 연결하는 도시계획은 창조적인 문화예술인의 지표를 높이려는 노력을 병행했습니다. 이른바 예술 분야의 창조 계급의 증가는 도시 활력과 정비례한다는 생각을 하게 된 것입니다. 이를 흔히 '보헤미안 지수'라고 합니다. 보헤미안 지수는 성공적인 도시와 보헤미안 문화 유행의 연계를 고찰하는 것입니다.

"지역 내의 작가, 디자이너, 음악가, 연기자, 감독, 화가, 조각가, 사진작가, 무용가의 수를 측정하기 위해서 센서스 직업 자료를 이용하는 것을 보헤미안 지수"라고 하며, 이 보헤미안 지수는 "지역 내 고용과 인구성장을 추정하는 강력한 지표, 하이테크 산업의 집중과 고용성장 및 인구증가를 추정"[11]케 합니다. 이렇듯 도시의 활력을 찾는 데 문화예술의 창의적 자원

은 가장 중요한 에너지라 할 수 있습니다.

한국에서도 도심 근린형 재생 사업에서 문화와 예술의 역할은 매우 큽니다. 대표적으로 문화와 예술로 활력을 되찾은 전통 시장인 금천구 남문시장의 사례를 들 수 있습니다. 금천구 남문시장은 산업화의 메카 구로공단이 번성하던 1970~1980년대에 산업화와 함께 발전했습니다. 구로공단이 쇠락하고 주변에 대형 마트가 들어서면서 침체기를 맞았습니다.

2008년 시작된 문화체육관광부 전통 시장 활성화 사업인 '문전성시' 프로젝트의 시범 사업이 2011년 남문시장에서 실행되었습니다. 그 역할을 한 주체가 바로 문화예술 사회적 협동조합 '자바르떼'입니다. 자바르떼는 남문시장에서 2011년부터 '시장통 문화학교'라는 이름으로 동아리 활동을 추진했습니다. 활동 1년 만에 월요일에는 기타와 밴드, 화요일에는 합창, 수요일에는 중국어, 목요일에는 풍물과 스윙 댄스 수업을 진행했습니다.[12] 이후에 문전성시 프로젝트는 '남문탐험대', '시장통 문화학교', '예생 네트워크', '시장 축제' 등 문화예술을 매개로 한 시장 공동체를 구성했습니다.

서울시의 문화예술을 통한 도시재생 사업의 또 다른 사례로 성북구의 '정릉생명평화마을'을 들 수 있습니다. 2012년 5월, 정릉생명평화마을은 예비 사회적 기업으로 선정되었습니다. 이 단체는 오랜 시간 재개발 예정 지역으로 묶여 방치된 마을의 빈집을 예술가의 작업실과 주거 공간으로 쓸 수 있도록 임대하거나, 마을형 게스트하우스로 활용하는 계획을 세웠습니다.[13]

성북구는 지역에서 예술인이 다양한 활동을 펼치도록 지원하면서 예술인이 성북구의 문화적 재생에 기여하는 프로젝트를 많이 만들었습니다. 가령, '정릉 신시장 활성화', '공유성북원탁회의', 청년·예술인이 주도해 협동조합 '성북신나' 등을 만들어 지역 문화예술가의 사회적 활동을 지원했습니다. 2016년 말에는 서울주택도시공사 SH가 성북구 정릉4동에 예술인 공공 임대 주택 '정릉예술인마을'을 조성해 19세대를 공급했으며, 공급과

동시에 예술인 18가구가 입주하기도 했습니다.

이상과 같이, 문화예술 자원은 도시재생 사업에서 중요한 역할을 합니다. 그러나 이러한 역할이 결국 도시 젠트리피케이션을 촉진시키는 결정적 요인도 된다는 점에서 역설적입니다. 서울시립대학교 도시인문학연구소가 주최한 국제 심포지엄에서 발표한 곽노완 교수의 "도시공유지의 사유화와 도시의 양극화"라는 글은 도시 젠트리피케이션의 부동산 가치 상승 논리를 '공유지의 역설'이라는 말로 설명하고자 합니다. '공유지의 역설'은 일반 시민이 많이 이용하는 지하철역과 같은 공공장소의 부동산 가치가 오르며 사유화되는 상황을 말합니다.[14] 이는 국가나 지방자치단체의 도시재생 사업이나 부동산 시장에서 벌어지는 도시 젠트리피케이션의 폐해 가운데 가장 핵심적인 문제의 하나입니다.

데이비드 하비David Harvey는 공유지의 역설을 "곧 공유지나 공공 공간의 창출이 공유하기의 잠재성을 제고하기보다는 감소시키고 부자에게만 이익을 가져다주는 것"[15]으로 설명합니다. 대중이 많이 이용하는 지하철역이나 도심 광장의 사유화, 그리고 세운상가, 서울역 고가, 창동 서울아레나와 같은 서울시의 도시재생 사업이 갖는 공공 프로젝트의 사유화와 그에 따른 젠트리피케이션의 폐해는 최근 몇 년 사이 한국의 도시 정책에서 심각한 문제로 부상했습니다. 도시 젠트리피케이션에서 도시 공간과 문화예술 자원의 관계도 이러한 역설적 의미를 가집니다. 다만, 대중이 가장 많이 이용하는 곳이 역설적으로 자본의 먹잇감이 되는 '역설'에 대한 비판적 설명을 넘어서 이 역설을 해결하는 대안을 모색해야 합니다.

문화적 도시재생이 도시 공간에 활력을 불어넣는 성과를 낳기도 하지만, 그 성과와 함께 발생한 이익이 활력을 불어넣은 주체인 예술인에게 돌아가지 않는다는 점도 문제입니다. 문화적 도시재생으로 인한 젠트리피케이션을 통제할 수 있는 제도적 장치가 마련되지 않았기 때문입니다. 젠트리피케이션으로 형성된 과도한 사적 이익의 일부를 공공의 목적으로 사용

하도록 강제할 법적·제도적 장치가 미흡합니다. 결국 도시 젠트리피케이션의 최대 수혜자는 부동산 개발 업자입니다.

　이는 도시재생이 본격화되기 전에 도시 재정비 사업에서도 똑같이 발생하는 문제입니다. 도시 재정비 사업이 부동산 가치를 상승시켜서 발생한 개발이익을 공간에 활력을 불어넣은 창조적 주체가 아닌 부동산 개발 업자가 가져가는 것을 당연시합니다. 개발이익은 부동산 가격과 임대료 상승에서 나오고, 상승한 임대료는 모두 예술인과 같은 임차인에게 전가됩니다. 예술인은 이중으로 피해를 입는 것이죠. 다음 글을 참고하기 바랍니다.

> 도시재정비 사업이 도시 주거환경 개선이 아닌 개발이익을 추구하기 위해 추진되면서 여러 문제를 초래했다. 첫째, 개발이익을 추구하고자 정비구역을 과도하게 지정하였고, 이는 다시 해당 구역의 부동산 가격을 상승시키는 문제로 이어졌다. 둘째, 개발이익이라는 수익성을 추구하다 보니 개발이익이 충분히 발생하는 곳은 사업이 추진되는 반면 그렇지 못한 곳은 재정비 사업의 필요성에도 불구하고 사업이 추진되지 않는 공간적 불균형을 초래했다. 셋째, 무리한 구역지정과 사업시행 인가 및 관리처분 계획을 거치며 주택 가격이 급등하였고, 또한 기존처럼 주택을 철거하면서 이주 수요로 인한 주변 지역 전월세 가격이 급등하여 주택시장 불안정을 초래했다.[16]

　이 글의 저자는 이러한 개발이익의 문제를 해결하는 대안으로 "토지 소유자와 개발 업자가 결탁해 세입자의 권리를 무시하고 개발이익을 극대화하는 방향으로 개발 사업을 추진하는 것이 아니라, 오랫동안 지역사회를 발전시키고 지켜 온 사용자의 노력을 인정하고 토지 소유주, 세입자, 지방 정부 및 제3섹터가 함께 대안적 개발을 추진하는 것"[17]을 고려할 필요가 있다고 말합니다. 그러나 이러한 대안을 실현하기란 쉽지 않습니다. 이러한 대안을 실현하기 위해서는 처음부터 문화적 자원이 젠트리피케이션에

일방적으로 흡수되지 않도록 저항하는 것이 중요합니다.

부동산 이익 논리에 문화적 자원 혹은 예술 창작 역량이 동원되는 이런 일반적인 상황에 예술인들이 저항하지 않은 것은 아닙니다. 문화적 자원과 예술의 미적 감수성은 오히려 도시 젠트리피케이션에 저항하거나 확산을 억제할 수 있는 대안으로 작용할 수 있습니다. 그것은 처음에는 도시 젠트리피케이션의 기폭제 역할을 하지만, 예술 역량을 가진 주체가 어떻게 행동하는가에 따라 새로운 형태의 대안적 공간으로 전환될 수 있습니다. 이것이 도시 젠트리피케이션의 예술적 전환의 역설입니다.

예술이 젠트리피케이션의 확장을 막는 저항의 최전선이 될 수 있다는 가능성은 '테이크아웃드로잉'이나 경의선 공유지 '늘장'을 통해 모색해 볼 수 있습니다. 물론 테이크아웃드로잉은 최종적으로 사라질 수밖에 없었지만, 문화예술인의 오랜 저항으로 반反젠트리피케이션을 위한 예술 행동이 값진 교훈을 남겼습니다. 경의선 공유지 늘장은 현재 공덕동 젠트리피케이션에 저항하기 위해 예술 공동체 활동을 계속 견지합니다.

문화와 예술은 반드시 젠트리피케이션의 촉매제 혹은 희생양으로만 끝나는 것은 아닙니다. 젠트리피케이션의 예술적 전환은 '공간의 고급화'를 바라는 자본의 전략일 수도 있습니다. 하지만 부동산 자본의 확장을 막을 저항의 가능성도 함께 지니고 있습니다. 이처럼 예술가와 예술적 실천이 공간의 고급화를 억제하는 전위에 선 사례는 많습니다.

다시 말씀드리자면, 젠트리피케이션의 예술적 전환의 역설은 이중 역설입니다. 첫 번째 역설은 예술이 도시 젠트리피케이션에 이용되다가 나중에는 배제당하는 것이고, 두 번째 역설은 예술이 젠트리피케이션과 동일시identification되다가 나중에는 역동일시disidentification되는, 즉 배제의 대상이 아니라 저항의 주체가 되는 것입니다.

그동안 젠트리피케이션의 예술적 전환의 역설은 주로 첫 번째만 이야기 했습니다. 첫 번째 역설의 관점에서만 보면 젠트리피케이션과 예술의 관계

는 예술이 자본에 종속되는 식으로 귀결될 가능성이 높습니다. 예술적 전환 때문에 젠트리피케이션이 일어나고, 젠트리피케이션 때문에 예술적 전환이 재앙을 맞는 식의 결론 말입니다.

그러나 두 번째 역설은 문화와 젠트리피케이션 사이의 우발적 관계에서 비롯됩니다. 문화적 전환이 반드시 젠트리피케이션의 먹잇감이 되지 않고, 문화적 주체가 어떻게 저항하는가에 따라 관계와 양상, 공간의 성격이 달라지는 계기를 상상할 수 있습니다.

3장에서 언급하고자 하는 도시 젠트리피케이션의 예술적 전환 사례는 테이크아웃드로잉, 세운상가, 창동 서울아레나, 경의선 공유지 늘장입니다. 이 네 사례 모두 민간 자본이 주도하는 도시 젠트리피케이션은 아닙니다. 테이크아웃드로잉을 제외한 나머지 세 사례는 서울시의 도시재생 사업 혹은 공공 소유의 토지와 관련된 것입니다.

물론, 도시재생과 젠트리피케이션은 동일한 말이 아닙니다. 서울시의 도시재생 사업은 젠트리피케이션의 폐해를 가능한 한 최소화하려 노력할 뿐, 완벽하게 막지는 못합니다. 서울시 도시재생 사업 대부분은 낙후된 도심이나 도심 외부 공간을 쾌적하고 세련되게 만드는 계획이기 때문입니다. 서울시 도시재생 사업의 젠트리피케이션은 공간의 고급화 전략으로서 필요악이라 할 수 있습니다. 이제 구체적으로 각 사례를 언급하면서 젠트리피케이션의 문화적 전환의 역설의 다양한 가능성을 탐색해 보겠습니다.

3. 테이크아웃드로잉의 죽음과 기록

테이크아웃드로잉은 벽에 그림을 거는 방식의 근대적 미술관의 한계를 극복하고 전시 공간과 관람 공간의 경계를 없애, 카페 안에서 미술관, 창작 공간을 겸할 수 있도록 기획된 새로운 개념의 창작 공간입니다. 미국에서

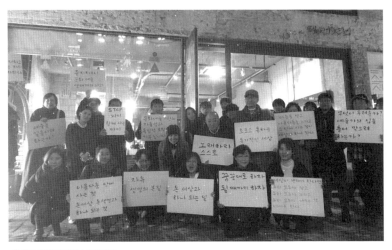

테이크아웃드로잉 시위 현장

출처: 문화연대

전시 기획자로 활동했던 최소연 대표가 카페 공간과 창작 공간을 하나로
결합해 이태원 한남동에 테이크아웃드로잉을 만들었습니다. 카페에서 번
수익금을 작가에게 환원하는 방식으로 레지던시를 운영하기도 했죠. 작가
의 호응도 좋았고, 영화 촬영 장소로 알려지면서 잘 운영되었습니다.

그런데 2012년 2월 테이크아웃드로잉 건물을 가수 싸이가 대리인을 세
워 매입하면서 문제가 발생했습니다. 싸이는 건물에 유명 프랜차이즈 커피
점을 내고자 계약 기간 종료 뒤에 대리인을 내세워 재계약하지 않기로 했
습니다. 테이크아웃드로잉의 취지에 공감해 오랫동안 사용하라는 전 임대
인의 말만 믿고 임차인은 건물 리모델링에 투자한 많은 예산을 하루아침에
잃을 위기에 처한 것입니다.

물론 돈 문제만은 아닙니다. 그동안 작가들이 머물면서 작업한 많은 프
로젝트도 함께 사라질 위기에 놓인 것입니다. 임차인은 강력하게 재계약을
원했지만, 결국 받아들여지지 않았습니다.

그러던 가운데 2015년 2월, 싸이 측에서 법원에 제출한 카페 건물에 대

한 부동산명도단행 가처분 신청이 받아들여지고, 한 달 뒤에 법원 집행관과 용역 직원이 테이크아웃드로잉 1차 강제집행을 시도했습니다. 이 과정에서 작가들은 테이크아웃드로잉 건물의 실소유주가 싸이임을 알게 되었고, 일련의 사태가 연예인을 매개로 한 부동산 업자들의 젠트리피케이션 기획 때문임을 인지하게 되었습니다.

이후에 2차 강제집행을 시도했지만, 테이크아웃드로잉을 지키기 위한 문화예술인과 똑같은 처지로 가게에서 쫓겨난 '맘상모(맘편히 장사하고픈 상인모임)' 회원의 연대로 강제집행은 막을 수 있었습니다. 그러나 싸이 측 변호인에 의한 각종 고소 고발로 오랫동안 힘든 법정 공방을 벌여야 했습니다.

그러다가 2016년 2월 2일, MBC 〈PD수첩〉에서 "건물주와 세입자, 우리 같이 좀 삽시다"라는 주제로 테이크아웃드로잉 사태를 방영했고 싸이 측은 2016년 4월 16일, 최소연 대표 및 이 사태에 함께 연대한 문화예술인과 만나 합의했고 사과 및 고소 취하, 합의금을 지불하는 조건으로 테이크아웃드로잉은 2016년 8월 31일까지만 존치하는 것으로 합의하며 마무리했습니다.

결국, 테이크아웃드로잉은 자본에 희생된 희생양입니다. 임차인에게 강제집행은 공포의 대상이죠. 언제 어느 때 집행관이 들이닥쳐 설치된 작품과 집기를 들어내고 공간의 흔적을 지워 버릴지 모르기 때문입니다. 강제집행은 테이크아웃드로잉이라는 '삶·예술' 공간을 지워 버린다는 점에서 사실상 사형 집행과도 같다고 생각합니다.

강제집행은 그곳에 테이크아웃드로잉이 있었다는 흔적을 없애는 행위입니다. 분노와 냉소의 싸움 끝에 강제집행이란 절차가 끝나면 작품이 사라지고, 곧 함께 있던 사람의 온기가 사라질 것입니다. 그리고 그곳은 더 많은 돈을 벌려는 대자본의 상업 공간과 스치듯 지나가는 소비대중으로 대체될지도 모를 일이지요.

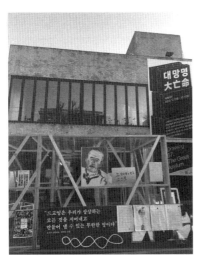

한남동에 있던 테이크아웃드로잉
출처: 문화연대

테이크아웃드로잉에 대한 사형 집행은 부동산 자본이 사람, 공간, 예술에 죽음을 선고한 것과 다르지 않습니다. 테이크아웃드로잉에 한 달 넘게 원치 않은 농성을 벌였던 최소연 대표와 여러 문화예술인은 마치 사형수의 심정으로 언제 닥칠지 모르는 강제집행을 기다렸다고 고백합니다.[18]

커피를 팔아 감히 예술가의 공동체를 꿈꾸던 어느 예술가 임차인의 소망은 어느 친연예 매체에 의해 건물주 싸이로부터 더 많은 권리금을 챙기려고 발버둥치는 사악한 의도로 둔갑합니다. 그러나 테이크아웃드로잉은 유명 연예인 싸이를 악용해 세입자의 역횡포를 의도한 것이 아닙니다. 단지 한남동 젠트리피케이션 현상에서 벗어나 그들만의 문화 공간을 꿈꾸려다 건물주로부터 퇴거 명령을 받고 저항했을 뿐입니다. 그리고 그러한 저항은 한남동의 공간의 고급화 현상과는 다른 방식, 즉 신현준의 지적대로라면 '경제 자본의 문화화'가 아니라 '문화 자본의 경제화'라는 것에 맞서 다른 대안을 꿈꾸었을 뿐입니다.

테이크아웃드로잉은 '카페형 열린 갤러리'라는 콘셉트로 한남동에 터를 잡았습니다. 이러한 기획은 한남동 뒷골목에서 형성되기 시작한 조그만 창의적 가게의 문화적 장소화라는 기획과 연계되었습니다. "테이크아웃드로잉은 동네 미술관"이라든가 "지역의 문화 자원에 관심이 많다"든가, "나에겐 난민 의식이 있다"는 최소연 대표가 인터뷰에서 한 말[19]이 이 장소의 특이성을 말해 줍니다.

"실제로 테이크아웃드로잉과 함께 이벤트를 기획한 행위자 가운데는 건

물 뒷골목 작은 터에 자리를 잡은 창의적 소생산자가 있었으며, 이들은 건물주와 대립하는 과정에서도 테이크아웃드로잉과 연대했다"[20]는 대목에서 건물주 싸이와의 갈등이 개인적인 이익을 추구하려는 목적에서 비롯된 것이 아님을 짐작케 합니다. "싸이 대 테이크아웃드로잉 사건은 두 당사자 간의 대립을 뛰어넘어 더 폭넓은 의미"를 지니며, 테이크아웃드로잉은 "문화자본과 경제자본 간의 치열한 창의적 계급투쟁의 최전선"●이 되는 셈입니다.

결론적으로 문화 자본과 경제 자본의 싸움에서 테이크아웃드로잉은 젠트리피케이션이란 재난의 장소가 되고 말았습니다. 언제 닥칠지 모르는 강제집행을 기다리며 불안한 마음으로 새벽을 지나 희미한 아침 햇빛을 느끼며 그곳을 지키던 사수대는 안도의 한숨을 내쉬기도 했습니다. 테이크아웃드로잉 예술인 참여 문화제에서 어느 배우가 "눈은 오지 않아"라고 시의 한 구절을 낭송하던 가운데, 창밖에는 마치 연극의 한 장면처럼 눈이 내렸다고 합니다. 그런데 그곳을 지키는 세입자와 예술인은 그때의 마법 같은 예술적 감각을 느낄 수 없는 처지였습니다. 오히려 "눈이 오니 오늘은 강제집행이 안 들어오겠구나" 하고 안도의 한숨을 내쉬는 것이 더 익숙했습니다. 어떻게 보면 그때 테이크아웃드로잉에서 열린 시 낭송이라는 예술 재현 행위는 재난의 현실을 예고한 퍼포먼스였습니다.

최소연 대표가 말하듯, 테이크아웃드로잉은 유배지이며 재난 현장입니다. 강제집행의 공포에 시달리지만, '삶·예술'의 현장을 지키기 위해 어디

● 다음 글을 참고하시기 바랍니다. "공식적으로 이태원로라고 불리는 길 한편에는 대로변뿐 아니라 안쪽까지 막강한 경제자본과 거대한 건물을 소유한 세력이 문화적 기획을 벌인다. 반면, 이 길의 다른 한편에서는 풍부한 문화자본을 가진 세력이 길 안쪽 작은 건물을 빌려 경제적 기획을 진행한다. 이 길은 이른바 창의적 계급투쟁의 최전선인 셈이다"(신현준, 2016, "한남동: 낯선 사람들이 만든 공동체", 성공회대학교 동아시아연구소 기획, 신현준·이기웅 엮음, 《서울, 젠트리피케이션을 말하다》, 푸른숲, 302쪽).

에도 갈 수 없는 상황, 내몰림과 쫓겨남의 폭력이 예외 없이 반복되는 곳, 테이크아웃드로잉은 유배지이자 재난 현장입니다. 테이크아웃드로잉이 곧 밀양 송전탑이 되고, 두리반이 곧 테이크아웃드로잉이 되는 것, 그것은 유배지이자 재난 현장인 테이크아웃드로잉의 보편적 상황을 말합니다. 그래서 이태원-한남동 젠트리피케이션의 최전선에서 바리게이드를 친 예술가 때문에 이곳이 특별한 듯하지만, 사실 이는 곳곳에서 벌어지는 보편적 현상입니다. 싸이라는 케이팝 K-pop 스타가 보유한 건물이기 때문에 특별한 듯하지만, 사실 그렇게 특별하지도 않습니다. 예술가와 싸이의 우연한 조우가 실상은 돈의 순환 논리에 따라 충분히 예견할 수 있는 일이었음을 보여 줍니다.

이태원과 한남동은 부동산 투기 자본의 격전장으로 변했으며, 테이크아웃드로잉은 이미 예견된 재난이었습니다. 테이크아웃드로잉이 자리한 한남동 일대가 도시 젠트리피케이션의 뜨거운 전투 고지 같은 곳임은 다음 글을 통해서도 알 수 있습니다.

한남동과 이태원 지역은 오래전부터 문화인류학이나 사회인류학, 도시나 건축 쪽에서 지속적으로 연구를 해 오던 곳입니다. 연구한 이유는 이 지역이 다른 지역과는 달리 더 나은 삶의 조건을 만들어 낼 수 있는 차이를 가지고 있기 때문입니다. 어떻게 이 지역이 다양한 것을 품을 수 있을까 궁금해하고, 이런 차이가 다른 지역에도 있을 수 있을까 고민하던 지역입니다. 그런 지역이 근 몇 년간 자본화되고 부동산 가치가 올라가며 그 차이의 가치가 삭제되거나 거세되거나 표백되기 시작했습니다. 테이크아웃드로잉은 어떻게 보면 표백의 맨 마지막 종착점에 있는 것이고요. 이 공간이 삭제되거나 표백된다면 한남동, 이태원은 오래전부터 문화인류학자나 사회학자나 도시계획자, 건축가, 예술가들이 참여해서 만들어 놓은 우리 삶에서 중요한 차이의 가치들을 잃게 될 것입니다.[21]

테이크아웃드로잉은 예술 젠트리피케이션의 최전선에 있었습니다. 예술과 임차인이 자본과 건물주의 먹잇감이 되는 예술의 젠트리피케이션은 피할 수 없는 운명이 되고 말았습니다. 그리고 운명의 실체는 테이크아웃드로잉에서 재현되는 '젠트리피케이션의 예술'을 통해 드러납니다. 예술에서 돈으로, 감각에서 집행으로의 비극적 전환은 테이크아웃드로잉에서 벌어지는 수많은 예술 행위를 통해 증명되고 목도됩니다.

역설적이게도 예술 젠트리피케이션은 젠트리피케이션의 예술을 전제합니다. 예술이 도시 젠트리피케이션의 구성요소로 전환될 때 예술 젠트리피케이션의 실체를 확인할 수 있습니다. 그리고 비극적이게도 예술 행동은 예술 젠트리피케이션 사태를 통해서만 실현될 수 있습니다. 예술인의 자발적 행동은 테이크아웃드로잉의 위기로 촉발된 것이지요. 이 묘한 역설이 테이크아웃드로잉이란 유배지 혹은 재난 현장에서 우리가 얻은 교훈입니다.

재난 현장에서 예술은 진화하고 배웁니다. 강제집행의 순간을 조금이라도 늦추기 위해 빨간 실로 집기들을 묶으며 새로운 예술의 순간을 발견합니다. 예술은 재난 현장에 버려지지 않았고 재난의 감각을 생성시켰습니다. 예술은 비로소 "재난 됨"을 인지하며, 현실과 재현의 경계를 해체하는 초월적 순간을 경험하는 것이지요. 예술의 재난은 예술 권리의 소중함을 일깨웁니다.

예술 권리는 단지 예술가의 권리만을 의미하지는 않습니다. 이는 예술가의 권리일 뿐 아니라, 예술에 참여하고 향유하는 모든 사람의 권리입니다. 테이크아웃드로잉은 갤러리와 카페, 예술가와 카페 방문자의 경계를 허물었다는 점에서 공간에 들어온 모든 사람의 권리를 보장합니다. "우리가 '사람'으로서 갖는 권리는 공간과의 관계를 통해 나타납니다. 공공장소를 이용하는 것, 광장을 점거하고 농성을 벌이는 것, 길거리를 마음대로 걸어 다니고 공공건물에 들어가는 것, 뿐만 아니라 백화점이나 호텔이나 카페 같은 상업적인 시설들을 차별받지 않고 이용하는 것은 모두 우리가 사

람대접을 받고 있다는 중요한 증거입니다"[22]라는 언급은 창작할 수 있는 권리와 차를 마시는 시민의 권리를 모두 중시하는 테이크아웃드로잉이라는 공간의 권리를 이해하는 데 중요한 단서가 됩니다.

테이크아웃드로잉은 결국 철거되었고, 지금은 대기업이 운영하는 고급스러운 소비 공간으로 탈바꿈할 것입니다. 두 번의 부당한 강제집행을 당하면서, 테이크아웃드로잉에서 밤을 새는 예술인은 기꺼이 젠트리피케이션이라는 사형 집행을 맞고 싶어 합니다. 이 처참한 젠트리피케이션의 재난을 막을 수 없다면, 차라리 재난을 목격하고 기록하는 자가 되기로 각오했습니다. 부서지면서 낱낱이 목도하고, 사라지면서 숭고하게 재현되는 강제집행의 순간은 예술 젠트리피케이션의 역사적 증인이 될 것입니다.

그런데 그 순간은 너무나 아프고 끔찍합니다. 그래도 예술인은 테이크아웃드로잉이 사라지는 직전까지 이 재난 현장을 기록하고자 했습니다. 그래서 그들은 마지막 날까지 전시회를 열었고, 《드로잉 괴물 정령》(2016)과 《한남포럼》(2016)이라는 책을 내기도 했습니다. 비록 그들은 재난을 막을 수는 없었지만, 사태를 목격하고 기록하는 주체가 되었습니다.

4. 근대적 아케이드 세운상가

다음으로 세운상가를 재생하는 과정에서 문화예술 자원이 어떻게 활용되었는지 말씀드리겠습니다. 세운상가는 산업 근대화의 성공을 기원하는 도심 아케이드 프로젝트의 일환으로 세워졌습니다. 박정희 전 대통령은 당시 김현옥 서울시장을 불러 서울의 도심 정비 계획을 지시했습니다. 김현옥 시장은 건축가 김수근을 시켜 산업 근대화로 달려가는 수도 서울의 위용을 상징적으로 보여 줄 수 있는 세운상가를 짓도록 지시했습니다. 세운상가는 종로-청계천로-을지로-퇴계로를 관통하는 서울 도심의 남북 축

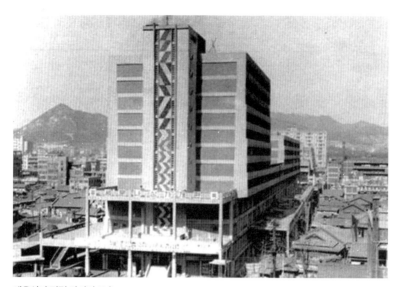

세운상가 건립 당시의 모습
출처: 서울특별시 서울사진아카이브

을 13층 높이의 건축물로 대략 1km를 가로지르는 초대형 프로젝트로서 1967년 11월에 완공되었습니다.

보통 종로 쪽에 위치한 '현대상가'를 세운상가로 아는 이가 많지만, 실제로는 종묘 쪽 방향을 기준으로 현대상가, 세운상가 가동, 청계상가, 대림상가, 삼풍상가, 풍전호텔, 신성상가, 진양상가 등 총 4개의 건물군과 8개의 상가로 구성되었습니다. 1960년대에 서울 도심 거리를 1km 가까이 가로질러 8~17층 규모의 현대식 주상복합 건물을 짓는다는 것은 당시 한국의 경제적 상황에서는 쉽지 않은 프로젝트였습니다.●

서울 도심을 남북으로 가로지르는 세운상가는 꼭 필요해서 지었다기보

● 당시 세운상가의 총 공사비는 44억 원이었는데, 건립 자본을 외국의 차관으로 충당했습니다. 또한 세운상가를 건립할 때 찍은 사진(본문 사진 참고)을 보면 세운상가 건물이 주변 건물보다 지나치게 커 비현실적으로 느껴집니다.

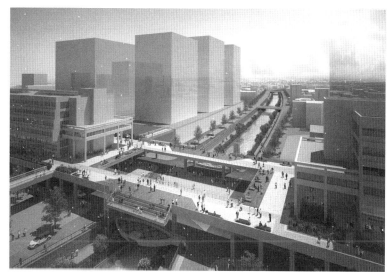

세운상가와 청계상가를 연결하는 청계보행교 조감도
출처: 서울특별시

다는 서울을 산업 근대화의 모범으로 삼고자 한 정치적 과잉 욕망을 투사
하기 위해 지었다고 볼 수 있습니다. 말하자면, 산업 근대화의 압축 성장을
상징적으로 보여 주려는 정치적 의도가 강했던 것이지요. 그래서 근대화
를 위한 1960년대 도시계획은 이성적인 행정절차에 따라 수립됐다기보다
는 정치적 판단과 필요에 의해 결정됐다고 볼 수 있습니다.

　　"세운상가계획"이 처음 거론된 것은 1966년 어느 날 당시 시장·부시장에
게 꽤 신용을 갖고 있었던 김수근 선생에게 시장이 문제의 땅의 이용법을
물어 왔을 때, 즉석에서 보행자 몰, 보행자 데크, 입체도시 등의 개념을 그
럴듯하게 말로 설명하고 시장·부시장의 공감을 얻어내어서, 프로젝트화한
데서 비롯된 것이다. 즉시 이 구상을 그림으로 만들어내는 일이 당시 김수
근 연구소와 합병으로 한국종합기술개발공사의 도시계획 부장이라는 다소
생소한 직책을 맡고 있었던 필자에게 명해졌고, 최초의 스케치를 만들어야

오랫동안 도시의 흉물로 남았던 세운상가는 오세훈 서울시장 시절 철거 후 주변을 녹지 공원 및 주상 복합 건물로 재개발한다는 계획을 세웠지만, 당시 부동산 업계의 불황으로 추진하지 못했습니다. 2011년 박원순 시장이 보궐선거에 당선되고, 다시 민선 6기 서울시장에 당선되면서 세운상가를 철거하지 않고 재생하기로 결정했습니다.

박원순 시장 체제 이후 서울의 도시 개발 사업은 기존의 뉴타운 사업 정책을 버리고, 오래된 건축물과 공간을 보존·유지하면서 도시에 활력을 불어넣는 도시재생 사업 정책으로 전환됐습니다. 이는 서울을 몇 개의 권역으로 구분해 권역별로 중요한 재생 공간을 선정한 뒤에 그곳을 도시 발전의 거점 공간으로 활용하려는 전략입니다.

지금 서울의 아주 많은 곳에서 도시재생 사업이 벌어집니다. 메이커 문화의 메카로 삼으려는 세운상가를 포함해, 서울아레나 건립과 스마트 제조업 조성 중심의 창동·상계 신경제 중심지 조성 사업, 마포석유비축기지를 문화 공간으로 전환하는 문화비축기지 조성 프로젝트, 뉴욕의 하이라인 파크와 같은 생태적 보행 공간을 만든 서울역 고가 서울로7017 프로젝트, 사회적 경제 활성화를 목표로 하는 성수동 재생 사업, 디지털 뉴미디어 중심의 문정컬처밸리 등 다양한 도시재생 사업이 진행됩니다. 이 가운데 세운상가 도시재생 사업은 서울의 도심에서 벌어지는 가장 중요한 재생 사업 중 하나로 서울의 역사적·문화적·산업적 변화를 이끄는 데 매우 중요한 프로젝트입니다.[24]

세운상가는 지금까지 다양한 양태로 발전했지만, 한마디로 근대 기술 문화의 대표적인 장소라고 할 수 있지 않을까 합니다. 일단 세운상가의 역사에 대해 다음 요약을 참고하시기 바랍니다.

세운상가의 간략한 역사

- 일제강점기: 소개 공지(공습이나 화재 따위를 대비해 마련한 공터)
- 해방 후 미군정기: 좌판상의 광석라디오 제작·판매 이후 전자 제품이나 부품 판매 성행
- 한국전쟁 전후: 미군 PX에서 유입된 라디오와 전축 상거래
- 1950~1960년대: 독일제나 일제 진공관식 라디오 조립, 흑백텔레비전 보급
- 1968년: 최초의 주상 복합 빌딩 건립 후 주로 현대식 쇼핑몰과 전자 상가의 기능을 가짐
- 1970년대: 가전제품, 라디오, 오디오 조립 전자제품 판매
- 1980년대: 전자오락기, 개인용 컴퓨터, 게임, 홈비디오, 음반, 가라오케 판매
- 1980년대 후반: 88서울올림픽을 기점으로 세운상가 상점 상당수가 용산전자상가로 이전 시작, 일부는 잔존
- 1990년대: 용산전자상가 이주에 따른 슬럼화 가속, 소형 전자 제품과 불법 음반, 비디오 암거래 장소로 전락
- 2000년대: 오세훈 서울시장이 세운상가 철거 및 주변 지역 녹지화 등 주변 개발 정책 발표
- 2010년대: 박원순 시장, 보궐선거로 당선된 뒤 세운상가 존치 및 재생 사업을 결정해 3층 보행 데크를 연결하고 창의적 거점 공간을 조성하는 공약 발표
- 2017년 현재 '다시·세운'이란 프로젝트로 세운상가 도시재생 1단계 사업 완료

위에서 간략하게 설명했듯, 세운상가는 1987년 용산전자상가 건립으로 슬럼화가 가속되어, 2010년 이후 상가의 상권은 이미 제 기능을 상실할 정

도로 미미했습니다. 상가 주인은 저가의 임대료로 간간히 버티는 수준이었습니다. 오세훈 전임 시장의 세운상가 주변 지역 개발계획으로 세운상가는 철거 후 공원화될 예정이었으나 박원순 시장의 보존 계획으로 철거될 운명에서 벗어나 도시재생 사업의 대상이 되었습니다.

서울시는 2015년 2월 24일 세운상가 가동과 청계상가를 연결하는 공중 보행교를 건설하고, 종묘 앞 세운초록띠공원부터 퇴계로 진양상가까지 보행 데크를 연결하는 '세운상가 도시재생 종합계획'을 발표했습니다. 그리고 세운상가 재생 사업을 상인, 지역 주민과 함께하기 위해 다양한 협치 프로그램을 만들었습니다. 2015년에는 세운포럼을 1년간 개최해 여러 관계자의 의견을 수렴했고 같은 해 상인, 주민과 함께 만드는 협치형 협력 프로그램을 진행하기도 했습니다. 2016년에는 세운상가의 기술 장인과 함께하는 메이커 문화 시연 프로그램, 경제 활성화를 위한 컨설팅 등의 사업을 진행했습니다.

세운상가의 외형을 새롭게 바꾸는 사업 외에 세운상가의 기억과 유산을 유지하기 위해 세운상가의 거점 공간이 새로운 기술 문화 작업의 장소가 되도록 제작 문화와 관련된 시범 사업을 진행했습니다. '세운리빙랩SEWOON LIVING LAB'이란 이름으로 진행하는 시범 사업에는 ① 세운상가 및 주변 지역의 잠재된 기술-생산 역량을 연결하기 위해 전체 사업체를 목록화-맵핑하고, 유의미한 정보를 지속적으로 업데이트하고, 공유되는 플랫폼을 구축해 도심 창의 제조 산업의 정보 인프라를 만드는 아카이빙을 구축하고, ② 세운상가 일대의 50년 제작-기술의 역사와 이야기를 조사·발굴·정리해 세운상가 스토리텔링의 기초 자료로 활용하고 세운전자박물관의 전시 기획을 위한 사전 자료를 확보하는 제작 기술 박물지를 만들고, ③ 조명 기술을 공유하면서 세운전자박물관의 전시 기획을 위한 사전 자료를 확보하는 조명 기술 랩을 설립하고, ④ 새로운 오락 기기를 개발하는 오락 게임 랩 등의 시범 사업이 포함되었습니다. 한편으로 세운상가 주민과의 소통

과 협력을 위한 다양한 거버넌스 프로그램을 운영했습니다.

세운상가는 2016년 초에 보행 데크 공사 중에 문화유산이 발견되어 재생 사업을 잠시 중단했다가 3층 보행 데크를 청계 상가까지 연결하고 그곳에 셀 형태의 문화 거점 공간을 마련하는 사업을 2017년 9월에 마무리했습니다.

세운상가 도시재생을 위한 예술적 전환은 몇 가지 해결 과제를 지녔습니다. 첫째, '과거 한국의 근대 기술 문화의 성지였던 세운상가의 근대적 유산을 지워 버리지 않고 현대적으로 계승하는 공간의 위상을 어떻게 유지할 것인가'입니다.

세운상가는 1970년대 이후 동아시아에서 대표적인 전자 상가였습니다. 동아시아 전자 상가는 일본 도쿄, 오사카, 타이완 타이베이, 중국 베이징, 선전, 홍콩, 그리고 한국의 세운상가와 용산전자상가가 대표적입니다. 그런데 단적으로 일본에서 가장 크다는 아키하바라에서는 전자 제품과 관련된 제작-유통-소비‥A/S 등을 원스톱으로 해결할 수 없는 반면, 세운상가는 이 과정을 원스톱으로 해결할 수 있습니다. 세운상가 주변 지역에는 선반·판금을 비롯한 제작 관련 산업이 존재하기 때문이죠. 따라서 컴퓨터 산업은 쇠퇴했지만 세운상가에서는 여전히 온갖 전기 전자 부품을 사고파는 곳이 즐비하고 선반·판금·금형까지 가능한 업체가 곳곳에 있어, 새로운 제품 제조 실험과 시제품 제작을 할 수 있습니다.

사실 세운상가는 상가가 들어서기 전부터 일대에 자리 잡은 금속 기계 제조 공장과 상호 작용하며 전자 상가로서 기능하게 되었다고 할 수 있습니다. 세운상가에선 기계나 금속은 물론이고 전기와 전자 기기 및 조명, 페인트, 건설 기자재까지 원스톱 쇼핑이 가능했습니다. 신제품 제작에 필요한 작업 도구와 공구를 파는 가게, 부품과 시제품을 제작하는 공장까지 다양한 업종이 통합된 생산 공간이었습니다. 이들 소규모의 개별 업체는 마치 하나의 거대한 공장처럼 분업과 협업 관계를 맺고 성장했습니다. 그래

서 "청계천을 한 바퀴 돌면 미사일도, 탱크도 만들 수 있다"는 우스갯소리가 나돌기도 했습니다.

세운상가는 이러한 토대를 바탕으로 1970년대 경제개발 과정에서 필요한 기계 부속품과 관련 공구, 시제품 제작의 공급처로 자리하며 한국 전자산업의 발전에서 중요한 기능을 담당했습니다. 결국, 산업 연관성이 강한 업종이 집중된 청계천 일대의 입지 조건이 세운상가를 유통, 제조, 수리, 연구 개발이 가능한 '종합' 전자 상가로 발돋움시킨 것입니다. 세운상가는 일종의 자생적 전자 산업 클러스터였다고 할 수 있습니다.[25]

4차 산업혁명의 시대, 근대 기술 문화의 동시대 버전은 메이커 문화의 부활입니다. 메이커 문화는 기술적으로 다양한 수준을 가졌습니다. 간단한 수작업으로 가능한 핸드메이드형 기술 문화에서부터 3D 프린터나 레이저 커팅 같은 고난도 기술이 필요한 제작 문화에 이르기까지 다양합니다. 세운상가에서 추구하려는 기술 문화는 이러한 핸드메이드형 제작 문화부터 4차 산업혁명을 주도하는 유비쿼터스 IT 기술 및 사물 인터넷IoT · Internet of Things 기술, 가상현실VR · Virtual Reality 기술을 망라할 수 있습니다.

그러나 무엇보다 전자기계 – 장인 중심의 기술 문화에 대한 복원과 변환을 어떻게 활성화할 것인가가 중요한 쟁점이라 할 수 있습니다. 지금도 세운상가에는 기술 문화 기반의 제작 문화에 관심이 많은 예술가가 예술과 기술을 융합하는 다양한 실험을 진행합니다. 기술 문화의 유산을 현대화하는 프로젝트는 세운상가의 젠트리피케이션을 제어할 수 있는 문화적 실천으로 작동할 수 있다고 생각합니다.

둘째, '세운상가 도시재생 사업으로 다시 태어난 문화 거점 공간이 세운상가 상인의 지지를 받으면서 공간 활성화에 어떻게 기여할 수 있을까'입니다. 2016년에 서울시가 제시한 "세운상가 거점공간 운영 기본구상" 연구용역에 따르면, 세운상가는 장기적으로 도심의 창의 제조 산업의 혁신지로 발전하는 것이 바람직하다고 정리되었습니다. 세운상가군은 하드웨어 스

타트업 제조 기술 분야의 다양한 아이디어가 교환되는 장소로서 기술혁신과 상용화를 위한 시험이 신속하게 이루어지는 일종의 신기술 시험 공간으로 활성화하는 것이 바람직하다는 것이 보고서의 주 내용입니다.

　세운상가 일대에 축적된 물적·인적 자원과 새로운 혁신적 주체의 연결로 창의적인 상승효과가 나타나 산업 활성화에 기여하기 위해서 무엇보다 서울시가 조성하는 문화 거점 공간 운영의 내실이 중요합니다. 앞서 설명했듯, 세운상가의 거점 공간은 '세운리빙랩'이라는 이름으로 세운상가의 역사를 체험할 수 있는 전시 공간과 다양한 제작 문화 랩을 운영중입니다. 세운상가 안에 문화예술 활동 단체가 많이 입주했고, 상가 주민과 문화 기획 전문가, 예술인이 함께 세운상가의 문화 거점을 내실 있게 운영하도록 네트워크를 만들 수 있다면 문화 거점 공간은 운영 활성화와 함께 과거의 영광을 되찾을 수 있겠습니다. 그만큼 세운상가의 재생 사업에서 문화적 기획이 무엇보다 중요합니다.

　마지막으로 '세운상가 재생 사업으로 야기될지 모르는 젠트리피케이션의 폐해를 어떻게 최소화할 것인가'입니다. 세운상가 재생 사업으로 이미 상가 매물이 없어지고, 임대료가 상승하고, 부동산 가치가 상승합니다. 서울시와 세운상가 상인은 2016년 1월 말에 세운상가의 급속한 젠트리피케이션의 폐해를 막고자 '젠트리피케이션 상생 협약'을 체결했습니다. 협약에는 임대료 인상 자제와 세운상가 유휴 공간을 활용해 상가 활성화에 기여하는 여러 안이 제시되었습니다.[26]

　서울시는 세운상가 상인과 협력하기 위해 2015년 2월에 세운상가 활성화(재생) 종합계획을 발표하면서 상가 주민과의 대화와 방문 인터뷰, 주민 대표와 문화예술인 입주 대표의 연석회의, 세운포럼을 통한 주민 의견 수렴을 거쳤습니다. 서울시가 2016년 1월에 발표한 "세운상가군 재생 사업 다시·세운 프로젝트" 주민 설명회 자료에 따르면 세운상가 재생 사업을 위해 9회에 걸쳐 주민 130명의 의견을 수렴했습니다. 그리고 상가 주민을 대

상으로 초상화를 270여 회 그려 주며 인터뷰를 실시했습니다.

상가 주민 공모 사업으로 공공 이용 개선을 위해 총 8개 사업에 4억 원, 공동체 문화예술 관광 활성화를 위해 총 24개 사업에 3억 원을 지원했고, 세운상가 시민학교, 과학기술 전문 청년 대안학교를 개설했고, 상가 주민과 협력해 세운상가 옥상 공원 조성 사업을 위한 연구 용역을 실시했습니다. 그리고 세운 기술 장인을 지원하는 '수리수리협동조합'을 인큐베이팅해 세운도제 사업을 실시했습니다.

이러한 서울시의 공공 협력 프로젝트는 상가 주민과의 상생으로 주변 지역의 부동산 가격과 임대료의 급격한 상승을 억제하는 데 기여했습니다. 세운상가 소유주, 임차인, 서울시가 2016년 1월 상생 협약식을 갖고 임대인은 임대료 상한제를 받아들여 입주 예술인 등의 임차인을 보호하고 서울시는 세운상가 주민이 필요로 하는 시설에 대한 지원을 약속했습니다.

그러나 이는 어디까지나 호혜적 약속이므로 법적인 강제 의무는 없습니다. 예술인이 세운상가를 활력 넘치는 공간으로 만듦과 동시에 세운상가에서 오랫동안 활동하려면, 서울시와 상가 임대인, 상가 임차인, 문화 기획 전문가 사이의 협력 관계가 지속되는 것이 무엇보다 중요합니다. 협력 관계 지속은 서로의 신뢰와 협력을 바탕으로 합니다. 세운상가의 도시재생 과정에서 기술적 혁신을 이루어 내고, 스마트 제조업 활성화를 이루어 내기 위해 기술 문화 자원과 인력 연계는 매우 중요한 과제입니다.

5. 서울아레나 프로젝트와 음악 도시 창동의 상상

도시재생이 지역 분권과 연계되면서 각 지자체는 문화 관광 자원을 활용해 도시의 미래 정체성을 부각시키려는 사업을 추진합니다. 이 과정에서 특정한 문화 콘텐츠와 도시를 연결시키는 도시재생 사업이 2000년대부터

플랫폼창동61의 레드박스와 공연 중인 신대철
출처: 플랫폼창동61(http://www.platform61.kr/)

본격화되었습니다. 가령, 영화 산업은 부산광역시, 만화와 애니메이션은 부천시, 출판 산업은 파주시, IT-게임 산업은 성남시 판교 등 문화 콘텐츠와 도시의 정체성을 결합시키는 사례 말입니다. 이러한 여러 사례는 도시 계획에서 도시에 명확한 문화 정체성을 심어 줍니다.

그런데 문화 산업 분야 가운데 유독 음악 산업만큼은 대표할 만한 도시나 지역을 발견하기 어렵습니다. 물론 홍대 지역이 전통적으로 인디 음악의 메카이지만 한국 음악 산업을 대표하는 장소라고 보긴 어렵습니다. 그렇다고 대형 연예 기획사가 밀집한 강남구 청담동 일대를 음악 도시라고 명명하기에도 뭔가 어색합니다. 뮤지컬을 육성하겠다고 선언한 대구광역시나 대형 아웃도어 록페스티벌을 개최하는 인천광역시도 음악 산업 도시로 명명하기에는 정체성이 분명히 드러나지 않습니다. 한때 경기도 광명시

가 음악 산업 도시를 선언하고 대형 음반유통단지 건립과 연예 기획사 유치 계획을 세웠지만, 구체적인 실행으로 옮기지는 못했습니다.

　이런 상황에서 서울시는 2015년 2월 박원순 시장의 민선 6기 공약이었던, 창동역 근처 체육시설 부지 일대에 2만 석 규모의 케이팝 전용 공연장인 '서울아레나'를 2020년까지 건립하기로 발표했습니다. 서울시가 서울아레나를 건립할 때까지 '플랫폼창동61'을 만들어 일차적으로 새로운 음악 신scene을 형성할 수 있는 환경을 조성했고, 앞으로 창동역 환승 주차장 일대에 창의적인 음악 문화 공간과 미래형 창업 지원 센터를 추가로 건립할 계획입니다.

　대중음악의 불모지였던 도봉구 창동에 '플랫폼창동61'이 2016년 4월 말에 개장하면서 이곳에서 다양한 장르의 음악과 지역 시민이 만납니다. '플랫폼창동61'이 자랑하는 국내 최초의 컨테이너 전문 공연장 '레드박스'에서는 2017년 4월 개장 이후 270여 회의 공연이 열렸습니다. 플랫폼창동61은 입주 뮤지션 레이블사 5개와 협력 뮤지션 40여 팀을 중심으로 팝, 록, 모던록, 포크, 힙합, 일렉트로닉, 국악, 재즈, 블루스 등 장르 음악을 활성화하고, 아레나 건립까지 음악 장르의 종 다양성을 뿌리내리려는 목표를 가졌습니다.

　서울아레나 사업은 단지 대형 공연장을 건립하는 것만이 아니라 창동 일대를 음악 산업 도시로 조성하기 위한 장기 계획하에서 이루어진 것입니다. 창동이 한국 음악 산업을 주도하는 중심지로서 최초의 음악 도시를 조성하는 것이 서울아레나 사업의 궁극적인 목표입니다. 서울아레나 건립을 포함해 창동 일대에 음악 관련 인프라 건립 및 음악 기업 유치와 교육기관 설립 등의 계획을 '음악 도시 창동 플랜'으로 명명할 수 있겠습니다.

　전 세계 유명한 대중음악 도시는 각각 유서 깊은 음악적 유산을 간직한 채 도시의 이름을 따서 '○○○사운드'라는 이름으로 발전했습니다. 1960년대 초 영국 록, 이른바 브리티시 록의 성지가 된 곳은 다름 아닌 리버풀이었

습니다. 영국의 대표적인 항구도시 리버풀은 뉴욕, 샌프란시스코, 함부르 크, 상하이가 그렇듯 새로운 유행을 가장 먼저 받아들이고 전파하는 문화 예술의 해방구 역할을 했습니다.

리버풀 출신의 폴 매카트니, 존 레논, 조지 해리슨, 링고 스타가 1960년 에 결성한 '비틀스The Beatles'는 영국은 물론 유럽과 북미에 '비틀 마니아' 신 드롬을 일으키며 리버풀을 일약 세계적인 대중음악 도시로 만들었습니다. 비틀스와 함께 한 시대를 풍미했던 록 밴드 '애니멀스The Animals'와 '롤링 스톤스The Rolling Stones'가 가세해 언제부턴가 이들의 새로운 밴드 음악을 '리버풀 사운드Liverpool Sound'라고 부르기 시작했습니다.

그리고 1980년대 말에서 1990년대 초반 리버풀 근처에 위치한 맨체스 터에는 이전의 록과는 다른 스타일을 추구하는 밴드가 모여들었습니다. 이들은 하드록Hard Rock과 일렉트로닉을 결합한 '애시드 하우스Acid house' 라는 장르를 탄생시켰지요. 언더그라운드 클럽 음악을 지향하는 애시드 하우스는 1970년대의 하드록과 1990년대의 브릿팝Britpop을 연결하는 매 우 중요한 음악 스타일로 '스톤 로지스The Stone Roses', '더 스미스The Smiths', '뉴 오더New Order' 같은 밴드가 중심이 되어 맨체스터를 새로운 음악 도시 로 만들었습니다. 사람들은 이 음악적 스타일을 일컬어 '맨체스터 사운드 Manchester Sound'라고 불렀습니다.

도시와 음악 스타일을 접목한 사례는 이 밖에도 매우 많습니다. 예컨대 '앨리스 인 체인스Alice In Chains', '사운드가든Soundgarden', '너바나Nirvana', '펄잼Pearl Jam' 등이 주축이 되어 '얼터너티브 록Alternative Rock' 신을 선언했 던 '시애틀 사운드Seattle Sound', '닐 앤 이라이자Neil and Iraiza', '판타스틱 플라 스틱 머신FPM·Fantastic Plastic Machine'과 같은 밴드가 중심이 되어 레게, 보 사노바, 라운지, 일렉트로닉을 혼합해 일본식 클럽 음악을 완성한 '시부야 사운드Shibuya Sound', '부에나 비스타 소셜 클럽Buena Vista Social Club'으로 라 틴음악의 대중화에 크게 기여한 '아바나 사운드Havana Sound', 그리고 '크라

잉넛', '노브레인'을 탄생시킨 한국 인디 음악의 해방구 홍대 사운드가 대표적입니다.

음악은 도시를 기반으로 발전합니다. 클래식, 재즈, 록, 힙합 등 모든 음악 장르는 도시에서 태어나 도시에서 성장합니다. 그래서 한국 대중음악의 새로운 기원을 만들고자 창동 사운드를 꿈꾸는 것은 완전히 허무맹랑한 상상은 아니지요. 서울 동북권에 위치한 창동은 사실 음악의 불모지였습니다. 이곳은 노원, 상계와 더불어 1980년대에 조성한 베드타운 집적지로서 이렇다 할 만한 음악 관련 문화시설도, 클럽도, 레이블도 없었습니다.

대중음악과 관련해선 거의 황무지와 같은 이곳에서 창동 사운드를 운운하는 것은 이전에는 상상하기 힘든 일이었습니다. 그런데 박원순 서울시장이 2015년 2월 초 일본 사이타마 슈퍼아레나 현장에서 창동에 2만 석 규모의 대중음악 전용 공연장을 국내 최초로 건립하겠다고 발표하면서 창동은 새로운 대중음악 거점 공간으로 주목받기 시작했습니다.

서울아레나 프로젝트는 창동 일대가 한국을 대표하는 음악 도시로 거듭나기 위한 장기 계획입니다. 단지 대형 공연장을 짓는 것만이 목표가 아닙니다. 서울아레나 프로젝트는 창동만의 독특한 음악 생태계를 만드는 것을 목표로 합니다. 서울 아레나를 계기로 창동에 독특한 음악 생태계가 생긴다면, '창동 사운드'라는 말을 사용할 수 있을 것입니다. 그리고 그러한 창동 사운드는 다양한 음악 관련 인프라와 교육기관, 창의적 문화 공간 및 거리 조성으로 '음악 도시 창동'으로 이행할 것입니다. 음악 도시 창동으로 가는 구체적인 사업을 정리하면 다음과 같습니다.●

첫째, 창동역 주변의 시유지에 한국을 대표하는 대중음악 학교를 건립할 예정입니다. 케이팝을 중심으로 한류 열풍이 세계적으로 인기를 끌지

● 여기 제시한 음악 도시 창동 플랜은 제가 총괄 연구 기획자로 참여한 〈창동 일대 문화거점조성 연구〉 프로젝트의 내용을 참고했습니다.

만, 정작 내실과 정체성을 갖추고 지속 가능한 성장 모델을 뿌리내리기 위해선 탄탄한 이론적 기반과 산업적 확장 체계를 갖추는 것이 무엇보다 시급합니다. 즉, 케이팝, 뮤지컬 공연 콘텐츠 등 음악 산업과 공연 시장의 성장에 따라 관련 산업의 경쟁력을 견인할 수 있는 핵심 전문 인력을 양성하기 위한 교육기관이 필요합니다.

특히, 음악 산업 전반의 고도화 및 고부가가치화를 위해서는 기획 연출, 마케팅, 엔지니어 등등 전문 인력 양성이 꼭 필요하지만 지금 전국 대학의 실용음악과는 음악 산업 분야의 다양한 전문 인력을 양성하지 못합니다. 가칭 버클리형 대중음악학교는 보컬, 기악, 작곡 등에 치우친 실연자 양성 위주의 커리큘럼에서 벗어나 창작, 비즈니스, 기술, 영상 미디어 플랫폼, 저작권, 공연 기획 및 제작 등 다양한 분야의 전문 인력을 양성하는 교육기관으로 자리매김해 한국의 음악 산업을 선도하는 인력을 양성할 수 있을 것입니다.

둘째, 한국 대중음악의 역사와 스타 뮤지션을 한곳에서 볼 수 있는 '대중음악 명예의 전당'을 건립합니다. 한국대중음악사 100년, 케이팝 아이돌 그룹 본격 활동 20주년을 맞아 다양한 계층이 향유할 수 있는 대중음악 아카이브 및 전시를 즐길 수 있는 문화 공간이 필요합니다. 현재 경주시에 한국대중음악박물관이 있지만, 규모나 운영 면에서 한국을 대표할 만하다고 말하기는 어렵습니다.

대중음악 명예의 전당이 서울아레나와 함께 건립되면 공연과 전시를 함께 즐길 수 있는 시너지를 창출할 것이고, 서울아레나에서 공연하는 뮤지션의 특별 기획전을 병행함으로써 홍보 효과와 집객력을 높일 수 있습니다. 또 한국 대중음악의 역사를 한눈에 조망할 수 있고, 대중음악 관련 음반·시각물·영상물·출판물 등을 전시 보관해 학술적 연구에 기여하며, 한국 대중음악을 대표하는 뮤지션을 명예의 전당에 올림으로써 대중음악인의 권위를 높이고, 음악 마니아층의 유입 효과를 얻을 수 있을 겁니다.

또 대중음악 명예의 전당에 케이팝 아이돌 가수 등 국제적 인지도가 높은 뮤지션의 음악과 생애를 체험할 전시 기능을 추가해 글로벌한 음악 관광지로 발전할 수도 있을 것입니다. 한국대중음악의 역사, 아카이브, 체험형 콘텐츠 등 세 영역을 포괄하는 대중음악 명예의 전당은 음악인과 음악 산업계에 크게 기여할 것입니다.

셋째, 음악 산업과 관련된 기업을 유치해 창동을 명실공히 음악 산업 도시로 자리매김하고자 합니다. 음악 및 공연 산업 생태계는 다양한 산업 주체가 참여해 복잡한 가치 사슬을 구성합니다. 이처럼 생태계를 구성하는 다양한 산업 주체가 창동 일대에 모일 때 '음악 도시 창동'이 원활하게 작동할 것입니다.

특히, 창동은 음악 및 공연 산업을 중심에 두고 이들과 전후방으로 연계된 다양한 하드웨어 및 소프트웨어 산업, 교육기관 및 지원 기관, 소매점 및 아트마켓 등을 전략적으로 배치해야 합니다. 창동 일대를 음악 및 공연 산업 거점으로 만듦으로써 동북4구에 거주하는 젊은 세대의 문화 수요를 흡수하는 동시에 매력적인 일자리를 창출할 수 있을 것입니다. 구체적으로 음악 산업과 관련된 연예 기획사, 레이블, 공연 기획 및 제작사, 공연 관련 영상 미디어 제작사 등 총 300여 기업을 끌어들일 것으로 예상합니다. 음악 산업 관련 기업을 끌어들이기 위해 입주에 각종 편익을 제공하는 방안을 검토합니다.

넷째, 창동역 일대가 음악 산업 도시로서의 정체성을 갖기 위해 주변 거리를 음악 도시답게 새로운 형태의 라이프스타일 거리로 조성할 계획입니다. 창동역에서 노원역에 이르는 일대를 음악과 공연 등으로 문화적 아우라가 넘치는 명소로 개발해 서울아레나, 대중음악 교육기관, 대중음악 명예의 전당 등의 개별적 거점을 유기적으로 연계하고 시너지를 창출하도록 디자인하고자 합니다. 가령, 라이브 클럽 거리 조성 계획을 통해 음악 도시 창동의 정체성을 높이는 동시에 페스티벌 스트리트, 체험형 푸드 스트리

트, 패션 뷰티 스트리트 등의 거리를 만들어 공연을 보기 전과 후에도 이곳에서 음악 도시의 즐거움을 느낄 수 있도록 할 계획입니다.

마지막으로 가칭 '대중음악진흥위원회'를 설립하고 창동에 유치해서 음악 산업의 체계적인 지원 체계를 마련할 계획입니다. 사실 대중음악진흥위원회는 중앙정부가 설립하는 것이 바람직하므로 서울시와 중앙정부 사이의 협력이 전제되어야 합니다. 2000년대 이후 케이팝이 전 세계에서 큰 인기를 끌지만, 그에 걸맞은 음악 산업을 전문으로 지원하는 정부기구는 없습니다. 케이팝의 지속 가능한 발전과 음악 산업의 질적 발전을 위해서는 음악 산업을 전문적으로 진흥시킬 수 있는 독립 지원 기구의 설립이 절실합니다.

출판, 영화, 게임 분야는 개별 문화 콘텐츠를 진흥하는 기구가 있지만, 유독 대중음악만은 독립적인 지원 기구가 없었습니다. 1998년에 설립된 한국영화진흥위원회는 영화 산업 진흥에 큰 역할을 담당합니다. 영상자료원, 영화아카데미 등 영화 산업을 체계적으로 지원하는 인프라와 비교하자면 대중음악 산업을 안정적으로 지원할 수 있는 독립 지원 기구는 상대적으로 전무하다 해도 과언이 아닙니다.

한국 대중음악 산업의 선진화·체계화·경쟁력 강화를 위해서 케이팝의 국민적 관심과 열기가 높은 지금이 독립적 진흥 기구를 설립하기에 알맞은 때라고 생각합니다. 특히, 음악 산업 도시를 목표로 하는 창동에 이 기구를 설립해 음악 산업의 발전을 위한 대표적인 지원 기구로 삼는다면, 한국 음악 산업의 발전뿐만 아니라 음악 도시 창동의 기능과 역할을 살리는 데도 결정적으로 기여할 것입니다.

음악 도시 창동 플랜은 도시와 문화적 자원을 결합하는 도시재생 사업에서 대안적 모델이 될 것입니다. 다만, 이러한 계획을 수립하는 데는 예상되는 지역 부동산 가치의 상승과 임대료의 장기 상승 우려를 해소할 도시 계획과 경쟁력 있는 음악 도시로 만들기 위한 전문적이고 체계적인 문화

기획이 지속적으로 전제되어야 합니다.

6. 공유지 사유화에 저항하는 경의선 공유지 늘장

거대도시에서 시민의 자치 공유 공간은 사실상 전무하다시피 합니다. 대부분의 토지가 부동산 거래 대상이거나, 기업이니 지자체 소유의 땅입니다. 도심에서 시민이 자율적으로 사용할 공유지를 확보한다는 것은 거의 불가능합니다. 토지는 일반적으로 사적인 것이 아니면 공적인 것으로 분류됩니다. 사적인 것은 사유재산이고, 공적인 것은 국가나 지방자치단체의 재산입니다. 그런데 사적이지도, 공적이지도 않은 제3의 영역이 공통적 the commons인 것입니다. 공통적인 것은 개인 모두가 주인으로 개별적으로 소유하지 않은 채로, 그 장소를 함께 공유하는 것을 말합니다.

중세 시대에는 개인들이 함께 토지를 사용하는 공유지가 많았습니다. 그런데 자본주의 시대로 이행하면서 토지는 개인의 사유재산 아니면 국가의 재산으로 이분됩니다. 사유지와 국유지의 분할은 개인들이 함께 공유하던 장소를 모두 자산화시킨 것입니다. 물론 자본주의 시대의 대표적 공유지인 공원이나 광장이 있습니다. 그러나 공원이나 광장도 개인이 자유롭게 이용할 수 있지만, 소유관계로 볼 때는 국가나 지방자치단체가 소유한 공공의 장소입니다. 개인이 공원이나 광장에서 소란을 피우면 국가가 공권력을 동원해 진압합니다. 그렇다면 사적인 장소도 공적인 장소도 아닌 개인들이 함께 공유하는 공통의 장소는 불가능할까요? 경의선 공유지 늘장은 그러한 질문에 답할 수 있는 가장 논쟁적인 장소입니다.

경의선 공유지 '늘장'은 경의선 철도를 지하화하면서 생겨났습니다. 경의선 용산부터 가좌까지 8.5km 구간이 지하화되고 지상부 공유지 절반 이상에서 대규모 개발이 진행됩니다. 이 때문에 대기업이 공유지의 공공 가

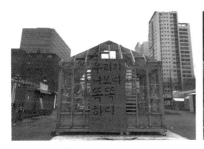

경의선 공유지 늘장
출처: 경의선공유지시민행동

치를 사유화하는 현상이 극대화됩니다. 그리고 경의선 권역에서 광범위한 젠트리피케이션, 생활환경 악화, 지역 상권 붕괴가 가시화되는 실정입니다. 마포구 공덕동 일대는 지난 10년 사이 지역의 경관이 바뀔 정도로 고층 빌딩이 즐비하게 들어섰습니다.

대기업의 문어발식 공유 공간 독점을 막기 위해, 그리고 다양한 시민, 전문가와 함께 경의선 공유지 전체의 공공적 가치를 회복하고 실천적 대안을 제시하며 도시 공간을 둘러싼 시민의 권리를 확대하기 위해 '경의선공유지 시민행동'을 구성했습니다. 한국철도시설공단은 역세권을 제외한 나머지 지역을 숲길 공원으로 조성해 30년간 사용하는 조건으로 전체 부지의 50%가 넘는 대규모 역세권 개발 협약을 서울시와.체결했습니다. 공덕역(효성, 이랜드월드), 서강대역, 홍대입구역(애경) 등은 이미 건설 자본에 의해 개발되었거나 개발되고 있습니다. 경의선 공유지도 사실상 공공 기관의 소유이지 시민 소유는 아닙니다. 단지 그 장소를 몇 년간 시민사회 단체에서 허가받아 사용했을 뿐입니다.

그러나 철도였던 공유 공간이 대기업에게 제공되는 상황에 이르자, 이 공간의 공유 가치가 새삼 중요하게 다가옵니다. 공유지는 본래 시민의 것이므로, 공유지 이용 권리와 사용 방식에 대한 결정권은 시민에게 있다고 생각합니다. 하지만, 그동안 공유지 개발은 시민이 아닌 소수 자본가와 행정 관료

보도블록을 걷어 내고 생명이 숨 쉴 수 있는 작은 공
간을 만들어 주는 경의선공유지시민행동
출처: 경의선공유지시민행동

에 의해 결정되었습니다.

경의선공유지시민행동은 더 이상 이런 개발주의 방식이 아닌 공간에 대한 기획부터 운영 방식에까지 참여하는 주체적이고 창조적 시민과 함께 대안적 실험을 하고자 많은 노력을 기울였습니다. '공공·공유·공생'의 사회적 가치를 확산하고, 시민 중심의 도시 공간을 만드는 활동에 앞장서는 등 경의선공유지시민행동은 도시 젠트리피케이션에 대항하는 마지막 보루이기도 합니다.

경의선공유지시민행동은 마포구와 협약을 맺고 한국철도시설공단의 승인하에 경의선 공유지를 예술인과 시민을 위한 공유 문화지로 사용했습니다. 사회적 기업과 협동조합이 주축이 되어 조성했던 늘장은 마포구와 한국철도시설공단 측의 일방적인 사업 중단 요청으로 마포구가 계약을 종료함으로써 활동을 중단하게 되었습니다. 경의선공유지시민행동은 늘장 부지의 명칭을 '경의선 광장'으로 바꾸고, 시민의 공공성과 공유지 가치 회복을 위한 시민 활동의 베이스캠프로 삼았습니다.

늘장의 운명을 기업이나 자치단체가 결정해서는 안 됩니다. 늘장을 어떻게 쓸지는 시민이 자발적으로 참여해 함께 고민하는 과정을 통해서 결정해야 합니다. '늘장'은 고대 그리스의 '광장'에서 영감을 받아 지은 이름으로, 넓은 공간이라는 의미廣와 사회제도의 한계를 넘어선다는 의미狂를 모두 담았습니다.

늘장과 경의선공유지시민행동 활동 경과

• 2013.1. 여러 사회적경제 단체를 중심으로 경의선 포럼 진행

- 2013.5. 마포구와 협의해 늘장 위탁 운영자 모집 공고
- 2013.8. 방물단, 자락당, 목화송이, 산골소녀 유라, 비씨커피를 중심으로 늘장 활동 시작
- 2014.2. 늘장 협의회 회원 가운데 자락당 명의로 위탁 운영 협약을 1년 단위로 체결
- 2015.11. 마포구 측에서 늘장 운영과 관련한 계약을 일방적으로 종료함
- 2016.2.19. '경의선공유지시민행동' 발족, 40여 개 단체와 개인으로 조직된 경의선공유지시민행동이 활발히 활동 전개

경의선공유지시민행동은 구체적으로 다음과 같은 활동을 계획하고 있습니다. 첫째, 연구 및 정책 활동으로 공유지의 개념 정의, 경의선 공유지의 개발 방식 및 진행 과정의 법적·제도적 분석, 공유지 활용에 대한 대안을 제시하고자 합니다. 그리고 도시 개발 업자, 건축 관련 연구자, 법률가, 정책 전문가를 중심으로 연구 모임을 진행하고, 연구 모임의 결과를 중심으로 정기 토론회를 개최하며, 앞으로는 국회 국토교통위원회 의원들과 연계해 국회 토론회, 기자회견, 국정감사를 진행할 예정입니다.

둘째, 시민 홍보를 강화해 경의선공유지시민행동의 활동 목적과 가치에 대한 홍보 활동을 늘리고, 경의선 광장을 찾는 시민을 대상으로 게시판, 전단지, 홍보 물품 등으로 활동을 지속적으로 소개하고자 합니다. 경의선 공유지 늘장에 대한 설득력 있는 정보와 내용이 시민에게 충분히 전달되었다고 하기는 어렵습니다. 지역 주민조차도 공유지라는 개념이 생소하고, 경의선공유지시민 행동이 어떤 일을 하는지 잘 모릅니다. 심지어는 예술인이 공공장소를 불법으로 점거해서 자신의 활동을 관철시키려 한다는 부정적 의견을 가진 주민도 많습니다. 따라서 경의선 광장 주변 주민을 대상으로 인터뷰를 진행하고 의견을 수렴해 경의선 광장이 지역 주민의 공유지이자 공유 자산으로 인식될 수 있도록 해야 할 것입니다.

셋째, 경의선 공유지 지지마켓 '경의선 광장'과 다양한 형태로 공간을 운영할 계획입니다. 지금은 매주 토요일 경의선 광장을 찾는 시민을 대상으로 벼룩시장, 푸드 트럭, 어린이 혹은 가족 단위 참여 프로그램, 영화 상영, 공연 등을 진행하고 있습니다.

넷째, 경의선 공유지 공간지기 반상회를 열어 이곳에서 활동을 원하는 다양한 주체의 자치 운영을 권장하고, 경의선 광장의 공간 운영과 공유를 위한 다양한 대안을 모색하는 모임을 확대할 예정입니다. 경의선 광장의 공간은 경의선공유지시민행동을 지지하는 시민이라면 누구나 대여할 수 있는 방식으로 진행할 것입니다.

이 밖에도 경의선 놀이터 만들기 프로젝트 '경의선 플레이'라는 프로그램을 기획하고, 경의선 공유지 영화제 개최, 도시 공유지의 역사와 실천과 관련한 강좌 및 경의선 부지 답사를 기획하고 있습니다.

경의선 공유지 늘장에서 진행했거나 앞으로 진행할 문화 행동은 도시 젠트리피케이션에서 공유지가 얼마나 중요한지를 사회에 알리는 문화적 실천이라 할 수 있습니다. 젠트리피케이션이라는 공간의 고급화를 억제할 수 있는 대안으로서 문화적 공유지 선언은 젠트리피케이션의 문화적 전환에서 중요한 대안으로 상상할 수 있습니다.

경의선 공유지 늘장은 한남동 테이크아웃드로잉의 비극적 결과를 반복하는 공간이 아닌 대안으로서의 공유지를 지켜나가는 데 더 많은 가능성을 가졌습니다. 늘장은 개인이나 기업의 사유지가 아니라 한국철도시설공단의 공공 목적 부지이고, 철도가 지하로 지나가기 때문에 부지를 누구도 사유화할 수 없습니다. 따라서 문화 행동의 적극적 실천의 일환으로 지금 이랜드월드가 가진 토지 사용권에 대한 행정처분을 취소하고 서울시나 마포구에서 한국철도시설공단을 설득해 지금처럼 시민을 위한 문화 공간으로 영구 사용할 가능성은 얼마든지 있습니다.

토지의 사유화가 원천적으로 불가능한 늘장의 장소 사용 권리를 공유적

권리로 전환하는 절차를 통해 늘장이 사적 소유도 공적 소유도 아닌 시민의 공유지로 인정받을 수 있을 것입니다. 그런 점에서 경의선 공유지 늘장은 도시 젠트리피케이션에 저항하는 문화 행동으로 해 볼 만한 대안적 도시 문화 실천입니다.

7. 도시의 생태문화

지금까지 예술이 도시를 어떻게 만나는가를 도시 젠트리피케이션과 도시재생 사례를 통해서 알아보았습니다. 흥망성쇠를 겪는 도시의 역사에서 젠트리피케이션은 피할 수 없는 운명적 과정으로 여길 수도 있지만, 반대로 도시의 역사는 젠트리피케이션에 대한 저항의 역사로 여길 수도 있습니다. 이 점에서 늘 장소에 대해 문화적 대안과 잠재성을 고민하는 태도를 굳게 지녀야 합니다. 전 세계 수많은 예술인이 도시의 권력과 자본에 저항하면서 그들만의 문화적 게토를 만들었던 섬을 기억해야 합니다.

문화를 매개로 한 장소의 '지역성'은 매우 단순한 형식과 매우 까다로운 실체를 가집니다. 형식이 단순하다는 것은 문화로 표상하는 장소의 외형이 분명한 시각성을 가지기 때문입니다. 가령, 이 글에서 언급한 테이크아웃드로잉은 시각적으로 매우 세련된 카페 공간이었고, 낡고 쇠락한 세운상가는 서울시의 도시재생 사업으로 멋지고 감각적인 외형을 얻었으며, 창동역 일대는 수년 후에 음악 도시를 대변하는 문화 인프라를 많이 배치할 것고, 경의선 공유지 늘장은 공덕동 초고층 빌딩 숲 가운데에서 정겨운 시민의 쉼터가 되리라는 점을 우리는 알고 있습니다. 도시의 특정한 장소에 배치되거나 덧입혀지는 문화적 외형은 도시의 공간을 특별하게 만듭니다.

그러나 분명한 시각적 형태의 실체를 들여다보면, 내부에 매우 다양한 요소가 대립하고, 충돌하고, 경합하고 있음을 알 수 있습니다. 문화가 개입

하는 지역성의 실체는 서로 다른 문화적 형태가 경합한 산물이라는 점에서 투기 자본의 희생물이 될 수 있습니다. 그 과정에서 문화예술 자원으로 새롭게 형성된 도시재생이 자칫 잘못하면 역사적 정체성을 갖기도 전에 소멸될지도 모릅니다.

특정한 장소에 문화적 자원이 각인되는 과정에서 서로 다른 문화 형식이 지배적 위치를 점하고자 내적으로 많은 갈등과 대립을 빚습니다. 예컨대, 세운상가와 창동을 어떤 문화적 자원으로 이룰 것인가 하는 문제는 누군가가 쉽게 결정해서 해결되는 문제가 아닙니다.

또 문화적 자원이 젠트리피케이션을 막지 못하고 되레 그것의 희생물이 되는 최악의 결과를 초래할 수도 있습니다. 그러면 문화예술 자원은 본래의 취지와 다르게 변형되거나 변질됩니다. 그리고 결정적으로 '특정한 문화적 자원이 도시의 장소 정체성을 역사적으로 보장할 수 있는가' 하는 문제는 확정적으로 말하기 어렵습니다.

이렇듯 도시의 지역성을 담은 특정 장소를 문화와 예술 정체성에 맞게 전환시키는 과정에서 도시의 역사와 정체성을 결정하는 실체를 하나의 요인으로 설명한다는 것은 불가능합니다. 도시 안에는 경제적 이해관계, 문화적 역동, 장소의 역사성, 공간을 살아가는 주체의 활동이 복잡하게 연결된 생태 문화계가 있습니다. 바로 이 때문에 도시재생 프로젝트이든, 젠트리피케이션에 저항하는 문화적 실천이든, 도시 지역성을 간직한 장소를 문화와 예술로 이해하는 데 생태 문화적 문제의식이 중요한 것입니다.

4장 예술과 시간

1. 차이와 반복으로서 예술의 시간

3장이 예술과 공간의 관계를 다루었다면, 4장은 예술과 시간의 관계를 다루고자 합니다. 예술인에게 시간은 무엇일까요? 한마디로 정의할 순 없지만, 어떤 작품을 창작하고 재현하고 재연하는 미적 행위의 총체적 과정이라 할 수 있지 않을까 싶습니다. 예술인에게 시간은 일반적으로 창작의 시간으로 한정되는 것이 통상적인 생각입니다. 글을 쓰는 시간, 연주를 하는 시간, 그림을 그리는 시간 말입니다. 그러한 시간은 고통스럽기도 하고, 반대로 즐겁기도 합니다. 즉, 창작의 시간은 고통스러운 과정이자 희열을 느끼는 순간이기도 합니다.

예술인의 시간은 시계의 초침과 분침으로 측정되는 물리적 시간이 아닙니다. 과학자는 시간을 규칙적으로 분절되는 물리적 경과로 인식합니다. 이들에게 시간은 시계로 정확하게 측정해야 하는 실험 시간, 관측 시간이죠. 과학자에게 1초는 물리적 세계를 바꿀 수 있는 시간입니다. 실험과 증명을 위해 수없이 분절할 수도 있습니다. 다 그런 것은 아니지만 과학자는 물리적 시간에 의존합니다.

반면, 예술인은 심리적 시간에 의존합니다. 같은 연주 시간이라고 해도 예술인이 느끼는 시간은 관객이 느끼는 시간과 다릅니다. 연주자가 무대에서 동일한 래퍼토리를 수십 번 연주하면서도 매번 다르게 느끼는 것은

연주자의 감정이 물리적 시간보다 선행하기 때문입니다. 관객도 같은 연주를 감상하더라도 감정 상태에 따라 어떤 사람은 매우 느리게, 어떤 사람은 매우 빠르게 느낍니다. 감동적인 연주를 감상할 때 시간 가는 줄 모르고 빠져드는 것은 연주 시간이 물리적 시간을 초월했음을 의미합니다.

그런 점에서 연주자는 무대라는 공간이 아닌 시간을 지배해야 합니다. 무대 위에서의 시간은 전적으로 예술인의 것입니다. 예술인의 시간을 통제하는 것은 시계가 아닌 감성입니다. 즉, 예술인이 시간을 지배한다는 말은 무대에서 행하는 수많은 감성적 행위가 물리적 시간을 지배한다는 뜻입니다.

많은 사람은 예술인의 시간이 매우 특별하다고 말합니다. 예술인은 주로 남들이 자는 밤에 작업하고 낮에 잠을 자는 습관을 가졌다고 생각하시요. 실제로 많은 예술인은 밤에 작업하고 낮에 잠을 잡니다. 낮과 밤이 뒤바뀐 채로 사는 예술인이 제 주변에도 많습니다.

예술인은 창작을 위해 자신의 시간과 싸워야 합니다. 그런데 독자나 관객은 이 시간 싸움의 내막은 잘 모릅니다. 예술인이 작품 하나를 만들려면 많은 시간을 투여해야 하지만, 실제로 작품이 관객을 만나는 시간은 매우 짧습니다.

예를 들어, 관객은 콘서트홀에서 피아니스트의 연주를 짧게는 10여 분, 길게는 두어 시간 감상합니다. 그러나 피아니스트가 무대에 서기까지 홀로 고되게 연습한 시간은 몇 달, 아니 몇 년입니다. 무대 위에서 연주한 시간과 무대에 오르기까지 무대 밖에서 연습한 시간은 압도적으로 차이가 납니다. 하지만 무대 밖에서 연습한 시간이 결코 허망하지 않은 것은 무대 위에서의 시간이 주는 만족감과 감동 때문입니다. 단 몇 분을 연주하기 위해 투자한 수많은 시간은 예술인에게는 숙명과도 같은 것이지요. 이처럼 다른 사람에게 감동을 선사할 예술적 경지에 오르기까지 예술인이 투여해야 하는 시간은 너무나 길고 지루합니다.

그런데 예술인의 시간은 무대와 연습실에서만 지속되는 것이 아닙니다.

예술인의 시간은 무대와 연습실 밖에서도 지속됩니다. 예술인이 보내는 일상의 시간은 '예술의 시간'과 항상 연결되어 있습니다. 예술가도 잠을 자고 밥을 먹는 일상의 시간을 보내며, 먹고살기 위해 일하고 돈을 버는 생존의 시간을 보내야 합니다. 가난한 청년 예술가는 무대에 서기 위해 공사판이나 식당에서 아르바이트를 해야 합니다. 그런데 그 노동의 시간은 단지 밥을 먹기 위해서가 아니라 무대에 서기 위한 일종의 창작 준비 시간입니다. 예술인의 시간이 창작의 시간이면서 동시에 노동의 시간이기도 한 것은 바로 이러한 맥락 아래에서입니다.

예술의 시간은 차이와 반복의 연속입니다. 연주자는 평생 동안 같은 곡을 무대에서 수없이 반복해서 연주합니다. 같은 곡을 수백 번, 수천 번 반복해서 연습하고 연주하는 것은 연주자의 숙명입니다. 판소리 명창은 죽을 때까지 〈춘향가〉나 〈심청가〉의 '눈대목'을 수천 번 부릅니다. 피리와 대금 연주자는 곡목이 한정되어 〈영산회상〉과 같은 정악 곡을 수없이 반복합니다.

그러나 연수자가 같은 곡을 수없이 반복해도 모든 연주가 동일한 적은 단 한 번도 없습니다. 모든 반복은 차이를 갖기 마련이지요. 한 피아니스트가 쇼팽의 피아노 협주곡을 평생 동안 수백 번 연주해도 그날의 컨디션, 시간대, 장소, 관객의 호응에 따라 연주가 달라지고 관객도 다르게 느낍니다. 모든 연주의 차이는 반복에서 나오며, 모든 연주의 반복은 차이를 생산합니다.

프랑스의 철학자 질 들뢰즈Gilles Deleuze는 《차이와 반복》이란 저서에서 재현의 동일성을 비판하기 위해 이 개념을 사용했습니다. 반복은 동일성을 확증하는 개념이 아니라 오히려 동일성의 균열, 변환을 일으키는 개념입니다. 반복으로 존재자의 동일성은 사라지고 고정된 정체성도 사라집니다. 반복하는 주제는 항상 동일한 규칙을 반복하는 것이 아니라 이질적 사건을 생성합니다.

반복은 동일성이 아니라 차이를 생성하기 위한 운동이 됩니다. 들뢰즈는 반복의 개념을 적극적이고 능동적인 실천의 힘으로 강조하기 위해 두 가지 유형의 반복을 구별하고자 합니다. 하나는 오직 추상적인 총체적 결과에만 관련되며, 다른 하나는 작용 중인 원인에만 관련됩니다. 전자는 정태적 반복이고, 후자는 동태적 반복입니다. 들뢰즈는 후자의 반복, 즉 동태적 반복은 역동적 질서를 생산하고 이러한 역동적 질서 안에는 "더 이상 재현적 성격의 개념이 존재하지 않으며", "창조적인 순수한 역동성"이 존재한다고 말합니다.[1]

들뢰즈는 음악의 박자와 리듬을 구별하면서 이러한 차이와 반복의 특이성을 설명하고자 합니다. 그는 '박자-반복'과 '리듬-반복'을 구별하고자 합니다. 박자-반복은 시간의 규칙적 분할이며 동일한 요소들의 등시간적 회귀입니다. 그러나 강세와 강도를 지닌 음가의 집합체인 리듬-반복은 계량적으로 동등한 악절이나 음악적 여백 안에서 어떤 것도 동등하지 않게 창조하면서 작용합니다. 들뢰즈는 이렇게 말합니다.

> 그 음가들은 항상 다(多)리듬을 가리키는 어떤 특이점, 특권적 순간들을 창조한다. 여기서도 여전히 동등하지 않은 것이 가장 실증적이다. 박자는 단지 리듬을 감싸는 봉투, 리듬들 간의 관계를 담고 있는 외피일 뿐이다. 동등하지 않은 점들, 굴절하지 않은 점들, 율동적인 사건들의 되풀이가 동질적이고 평범한 요소들의 재생보다 훨씬 근본적이다.[2]

들뢰즈는 박자-반복은 리듬-반복의 겉모습이거나 추상적 효과에 불과하다고 생각합니다. 이 두 유형의 반복을 구별하는 기본 원리는 '동일성을 생산하는 반복인가', 아니면 '차이를 생산하는 반복인가'입니다. 차이를 만들어 내지 못하는 예술은 예술이 아닐 것입니다. 그리고 그 차이는 시공간의 차이입니다. 반복과 차이의 미학은 비단 연주자에게만 해당되는 것은

아닙니다. 특정한 조형적 경향을 생산하고 재생산하는 미술가에게도 해당되고, 장르 영화를 고수하는 영화감독에게도 해당됩니다.

우리가 특정한 작품을 보고 특정한 경향과 유사성을 논의할 수 있는 것도 예술가의 창작 행위가 갖는 반복과 차이의 미학 때문입니다. 이러한 반복과 차이의 미학이 생성되는 과정과 경로를 알기 위해서는 예술인에게 시간이 어떤 의미인지를 아는 것이 중요합니다. 그래서 이제부터는 예술인의 시간을 복합적으로 이해하는 다섯 가지 키워드를 설명하겠습니다.

2. 생애주기 속의 예술가

미국의 초현실주의 화가인 헬렌 룬드버그Helen Lundeberg의 〈시간 속 예술가의 이중의 초상Double portrait of the artist in time〉(1935)은 예술인이 가지는 생애주기의 궤적을 아주 극적으로 보여 줍니다. 제목에서 짐작할 수 있듯, 이 작품은 생애주기 안에서 예술가가 취한 서로 다른 이중적 이미지를 상상하게 합니다.

그림의 어린아이는 아마도 그림 속 그림의 성인과 같은 인물일 것이고, 작가 자신을 표상하는 듯합니다. 어린아이는 앞으로 자신이 예술가의 삶을 살리라는 것을 모른 채 밝은 표정을 짓습니다. 테이블에 놓인 시계는 2시 15분을 가리키는데, 이는 아마도 어린아이의 나이를 나타내는 그림 속 오브제인 듯합니다. 그리고 테이블 아래 깔린 하얀색의 빈 종이는 삶의 고통과 환희가 교차되지 않은 아이의 순수한 마음의 상태를, 아이가 손에 든 꽃봉오리 역시 성장하지 않은 상태를 상징합니다.

성인 여성은 성숙해 보이지만, 천진난만한 아이의 모습과는 다르게 진지하고 심각합니다. 손에 든 꽃은 만개했는데, 이는 아마도 사랑과 성에 눈을 뜬 성인의 상태를 상징하겠죠. 그런데 어린아이와 성인을 잇는 것은 그

룬드버그의 〈시간 속 예술가의 이중의 초상〉

림자입니다. 그림자는 한 인간의 생애주기를 연결하는 이미지로서 똑바로 선 사람 모습입니다. 이는 생애주기의 이면에 숨겨진 유령 같은 이미지이기도 하며 성장 과정에서의 굴곡진 여정을 의미하기도 합니다.

결론적으로 룬드버그의 이 그림은 예술인으로서 자신의 생애주기를 형상화한 것입니다. 시간의 궤적에 나타난 두 개의 초상화는 단지 어린아이에서 성인으로 변한 세월의 선형적 흐름만을 보여 주지 않습니다. 그것은 예술인의 생애주기가 얼마나 불안정하고 불연속적인가를 상상케 합니다.

초상화는 표면적으로 평범한 어린아이에서 예술인으로 성장한 작가의 자전적 형상을 보여 줍니다. 그러나 심층적으로 보면 이는 예술인의 시간 자체로 볼 수 있습니다. 예술인으로 세상에 처음 발을 내딛는 순간은 마치 테이블에 앉은 어린아이의 순간과 같을 것입니다. 만개한 꽃을 든 순간은 전성기를 구가하는 예술인의 순간과도 같습니다. 어린아이와 성인을 이어 주는 그림자의 이미지는 단순하게 설명할 수 없는 예술인 생애주기의 '희로애락'을 함축합니다. 유명한 예술인의 생애주기는 한 인간으로 태어나 예술계에 입문하고 대중에게 사랑받으며 화려한 전성기를 보내다 죽음을 맞는 과정입니다.

예술인의 능력과 예술인이 얻는 영감은 대체로 후천적이기보다는 선천적이어서 예술인은 잠재적으로 예술인으로서의 가능성을 타고납니다. 예

술인의 생애주기에서 예술인의 시간이 처음부터 보장된 것은 아닙니다. 예술인은 인정받고, 성장하고, 왕성하게 활동하면서 생애주기 동안 많은 변화를 겪고 선택의 계기를 맞으며, 이러한 전환과 이행의 시간에 예술인이 어떻게 예술가로서의 삶을 살았는가가 예술인으로서의 위상과 가치를 결정합니다.

관객과 독자가 어떤 예술가를 사랑하더라도 그 예술가의 생애주기에 관심을 갖지는 않습니다. 극히 강력한 팬덤을 뺀 나머지 대중은 단지 창작의 결과물을 통해서만 예술인을 만날 뿐입니다. 예술인이 어디서 태어났고, 유년기를 어떻게 보냈고, 무대와 갤러리가 아닌 곳에서 어떤 생활을 하는지에 대해 관심을 갖고 지켜보는 경우는 극히 드뭅니다. 그들은 대부분 무대 위의 예술인, 전시를 여는 예술인, 새로운 시와 소설을 쓴 예술인의 일부 생애주기에만 관심을 가집니다.

그러나 생애주기의 관점에서 보면 예술인에게는 창작물로 대중과 만나는 시간보다 창작물을 만들기 위해 투여한 시간이 더 중요합니다. 자신의 예술적 잠재성을 안 순간부터 예술인으로 인정받기 위해 투여하는 무대 밖의 시간, 예술계의 스승과 선후배와 보내는 시간, 생계를 위해 다른 일을 해야 하는 시간, 가족과 보내는 일상의 시간 등 생애주기의 이 모든 시간이 예술인의 정체성을 구성합니다.

겉보기에는 화려해 보이지만 예술인의 생애주기는 내막을 들여다보면 그렇지만은 않습니다. 무대와 격리된 예술인의 일상은 사실 매우 우울하며 불안정합니다. 창작의 고통을 이겨 내고자 예술인은 내면적 투쟁을 일상적으로 겪습니다. 창작의 고통이 심한 경우 일부 예술가는 신경증, 히스테리, 조울증, 조현병 같은 정신적 질환을 겪습니다.

비예술인이 보기에 예술인의 광기 혹은 불안 심리는 이기적으로 보이지만, 예술인에게는 운명적인 것입니다. 예술인의 생애주기가 일반인보다 순탄하지 않은 것은 창작을 위한 내적 투쟁이 격렬하기 때문입니다. 생애주

기의 극적 변화와 전환의 강도가 높은 예술인의 생애주기를 이해하기 위해서는 창작의 시간과 일상의 시간이 어떻게 단절되었다가 연결되는지를 아는 것이 중요합니다. 예술인이 본격적으로 창작할 때는 일상의 시간과 단절됩니다. 가령, 시인이나 작곡가는 창작을 위해 가족, 친구와 떨어져 외딴곳에서 오랫동안 창작에 몰두합니다. 그러다가도 창작물이 완성되면 독자, 관객과 만나기 위해 일상의 시간으로 돌아옵니다. 그리고 평소처럼 가족과 대화하거나, 산책하거나, 취미 생활을 하는 등 일상의 시간으로 돌아옵니다. 문제는 예술인 생애주기의 단절과 연속의 시간을 일반인은 잘 모른다는 점입니다. 많은 사람이 무대에 선 예술가의 화려한 모습만 보지 실제로 그들 생애의 우여곡절을 잘 알지 못하기 때문입니다. 예술인을 위한 사회적 관심과 배려가 부족한 것은 바로 예술가의 생애주기에 대한 이런 무관심 때문이 아닐까요?

3. 득음 혹은 에피파니의 시간

판소리 명창 안숙선 씨는 아홉 살에 국악계에 입문했습니다. 안숙선 명창의 스승은 당시 최고의 명창 반열에 올랐던 김소희 명창과 박귀희 명인입니다. 안숙선 명창은 김소희 명창에게서 판소리를, 박귀희 명인에게서 가야금 병창을 본격적으로 배웠습니다. 어릴 적에는 이모인 가야금 명인 강순영에게 설장구와 가야금 산조를 배웠습니다. 1979년 국립창극단에 들어가 곧바로 창극 주인공으로 무대에 섰고, 관객으로부터 '영원한 춘향'이라는 호칭을 받기까지, 40대 중반 가야금 병창 부문 예능 보유자가 되기까지, 국립국악원 창극단 예술 감독과 한국예술종합학교 교수를 거쳐 국악계의 프리마돈나로 칭송받기까지 안숙선 명창의 소리 인생은 겉보기에는 큰 굴곡 없이 최고의 순간만을 보낸 듯합니다. 그러나 안숙선 명창은 지금의

자리에 이르기까지 수없이 많은 좌절과 고통의 시간을 겪었습니다.

소리꾼으로 세상의 인정을 받기 위해 스스로 발성과 표현의 모든 이치를 깨닫는 순간을 경험하는 것은 최고의 예술가로 나아가기 위한 필수 과정입니다. 판소리에서는 이를 득음得音이라고 일컫습니다.

안숙선 명창은 득음을 위해 어릴 적부터 많은 노력을 했다고 합니다. 판소리를 전공하는 사람이라면 한 번쯤은 가게 되는 '산 공부'를 수도 없이 했습니다. 어두컴컴한 동굴에서, 물안개가 자욱한 폭포수 아래에서 득음을 위해 수많은 독공 과정을 거쳤습니다. 안숙선 명창은 김소희 명창에게서 소리 기술만 배운 것은 아닙니다. 소리하는 사람의 정신과 영혼을 주로 배웠다고 합니다. 한번은 선생과 함께 공연을 가기로 약속하고 늦게 갔다 크게 혼나고 쫓겨날 뻔했는데, 오랜 시간 동안 무릎 꿇고 있는 자신에게 스승이 한 말은 소리꾼의 기본자세와 정신에 관한 것이었다고 합니다. 안숙선 명창은 지금도 더운 한여름에도 차 안에서 에어컨을 틀지 않습니다. 항상 목에 스카프를 감아 목을 보호합니다. 평소에 대화할 때도 큰 소리로 말하지 않습니다. 목에 이상이 갈지 모르기 때문이라고 합니다. 그런데도 안숙선 명창은 아직도 자신은 득음을 하지 못했다고 말합니다.

앞서 보았듯, 판소리에서 득음은 음의 이치를 깨닫는 것을 말합니다. 음의 이치를 깨닫기 위해서는 우선 소리를 자유자재로 낼 수 있어야 합니다. 그래서 판소리가 대학 교육으로 정착되기 전에는 득음을 위해 산속 굴이나 폭포수 앞에 움막을 차려 놓고 이른바 '산 공부'를 했지요. 며칠, 몇 달 동안 계속해서 혼신의 힘을 다해 하창에서 상창까지 소리하면, 목이 쉬고 성대가 결절됩니다. 성대가 결절된 상태에서도 계속 노래를 부르면 목에서 피가 납니다. 이 상태, 즉 사람이 견디기 어려운 신체적 한계를 경험하고 나면 잠겼던 목이 풀려 소리를 자유자재로 내게 된다고 합니다. 이것이 우리가 아는 득음 과정입니다.

그러나 이러한 득음은 어디까지나 소리의 기교와 형식을 완성하는 수준

에 그칩니다. 진정한 득음은 고음과 저음을 자유롭게 넘나드는 기교의 단계를 넘어 소리의 감성과 느낌을 관객에게 제대로 전달할 수 있는 지경까지 다다를 때 비로소 가능합니다.

판소리의 성음 체계는 서양 음악의 오선보 체계와 다릅니다. 판소리의 성음은 서양식 악보로 명확하게 분절되지 않습니다. 소리꾼의 느낌이 중요합니다. 그래서 소리가 의미하는 것의 감정을 잘 수반해야 합니다. 미성의 높은 고음은 애절한 감성을, 탁성으로 내지르는 고음은 분노와 격정의 감성을, 느린 저음은 한의 정서를, 빠른 저음은 당당함을 표현합니다. 판소리에서 '발림'이나 '아니리'는 성악 요소만이 아닌 연극적 요소를 표현하며, 청자가 표현하는 감정의 깊이를 의미하기도 합니다.

판소리는 단지 노래로만 구성되지 않습니다. '발림', '아니리', '추임새'와 같은 연극적 요소를 중요하게 포함합니다. 판소리가 현대에 들어 1인 음악극으로 각광받는 것은 판소리의 극적 특성 때문입니다. 소리꾼은 기교만이 아닌 특정한 대목을 표현하는 데 가장 심금을 울리는 능력으로 진정한 득음에 이를 수 있습니다. 젊은 소리꾼이 기교 차원에서 득음할 수는 있어도 소리에 인생의 희로애락이 묻어나게 하려면 많은 시간이 필요합니다. 소리의 형식과 내용, 표현과 실체가 모두 결합할 때 비로소 득음했다고 할 수 있습니다.

서양 예술에 판소리의 득음에 해당되는 것이 있을까요? 비록 음악에 한정되는 말은 아니지만, 득음에 가장 잘 어울리는 서양 예술의 개념은 아마도 '에피파니epiphany'가 아닐까 싶습니다.

에피파니는 한국어로 '강림', '현시', '깨달음'으로 번역할 수 있습니다. 원래 에피파니는 기독교에서 행하는 '공현 대축일'로서, 예수가 탄생하고 12일이 지난 뒤에 동방박사 세 사람이 아기 예수를 보고자 베들레헴을 찾은 날을 일컫습니다. 동방박사가 메시아를 보러 온 날, 그 순간은 '성삼위일체'라는, 기독교 교리로 말하자면 '메시아가 강림한 날'이라고 이를 수 있

습니다. 에피파니가 '성령 강림'이란 의미를 갖는 것도 그런 맥락에서입니다.

그런데 이 에피파니를 일반적인 철학적·종교적 관점에서는 '삶의 깨달음'으로 해석할 수 있지만, 예술인에게는 '창작의 영감을 얻는 순간', '전과는 확연하게 다른 예술적 경지에 오른 순간'을 말합니다. 예술인이 자신의 존재를 깨닫는 순간으로서 에피파니는 앞서 말한 판소리의 득음과 같은 의미라고 할 수 있습니다.

아일랜드 출신의 세계적인 소설가 제임스 조이스James Joyce의 자전적 소설《젊은 예술가의 초상A portrait of the artist as a young man》(1916)에는 예술가로서의 자신의 존재를 깨닫는 에피파니의 순간이 많이 묘사되었습니다. 조이스에게 에피파니는 경험의 본질 혹은 실체가 한순간에 완전히 이해되는 것을 의미합니다.《젊은 예술가의 초상》에서 주인공 스티븐 디덜러스는 우연하게 예술가로서의 실체를 깨닫는 순간을 경험하는데 이것이 바로 에피파니의 순간입니다.

《젊은 예술가의 초상》에는 디덜러스가 겪는 에피파니의 순간이 여러 번 등장합니다. 신부가 되길 원했던 디덜러스는 어느 날 한 신부의 모습에서 자신이 생각하던 신부와 전혀 다른 이미지를 체험합니다. 늦은 오후 창을 등지고 선 신부에게서 디덜러스는 환한 햇살과 대비되는 신부의 얼굴을 봅니다. 신부의 얼굴은 깊게 팬 관자놀이와 강렬하게 비치는 오후의 햇살 때문에 어두운 그림자를 드리운 두개골로 보입니다. 빛을 가리고 선 신부는 마치 구원을 가로막는 사람으로 보이고, 얼굴의 짙은 명암은 생명이 아닌 죽음의 상징처럼 보입니다. 이런 느낌을 받은 디덜러스는 신부가 되는 것을 포기하고, 종교적 구원과의 단절을 결심합니다. 우연히 신부의 모습에서 순식간에 삶의 좌표가 머릿속에 그려진 순간이 바로 에피파니의 순간입니다.

신부가 되기를 포기한 디덜러스는 예술가의 길을 모색하던 가운데, 바

닻가에 선 한 소녀에게서 새의 이미지를 발견합니다. 디덜러스는 새의 이미지를 연상케 했던 소녀를 통해 예술적 영감을 받고 미적 세계에 눈뜹니다. 심미안이 열리고 미의 세계를 깨닫는 것이자, 예술가로서 자신의 존재를 깨닫는 순간입니다. 다음 글을 보시죠.

> 그녀의 이미지가 그의 영혼으로 영원히 들어왔고, 어떤 말로도 그가 느끼는 황홀경의 거룩한 침묵을 깨뜨릴 수 없었다. 그녀의 눈은 그를 불렀고 그의 영혼은 그 부름에 날뛰었다. 살고, 실수하고, 타락하고, 승리하고, 삶으로부터 삶을 재창조하는 것이다! 야성의 천사가, 인간의 젊음과 아름다움을 지닌 천사가 삶의 아름다운 궁정에서 보내온 사절(使節)이 그에게 나타나, 황홀의 순간에, 모든 과오와 영광의 길로 이르는 문들을 그에게 열어젖혀 보여 준 것이다.**3**

예술인은 자신이 진정한 예술인으로 존재함을 깨닫고 자기가 염원하는 예술의 경지에 오르기까지 수많은 고뇌와 연민의 시간을 보냅니다. 그런데 정작 깨닫는 순간은 물리적 시간으로 측정할 수 없는 찰나의 순간입니다. 예술인은 이러한 찰나의 시간을 체험하기 위해 수많은 연습을 반복하며 정진합니다. 예술인의 에피파니는 물질로 보상받을 수 없고 동일하게 반복할 수도 없는 유일무이한 시간입니다. 예술인의 에피파니는 자신이 예술가임을 깨닫는 시간, 창작과 재현 행위를 통해서 예술적 삶의 도약을 깨닫는 시간, 수많은 창작의 시간에서 근본적인 단절과 희열을 느끼는 시간입니다.

예술인으로 살면서도 영원히 에피파니를 맞이하지 못할 수도 있으며, 맞이하더라도 생애 전체에 걸쳐 한두 번만 경험할 수 있기 때문에 예술인에게 에피파니는 매우 중요합니다. 종교 지도자가 구도의 진리를 깨닫는 순간과 마찬가지로 에피파니는 예술인이 자신의 예술 행위의 정당성을 찾

는 순간이며, 자신의 작품에 대한 확고한 믿음과 자신에게 내재된 미적 가
치를 확신하는 순간입니다. 그런 점에서 예술가에게 득음과 에피파니는 예
술가가 자신외 존재를 깨닫는 특별한 시간입니다.

4. 창작의 시간인가, 노동의 시간인가

클로드 모네Claude Monet는 빈센트 반 고흐와 함께 인상주의 미술의 대
표적 화가로 유명합니다. 인상주의는 그가 그린 〈인상, 일출Impression:
Sunrise〉(1872)이라는 작품에서 나온 말입니다. 모네는 파리에서 태어났지
만, 영국해협에 근접한 항구도시인 르아브르에서 소년 시절을 보냈습니
다. 이곳에서 외젠 부댕Eugène Boudin을 만나 야외에서 그림을 그리는 기회
를 갖게 되었고, 네덜란드 풍경화가인 요한 바르톨트 용킨트Johan Barthold
Jongkind를 만나면서 빛을 포착하는 기법을 알게 되었습니다.

모네의 그림 인생은 거의 '빛과 색채'와의 싸움이었습니다. 그는 시간에
따라 변하는 빛이 동일한 장소를 어떤 풍경으로 바꾸는지에 대해 수많은
연작물을 그렸습니다. 〈건초더미〉, 〈포플러 나무〉, 〈루앙 대성당〉, 〈수련〉
등이 대표적인 연작입니다. 이 가운데에서 말년에 그린 〈수련〉 연작은 빛
과 색채에 따른 오묘한 풍경의 변화를 가장 아름답게 그린 작품입니다.

모네는 화가로 성공하며 재정적으로 여유로워지자, 1883년 파리 서쪽
근교에 위치한 지베르니로 이사했습니다. 그는 정원을 만들 수 있는 넓은
대지를 구매해 연못을 만들고 일본식 다리를 놓고, 수련을 심었습니다. 그
리고 해가 뜨고 해가 질 때까지 정원에 앉아 캔버스를 바꿔 가며 같은 대상
을 그리기 시작했습니다.

그는 자신의 정원에서 기른 수련을 주제로 30년 동안 2백여 작품을 그렸
습니다. 하루 종일 빛의 변화에 따라 풍경이 어떻게 바뀌는지를 관찰하며

모네의 〈수련〉 연작 가운데 한 작품

그림을 그려야 하기 때문에 쉴 틈도 없이 캔버스 앞에 매달려야 했고, 오랫동안 빛을 직접 보다 보니 시력이 크게 손상되었습니다. 그래서 말년에 백내장을 앓아 시력이 거의 손상되었지만 계속해서 그림을 그렸습니다.

제1차 세계대전 전사자를 추모하기 위해 시작한 〈수련〉 연작은 생전에 주목받지 못했지만 그가 그 그림을 국가에 기증하고 몇 년 뒤 대중에 공개된 후 26년이 지나고 나서부터 오늘날까지 인상주의 미술을 대표하는 작품으로 전 세계 대중에게 큰 사랑을 받았습니다. 그렇다면 그가 죽기까지 수년간 매일 일출에서 일몰까지 그린 〈수련〉 연작은 창작의 산물일까요, 아니면 노동의 산물일까요?

모네의 〈수련〉 연작처럼 장시간 노동이 필요한 창작 행위는 노동의 시간과 분리해서 설명하기가 어렵습니다. 비단 〈수련〉 연작만이 아니라 대하소설을 집필하거나, 오랫동안 조각상이나 건축물을 만들어야 하거나, 대형무대를 제작해 공연해야 하는 등 장시간의 고된 노동시간이 필요한 창작활동은 창작에 드는 노동시간을 빼고 예술을 말할 수는 없습니다.

창작물은 물리적인 노동시간의 축적으로 완성됩니다. 물론 예술가에게 창작의 시간이 따로 있고 노동시간이 따로 있는 것은 아닙니다. 창작의 시

간이 곧 노동시간이고 노동시간이 곧 창작의 시간입니다. 그래서 창작의 시간은 가치 있고 노동시간은 가치 없다고 말할 수 없습니다. 창작의 시간이 가치가 있는 것은 노동시간을 전제하기 때문이며, 마찬가지로 예술가에게 노동시간이 가치 있는 것은 창작 과정에서 느끼는 기쁨과 희열 때문입니다.

5. 고통과 감각의 시간

한국예술종합학교 전통예술원에 부임한 첫해인, 2005년에 맡은 과목 중에 글쓰기 수업이 있었습니다. 음악, 무용, 연희 등 실기를 전공하는 학생은 자신의 생각을 글로 쓰는 훈련을 받을 기회가 거의 없습니다. 이 수업은 기본적으로 자신이 일상과 예술에 대해 생각하는 것을 글로 표현하는 수업이었습니다. 매주 특정 주제를 잡아서 학생들에게 영상물 등의 시각 자료를 보여 주고 그 자리에서 자신의 의견을 글로 표현하는 수업을 진행했습니다.

첫 번째 글쓰기 수업의 주제는 "예술가란 무엇인가"였습니다. 예술가의 생애에 대한 다양한 사례를 보여 주고, 자신이 생각하는 예술가의 모습이 무엇인지 글로 쓰도록 했습니다. 그리고 몇몇 학생을 무작위로 지목해서 자신이 쓴 글을 읽도록 했습니다.

1학년 학부 학생을 대상으로 하는 수업이어서 아직 예술가로서의 자의식을 확고하게 정립하지 못한 사변적인 이야기가 대부분이었습니다. 그런데 쓴 글을 읽고 토론하는 과정에서 형성된 흥미로운 공감대 한 가지는 자신이 무대에 섰을 때의 느낌이었습니다. 힘들고 따분한 연습 시간을 견뎌 낼 수 있었던 것은 대체로 자신이 무대에 서서 관객이 지켜보는 가운데 연주하고, 노래 부르고, 춤출 때 느끼는 희열 때문이었습니다. 일단 무대에

서면 힘들고 고통스러웠던 감정과 시간이 다 잊히고 관객으로부터 큰 환호를 받을 거라는 기대감이 가득하다는 것에 많은 학생이 공감했습니다. 예술가는 자신이 무대에 설 수 있다는 것, 전시할 수 있다는 것, 영화를 만들 수 있다는 것만으로도 행복할 수 있습니다.

미적인 것을 탐닉하고 몰두하는 예술가의 생애는 대체로 순탄하지 않습니다. 계속해서 뭔가 새로운 창작물을 만들어 내야 하는 예술인은 창작의 시간을 길게 가지기 힘듭니다. 창작 과정에서 부딪히는 일상의 문제는 더 견디기 힘듭니다. 예술인은 다르게 생각하고 다르게 표현하고 다르게 살아가는 편입니다. 또 다르게 살아가야 한다는 자의식 때문에 삶 자체가 고통의 연속입니다. 예술인은 신경질적이고, 예민하고, 감정의 기복이 심합니다. 어떨 때는 우울하다가 어떨 때는 한없이 즐겁기도 합니다.

예술인의 이러한 감정의 양가성을 가장 잘 표현하는 작가 가운데 한 사람이 바로 영국의 대표적인 현대미술가 프랜시스 베이컨Francis Bacon이 아닐까 생각합니다. 프랜시스 베이컨은 유대인 혈통을 이어받아 1909년 아일랜드에서 태어났습니다. 아버지는 군인 출신으로 매우 가부장적이고 권위적이었지요. 그는 어릴 적부터 동성애적 성향을 드러냈고, 부모와 이 문제로 마찰을 빚기도 했습니다. 열다섯 살 때 어머니의 속옷을 입은 모습이 아버지에게 발각되면서 외가가 있는 파리로 쫓겨났습니다.

젊은 시절을 파리에서 보내면서 처음에는 가구 디자인, 실내 장식물 작업에 몰두하다가 이후에 회화로 장르를 옮겼습니다. 초기 회화 작품 가운데 1944년에 그린 〈십자가 책형을 위한 세 개의 습작Three studies for figures at the base of a crucifixion〉은 그를 현대 영국 화단에서 추상표현주의의 대가로 입문시킨 작품입니다.

〈십자가 책형을 위한 세 개의 습작〉은 당시 대중에게 엄청난 충격을 주었습니다. 특히, 기독교인에게는 그림 속 그리스도의 형상이 너무도 끔찍했기 때문에 도저히 수용할 수 없는 그림이었습니다. 기독교계는 이 그림

디에고 벨라스케스의 〈교황 인노켄티우스 10세〉

을 신성모독으로 간주한 반면, 미술계는 새로운 표현 기법의 등장이라고 흥분했습니다.

이 그림을 놓고 수없이 많은 논쟁이 오갔습니다. 미술 평론가 존 러셀John Russell은 1945년 전시회에서 이 그림을 보고 '보자마자 강한 거부감이 들며 믿을 수 없을 정도로 추악하다'고 말했습니다. 전시회에 들어와서 이 그림을 보고 바로 나가는 사람도 많았습니다. 또 이 그림 앞에서 뭐라고 표현해야 할지 모르겠다는 반응도 많았다고 합니다.

프랜시스 베이컨은 인간의 고통을 형상화한 작품을 많이 남겼습니다. 대표적인 작품이 스페인 화가 디에고 벨라스케스Diego Velázquez의 〈교황 인노켄티우스 10세Pope Innocent X〉(1650)를 패러디한 〈벨라스케스의 교황 인노켄티우스 10세의 초상화 습작Study after Velázquez's portrait of Pope Innocent X〉(1953)입니다. 베이컨은 이 작품에서 근엄한 교황의 내면에 잠재된 고통의 감각을 표현하고자 했습니다. 벨라스케스가 그린 교황은 권위적이고 근엄합니다. 그가 입은 옷, 그가 앉은 의자는 모두 교황의 권력을 상징합니다. 무표정하며 정면을 쏘아보는 눈길은 마치 심판자 같은 시선입니다.

반면, 베이컨은 고통을 이기지 못하고 고함을 지르는 교황의 모습을 그렸습니다. 권위라고는 찾아볼 수 없는 고함을 지르는 교황의 표정은 세로줄에 가려 선명하지 않고 흐릿하게 비칩니다. 그가 앉은 의자는 권위의 상징이 아니라 고문을 수행하는 의자처럼 보입니다. 노란 세로줄은 현실과 격리된 내면의 감각 세계처럼 보입니다.

프랜시스 베이컨의 〈벨라스케스의 교황 인노켄티우스 10세의 초상화 습작〉

출처: Herry Lawford(https://flic.kr/p/5oYWiy)

베이컨은 근엄한 교황의 모습에서 왜 이토록 고통스러운 감각을 읽어 내려 했을까요? 베이컨의 회화에 대해 가장 혁신적으로 비평한 들뢰즈는 《감각의 논리》에서 이렇게 말합니다.

신체는 형상이다. 아니 형상의 물적 재료이다. 형상의 물적 재료를 다른 편에 있는 공간화하는 물질적 구조와 혼동해서는 안 된다. 신체는 형상이지 구조가 아니다. 거꾸로 형상은 신체이기에 얼굴이 아니며, 얼굴도 없다. 형상은 머리를 가진다. 머리는 신체에 귀속된 신체의 일부이기 때문이다. 형상은 머리로 축소될 수도 있다. 초상화가인 베이컨은 머리의 화가이지 얼굴의 화가가 아니다. 고기에 대한 연민! 고기는 의심할 여지없이 베이컨의 가장 높은 연민의 대상, 영국인이며 아일랜드인인 그의 유일한 연민의 대상이다. 고기는 죽은 살이 아니라, 살아 있는 살의 모든 고통과 색을 지니고 있다. 거기에는 발작적인 고통, 상처받기 쉬운 특성이 있을 뿐 아니라 매력적인 창의력이 있고, 색과 곡예가 있다. 베이컨은 "짐승에 대한 연민"이라고 하지 않고 차라리 "고통받는 인간은 고기이다"라고 말한다. 고기는 인간과 동물의 공통 영역이고, 그들 사이를 구분할 수 없는 영역이다. 고기는 화가가 그의 공포나 연민의 대상과 일체가 되는 바로 그 일이며 그 상태이기조차 하다. 화가는 확실히 도살자이다.4

들뢰즈가 《감각의 논리》에서 말하고 싶었던 것은 신체의 감각화입니다. 들뢰즈는 신체는 형상이라고 말합니다. 여기서 형상은 구상이나 추상과 다른 의미를 갖습니다. 구상은 신체를 있는 그대로 그리는 것이며, 추상은 신체의 흔적을 지우는 것입니다. 대신 형상은 신체가 반응하는 감각을 그대로 표현합니다. 고통의 감각은 고함에서 나오는 것이며, 얼굴의 감각은 머리와 고기라는 신체 표면에서 나오는 것입니다.

베이컨이 그린 수많은 초상화는 형체를 알아볼 수 없을 정도로 얼굴이 일그러졌습니다. 신체를 구성하는 살은 뼈에 붙어 있지 않고 흘러내립니다. 들뢰즈는 베이컨의 그림을 통해 감각이 신체에 어떻게 영향을 주는지를 표면의 형상으로 말하고자 했습니다. 베이컨은 실제로 지독한 정신분열증에 시달렸습니다. 실제로 살이 녹아 뼈에 흘러내리는 듯한 느낌을 받았습니다. 이러한 정신적 고통이 작품에 고스란히 담겨 있습니다. 고통을 감각화하는 것이 베이컨 그림의 요체입니다. 들뢰즈가 베이컨의 그림을 보고 말한 "고통에서 고함으로!", "얼굴에서 머리로!"라는 언급이 베이컨의 그림에서 주장하고자 하는 감각의 논리인 것입니다.

고통은 추상적 언어이지만, 그림 속의 고함은 고통스러운 몸의 실제적 반응을 형상화한 것입니다. 고함은 몸 표면의 변화를 일으킵니다. 이렇듯 예술인에게 고통의 시간은 추상적 의미가 아닌 구체적 의미를 갖습니다. 예술인이 겪는 고통의 시간은 매우 다양하게 설명할 수 있습니다. 연습을 반복해도 자신이 원하는 수준에 도달하지 못할 때, 창작의 모티브를 오랫동안 발견하지 못할 때, 연주회와 전시회를 앞두고 밤새우며 준비할 때 예술인은 고통의 시간을 경험합니다.

이러한 고통의 시간은 쾌락의 시간과 겹칩니다. 쾌락의 시간이 보장되지 않는다면 고통의 시간은 아무런 의미가 없을 것입니다. 반대로 고통 없는 쾌락의 시간도 상상하기 힘듭니다. 예술가가 겪는 감각의 시간은 고통과 쾌락을 동시에 혹은 겹쳐서 느낄 수밖에 없습니다.

'고통과 쾌락'이란 예술인의 이중적 감각은 창작을 하는 물리적 시간을 통해서만 나타나는 것은 아닙니다. 어떤 점에서 그것은 예술인의 몸 안에 내재되었을지도 모릅니다. 예술인은 그러한 감각을 가지고 태어납니다. 프랜시스 베이컨, 앙토냉 아르토Antonin Artaud, 사뮈엘 베케트Samuel Beckett 등 많은 예술가의 감각은 고통과 쾌락의 수없는 교차 속에서 분열되고 통합됩니다.

예술인의 감각은 자신의 의식은 물론 몸의 감각과 분리될 수 없습니다. 어릴 적부터 동성애적 성향이 있었던 베이컨은 자신의 화실에 침입한 좀도둑 조지 다이어George Dyer와 오랫동안 함께 생활하며, 그와 보낸 고통과 쾌락의 감각을 수많은 작품 속에서 형상화했습니다. 그가 당대 최고의 명성을 얻고 파리에서 큰 전시회를 열기 위해 그림에 몰두한 사이, 오랜 동성 연인이던 조지 다이어는 심한 우울증과 알코올 중독에 시달려 스스로 목숨을 끊었습니다. 베이컨은 다이어의 죽음을 안 뒤 평생 외부와의 접촉을 끊고 죽을 때까지 자신의 화실에서 물건을 치우지 않은 채 살았습니다. 예술가의 창작의 고통과 쾌락의 시간 안에는 통상적으로 이해하기 어려운 그들만의 감성과 표현, 행위가 존재합니다.

6. 예술가의 잃어버린 시간을 찾아서

예술가에게 시간은 '기억의 미학화'라고 말할 수 있습니다. 특히, 자전적 작품을 많이 생산하는 예술가에게는 더더욱 그렇습니다. 예술가의 생애, 만난 사람, 장소, 물건이 모두 작품의 중요한 모티브나 소재 혹은 주제가 됩니다. 그런 점에서 예술인에게 기억은 매우 중요한 창작 자원입니다.

이미 지나온 기억으로서의 시간뿐 아니라, 앞으로 다가올 미래의 시간도 예술인에게 중요합니다. 자전적 의미에서 창작의 소재가 되는 것은 장

소, 음식, 사람 등입니다. 그렇지만 이 모든 것은 시간 속에서, 말하자면 기억과 전망이란 시간 속에서 어떤 의미로 전환됩니다. 지금 당장은 창작의 소재로 의미 없는 시간 혹은 순간일지 모르지만 몇 년, 몇십 년이 지나면 기억의 장소에 저장된 과거의 체험이 중요한 미적 통찰이 될 수 있습니다.

마르셀 프루스트Marcel Proust는 시간과 기억의 중요성을 가장 잘 인지한 예술가 가운데 한 명입니다. 그는 1871년 파리에서 태어났습니다. 프루스트는 어렸을 때 천식을 앓아 고생했습니다. 천식은 난치병으로 판정받았고 결국 죽을 때도 폐렴으로 죽었습니다. 체력이 약하다 보니 마음도 심약했고 대인 관계도 원만하지 못했지요.

《잃어버린 시간을 찾아서À la recherche du temps perdu》는 서른여덟 살 때부터 썼는데, 거의 자전적 소설에 가깝습니다. 1909년에 집필을 시작했고, 13년 동안 총 7권의 연작으로 완성했습니다. 5권까지는 그가 죽기 전에 발표되었고 마지막 6, 7권은 사후에 후손들이 출간했습니다.

이 소설을 쓰기 시작했을 때가 서른여덟 살이니 작가로서는 뒤늦게 창작의 열정을 불태웠다고 할 수 있습니다. 1권 출간 때는 출판계에서 별도 주목받지 못했다고 합니다. 《스완네 집 쪽으로》는 출판사에서 별 반응이 없어서 자비로 출간했습니다. 그런데 2권부터 출판계에서 주목받기 시작하면서 1권도 덩달아 많이 팔렸고 그 뒤로는 상도 받고 안정적으로 책을 쓸 수 있었습니다.

프루스트의 집안은 고관대작 집안은 아니었지만, 비교적 좋은 집안에 속했기 때문에 실제로 귀족 사교계에서 굉장히 많은 사람과 친분이 두터웠다고 합니다. 책에 등장하는 '콩브레'라는 지역은 프루스트가 어렸을 때 몸이 약해 숙모네 집에 살았던 '일리에'라는 지역을 대체한 것입니다.

어쨌든 《잃어버린 시간을 찾아서》는 프루스트 평생의 업적이고, 20세기 초반 모더니즘 소설에 큰 영향을 미쳤습니다. 특히, 이 소설은 20세기 모더니즘 소설의 가장 중요한 창작 기법이라 할 수 있는 무의식의 흐름을 많이

활용했습니다. 특히, 어린 시절의 기억과 회상을 현재의 시점에서 계속 반복하면서 기억의 감각이 등장인물의 감성을 어떻게 변화시키는가를 중시합니다.

들뢰즈는 자신의 저서 《프루스트와 기호들》에서 과거의 기억으로 회상되는 다양한 사건과 배경을 네 가지 기호로 설명할 수 있다고 말합니다. 이것이 '사교계의 기호', '사랑의 기호', '감각의 기호', '예술의 기호'입니다. 들뢰즈는 앞서 말한 세 개 기호에 대해 설명하고, 마지막 예술의 기호는 별도로 설명합니다.

《잃어버린 시간을 찾아서》의 궁극적인 주제는 자아정체성에 대한 본질 찾기입니다. 들뢰즈의 분석에 따르면, 자신의 본질을 찾는 과정에 네 가지 층위의 기호가 중요한 계기로 등장합니다. 그 네 가지 층위의 기호는 사교, 사랑, 감각, 예술의 기호입니다. 먼저 들뢰즈가 말하는 네 가지 기호가 무엇인지를 설명한 뒤에 예술의 기호가 예술가에게 어떤 시간의 의미를 부여하는지를 언급하고자 합니다.

들뢰즈는 《잃어버린 시간을 찾아서》의 통일성을 이루는 것은 기억이나 추억이 아니라고 말합니다. 그는 이 작품의 본질은 "마들렌 과자나 포석들 안에 있다"[5]면서, 물질에 대한 기억보다는 기억된 물질을 더 중시합니다. 물론 기억이 찾기의 수단으로 작용하지만, 가장 근본적인 수단은 아닙니다. 들뢰즈가 강조하는 것은 기억이 아니라 '기억된 물질의 펼침'입니다. 즉, 과거에 기억이 강하게 남은 물질을 현재의 시간에 펼쳐 보임으로써, 과거의 기억이 얼마나 강렬한지를 보여 주는 것이죠. 중요한 것은 기억된 물질이 아니라 그 물질을 기억하게 만든 사건의 계기입니다. 들뢰즈가 보기에 '지난 시간'은 시간의 한 구조로 작용하지만, 그것이 가장 근본적인 구조는 아닙니다.

프루스트에게서 마르탱빌르의 종탑이나 뱅퇴유Vinteuil의 소악절은 어떤 추억도, 어떤 과거도 소생시키지 않지만, 이것들이 언제나 마들렌 과자나

베네치아의 포석들보다 우월한 것은 마들렌과 포석들은 기억에 의존하며, 따라서 여전히 '물질적 펼침'에 의거하기 때문입니다.[6] 들뢰즈는 이 작품은 그러한 물질적 펼침을 통해 자신의 삶에서 배움의 과정을 인식하는 것이 중요한 목표라고 봅니다. 다음 글을 보시죠.

> 이 책은 어떤 배움의 이야기이다. 더 정확히는 한 작가의 배움의 과정의 이야기이다. 배운다는 것은 필연적으로 기호들과 관계한다. 기호는 시간이 흐르는 동안 배워 나가는 대상이지 추상적인 지식의 대상이 아니다. 배운다는 것은 우선 어떤 물질, 어떤 대상, 어떤 존재를 마치 그것들이 해독하고 해설해야 할 기호들을 방출하는 것처럼 여기는 것이다. 메제글리즈 쪽과 게르망트 쪽은 추억의 원천들이라기보다는 배움의 원료들이자 배움의 선들이다. 그것은 수련의 두 측면이기도 하다. 주인공은 어떤 순간에 어떤 사항에 대해서 모른다. 그는 나중에야 그것에 대해 배우게 되며 또 주인공은 어떤 잘못된 생각, 헛된 기대 속에 있지만 마침내 거기에서 벗어나게 된다. 여기에서부터 실망과 깨달음의 운동이 생겨나며 이는 찾기 전체에 리듬을 붙이어 준다. 배운다는 것은 필연적으로 기호들과 관계한다. 프루스트의 작품은 기호들을 배워 나가는 과정 위에 놓여 있다.[7]

프루스트의 《잃어버린 시간을 찾아서》에서 우리는 예술가의 잃어버린 시간을 어떻게 찾을 수 있을까요? 바로 잃어버린 시간을 찾게 해 주는 기호를 통해서입니다.

기억의 시간 속에서 제일 먼저 찾아야 하는 것은 사교계의 기호입니다. 사교계의 기호는 정말로 동질적이지 않습니다. 그것은 어떤 동일한 순간에도 계급뿐 아니라, 근본적인 정신적 혈족을 따라 차별화됩니다. 이 작품에는 '스완네', '게르망트 가문', '마르셀', 이렇게 세 가문이 등장합니다. 게르망트 가문은 봉건적 귀족 가문을 나타내고, 스완네는 스완의 아버지가 공

인회계사여서 자본주의적 사회에서 금융을 다루는 부르주아 가문을 나타냅니다.

스완은 사교계에서 굉장히 많은 사람과 사귑니다. 성적 취향도 매우 다양한 그들과 예술에 대해 많은 이야기를 나눕니다. 사교계의 기호는 변화되고 응결되거나 다른 기호와 대체됩니다. 사교계의 기호는 어떤 행위나 생각을 대체한 것으로 나타나며 다른 어떤 것, 즉 외재적 의미나 관념적 내용을 가리키지 않습니다. 사교계의 기호는 개인의 취향, 문화 자본을 드러내는 담론으로 가득합니다.

두 번째로 잃어버린 시간은 사랑의 기호입니다. 《소돔과 고모라》편에 등장하는 샤를뤼스와 쥐피앙의 만남은 독자를 사랑의 기호로 끌어들입니다. 사랑에 빠진다는 것은 어떤 사람을 개별화시키는 것입니다. 그 사람이 지닌 기호를 방출하는 과정을 통해 개별화되는 것입니다. 즉, 사랑에 빠진다는 것은 이 기호에 민감해지는 것이며 이 기호로부터 배움을 얻는 것입니다.

사랑에 빠진 사람은 언어가 다릅니다. 표정도 다르고, 기호가 다른 거죠. 사랑은 무언의 해석에서 태어나고 자랍니다. 사랑받는 존재는 하나의 기호, 하나의 영혼으로 나타나며 이 존재는 우리가 모르는 어떤 가능 세계를 표현합니다. 우리는 애인 속에 있는 미지의 세계에 도달하지 않고서는 상대가 내뿜는 기호를 해석해 낼 재간이 없습니다. 사랑의 기호가 가득한 세계에서 우리는 그저 다른 것들 사이에 섞인 대상일 뿐입니다. 애인은 당신만을 사랑한다는 기호를 발산합니다. 그러나 동시에 사랑의 기호는 우리가 참여할 수 없는 세계를 표현하는 기호이기도 합니다.

세 번째 잃어버린 시간은 감각의 기호입니다. 감각의 기호는 물질적이기보다는 비물질적입니다. 이 소설에서 프루스트가 말하려는 것은 '특정한 대상에 대한 기억이 지금 그 대상을 경험할 때 어떤 감각을 불러일으키는가'입니다. 감각은 시간 속에 놓인 물질의 표면 효과라고 말할 수 있습니

다. 우리가 달을 보면서 보름달, 반달, 초승달로 인지하는 것은 달의 물질성이 변했기 때문이 아니라 달의 표면이 태양과 지구의 움직임이란 사건의 배치 속에서 그렇게 보이기 때문입니다.

작품에 등장하는 마들렌, 종탑, 나무, 포석, 풀 먹인 냅킨의 빳빳함, 숟가락 소리, 물소리를 등장인물들이 어떻게 기억해 낼까요? 그것은 대상에 대한 이미지의 형상이 아니라, 대상을 구체적인 사건 속에서 기억하고 몸으로 체감하는 데 달렸습니다. 마들렌의 맛, 종탑의 소리, 포석의 촉각으로 대상에 대한 기억이 분명하고 특별한 의미로 다가오는 것입니다. 몸이 그 맛과 환경을 느끼는 것이지요. 다음 글을 보시죠.

> 그러자, 갑자기 추억이 떠올랐다. 이 맛, 그것은 콩브레 시절의 주일날 아침 (그날은 언제나 마사 시간 전에는 외출하는 일이 없었기 때문에) 내가 레오니 고모 방으로 아침 인사를 하러 갈 때, 고모가 곧잘 홍차나 보리수 꽃을 달인 물에 담근 후 내게 주던 그 마들렌의 작은 조각의 맛이었다. 여태까지 프티트 마들렌을 보고도 실제로 맛보았을 때까지는 아무것도 회상되지 않던 것이다. 이유는 아마 그 후 과자 가게의 선반에서 몇 번이고 보고도 먹어보지 않고 지내 왔기 때문에, 드디어 그 심상이 콩브레 시절의 나날과 떨어져, 보다 가까운 다른 나날과 이어져 있었기 때문인지도 모른다. 사물의 형태 또한―근엄하고도 수줍은 스커트 주름에 싸여 그토록 풍만하고 육감적인 과자의 작은 조가비 같은 모양도―없어지거나 잠들어 버리게 하여 의식에 또다시 결부될 만한 팽창력을 잃고 만 것이다. 그러나 옛 과거에서 인간의 사망 후 사물의 파멸 후, 아무것도 남지 않았을 때에도 홀로 냄새와 맛만은 보다 연약하게, 그만큼 보다 뿌리 깊게, 무형으로 집요하게, 충실하게, 오랫동안 변함없이 넋처럼 남아 있어, 추억의 거대한 건축을, 다른 온갖 것의 폐허 위에 환기하며, 기대하며, 희망하며, 거의 촉지되지 않는 냄새와 맛의 이슬방울 위에 꿋꿋이 버티는 것이다.[8]

어떤 대상을 보는 순간 1초의 머무름 없이 대상을 기억하는 것, 이는 단순히 대상을 기억해 내는 수준이 아닙니다. 그것은 그 대상과 얽힌 과거를 기억해 낸다는 점에서 어떤 명령을 전하는 것입니다. 그 명령이란 무엇일까요? 바로 대상의 감각, 즉 감각으로 기억된 대상의 기호를 드러내는 것입니다. 이러한 기호를 찾기 위한 사유 작업이 지나가면 숨겨진 대상에서 기호의 의미가 나타납니다. 그것은 마치《잃어버린 시간을 찾아서》에서 마들렌 과자가 콩브레를, 종탑들이 소녀들을, 포석들이 베네치아를 연상케 하는 방식입니다.

마지막 잃어버린 시간은 예술의 기호입니다. 들뢰즈는《잃어버린 시간을 찾아서》를 분석하면서 예술의 기호가 가장 궁극적이라고 말합니다. 나머지 세 개의 기호는 모두 물질적인데 예술의 기호는 비물질적이기 때문입니다. 들뢰즈의 예술 이론에서 비물질성은 매우 중요한 개념입니다. 예술의 비물질성은 악기라는 물질성, 악보라는 물질성, 캔버스라는 물질성에 미적 의미를 부여하는 어떤 것으로 볼 수 있습니다. 예술의 의미는 악기라는 물질성 자체가 아닌 악기에서 흘러나오는 소리의 감각에서, 캔버스와 물감의 물질성 자체가 아닌 캔버스에 그려진 형상의 감각에서 나옵니다.

들뢰즈는 이러한 예술의 기호를 사건의 표면 효과로 설명하고자 합니다. 들뢰즈는 예술의 기호만이 비물질적이라고 말하면서 뱅퇴유의 소악절을 언급합니다. 뱅퇴유의 소악절은 물질적인 피아노와 바이올린에서 흘러나옵니다. 악절은 아마도 물질적으로 분석할 수 있을 것입니다. 매우 비슷한 다섯 개의 음 가운데 두 개가 다시 반복된다는 식으로 말입니다.[9]

음악에서 2도냐 3도냐, 장조냐 단조냐 하는 악보상으로 존재하는 음표는 예술의 기호와 무관합니다. 악보의 음표를 기초로 어떤 미적 감각을 생산하는가가 중요합니다. 바이올린이란 물질과 악보라는 물질은 예술의 감각을 생산하지 못합니다. 예술의 감각은 그러한 물질을 기초로 어떻게 연주하는가에 따라 결정됩니다. 연주자와 작가의 예술적 재현 행위는 물질

의 표면에 하나의 효과를 생산하는 것, 즉 연주 행위로 감각의 사건을 생산함을 뜻합니다.

예술가는 예술의 창작 행위로 잃어버린 시간을 되찾습니다. 그러한 행위의 실체로서 예술의 기호는 사교계의 기호, 사랑의 기호, 감각의 기호를 활용합니다. 예술의 기호는 잃어버린 사교계의 시간, 사랑의 시간, 감각의 시간을 회상하게 만들며, 그 시간들을 의미 있게 만들고, 사건을 일으키게 하는 잠재성을 갖습니다.

7. 예술인의 시간의 조건

지금까지 예술인에게 시간이란 어떤 의미를 갖는가에 대해 여섯 가지 키워드로 이야기했습니다. 예술인의 시간에 대한 대중의 생각은 주로 창작하는 시간에 한정되었습니다. 창작의 시간 가운데 연습의 시간은 매우 중요한데, 사람들은 연습의 시간에 대해서는 중요하게 생각하지 않습니다.

그러다 보니 예술인의 일상생활의 시간에 대해 말하는 경우가 드뭅니다. 말하더라도 창작의 시간과 분리해서 말하거나 창작의 시간과는 무관한 것으로 생각하는 편입니다. 예술인 역시 일반인처럼 밥 먹고, 잠자고, 사랑하고, 나이를 먹습니다. 예술가를 생애주기적 관점에서 보지 못한다면 창작의 시간으로만 존재하는 인간, 무대에서만 존재하는 인간으로 간주될 텐데, 이는 예술인에 대한 반쪽짜리 이해일 뿐입니다.

예술인은 대부분 도시에서 삽니다. 공연장과 공연 프로그램이 모두 대도시에 몰렸기 때문이죠. 서울에 사는 예술가는 어떤 시간을 보낼까요? 제자 가운데 연극배우로 활동하는 친구가 있습니다. 그 친구는 한국예술종합학교 연극원 졸업생들이 만든 '뛰다'라는 극단 대표이자 배우로 꽤 왕성하게 활동하고 있습니다. 그러나 연극 활동으로 번 수익만으로는 도저히

살 수 없었다고 합니다.

그 친구는 학부에서 영문학을 전공해서 새벽에 영어 학원에서 학생을 가르치는 일을 병행해 부족한 생활비를 벌면서 배우 활동을 지속했지요. 적지 않은 돈을 벌었지만, 서울에서 생활하기에는 넉넉지 않았고 몸은 몸대로 피곤해 건강에 이상이 생기기 시작했습니다. 그래서 단원들과 상의 끝에 극단을 지방으로 이전하기로 결정했습니다.

의정부를 거쳐 지금은 강원도 화천군의 지원을 받아 화천의 한 폐교를 고쳐서 극단의 터를 잡았고 극단 단원 전원이 함께 생활합니다. 서울보다 버는 돈은 적지만, 쓰는 돈이 거의 없기 때문에 오히려 돈을 모을 수 있었다고 합니다. 물론 건강도 회복하고 말입니다. 지금도 그 친구는 화천에서 배우로 활동합니다.

이 이야기는 예술가가 서울에서 독립적인 생계를 꾸리면서 사는 것이 얼마나 힘든가를 단적으로 보여 줍니다. 그렇다고 모든 예술가가 생계 때문에 서울과 같은 대도시를 떠나 시골로 갈 수는 없는 노릇입니다. 서울연구원에서 '서울형 예술인 희망플랜'이란 연구를 하면서 서울에 거주하는 예술가를 대상으로 실태 조사(2015년 11월 23일~12월 7일)를 벌인 적이 있습니다. 서울문화재단 예술 지원 사업 신청자 3,200명 중 430명이 응답한 결과 가운데 중요한 부분만 살펴보면 다음과 같습니다.

예술인 경력 증명 시스템에 가입한 예술가는 2명당 1명꼴이었고, 월평균 가구 소득이 200만 원 미만인 경우가 44%였습니다. 이 가운데 예술인 월평균 소득이 100만 원 미만인 경우는 52.1%를 차지했습니다. 부족한 수입을 충당하는 방법은 아르바이트가 51%, 고용 형태는 84.6%가 비정규직이거나 프리랜서였습니다. 예술 활동과 관련해 계약상에서 임금 체불, 노동시간 미준수 등 부당한 행위를 당한 경험이 대부분 있었고, 부당행위를 알고도 그냥 참고 넘어가는 경우가 40%나 되었습니다. 창작을 위한 별도의 공간을 가진 예술인은 37.2%, 그것도 월세 임대료를 내는 경우가

64.2%나 됩니다.

　이렇듯 서울에 거주하는 예술인은 비싼 생활비와 주택 비용, 치열한 경생으로 다른 지역과 비교할 때 상대적으로 힘든 노동시간, 일상의 시간을 보냅니다. 많은 사람이 서울에 거주하는 예술가는 생활이 안정되고 많은 혜택을 받는 것처럼 생각하지만, 실제로는 그렇지 못한 형편입니다. 오히려 지역에서 활동하는 예술가가 창작 환경이나 문화예술 인프라의 부족 때문에 느끼는 상대적 박탈감은 있지만, 생활의 안정이란 측면에서는 서울의 예술가보다 나은 편입니다. 그래서 요즘 서울에 거주하는 많은 예술가가 제주도를 포함해 생태적 환경이 좋은 곳으로 이주하려는 움직임을 보입니다. 이를 일컬어 이른바 '문화 귀촌'이라고 합니다.

　서울시는 2016년에 서울에 거주하는 예술인에게 희망을 줄 계획을 수립하고 예술인의 삶의 질을 높이려는 정책을 만들었습니다. 서울 예술인을 대상으로 열 가지 희망플랜을 준비하는데, 대표적 사례가 예술인 공공 임대주택 보급을 확대하는 예술인 생활환경 개선입니다. 이 밖에 예술인의 수익과 복지 수준을 높이는 예술인 생활 안정망 구축, 예술인의 일자리를 늘리고 노동권을 보장, 청년 예술가를 포함해 새로운 기회를 만드는 예술 시장을 강화, 연령·세대·성차·장애 등 예술인의 조건에 맞는 맞춤형 지원 제도 마련, 창작 및 활동 기반 강화, 예술교육의 확대, 국제 교류의 확대, 서울시의 다양한 공공 정책에 참여하는 협력적 사회 지원 체계 구축, 도시 젠트리피케이션 현상으로 인한 창작 생태계 파괴를 막고 공간을 보존하는 정책 등을 구체적으로 실행할 예정입니다. 예술인을 위한 희망플랜이 구체화되면 서울에 거주하는 예술가가 보내는 시간의 양태도 많이 바뀔 것입니다.

　예술인의 시간은 장기적이고 지속적인 관점에서 보아야 합니다. 작품을 만들고 연주를 하기 위해서는 습작의 시간이 많이 필요하기 때문이지요. 그러나 예술인은 물리적 시계의 시간, 잠재적 축적의 시간보다는 예술적 행위를 깨닫고 만족하는 순간의 시간, 즉 찰나의 시간을 경험하면서 자신을

예술인으로 동일시합니다. 그러한 찰나의 시간을 경험하기 위해 수없이 많은 고통과 좌절의 시간을 견뎌야 합니다. 예술인에게 고통의 시간은 정신적이고 심리적인 시간이기도 하지만, 구체적인 노동의 시간이기도 합니다. 무대에 오르기 위해 필사적으로 연습하고, 작품 하나를 완성하기 위해 며칠 밤을 새우는 것은 노동의 시간에 대한 고려 없이는 이해할 수 없습니다.

예술인의 시간은 특별하지만 보편적이기도 합니다. 특별한 시간에 대한 고려 없이 보편적 시간만 말하는 것은 예술인의 특수한 창작 행위를 일반화시키는 오류를 범할 수 있습니다. 반대로 보편적 시간에 대한 고려 없이 특수한 시간만 말하는 것도 예술인이 보내는 일상의 시간을 빠뜨릴 수 있습니다. 특별하면서도 보편적인 예술가의 시간을 함께 이해하는 것이 예술가를 위한 시간, 예술가에 대한 시간, 예술가에 의한 시간을 고려하고 배려하는 첫 출발점입니다.

5장 예술과 검열

1. 검열의 내면화

국가는 검열을 정당화하는 가치로 청소년 보호를 내세운 뒤 중립성과 객관성을 유지했다고 자부한다. 그 말은 서적, 영화, 라디오, 방송, 텔레비전 드라마, 만화를 더 이상 옳고 그름의 잣대로 보지 않겠다는 뜻이다. 또 법으로 어떤 메시지를 낙인찍지 않겠다는 말이다. 다만 미성년자를 보호하기 위해 그 메시지가 공적 영역에서 유통되었을 때, 아이들에게 혼란이나 충격, 혹은 상처를 주지 않는지 살펴서 아이들의 심리 발달에 해를 끼치지 않는지 확인할 뿐이라는 것이다. 그러므로 그것은 엄밀한 의미에서 검열이라 할 수 없고, 법의 개입은 최소한으로 제한되리라는 것이 국가의 주장이다. 그러나 많은 법학자, 역사학자, 철학자들은 이러한 주장을 비판한다. 청소년보호가 국가와 도덕률 간의 관계를 변화시킨 적은 없으며, 공권력의 형태는 여전히 규범을 부여하는 것으로 머물기 때문이다. 역사학자 로베르 네츠도 《검열의 역사》에서 같은 주장을 펼쳤다. 출판에 대한 억압적 검열은 아무 관계도 없는 청소년보호를 내세워 가해질 때 더욱 눈에 잘 보인다. 여러 사례를 살펴보면 청소년보호는 구실에 불과하고, 그 구실이 오래전부터 이용되어 왔다는 사실을 알 수 있다.[1]

5장에서는 예술과 검열, 그리고 예술계뿐 아니라, 우리 사회에 큰 충격

을 주었던 블랙리스트 실체에 대해 이야기하겠습니다. 앞서 인용문은 프랑스와 벨기에 출신의 철학자, 판사, 변호사, 작가 등이 공동으로 저술한 《검열에 관한 검은책》에서 가져왔습니다. 이 책은 유럽 지식인이 생각하는 검열에 대한 보고서입니다. 유럽인은 검열을 어떻게 생각하는지를 알 수 있는 책이지요. 이 책을 읽어 보면 유럽에서도 검열의 역사가 매우 오래되었고, 지금도 여전히 공권력에 의한 검열이 있음을 밝힙니다.

문화적 표현물에 대한 검열은 원천적으로 있어서는 안 됩니다. 그런데 간혹 청소년과 같은 사회적 약자를 보호하기 위해 경우에 따라 검열을 정당화할 수 있다고 생각하는 사람도 많습니다. 특히, 학부모의 입장에서 그렇습니다. 청소년 보호를 위해 표현의 자유를 제한할 수 있다는 주장은 자체로 크게 틀린 말은 아닌 듯합니다. 가령, 성적 표현이 아주 노골적이거나, 폭력의 수위가 높은 표현물을 청소년에게 무작정 개방할 수는 없기 때문입니다.

그래서 문화적 표현물을 심의해서 등급을 매겨 청소년이 볼 수 있는 것과 그렇지 않은 것을 구분합니다. 이른바 문화적 표현물에 대한 심의와 등급 분류가 검열에 해당하는지는 매우 논쟁적인 문제입니다. 표현의 자유를 급진적으로 주장하는 사람은 공권력에 의한 심의와 등급 분류 제도도 검열 유형 가운데 하나라고 여깁니다.

앞서 언급한 인용문은 청소년 보호가 목적이더라도 공권력이 문화적 표현물을 규제하고 통제하는 것은 위험한 발상이라는 점을 강조합니다. 《검열에 관한 검은책》은 표현의 자유를 제한하고 통제하는 공권력이 하나의 규범을 만드는 것이 매우 위험하다고 이릅니다. 특히, 공권력이 청소년 보호라는 명분으로 지배의 규범을 강화하려는 의도를 경계하자고 촉구합니다.

앞서의 인용문은 청소년 보호 이데올로기가 강한 우리 사회에서 의미하는 바가 큽니다. 청소년 보호 논리는 어떤 점에서는 표현의 자유와 검열 사

이의 대립 관계를 이해하는 데 중요한 분기점입니다. 표현의 자유라는 창작자의 고유한 가치와 권리를 어디까지 허용할 수 있는가에 대한 기준에서 청소년 보호는 공권력에 의한 검열의 정당성을 사회적 규범의 형태로 확보하려는 명분으로 활용됩니다.

예를 들어, 〈청소년 보호법〉에 명시된 청소년 유해 매체 심의 기준, 〈아동·청소년의 성보호에 관한 법률〉 제11조 아동·청소년 이용 음란물의 제작·배포의 규정●은 지나치게 보수적 규범이 작동하는 듯합니다. 이를테면, 〈청소년 보호법〉 제9조 청소년유해매체물의 심의 기준에서 "청소년에게 성적인 욕구를 자극하는 선정적인 것이거나 음란한 것"이란 심의 기준은 너무나 모호한 사회적 규범으로 표현의 자유를 제한하려 듭니다.

청소년 보호를 명분으로 한 공권력의 규제는 보수적인 청소년 시민 단체의 힘을 빌려 시민사회의 규범적 의제로 변형됩니다. 마치 국가가 하는 문화 매체 규제는 공권력이 아니라 시민사회가 요구하는 것이라는 명문을 만드는 것이지요. 이 과정에서 시민사회 안에서 청소년 보호는 표현의 자유보다 우선하는 의제로 제기됩니다. 따라서 청소년 보호는 청소년 스스로의 권리로 행사되지 못하고 보수적인 부모 세대에 의한 요청으로 행사됩니다. 공권력은 청소년 보호 논리를 내세워 매체에 대한 과도한 심의를 검열이 아니라 규제를 위한 정당한 규범이라고 말합니다. 그러한 규제는 청소년 보호 논리 뒤에 숨어 우리 안에 내면화됩니다. 청소년 보호는 검열을

● ① 아동·청소년이용음란물을 제작·수입 또는 수출한 자는 무기징역 또는 5년 이상의 유기징역에 처한다. ② 영리를 목적으로 아동·청소년이용음란물을 판매·대여·배포·제공하거나 이를 목적으로 소지·운반하거나 공연히 전시 또는 상영한 자는 10년 이하의 징역에 처한다. ③ 아동·청소년이용음란물을 배포·제공하거나 공연히 전시 또는 상영한 자는 7년 이하의 징역 또는 5천만 원 이하의 벌금에 처한다. ④ 아동·청소년이용음란물을 제작할 것이라는 정황을 알면서 아동·청소년을 아동·청소년이용음란물의 제작자에게 알선한 자는 3년 이상의 징역에 처한다. ⑤ 아동·청소년이용음란물임을 알면서 이를 소지한 자는 1년 이하의 징역 또는 2천만 원 이하의 벌금에 처한다. ⑥ 제1항의 미수범은 처벌한다.

사회적으로 내면화하기 위한 공권력의 통치 이데올로기 가운데 하나임을 알게 합니다.

검열과 규제, 규제와 심의는 어떤 점에서 종이 한 장 차이입니다. 이 말은 검열이 공적 규제와 심의라는 합법적 장치를 활용해 표현의 자유를 억압할 수 있다는 뜻입니다. 법적 규제와 심의는 사실 규제를 어떻게 해석하고 심의 위원이 어떻게 심의하느냐에 따라 검열에 가까운 결과를 낳을 수 있습니다.

예술과 검열의 문제를 본격적으로 언급하기에 앞서 청소년 보호와 검열의 문제를 연결해서 말하고자 하는 이유는 문화적 규제 안에 숨어 있는 검열의 내면화 때문입니다. 1970년대 유신 정권 시절의 말도 안 되는 예술 검열만이 검열이 아니지요. 또 이명박과 박근혜 보수 정권 10년 동안 자행된 총체적인 예술 검열과 블랙리스트 사태만이 검열이 아니라는 점도 분명히 하고 싶습니다. 검열은 국가의 합법적인 장치를 통해 우리 안에 내면화되거나, 이데올로기적 대립을 통해 공권력의 개입을 정당화합니다. 이제 구체적으로 예술과 검열의 문제를 말씀드리겠습니다. 먼저 음반을 중심으로 검열의 역사에 대해 이야기하지요.

2. 음반으로 본 검열의 역사

음반 검열의 역사는 1930년대 후반 일제의 총력전 체제가 가속화되어 조선의 문화예술인에 대한 대대적인 탄압이 가중되던 시절로 거슬러 올라갑니다. 1933년 조선총독부령 제47호 '축음기[레코드] 취체규칙'이 제정되어 치안 방해라는 이유로 〈황성옛터〉와 〈아리랑〉 등을 금지곡으로 지정했습니다. 해방 뒤에는 월북 가수의 노래를 모두 금지곡으로 지정했습니다. 조명암의 〈기로의 황혼〉, 〈고향설〉, 〈무정천리〉 등이 대표적인 금지곡이었

지요.

음반에 대한 검열이 본격적으로 시작된 것은 1960년대 이후부터입니다. 1960년부터 지금까지 음반에 대한 심의와 검열의 역사는 크게 세 단계로 구분할 수 있습니다. 첫 번째 단계는 1960년대부터 유신 정권이 지속되는 1970년대 후반까지로, 전근대적 풍속과 윤리가 검열 대상이었습니다. 1960년대는 풍기 단속의 시대였습니다. 군부 정권은 풍기 문란을 징벌해서 사회적 공포 분위기를 만들고, 국민을 근면한 산업 노동자로 만들려는 전략을 꾀했습니다.

영국 청교도혁명의 근간이 되었던 올리버 크롬웰Oliver Cromwell의 〈풍기단속법〉에 영향을 받아 제정된 한국의 〈풍기단속법〉은 "퇴폐풍조 일신, 왜색 문화 퇴출, 미풍양속 유지"라는 목적을 가졌습니다. 이는 당시 낭만적 청년 문화를 강하게 억압하기 위함이었습니다. 흥미로운 점은, 이 시기의 음반 심의는 심의에 걸리면 곧바로 금지곡이 되었다는 점입니다. 그래서 음반 심의는 사실상 검열과 동일시될 수 있을 정도로 강력한 규제력을 가졌습니다.

특히, 금지곡 지정 기준은 현재의 관점으로는 이해하기 어려운 황당한 것이 대부분이었습니다. 1960년대의 대표적 금지곡인 이미자의 〈동백아가씨〉는 왜색이라는 이유로, 김상국의 〈껌 씹는 아가씨〉는 퇴폐적이라는 이유로, 이금희의 〈키다리 미스터 김〉은 키 작은 박정희 전 대통령을 의도적으로 비하할 목적을 가진 것으로, 쟈니 리의 〈내일은 해가 뜬다〉는 지나치게 비현실적이라는 이유로 금지곡이 되었습니다.

살벌한 긴급조치가 행해졌던 1970년대 유신 정권 때는 역사상 가장 많은 금지곡이 지정되었습니다. 1975년 긴급조치 9호로 인해 금지곡으로 지정된 곡은 국내 가요 222곡, 해외 가요 261곡, 총 483곡이나 되었습니다. 당시 금지곡 심의 기준을 보면 '국가 안보와 국민 총화에 악영향을 줄 수 있는 것', '외래 풍조의 무분별한 도입과 모방', '패배, 자학, 비관적인 내용', '선

정, 퇴폐적인 내용' 등이 있습니다. 이는 금지곡을 지정하는 의도가 다분히 국민의 정신 기강을 바로잡아 국가 통치를 강화하려는 것임을 짐작하게 합니다. 당시 '한국예술문화윤리위원회'라는 심의 기구가 제시한 금지곡의 세부 기준은 현재의 시점으로 보면 황당한 내용이었습니다. 금지곡의 선정 기준은 다음과 같습니다.

> 왜색, 창법 저조, 창법 퇴폐, 비탄조, 가사 무기력, 가사 현실도피, 가사 조속, 허무감 조장, 가사 현실 불만 의식 조장, 선정적, 냉소적, 치졸, 야유조, 주체성 없음, 너무 우울, 품위 없음, 반항감, 비참, 잔인

이와 같은 금지곡 기준은 마음만 먹으면 어떤 곡이든 금지곡으로 만들 수 있을 정도로 객관성과 타당성이 결여되었습니다. 이 기준대로라면, 현재 대중이 즐겨 듣는 모든 곡이 금지곡의 목록에 들어가야 할 판입니다. 유신 정권 시절 연예인의 운명은 권력의 이해관계에 따라 결정되는 경우가 많았습니다. 유신 정권 시절에 가장 많이 탄압받은 뮤지션 가운데 한 사람이 바로 신중현입니다.

당시 신중현은 지금으로 치자면 박진영과 같은 최고의 뮤지션이자 음반 제작자, 연예 기획사 대표였습니다. 박정희 전 대통령은 당시 잘나가던 신중현에게 유신을 찬양하는 곡을 만들라고 청했습니다. 신중현은 거절했고, 뒤에 엄청난 비극이 닥쳤습니다. 신중현은 곧바로 대마초 사건으로 체포되고 대부분의 곡이 방송 금지되었습니다. 말하자면, 희생자가 정해지면 위의 음반 심의 기준은 검열을 정당화하는 형식적인 근거로 활용됩니다. 음반 심의 기준은 신중현과 같이 대통령의 요구를 거부하는 불량 뮤지션을 처벌하기 위한 자의적인 항목일 뿐이기 때문입니다. 당시 금지곡으로 지정된 김추자의 〈거짓말이야〉와 이장희의 〈그건 너〉는 사회 불신 조장으로, 이장희의 〈한 잔의 추억〉과 송창식의 〈고래사냥〉은 퇴폐 풍조로, 신중

현의 〈아름다운 강산〉은 시끄럽다는 이유로, 〈미인〉은 선정적이라는 이유에서 였습니다.

1976년에 '한국예술문화윤리위원회'를 대신해서 발족한 '공연윤리위원회'는 1990년대 중반까지 한국의 대표적인 음반 검열-심의 기구였습니다. 유신 정권이 끝나는 1979년에만 국내 가요 376곡, 해외 가요 362곡을 금지곡으로 선정했습니다. 이렇듯 1970년대까지 수많은 대중가요는 군사정권의 사회 정화 지침에 의해 금지곡의 반열에 오르는 수모를 겪었습니다.

두 번째 단계는 1980년대부터 〈청소년 보호법〉이 제정된 1997년 전의 단계로서 주로 정치적·이념적인 검열이 많았던 시기라 할 수 있습니다. 물론 이 시대에도 풍기 문란을 단속하는 차원에서 퇴폐적인 곡을 금지하기도 했습니다. 대표적인 곡이 〈아침이슬〉(김민기 작사·작곡, 양희은 노래)입니다. 이 곡은 1971년 발표 당시만 해도 건전 가요로 불렀지만, "태양은 묘지 위에 붉게 떠오르고"라는 가사가 '붉은 태양'을 상징해 북한을 찬양할 소지가 있다는 이유로 금지곡으로 지정되었습니다. 정광태의 〈독도는 우리 땅〉도 한일 관계에 악영향을 끼칠 우려가 있다는 이유로 처음에는 금지곡이었습니다.

제5공화국의 탄생으로 가장 크게 타격받은 곳은 바로 방송과 언론 분야입니다. 제5공화국의 언론 정책은 언론 통폐합 지침과 방송 통제 정책이 주를 이루었는데, 가요에 대한 방송 심의도 한층 강화되었습니다. 1981년 1월부터 시행한 〈언론기본법〉 제37조 규정으로 생긴 '방송심의위원회'는 국내 가요와 해외 가요 등 총 1,466곡을 방송 금지곡으로 지정했습니다. 1980년대 금지곡은 국내 가요보다는 해외 가요가 훨씬 많았습니다. 당시 해외 가요는 가사와 뮤지션의 정치적 성향 등을 엄격하게 심사해 문제되는 곡을 삭제해야 발매가 허용되었습니다. 특히, 핑크 플로이드Pink Floyd, 킹 크림슨King Crimson, 블랙 사바스Black Sabbath, 주다스 프리스트Judas Priest, 밥 딜런Bob Dylan 등 유명 록그룹이나 저항적인 포크 가수의 음반은 정치적으

로 급진적이고, 종교적으로 악마주의적이라는 이유로 발매를 금지당하거나, 발매하더라도 문제의 곡을 삭제하고 라이선스 음반을 발매하도록 조치되었습니다.

'방송심의위원회'가 1982년부터 1986년까지 금지곡으로 묶은 가요는 모두 677곡이었는데, 이 가운데 가요는 50여 곡에 지나지 않았습니다. 방송심의위원회와 더불어 가요 음반의 심의를 담당한 기관이었던 '공연윤리위원회'도 과도한 음반 심의에 앞장섰는데, 1983년 한 해에만 국내 곡 382곡, 외국 곡 887곡을 금지곡으로 선정했습니다.

1987년 노태우 대통령이 권력을 잡은 제6공화국은 국민 화합 차원에서 가요와 음반에 대한 과도한 제재를 푸는 조치를 내렸습니다. 1987년 '문화공보부'의 "공연금지해제조치"로 그동안 금지곡으로 묶였던 가요와 팝이 해금 조치될 수 있는 기회를 맞았습니다. '공연윤리위원회'는 월북 작가의 작품 88곡을 제외한 나머지 금지곡을 재심의해, 김민기의 〈아침이슬〉 등 186곡을 금지곡에서 제외했습니다.

1980년대에도 대중가요에 대한 음반 발매 및 방송 금지 조치가 많았습니다. 그러나 대표적인 가요 및 음반 검열은 민중가요에 집중되었습니다. 1980년대 민주화 운동은 자연스럽게 민중가요의 대중화를 낳았습니다. 〈타는 목마름으로〉, 〈광야에서〉, 〈해방가〉, 〈농민가〉, 〈솔아솔아 푸르른 솔아〉, 〈동지가〉 등 대학생들이 시위 때 부른 많은 민중가요는 상업적인 목적으로 만든 것이 아니어서 음반 심의 자체를 거부했기 때문에 자연스럽게 금지곡으로 분류되었습니다.

당시 민중가요는 공연윤리위원회의 음반 심의를 받는 차원을 넘어 〈국가보안법〉 위반의 대상이었습니다. 1980년대에는 〈국가보안법〉 제7조 "국가의 존립·안전이나 자유민주적 기본질서를 위태롭게 한다는 정을 알면서 반국가단체나 그 구성원 또는 그 지령을 받은 자의 활동을 찬양·고무·선전 또는 이에 동조하거나 국가변란을 선전·선동한 자"라는 조항을 문화에

술인의 작품을 검열하는 근거로 이용했습니다. 〈국가보안법〉 제7조 5항에는 앞서 명시한 행위를 할 목적으로 "문서·도화 기타의 표현물을 제작·수입·복사·소지·운반·반포·판매 또는 취득한 자"를 동일하게 〈국가보안법〉에 적용해 많은 문화예술인을 구속하고 작품을 몰수하기도 했습니다.

1980년대 말을 기점으로 민중가요는 민주화 운동의 도구에서 벗어나 대중음악 산업으로 진입을 시도했습니다. 그 가운데 대표적인 그룹이 '노래를 찾는 사람들(노찾사)'입니다. 1987년 노찾사 1집 음반이 발매되면서 민중가요도 공식적으로 공연윤리위원회의 심의를 받았습니다. 음반에 수록된 〈광야에서〉, 〈사계〉, 〈그날이 오면〉을 비롯한 많은 곡이 심의 전에는 금지곡으로 분류되었습니다.

세 번째 단계는 〈청소년 보호법〉을 제정한 1997년부터 지금까지입니다. 첫 번째 단계가 음반 검열의 지침이 풍기 및 윤리 통제였고, 두 번째 단계가 이념적 통제라면, 세 번째 단계는 음란물 통제와 청소년 보호입니다. 〈청소년 보호법〉이 음반 검열에 어떻게 기능했는지를 구체적으로 언급하기에 앞서 음반 심의에서 큰 전환점이 되었던 음반 심의 사전 심의 철폐에 대해 언급하도록 하겠습니다.

1990년 6월에 〈음반 및 비디오물에 관한 법률〉안이 통과되어 음반 심의에 대한 처벌 규정이 강화되었습니다. 이에 한국민족음악인협회가 성명서를 내고 이 법이 표현의 자유를 침해한 개악改惡이라고 비판했습니다. 정태춘·박은옥은 같은 해 10월에 〈아, 대한민국〉 음반을 공연윤리위원회에 사전 심의를 요청하지 않고 제작·발매했습니다. 공연윤리위원회는 사전에 심의받지 않고 불법적으로 발매한 음반으로 간주하고 음반 판매 중지, 전량 수거 명령을 내렸습니다. 정태춘·박은옥은 이에 항의해서 음반 사전 심의는 창작의 자유와 국민의 문화적 접근권을 침해한 것이라며 위헌 소송을 제기했습니다.

한편, 1990년대 대중음악계의 판도를 뒤바꾼 '서태지와 아이들'의 4집에

수록된 〈시대유감〉이란 곡도 공연윤리위원회로부터 가사 수정을 요청받았는데, 서태지와 아이들은 이에 불복하고 항의하는 차원에서 가사를 삭제한 채 연주곡으로 발표했습니다. 팬은 이에 항의하기 위해 공연윤리위원회를 상대로 각종 캠페인을 벌였고, 이들의 팬덤 운동은 결국 음반 사전 심의제도가 위헌이라는 판결을 받아내는 데 큰 역할을 했습니다.

음반 사전 심의 제도가 폐지됨에 따라 공연윤리위원회는 해체되고, 대신 음반을 심의하는 새로운 법을 제정했는데, 바로 〈청소년 보호법〉입니다. 〈청소년 보호법〉은 1996년 학교 폭력의 조직화에 대한 심각함을 알리는 계기가 되었던 '일진회 사건' 때문에 제정되었습니다. 유해한 매체물과 약물 등이 청소년에게 유통되는 것과 청소년이 유해한 업소에 출입하는 것 등을 규제하고, 폭력·학대 등 청소년 유해 행위를 포함해 각종 유해 환경으로부터 청소년을 보호·구제함으로써 건전한 인격체로 성장하도록 함이 목적인 법률입니다. 〈청소년 보호법〉의 주된 규제 영역은 청소년 유해 매체 지정과 고시인데, 제9조 "청소년 유해매체물의 심의 기준"은 다음과 같이 명시했습니다.

1. 청소년에게 성적인 욕구를 자극하는 선정적인 것이거나 음란한 것
2. 청소년에게 포악성이나 범죄의 충동을 일으킬 수 있는 것
3. 성폭력을 포함한 각종 형태의 폭력 행위와 약물의 남용을 자극하거나 미화하는 것
4. 도박과 사행심을 조장하는 등 청소년의 건전한 생활을 현저히 해칠 우려가 있는 것
5. 청소년의 건전한 인격과 시민의식의 형성을 저해(沮害)하는 반사회적·비윤리적인 것
6. 그 밖에 청소년의 정신적·신체적 건강에 명백히 해를 끼칠 우려가 있는 것

〈청소년 보호법〉의 유해 매체물 심의는 매체별 심의기관이 있는 곳은 제외하기 때문에, 주로 사전 심의 제도가 없는 음반 및 노래가 집중적인 심의 대상입니다. 특히, 음반 사전 심의가 위헌으로 판결되고, 음반 심의의 법률적 근거였던 〈음반·비디오물 및 게임물에 관한 법률〉이 폐지되고, 음반·비디오·게임에 대한 심의가 각각의 법률로 제정되면서 음반에 대한 사후 심의기관은 청소년보호위원회로 옮겼습니다. 음반 심의가 청소년보호위원회로 넘어온 2006년부터 2011년까지 청소년 유해 매체물로 지정된 곡은 국내외 곡을 합쳐 3,538곡에 이르고 해마다 유해 매체물 지정곡이 늘어납니다.

청소년 유해 매체물로 지정된 곡이 늘어난 이유는 술과 담배와 관련된 표현이 나오는 가사의 경우 대부분 유해 매체물로 지정했기 때문입니다. 〈청소년 보호법〉이 제정된 이래 청소년 유해 매체물로 고시한 초기의 곡

음반 검열 - 심의의 시대별 변천사

시기	검열-심의 법령	담당 기관	금지곡/ 청소년 유해 매체곡
일제강점기 (1954년 이전)	조선총독부령 제47호 측음기[레코드] 취체규칙	조선총독부	〈황성옛터〉 〈아리랑〉
산업 근대화 유신 정권기 (1946~1979)	〈풍기단속법〉	한국방송윤리위원회 한국예술문화윤리위원회	〈동백 아가씨〉 〈키다리 미스터 킴〉 〈거짓말이야〉
권위주의와 문민정부 (1980~1996)	〈국가보안법〉 〈음반·비디오물 및 게임물에 관한 법률〉	공연윤리위원회 방송심의위원회	〈아침이슬〉 〈솔아솔아 푸르른 솔아〉 〈광야에서〉
신자유주의 (1997~현재)	〈청소년 보호법〉	청소년보호위원회 영상물등급위원회 방송통신심의위원회	〈추락〉 〈음음음〉 〈Rainism〉 〈주문-MIROTIC〉 〈술이야〉

으로는 조PD의 1집 〈In Stardom〉 전곡, DJ DOC의 5집 〈The Life … DOC Blues〉의 몇몇 곡, 김진표의 〈추락〉, 박진영의 〈음음음〉, 비의 〈Rainism〉, 동방신기의 〈주문-MIROTIC〉, 장혜진의 〈술이야〉, 장기하와 얼굴들의 〈나를 받아주오〉, 싸이의 〈Right Now〉 등이 있습니다.

3. 검열의 세 가지 특이성

한국에서 문화적 표현물에 대한 검열은 어떤 특이성을 지녔을까요? 이제 세 가지 사례를 소개하며 검열의 특이성에 대해 설명을 드리고자 합니다. 첫 번째 사례는 2012년에 있었던 세계적인 팝스타 레이디 가가Lady GaGa의 내한 공연이 기독교 단체의 항의로 청소년 관람 불가 판정을 받은 일입니다.

당초 이 공연은 12세 이상이면 관람할 수 있는 공연이었지만, 보수적인 기독교 단체가 선정적이라는 이유로 청소년이 봐서는 안 된다는 입장을 펼치며 영상물등급위원회와 주최 측인 현대카드사를 압박해 결국 청소년 관람 불가 판정을 받았습니다. 다음은 레이디 가가의 내한 공연이 영상물등급위원회로부터 청소년 관람 불가로 결정되면서 생긴 논란을 옮긴 글입니다.

> 레이디 가가는 기독교를 비하하고 기독교인들을 조소하며 같이 지옥으로 가자고 한다. 또 그녀는 가는 곳마다 동성애 합법화를 외치고 있다. 혹시 현대카드를 가지고 있고 레이디 가가를 반대한다면 정중하게 취소하는 것이 바람직하다. 어차피 카드 회사는 많으니 미련을 버린다면 우상숭배에 동참하지 않는 것. 이 문자 20명 이상 전송 부탁함('한국교회언론회' 발송 문자 메시지).

레이디 가가 프리메이슨의 상징 검은 악마 형상의 섬뜩한 얼굴을 상징하는 악마 신봉자들. 거액의 자본력 이것으로 치장한 공연과 음악. 현대카드 정신 못 차리고 돈 버는 것도 정도가 있을 텐데 이런 생각 없는 콘서트 주최를 하다니 현대카드 거래를 모두 끊어버려서라도 대한민국의 정신력이 살아 있음을 보여줘야 합니다. 카드사는 많습니다. 대한민국의 정신력을 좀먹으려는 카드사는 … 어차피 현대캐피탈 사채 끼고 장사하는 곳이라 분별이 없습니까? 레이디 가가는 꿈을 꿀 때도 악마가 자신을 데려가는 꿈을 꾼다죠. 그래서 그 악마를 너무 사랑해서 꿈에서 깨기 싫어한다 합니다. 이런 인간들의 음악을 비싼 돈 들여 정신 망쳐 가며 왜 듣습니까? 공연 개최 취소 시켜야 합니다(gut3** 2012.04.10).

표현의 자유가 충돌하고 기준도 없이 모호하게 적용되는 … 한류라 떠들고 유해라 눈감는 … 예능은 행정이 아니라 감성이다… 가가에게는 한낱 해프닝이겠지만…(황혜영 트위터)

10대에게 유해하다는 납득할 만한 기준과 근거가 어딨나. 쌍팔년도 성교육이냐(유아인 트위터).

레이디 가가 내한공연이 18금 판정받았네요. 주변 아시아 국가 중 유일하게 우리나라만. 이러다가 우리 아이들 청정 국가에서 건강한 아이로 자라겠어요. 눈과 귀는 꽉 막힌 채로(김종서 트위터).

소개한 글들을 보면, 한쪽은 청소년 관람 불가는 당연한 것이고 심지어 내한 공연을 취소해야 한다는 입장입니다. 반면, 다른 한쪽은 영상물등급위원회의 결정이 창작자의 표현의 자유를 해치고, 명확한 근거와 기준 없이 수용자의 권리를 침해하고, 문화적 의미의 맥락을 거세했다는 입장입

니다.

사실 저는 2011년 3월 말에 미국 LA 스테이플스 센터에서 레이디 가가의 '몬스터 볼 투어The Monster Ball Tour' 공연을 직접 관람했습니다. 당시 공연에 어떤 등급 제한이 있었는지는 잘 기억나지 않지만, 공연장에 부모와 함께 온 10대 청소년을 쉽게 볼 수 있었습니다. 단체로 관람 온 10대와 20대 초반의 여성이 압도적으로 많았고, 부모와 함께 온 청소년도 상당히 많았습니다. 물론 레이디 가가가 공연 도중 틈날 때마다 동성애를 지지했기 때문에 게이, 레즈비언으로 보이는 그룹도 상당히 많이 관람한 것으로 기억합니다. 공연 콘텐츠는 비주얼이 아주 강렬했지만, 뮤직비디오에서 보았던 자극적인 퍼포먼스가 훨씬 완화되었고, 연주의 완성도나 퍼포먼스의 독창성이 돋보였습니다.

레이디 가가 공연의 청소년 유해성은 내한 공연 때 청소년 관람 불가로 지정된 '마릴린 맨슨Marilyn Manson'의 공연과 비교하면 건전하다고까지 해야 합니다. 만일 2012년에 열린 내한 공연이 2011년 LA에서 개최된 공연 콘텐츠와 특별히 다르지 않다면, 청소년 관람 불가 조치는 조금 지나치다는 생각이 들었습니다. 왜 한국에서는 레이디 가가의 공연이 청소년 관람 불가 판정을 받았을까요?

제가 생각하기에 이 사태에서는 두 가지가 중요하다고 생각합니다. 하나는 청소년보호위원회의 청소년 유해 매체 심의 기준이 〈청소년 보호법〉 제정 초기보다 훨씬 강화되었다는 점입니다. 청소년보호위원회가 이 공연에 대해 청소년 유해 매체로 지정한 가장 결정적인 이유는 2011년 10월 11일에 정해진 〈청소년 보호법〉 청소년 유해 매체 심의 세칙이 보수적으로 강화된 데 따른 것입니다.

청소년보호위원회는 〈청소년 보호법〉상의 유해 매체 심의 기준을 24개 세칙으로 새롭게 정리했는데, 심의 세칙에는 음란 표현, 성행위 묘사, 살인, 폭행, 비속어 남용 등을 규제하는 내용을 담았습니다. 특히, 음주·흡연

과 관련해서도 청소년 유해 매체의 중요한 심의 기준이 구체화되어 논란이 일기도 했습니다. 청소년보호위원회는 '술을 마시거나 담배를 피우는 것을 직접적·구체적으로 권하거나 조장한 것', '술을 마신 후의 폭력적, 성적 행위, 일탈 행위 등을 구체적으로 표현하거나 이를 정당화 또는 미화한 것'을 유해 매체로 지정하겠다고 발표했습니다.

이 기준으로 당시 가요 35곡을 청소년 유해 매체로 고시했습니다. 흥미롭게도 이 기준을 적용하면 '술'이라는 단어만 써도 청소년 유해 매체로 고시할 수 있습니다. 그렇다면 레이디 가가 내한 공연의 셋 리스트에 오른 문제의 〈Just Dance〉(2008)의 가사는 어떤 내용일까요? 문제가 된 가사 일부를 보겠습니다.

I've had a little bit too much, much(나 오늘 좀 많이 마신 것 같아)

All of the people start to rush, start to rush by(모든 사람이 달려들기 시작하네)

Caught in a twisted dance(흔들리는 춤 속으로 달려들어)

Can't find my drink oh man(내 술이 없잖아, 이런)

Where are my keys(내 열쇠는 어디 있지)

I lost my phone(내 핸드폰도 잃어버렸군)

분명 이 가사는 술을 권하는 내용이 아니고 마신 뒤에 폭력, 성적 행위, 일탈 행위를 구체적으로 표현하거나 이를 정당화·미화한 점이 구체적으로 드러나지 않습니다. 굳이 말한다면 술을 마시고 춤추었다는 가사를 일탈 행위로 간주해서 유해 매체로 고시했다고밖에 생각할 수 없습니다.

문제는 이 가사를 근거로 유해 매체로 고시하기에는 대단히 모호하다는 점입니다. 더욱이 레이디 가가가 한국어로 부를 리 없을 테니, 청소년이 영어를 듣고 일탈 행위에 빠질 수 있다고 우려해서 공연을 못 보게 하는 것은

너무 가혹하지 않을까요? 결론적으로 말하자면 레이디 가가 공연의 청소년 관람 불가 결정은 이명박 정부 아래에서 문화 매체의 표현의 자유와 개인 의사 표현의 권리가 심하게 제한받은 탓입니다.

당시 청소년보호위원회의 청소년 유해 매체를 심의하는 의원과 공연물에 대해 심의하는 영상물등급위원회의 위원을 살펴보면 이명박 정부의 문화적 보수성을 대변하는 인물이 대부분이었습니다. 영상물등급위원회와 청소년보호위원회 여러 임원은 전형적인 보수 성향이고, 문화 표현물을 심도 깊게 다루기에는 문화예술계 인사가 상대적으로 부족합니다. 그리고 청소년보호위원회가 운영하는 음반심의위원회에 대중문화 전문가가 보강되었다고는 하나, 음악적 태도가 보수적인 인사가 주를 이룹니다. 이런 조건 아래에서 레이디 가가의 공연을 심의했으니, 보수적인 결론이 나오는 것은 어쩌면 당연하다고 할 수 있습니다.

그러나 레이디 가가 내한 공연에 대한 청소년 관람 불가 판정을 영상물등급위원회의 주도적 결정이라고만 말하기는 어렵습니다. 한국의 전통적인 보수 기독교계 인사들이 집단행동으로 논란을 일으키며 영상물등급위원회의 결정에 큰 영향력을 행사했다고 할 수 있습니다. 레이디 가가는 2009년 내한 공연 때도 2012년과 거의 비슷한 수준의 콘텐츠로 진행했지만 12세 관람가 등급을 받았습니다. 공연을 주최한 현대카드도 2009년 내한 공연의 등급 그리고 아시아의 다른 국가, 예컨대 일본, 홍콩, 태국에서 같은 공연에 특별히 연령 제한을 두지 않았던 점을 참고했습니다.

레이디 가가 내한 공연 발표 직후 보수 기독교계는 곧바로 이 공연을 보이콧하려는 운동을 전개했죠. 대형 교회 중심의 보수 기독교계는 막강한 힘으로 레이디 가가의 공연을 사탄의 재림을 위한 유혹의 퍼포먼스로 몰면서 공연 주최사인 현대카드와 정부를 압박했고 결국 청소년 관람 불가 판정을 받았습니다. 보수 기독교계의 반발이 크지 않았다면, 레이디 가가의 공연은 예정대로 12세 관람가로 판정됐을 확률이 높을 것입니다.

김대중 정부나 노무현 정부 때보다 이명박 정부가 문화 매체의 검열 등 문화 통제 장치가 더 강력했던 것은 정치적 보수성 때문만은 아닙니다. 이는 문화적 활동, 장작, 수용을 진진성의 측면에서 보려 하는 보수적인 기독교 윤리 때문입니다. 기독교 윤리는 이명박 정부의 참고 사항이 아니라 경제적·교육적·문화적 통제술의 핵심 가치였습니다.

이명박 정부 들어 청소년 게임 이용에 대한 규제가 대폭 강화되었는데 이는 보수 기독교계의 요청에 의한 것이지요. 보수 기독교계는 최근 청소년 기독교인이 급격하게 줄어든 가장 큰 이유로 주말에 청소년이 게임하는 것을 꼽았습니다. 이들에게 청소년 게임 이용은 프로테스탄트 윤리 식의 관점에서 보아도 쓸모없는 짓이고, 교회 대신 피시방에 가는 것도 참을 수 없는 일입니다. 게다가 레이디 가가의 반기독교적 발언과 성과 인종에 대한 급진적인 퍼포먼스는 보수 기독교계의 심리적 반발을 일으키기에 충분합니다.

음모론으로 포장된 보수 기독교계의 사탄 발언은 경제적으로는 건전한 노동 윤리로 포장되고 정치적으로는 대중적 공포를 조장하며 보수 정부의 문화 통제 장치의 근간을 이룹니다. 따라서 레이디 가가 공연의 청소년 관람 불가 판정이 단지 청소년의 문화적 향수 기회 박탈 이상의 의미를 지닌 것은 바로 이 때문입니다. 〈청소년 보호법〉은 청소년뿐만이 아니라 사실상 대중 전체를 통제하는 장치로 활용됩니다.

두 번째 사례는 웹툰을 청소년 유해 매체로 지정한 것입니다. 방송통신심의위원회는 2012년 2월에 웹툰 23편을 청소년 유해 매체물로 지정하겠다고 해당 작가에게 사전 통고했습니다. 방송통신심의위원회는 인터넷 포털 사이트 네이버에 연재 중인 작품 13편, 다음에 연재 중인 작품 5편을 포함해 총 23편을 대상으로 공문을 보냈고, 작가는 방송통신심의위원회에 출석해서 자신의 작품이 폭력적이지 않음을 변론해야 했습니다.

〈전설의 주먹〉, 〈더 파이브〉 등 인터넷에서 인기를 끄는 웹툰이 포함되

었고, 이미 15편은 19세 이상만 볼 수 있도록 자율 규제 중이었습니다. 특히, 〈더 파이브〉는 '2011 대한민국 콘텐츠 어워드'에서 문화체육관광부 장관상을 받았을 뿐 아니라, 한국콘텐츠진흥원이 개최한 '신화창조 프로젝트 피칭' 부분의 대상작이기도 합니다.

웹툰에 대한 난데없는 규제는 청소년의 게임 이용 규제와 같은 맥락입니다. 청소년 게임 이용 규제와 웹툰 검열의 목적은 매체 자체에 대한 규제보다는 특정한 사회적 사건에 대한 정치적 책임을 대중매체로 전가하기 위함입니다. 이는 전형적이고 반복적인 권력기관의 관습이 발동된 사례라 할 수 있습니다.

알다시피, 2011년 12월에 대구에서 한 중학생이 학교 폭력과 집단 따돌림을 견디지 못해 자살한 뒤, 권위적인 학생 지도에 대한 여론이 나빠졌습니다. 그러자 교육과학기술부를 포함한 정부 기관은 학교 폭력의 구조적 원인에 대한 자기 성찰 대신, 이를 무마하기 위한 손쉬운 희생양을 찾고자 했습니다. 사건을 조사한 일선 경찰의 심문은 이미 이러한 정부의 정치적 요청에 부합하는 매뉴얼대로였습니다. "너는 왜 그렇게 폭력적이게 되었니?", "하루 일과 중 네가 주로 하는 일은 어떤 것이니?", "주로 게임이나 만화 보면서 그런 생각을 한 거지?"와 같았죠.

이처럼 범행의 동기를 매체 모방론으로 몰아가는 것은 청소년 비행과 관련해 심각한 사회적 사건이 터질 때마다 벌어지는 일상적인 관행입니다. 미국의 컬럼바인고등학교 총기 난사 사건 때도 미연방수사국FBI은 이들의 범행 동기로 1인칭 슈팅FPS·First-person shooter 게임 〈둠DOOM〉과 록 가수 마릴린 맨슨을 지목했습니다. 그리고 희생자 가족은 범인들이 폭력 게임의 영향을 받았다며 〈둠〉을 개발한 이드 소프트웨어id Software 등 게임 업체 25개를 상대로 소송을 낸 바 있습니다.

1997년의 일진회 사건 때도 학교 폭력의 주범으로 일본 만화를 지목했습니다. 대구 중학생 자살 사건이 벌어지고 정부 기관과 보수 언론의 보도

태도는 사건의 배후에 청소년 유해 매체가 있다는 것을 여론화하는 데 집중합니다. 방송통신심의위원회가 예정에도 없던 웹툰 검열을 시도하려 했던 것도 학교 폭력에 대한 정부의 대책 마련과 보수 언론의 대대적인 보도가 나온 이후였습니다.

2012년 1월, 오토바이 날치기 사건에서 가해자를 조사하던 가운데 만화를 보고 모방했다는 진술이 나오자, 〈조선일보〉는 야후 코리아에서 연재하던 〈열혈초등학교〉를 맹공격했습니다. 〈조선일보〉가 "열혈초등학교, 이 폭력 웹툰을 아십니까"[2]라는 제하로 1면에 대서특필(1월 7일)하자, 곧이어 방송통신심의위원회가 이 웹툰을 포함해 인터넷에 게재된 웹툰을 대대적으로 심의하겠다고 선언(1월 9일)했습니다. 이어 만화를 제작한 해당 업체가 인터넷에서의 만화 서비스를 중단(1월 10일)하기에 이르렀습니다. 이는 마치 레이디 가가의 공연이 청소년 관람 불가로 결정되는 일련의 과정과 아주 흡사합니다.

특이한 점은 게임과 만화에 대한 마녀사냥을 위해 이례적으로 〈조선일보〉가 전면에 나섰다는 점입니다. 과거 일진회 사건 때도 보수 언론이 매체 모방론의 문제를 크게 보도한 적이 있지만, 이번 경우처럼 1면을 통틀어 집중 보도한 경우는 없었지요. 〈조선일보〉는 게임이 마약처럼 중독성을 갖고 있다는 취지의 연재 기사를 1면과 주요 면을 이용해 일주일간 내보냈습니다. 한국의 대표적인 보수 언론이 전면에 나서서 게임, 웹툰 같은 부상하는 문화 콘텐츠를 상대로 문화 전쟁을 벌인 것입니다. 아주 이례적인 일이죠.

왜 그랬을까요? 아마도 〈조선일보〉 데스크가 보수 독자를 의식해 게임의 중독성과 웹툰의 폭력성을 집중 부각시키려는 의도로 기획했다고 볼 수도 있습니다. 아니면 보수 정부의 콘텐츠 규제 정책에 발맞추어 청소년보호위원회나 한국방송통신심의위원회 등과 사전 교감이 있어 특집 기사를 기획한 것으로도 볼 수 있습니다. 의도가 무엇이든, 문화적 보수화 때

문이 아닌가 합니다.〉 나아가 이런 기사로 문화적 표현물 규제 담론을 강화해 사회적 기강을 바로잡으려는 통치적 의도도 깔려 있다고 생각해야겠습니다.

학교 폭력과 왕따라는 심각한 사회문제는 왜 생겨나는 것일까요? 이에 대해 '매체 모방론'과 '사회구조론'은 아주 다른 시각을 제공합니다. 입시 교육과 경제 양극화, 사회적 구별 짓기라는 사회구조적인 문제기 해소되지 않는 한 학교 폭력과 왕따를 해결할 수 없다는 점은 어느 정부라도 잘 아는 사실입니다.

그럼에도 정부가 매체 모방론으로 몰고 가는 것은 자신의 정치적 한계를 스스로 인정할 수 없기 때문입니다. 책임을 전가할 대상이 필요하고, 그 대상은 언제나 대중매체입니다. 정부는 게임의 중독성과 웹툰의 폭력성을 객관적으로 분석하고 실증적으로 연구하기보다는 매우 자의적으로 해석함으로써 매체를 규제할 정치적 구실로 삼습니다.

예컨대, 현재 웹툰의 폭력성을 객관적으로 진단할 기준과 근거가 마련되어 있지 않습니다. 웹툰의 폭력성이 '학교 폭력과 왕따'라는 특정한 국면에서 정치적이고 자의적인 판단으로 그냥 정해지는 것입니다. 〈열혈초등학교〉, 〈전설의 주먹〉과 같은 웹툰을 본 적이 있는 누리꾼이라면 폭력적 장면이 어떤 맥락에서 그려졌는지 짐작할 수 있습니다. 웹툰에 '초딩(초등학생)'으로 그려진 등장인물의 역설적인 모습이나, 마지막 반전 메시지는 이 웹툰의 주제가 폭력 자체가 아니라 폭력을 조장하는 사회구조임을 보여 줍니다. 이 웹툰이 주는 궁극적인 메시지는 폭력이 아니라 폭력을 구조화하는 권력입니다.

결론적으로 방송통신심의위원회의 무리한 고시 예고에 반발한 만화가의 집단행동으로 결국 웹툰의 청소년 유해 매체 고시는 철회하고, 대신 자율 규제로 가닥을 잡았습니다. 2012년 4월 9일 방송통신심의위원회와 한국만화가협회는 '웹툰 자율 규제 협력'을 위한 업무 협약을 체결했습니다.

웹툰 자율 규제 체계 마련을 위한 상호 협력, 민원 등 웹툰 관련 불만 제기 사항에 대한 정보 공유 및 사율 조치 등을 위한 협의, 웹툰을 활용한 청소 년의 올바른 인터넷 이용 환경 소성 사업 협력 및 홍보 등을 곧자로 한 내용 에 합의하면서 사태가 봉합되었습니다. 웹툰 검열 사태는 2012년 총선거 와 대통령 선거 국면과 맞물리면서 정부가 만화계의 강력 반발에 따른 정 치적 부담을 덜고자 빠른 시간 안에 정리했습니다. 하지만 친족 살해와 같 은 반인륜적 사건이 터질 때마다 사회 기강을 바로잡으려는 보수 정부는 이러한 전통적인 문화 검열을 반복해 왔습니다.

세 번째 사례는 김경묵 감독의 〈줄탁동시啐啄同時〉(2011)가 2012년 영상 물등급위원회로부터 제한상영가 등급을 받은 사례입니다. 〈줄탁동시〉가 제한상영가 등급을 받은 이유는 '단순히 성기 노출'만이 문제가 아니라 '매 우 구체적이고 사실적으로 성적 행위를 묘사한 장면을 담고 있다고 판단' 했기 때문이라고 합니다. 당시 영화계와 문화예술계는 즉각 성명서를 발 표하고 영상물등급위원회를 비판하는 성명서를 냈습니다.

성명서의 핵심적인 내용은 두 가지였습니다. 하나는 〈REC〉(2011), 〈박 쥐〉(2009), 〈박하사탕〉(1999)과 같은 영화에서도 성기가 노출되고, 성기 노 출이 작품의 주제를 완성하는 데 필요한 장면이라면 전체적인 맥락 차원에 서 성기 노출을 용인할 수 있다고 봅니다. 그런데 영화마다 다른 잣대를 들 이대는 것은 다른 의도가 있는 것은 아닌지 의심할 수밖에 없습니다. 또 하 나는 제한상영관이 단 한 곳도 없는 현실에서 제한상영가 등급을 내리는 것 은 사실상 개봉 금지 조치와 같다는 주장입니다.

이에 대해 영상물등급위원회는 "등급 분류 시 특정 장면의 필요성 여부 와 함께 영화 내용에 있어서 묘사 방법이나 전개 형식에 따라 심도 있게 판 단하면서 등급을 결정하고 있습니다. 성명서를 발표한 단체에서도 밝힌 바와 같이, 성기 노출이 전혀 논란이 되지 않는 수많은 작품과는 달리 〈줄 탁동시〉는 매우 구체적이고 사실적으로 성적 행위를 묘사하고 있다고 판

단되어 '제한상영가' 등급으로 분류했을 뿐, 단순히 성기 노출만을 문제로 등급을 결정하고 있지 않다는 점을 명확히 밝힙니다"라고 반박했습니다. 또한 "제한상영가 등급에 관한 문제는 영화 산업계, 나아가 우리 모두가 함께 풀어야 할 숙제이자 고민이지 단편적으로 상영 등급 분류 업무와 연결시켜 상영 공간이 없기 때문에 '제한상영가 등급을 부여해서는 안 된다'는 주장은 전혀 별개의 논리라고 판단된다"라고 해명했습니다.

이러한 영상물등급위원회의 주장은 사실상 자기모순적인 발언입니다. 영상물등급위원회는 심의할 때 영화 장면을 심도 깊게 판단한다고 말했습니다. 복합적이고 심도 깊게 판단했다면, 성행위 장면을 포함해 이 영화가 전체적으로 보여 주려는 것이 무엇인지에 대한 의미를 심의에 반영했는지 궁금합니다. 영상물등급위원회의 심도 깊은 심의는 영화의 맥락을 충분하게 고려하지 않고 성행위의 직접적인 표현 자체에 대한 시각적·생물학적 판단에 치중한다는 뜻으로만 이해됩니다.

제한상영가 등급을 판정한 근거인 '구체적이고 사실적인 성행위'라는 부분도 사실 객관적인 기준에 근거했다기보다는 심의 위원의 성적 취향과 시각적 불편함이라는 주관에 근거한 것입니다. 그것이 전체 영화에서 어떤 맥락을 갖는가에 대한 심층적 고려가 없는 듯합니다.

상영 공간이 없기 때문에 제한상영가 등급을 부여해서는 안 된다는 영화 단체의 주장에 대한 영상물등급위원회의 해명도 자기모순적입니다. 제한상영가 등급이 헌법 불합치 판결을 받은 것도 창작자의 표현의 권리에 대한 침해 때문만이 아니라, 관객이 볼 수 있는 권리를 사전에 제한한다는 것 때문이었습니다. 따라서 헌법재판소의 취지를 제대로 따르기 위해서는 상영 공간이 실제로 존재해야 합니다.

제한상영관이 없는 상태에서 제한상영가 등급을 부여하는 것은 일종의 부당 전제이며, 사실상 등급 보류로 회귀하는 것이라 할 수 있습니다. 제한상영관이 없는 상황에서 제한상영가 등급을 받은 영화는 문제되는 장면을

영화 등급 분류 기준

상영 등급	분류 기준
전체 관람가	모든 연령에 해당하는 자가 관람할 수 있는 영화
12세 이상 관람가	12세 이상의 자가 관람할 수 있는 영화(다만, 당해 영화를 관람할 수 있는 연령에 도달하지 아니한 자가 부모 등 보호자를 동반하여 관람하는 경우 관람가)
15세 이상 관람가	15세 이상의 자가 관람할 수 있는 영화(다만, 당해 영화를 관람할 수 있는 연령에 도달하지 아니한 자가 부모 등 보호자를 동반하여 관람하는 경우 관람가)
청소년 관람불가	청소년은 관람할 수 없는 영화(단, 〈초·중등교육법〉 제2조의 규정에 따른 고등학교에 재학 중인 학생은 관람불가)
제한상영가	선정성·폭력성·사회적 행위 등의 표현이 과도하여 인간의 보편적 존엄, 사회적 가치, 선량한 풍속 또는 국민정서를 현저하게 해할 우려가 있어 상영 및 광고·선전에 있어 일정한 제한이 필요한 영화(단, 〈초·중등교육법〉 제2조의 규정에 따른 고등학교에 재학 중인 학생은 관람불가)

출처: 영상물등급위원회

제한상영가 기준

가. 주제 및 내용이 민주적 기본질서를 부정하여 국가 정체성을 현저히 훼손하거나 범죄 등 반인간적·반사회적 행위를 미화·조장하여 사회질서를 심각하게 문란하게 하는 것
나. 영상의 표현에 있어 선정성·폭력성·공포·약물사용·모방위험 등의 요소가 과도하여 인간의 존엄과 가치를 훼손·왜곡하거나 사회의 선량한 풍속 또는 국민정서를 현저하게 손상하는 것
다. 대사의 표현이 장애인 등 특정계층에 대한 경멸적·모욕적 언어를 과도하게 사용하여 인간의 보편적 존엄과 가치를 현저하게 손상하는 것
라. 그 밖에 특정한 사상·종교·풍속·인종·민족 등에 관한 묘사의 반사회성 정도가 극히 심하여 예술적·문학적·교육적·과학적·사회적·인간적 가치 등이 현저히 훼손된다고 인정되는 것

출처: 영상물등급위원회

삭제하거나 완화해서 다시 등급 심사를 받을 수밖에 없기 때문입니다. 이는 과거에 등급 보류 판정을 받은 뒤 해당 장면을 삭제하거나 변형해서 다시 등급 심사를 받는 경우와 거의 유사합니다.

헌법재판소 전원재판부가 2008년 7월에 영화 내용에 따라 등급을 제한하도록 규정한 〈영화 및 비디오물의 진흥에 관한 법률〉 제29조 제2항 제5호에 대한 위헌 법률 심판에서 "기준이 모호하다"며 헌법 불합치 결정을 내린 것은 등급 보류에 대한 위헌 결정의 취지를 충분히 반영하지 못한 결정입니다. 영상물등급위원회는 헌법재판소의 헌법 불합치 판정 뒤에 심의 세칙 기준을 마련했습니다.

영상물등급위원회가 새로 만든 제한상영가 분류 등급 기준을 봐도 분류 기준의 근거가 불명확함을 알 수 있습니다. 동성애 표현, 성기 노출이라는 구체적이고 분명한 표현이 없습니다. 동성애와 성기 노출에 해당하는 포괄적 기준은 "선량한 풍속 또는 국민의 정서를 현저하게 손상하는 것" 정도인데, 너무나 모호하고 추상적입니다. 영상물등급위원회가 구체적인 심의 기준을 만들겠다고 하고선 공식적인 분류 기준이 이처럼 모호한 이유는 무엇일까요?

제가 생각하기에 사회적으로 금기시하는 것을 두려워하는 심리 때문인 듯합니다. 차라리 영상물등급위원회 입장에서는 지나치게 자극적으로 동성애를 표현한다거나, 노골적으로 성기가 노출되는 것과 같은 분명한 심의 기준을 명시하는 것이 문제의 소지를 최소화할 수 있는 조치라 할 수 있습니다.

영상물등급위원회의 등급 분류 기준을 보면 구체적인 설명이 없습니다. 성기 노출이나 포르노그래피처럼 구체적인 언급 없이 모호한 말뿐이고, 풍속 등에 관한 "반사회성 정도가 극히 심하여" 정도로 설명합니다. 심지어는 사회적으로 금기시하는 것에 대한 구체적 명시도 없습니다. 특히, 성기 노출과 동성애의 공공연한 표현에 대한 사회적 공포심은 문화적 표현의 사회적 맥락을 충분하게 고려하지 않습니다. 영상물등급위원회의 심의 기준은 지나치게 '성기 중심주의'이고, '동성애 중심주의'의 성향을 드러냅니다.

〈줄탁동시〉가 '매우 사실적으로 성적 행위를 묘사한 장면을 담고 있다'는 영상물등급위원회의 판단은 이성애와 동일한 심의 기준을 적용했다고 보긴 어렵습니다. 만일 동성애의 성적 행위를 심의하는 기준이 이성애와 동일하다면, 수많은 한국 영화가 제한상영가 등급을 받았어야 합니다. 영상물등급위원회는 성적 행위의 수위와 관계없이 그것이 동성애를 표현한 것이어서 제한상영가로 결정한 것입니다. 말하자면, 영상물등급위원회 심의 위원 역시 동성애에 대한 사회적 공포심에서 자유롭지 못했다고 볼 수 있는 것입니다.

성기 중심주의 역시 '일단 성기를 노출하면 무조건 안 된다는' 전제가 깔려 있습니다. 어떤 맥락에서 성기가 노출되든, 일단 성기가 노출되면 청소년 관람 불가 등급도 받기 어렵습니다. 이는 '포르노그래피는 무조건 안 된다'는 논리와 유사합니다. 왜 안 되는지에 대한 객관적 근거가 없습니다. 그냥 사회적으로 반하는 것으로 단정할 뿐입니다.

과거 〈박하사탕〉이나 〈빅쥐〉가 청소년 관람 불가 등급을 받은 것도 작품의 맥락을 고려해서라기보다는 성기 노출의 시각적 불편함을 최소화했기 때문입니다. 성기 노출, 포르노그래피, 동성애 성행위는 객관적 심의 기준의 대상이 아니라 사회적 금기에 대한 공포심의 대상입니다. 결국, 이 공포심이 〈줄탁동시〉를 검열한 중요한 잣대가 되었습니다.

4. 블랙리스트로서 예술 검열

지금까지는 주로 이명박 정부에서 있었던 문화적 표현물에 대한 검열을 주로 언급했습니다. 지금부터는 박근혜 정부에서 있었던 예술 검열에 대해 말씀드리고자 합니다. 물론 이명박 정부에서 문화예술인 배제가 없었던 것은 아닙니다. 이명박 정부 출범 초기에 작성된 '문화권력 균형화 전략'

이라는 문건에 노무현 정부 시절에 기관장으로 임명된 좌파 성향의 문화예술인을 퇴출시키려는 구체적인 계획이 담겨 있었습니다. 이 문건대로 김정헌 한국문화예술위원회 위원장이 강제 해임되고, 황지우 한국예술종합학교 총장은 압력에 시달려 자진 사퇴했습니다. 한국예술종합학교는 이후에 강도 높은 감사를 받았고, 문화체육관광부의 초대 장관으로 임명된 유인촌 전 장관은 주로 진보적인 성향을 가진 교수들이 주노한다는 이유로 통섭원 설립을 무산시켰습니다.

최근에 밝혀진 사실이지만, 이명박 정부 시절 국가정보원에서는 '좌파 연예인 대응 TF'를 만들어 문성근, 김미화, 김제동, 윤도현, 신해철 등 82명의 연예인을 블랙리스트로 작성해 이들을 방송계에서 퇴출시키려는 작업을 벌이기도 했습니다. 실제로 김미화 씨는 MBC의 〈세계는 그리고 우리는〉에서 하차했고, 연예인 대다수가 방송 출연에 불이익을 당했습니다.

박근혜 정부 들어 이른바 문화예술계 블랙리스트 사태는 더 극에 달했습니다. 박근혜 정부가 집권했던 지난 4년 동안 우리는 아마도 정신의 감옥살이를 견뎠는지 모르겠습니다. 노동자, 장애인, 학생, 교사, 농민이 저마다의 이유로 절망의 시간을 보냈지만, 아마도 박근혜 정부 아래에서 예술가만큼 물리적으로, 정신적으로 고통받은 이는 없을 것입니다. 나쁜 권력으로부터 유례없는 검열의 광풍에 시달렸기 때문입니다.

박근혜 정부에서 문화예술계에 자행된 검열과 배제는 밝혀진 블랙리스트 사건만으로도 전방위적이었음을 알 수 있습니다. 2013년 9월부터 대략 2년 동안의 사례도 20여 건이 넘습니다. 월 1회 정도 논란이 불거진 셈입니다. 이른바 〈월간 검열〉이란 잡지를 낼 수 있을 정도입니다. 특히, 김기춘 전 비서실장이 취임하면서 문화예술인에 대한 집요하고 체계적인 배제가 이루어졌습니다. 이러한 사실은 박근혜 전 대통령과 김기춘 전 비서실장이 구속되면서 본격적으로 드러났습니다. 김기춘 전 비서실장과 국가정보원이 블랙리스트 명단 작성과 실행을 주도했는데, 그 배경에는 노무현 전 대

통령의 이야기를 바탕으로 한 영화 〈변호인〉(2013)이 천만 관객을 돌파하면서 생겨난 정치적 불안감이 작용했습니다. 특히, 문화체육관광부가 〈변호인〉 제작 지원에 참여한 것을 알고 김기춘 비서실장이 격노했다는 사실이 검찰 조사에서 밝혀지기도 했습니다. 보수 정부가 출범했는데 왜 좌파 예술인에게 지원하느냐고 분노했다는 대목에서 공안 정치에 익숙한 그의 문화예술관을 고스란히 읽을 수 있습니다.

2014년 4월, 박근혜 정부는 세월호 참사 후 국가 통치의 위기를 느끼면서 더 폐쇄적인 대응으로 일관했습니다. 세월호 사고 발생 후 7시간의 대응에 대한 해명도 통치자는 침묵으로 일관했고, 세월호 참사를 애도하고 기억하는 많은 문화적 표현물에 대한 통제가 지원 배제 방식으로 강화되었습니다. 〈변호인〉 흥행과 세월호 참사 즈음해서 블랙리스트가 만들어지고, 블랙리스트 명단에 따라 지원 배제를 포함해 집요한 예술 검열이 이루어진 것은 결코 우연이 아닙니다. 블랙리스트는 통치의 위기를 돌파하려는 강력한 이데올로기적 대응이었고, 박근혜-김기춘-국가정보원으로 이어지는 공작 정치의 부활을 알리는 신호탄이었습니다.

결국 언론, 검찰, 감사원은 블랙리스트가 청와대에서 기획·지시하고 문화체육관광부와 산하단체가 전달 및 실행한 조직적인 국가 범죄행위였음을 밝혀냈고, 이 사건으로 박근혜, 김기춘, 조윤선, 김종덕을 포함해 국가 고위 관료들이 구속되는 초유의 사태가 벌어지고 말았습니다. 블랙리스트는 어떤 점에서 유신 정치의 회귀이자, 동시에 종말을 알리는 비극적인 언어입니다.

현재 문화체육관광부 훈령에 따라 '문화예술계 블랙리스트 진상조사 및 제도개선위원회'가 발족했고, 문화예술인이 주체가 되어 이명박 정부에서 박근혜 정부에 이르기까지 자행된 예술 검열과 블랙리스트의 실체를 밝히는 일을 하고 있습니다. 너무나 역설적이게도 현재 위원회가 일하는 사무실은 박근혜 정부에서 만든 '문화융성위원회' 사무실입니다. 접수된 조사

신청과 직권 조사가 170건이 넘고, 전문위원들이 면밀하게 조사를 벌이는 중입니다. 언론에 보도된 내용을 바탕으로 박근혜 정부에서 벌인 예술 검열의 주요 사례를 시간 순으로 정리하면 다음과 같습니다.

- 2013.9.6. 메가박스가 영화 〈천안함 프로젝트〉(2013) 개봉 하루 만에 보수 단체의 협박과 위협을 이유로 상영 중단 결정.
- 2013.11.6. 제8회 런던 한국영화제의 개막작은 계급투쟁을 전면적으로 다룬 〈설국열차〉(2013)와 왕위를 찬탈한 수양대군을 소재로 삼은 〈관상〉(2013)이었음. 그러나 박근혜 전 대통령이 참석하면서 〈도둑들〉(2012)로 교체됨.
- 2013.11.15. 국립현대미술관 서울관 개관 기념 전시회에서 임옥상 작가의 〈하나됨을 위하여〉(1991)와 이강우 작가의 〈생각의 기록〉(1994)이 청와대의 지시로 빠졌다는 의혹이 제기됨.
- 2013.12.13. 월간 〈현대문학〉이 박정희 전 대통령과 유신을 부정적으로 묘사했다는 이유로 소설가 이제하, 정찬, 서정의 소설 연재 중단.
- 2014.6.12. 대법원, 2012년 대통령선거 기간에 대통령 후보 풍자 포스터를 붙였던 이하 작가에 대해 무죄 판결.
- 2014.7.10. 대법원, 영화 〈자가당착: 시대정신과 현실참여〉(2009)의 제한상영가 등급 결정을 취소하라고 판결.
- 2014.8.11. 광주비엔날레재단이 홍성담 작가의 걸개그림 〈세월오월〉 전시 유보 결정에 항의해 홍성담 작가는 물론 전시 참여 작가 이윤엽, 홍성민, 정영창 작가가 작품을 철거함.
- 2014.10.20. 광화문 인근 동화면세점 옥상에서 박근혜 전 대통령을 풍자한 그림을 뿌린 이하 작가 연행됨.
- 2014.11.13. CGV와 롯데시네마, 메가박스 등의 대형 멀티플렉스가 〈다이빙벨〉(2014) 상영 거부.

- 2014.11.14. 한국문화예술위원회, 제36회 서울연극제의 아르코예술극장, 대학로예술극장 대관 심의 탈락.

- 2015.1.23. 부산광역시, 〈나이빙벨〉 상영 논란 등을 이유로 부산국제영화제 이용관 집행위원장에게 사퇴 종용.

- 2015.1.27. 문화체육관광부가 발표한 '2015년 문학 분야 장관 상장 심사결과'에서 특별한 이유 없이 '전태일청소년문학상'과 '근로자문화예술제'에 대한 장관상 수여 거부.

- 2015.2.9. 국가인권위원회가 소설 《소수의견》(2010), 《디 마이너스》(2014)의 작가 손아람 씨에게 잡지 〈인권〉에 실을 원고를 청탁했다가 실지 않음.

- 2015.2.23. 박근혜 정권을 패러디한 '경국지색' 전단지를 제작·살포한 윤철면 씨 자택 압수 수색.

- 2015.3.12. '박근혜도 국가보안법으로 수사하라'는 내용의 전단지를 제작·살포한 바선수 씨와 변홍철 씨의 자택과 출판사, 전단지를 만들었을 것으로 추정한 인쇄소 압수 수색.

- 2015.4.3. 한국문화예술위원회, 제36회 서울연극제 개막 직전 안전 문제로 아르코예술극장 대극장 일시 폐쇄 결정 통보.

- 2015.4.30. 영화진흥위원회, 〈다이빙벨〉 상영 논란 등을 이유로 부산국제영화제 지원 예산 40% 삭감.

- 2015.7.23. 영화진흥위원회는 "예술영화 유통·배급지원 사업요강"을 발표해 예술영화 전용관을 직접 지원하는 방식에서 영화진흥위원회가 선정한 영화에 대해 상영을 지원하는 방식으로 지원 방식 개편.

- 2015.9.8. 서울시립미술관(SeMA), '2015 〈SeMA 예술가 길드 아트페어〉 SeMA shot: 공허한 제국'에서 홍성담 작가의 〈김기종의 칼질〉(2015)을 작가와 상의 없이 일방적으로 내림.

- 2015.9.11. 국회 교육문화체육관광위원회 국정감사에서 도종환 의원은

박근형 연출가가 2013년에 발표한 연극 〈모든 군인은 불쌍하다〉가 박근혜 전 대통령을 풍자했다는 이유로 연극 지원 사업 '창작산실'의 지원 대상에서 배제되었다는 내용의 녹취록 공개. 심사위원 평가 점수가 1위였던 이윤택 작가의 희곡 역시 대선 당시 문재인 후보를 지지했다는 이유로 탈락.

- 2015.10.18. 한국공연예술센터, 세월호 참사를 연상시킨다는 이유로 팝업씨어터 작품 중 하나인 〈이 아이〉 공연 방해.
- 2015.10.24. 국립국악원, 〈금요공감〉 프로그램의 협업 작품 〈소월산천〉 공연에서 박근형 연출가가 맡은 연극 부문을 제외할 것을 요구.

검열과 배제 사례는 대체로 네 가지 유형으로 분류할 수 있습니다. 첫 번째 유형은 천안함, 세월호 등 시국 사건이나 사회적 재난을 예술로 재현한 작품에 대한 검열입니다. 이 경우는 작품의 대중적 유포를 차단하려는 의도를 지녔습니다. 세월호 구조 잠수사의 이야기를 다룬 〈다이빙벨〉이 부산국제영화제에서 상영되는 것을 막으려 했던 것도 같은 맥락에서입니다. 결국 이 작품은 부산국제영화제에서 상영되었고, 이 문제 때문에 이용관 집행위원장이 강제로 해임되는 사태를 초래했습니다.

두 번째 유형은 박근혜 전 대통령과 그의 아버지 박정희 전 대통령을 비판하거나 풍자하는 작품에 대한 검열로, 통치자의 심기를 불편하게 하는 일체의 행위에 대한 통제입니다. 가장 검열이 많았지 않았나 싶습니다. 박근형 연출가가 창작산실 지원 사업에 선정되었다가 나중에 강요에 의해 최종적으로 탈락한 이유는 그가 전에 연출한 연극 〈개구리〉가 박정희 전 대통령의 독재를 풍자했기 때문이었습니다. 통치자에 대한 비판과 풍자에 매우 민감한 이런 예술 검열은 마치 전제군주제 시대의 절대적 금기를 마주하는 느낌을 불러일으킵니다. '박근혜'라는 여왕과 그의 아버지 선왕에 대한 예술인의 도전을 결코 용납할 수 없다는 전제적 군주관이 작동한 것

이 아닌가 싶습니다. 여왕의 심기를 불편하게 만드는 것은 모두 검열받아 마땅하다는 생각 말입니다.

논지와 약간 벗어나지만, 박근혜 정부 블랙리스트를 만들어 낸 사람들의 정신 구조를 이해하기 위해 예를 한 가지 들겠습니다. 1970년대 펑크족의 우상이었던 '섹스 피스톨스'는 엘리자베스 여왕 즉위 25주년인 1977년에 〈God save the Queen(신이여 여왕을 구하소서)〉라는 곡을 발표하고 영국 왕실을 조롱하는 퍼포먼스를 벌였습니다. 이 노래는 영국 기성세대로부터 엄청나게 비난받았지만, 젊은 세대로부터는 큰 호응을 받아 당시 음반 판매 1위에 오르기도 했습니다. 그런데 이 음반의 커버 이미지는 영국 여왕 엘리자베스 2세의 얼굴이었습니다. 앨범 제목이 여왕의 눈을 덮고, 밴드 이름이 여왕의 입을 틀어막은 듯한 이미지였지요.

영국 왕실의 심기를 불편하게 만들었던 이 곡에 대해 영국음반판매조사 위원회는 원래 마땅히 올랐어야 할 1위 리스트에 올리지 않았고, 밴드 이름도 삭제했습니다. 섹스 피스톨스와 팬은 이에 항의하고자 '퀸 엘리자베스'라는 이름의 보트를 타고 영국 국회의사당이 바라보이는 템스강 위에서 파티를 열고 〈Anarchy in the UK〉(뜻은 '영국의 무정부 상태' 정도입니다)를 부르다가 경찰에 연행되었습니다. 당시 IMF 구제금융을 받던 영국 사회의 비극적인 현실에서 영국의 미래를 걱정하는 기성세대와 영국의 현재를 조롱하는 청년 세대 사이에 여왕을 비판하는 표현의 자유와 여왕을 보위하려는 검열 사이에 전쟁이 벌어진 것이죠.

사실 섹스 피스톨스가 엘리자베스 여왕에게 가한 공격은 매우 저속하고 노골적이었습니다. 〈God Save The Queen〉의 가사를 잠깐 보면, 대략 "신이여 여왕을 구원하소서God Save The Queen 그 파시스트 정권the fascist regime. 그들이 당신을 멍청이로 만들었어It made you a moron a potential H bomb. 신이여 여왕을 구하소서God save the queen. 그녀는 인간이 아니야She ain't no human being. 영국의 꿈에는 미래 따윈 없어There is no future in England's

dreaming" 정도입니다.

이 곡은 영국 사회에 큰 논란을 불러일으켰습니다. 그러나 금지곡이 되거나 밴드가 사법 처리를 받지는 않았습니다. 비록 이 곡이 차트 순위에서 사라지고 템스강 퍼포먼스로 사람들이 경찰에 연행되었지만 얼마 지나지 않아 훈계 방면되었지요. 검열은 있었지만, 노래의 수위와 비교하자면 높은 수위의 검열은 아니었습니다.

박근형 연출가는 박정희 전 대통령을 풍자한 〈개구리〉라는 작품 때문에 창작산실에 선정된 〈모든 군인은 불쌍하다〉가 최종 지원 대상 목록에서 빠지고, 나중에 한국문화예술위원회 직원이 박근형 연출가에게 결과를 인정한다는 각서까지 받아 내는 등 집요한 과정을 거쳤습니다.

세 번째 유형은 정부 정책을 비판하는 활동에 참여한 예술가 개인과 단체에 대한 검열로, 각종 지원 사업에서 배제하거나 공식적인 행사에 필요한 공공 지원을 차단하는 것입니다. 이 경우는 나중에 1만 명에 달하는 블랙리스트 사건으로 전모가 밝혀졌습니다. 영화감독 박찬욱은 〈세월호특별법〉 시행령 폐기를 촉구하는 서명운동에 참여했다는 이유로, 소설가 한강은 5·18민주화운동을 다룬 소설 《소년이 온다》(2014)를 출간한 후 블랙리스트에 올라 지원에서 배제되었습니다. 한강 작가는 소설 《채식주의자》(2007)로 2016년 세계 3대 문학상 가운데 하나인 맨부커 국제상 Man Booker International Prize 을 수상했지만, 박근혜 전 대통령은 그에게 축전을 보내지 않았습니다.

마지막 유형으로 정부 여당의 반대편에서 야당을 지지하는 예술가에 대한 검열로, 이는 예술의 진보적 가치에 대한 부정과 진보 정치의 역사적 기억을 지우려는 의도입니다. 연출가 이윤택은 2012년 대선 당시 문재인 후보를 지지하는 연설을 했다는 이유로, 시인 강은교는 노무현 전 대통령 49재 전야 추모 문화제에서 추모시를 낭송했다는 이유로 지원에서 배제되었습니다. 이런 내용은 〈한국일보〉, 〈한겨레신문〉, SBS 등 언론사가 입수한 블

랙리스트 명단에 적시된 사실입니다.

2014년 한국문화예술위원회가 운영하는 아르코 문학창작기금을 신청한 예술인 959명 가운데 118명이 정치적 성향 등의 이유로 심사에서 탈락했습니다. 1만 명에 달하는 블랙리스트 명단을 보면, 대부분 대통령 선거와 서울시장 선거에서 문재인, 박원순 후보 등을 지지했던 문화예술인과 용산, 세월호 등 시국 사건에 서명했던 예술가가 대부분입니다. 그런데 블랙리스트 명단에는 주로 시국 사건이나 사회적 재난에 참여한 예술가가 포함되었지만, 구체적이고 집요한 검열을 자행한 사례를 보면 박근혜 전 대통령을 비판하고 풍자한 표현물에 대한 검열이었음을 알 수 있습니다. 이는 당시의 검열이 전제군주적 혹은 근대 파시즘적 성향이 강했다는 점을 깨닫게 합니다. 어떤 예술가도 통치자의 심기를 불편하게 해서는 안 되는 것이지요.

검열 방식도 매우 구체적이고 집요합니다. 전시, 상영, 게재, 공연을 없애거나 강제로 중단시킵니다. 예술가를 고소, 고발하거나 체포하고, 공공 지원 플랫폼에서 비판적인 예술가를 아예 배제하고, 예산 삭감을 감행합니다.

검열의 주체도 위계적입니다. 국가권력을 기획 조정하는 권력의 상층부, 즉 청와대에서 검열을 주도하고, 문화체육관광부가 전달받아 산하단체가 직접 실행하는 등 예술 검열은 아주 체계적이고 일사불란하게 이루어졌습니다. 문화예술 산하단체 내부의 자체 검열도 만연했음을 확인할 수 있었습니다. 산하단체는 위에서 지시한 내용을 충실하게 수행하는 것을 넘어서 알아서 예술인을 겁박하고, 작품을 중단시키고, 공연을 못하게 막았습니다. 이들은 검열의 주체이자 대리자입니다. 문화체육관광부 산하단체는 스스로 검열의 주체가 되면서도 위로부터의 검열 요구를 충실히 따르는 대리자 역할을 했습니다. 아니, 통치자에 대한 충성 경쟁으로 스스로 검열했습니다.

한편으로 이런 상황이 닥치자 예술가와 예술 단체의 자기 검열도 내면화되었습니다. 공공 지원을 받기 위해 '검열'이란 센서를 통과할 작품을 사전에 기획한다든지, 참혹한 현실에 대한 비판과 풍자를 스스로 자제하려드는 식의 자기 검열이 생겨나는 것입니다. 예술계 내부의 자기 검열은 결국 예술가의 자존감을 무너뜨립니다. '내가 이러려고 예술가가 되었나' 하는 자괴감도 듭니다.

지금 예술가가 매우 우울해하는 이유는 국가권력의 검열에 대한 분노 때문만은 아닙니다. 자기 검열의 두려움과 그로 인한 정신적 공황 상태 때문입니다. 검열 과잉으로 집약되는 박근혜 정부의 상징 폭력은 어쩌면 자기 정체성의 실체가 드러나는 데 대한 공포심의 극단적 반응일 수 있습니다. 통치자는 검열을 통해 자신의 정체성을 정당화하고, 허구로 구성된 자기 정체성이 폭로되는 데 대한 두려움을 제거하려 듭니다.

그러니 예술가는 검열을 두려워할 이유가 없습니다. 오히려 검열은 국가권력, 통치자 스스로 두려움을 심화시킵니다. 검열은 통치자가 자기 정체성에 대한 두려움을 표현하는 방식입니다. 그래서 앙상블 시나위 공연을 저지한 국립국악원에 맞섰던 안무가 정영두가 페이스북에 올린 고백을 경청해야 합니다. "제가 두려운 것은 없습니다. 제가 무언가 두려워할까 봐 그것이 두려울 뿐입니다. 그래서 그들이 마침내 예술가들을 겁쟁이로 만드는 것이 두려울 뿐입니다." 두려워하면 지는 것입니다. 당당하면 오히려 통치자가 두려워할 것입니다.

5. 저항이 없으면 검열도 없다

블랙리스트는 문화적 공안 정국의 인장이자, 유신의 징표입니다. 블랙리스트는 그 자체가 검열의 증거일 뿐 아니라, 문화 현장에서 검열의 가이

드라인으로 작동했습니다. 통치자를 정점으로 윗선의 지시로 전달되었고, 문서화되었습니다. 실제로 실행되었고 윗선의 확인 과정까지 거쳤습니다. 그런 점에서 블랙리스트 작성을 사실상 주도한 박근혜 전 대통령은 "모든 국민은 학문과 예술의 자유를 가진다"는 대한민국 헌법 제22조를 위반했습니다. 이 사실 하나만으로도 탄핵 사유는 충분합니다. 박근혜 전 대통령은 결국 탄핵되었습니다.

블랙리스트는 최순실, 차은택, 김종 등 비선 실세가 문화 정책과 행정을 파탄내고 돈과 권력을 사유화한 것과 무관하지 않습니다. 비선 실세는 블랙리스트 작성을 공모했거나 묵인했습니다. 배제와 포함의 논리가 블랙리스트로 공고해지면서 비선 실세에 의한 돈과 권력의 사유화가 본격적으로 가능해졌습니다. 블랙리스트는 진보적 예술가를 배제함으로써 누군가에게 더 많은 이익을 제공할 여지를 만들었고, 관료를 겁박하거나 관직을 미끼로 자발적 동참을 요구함으로써 관료 체계 내 감시와 견제 장치를 소멸시켰습니다.

언론이 밝혀냈듯, 놀라운 점은 블랙리스트가 사적인 권력을 위해 관료들의 자발적 충성에서 만들어진 것이 아니라 통치자 자신의 결심에 의해 만들어졌다는 점입니다. 박근혜 전 대통령은 좌파 척결을 목표로 블랙리스트를 만들었고, '재단법인 미르'와 '재단법인 K스포츠' 설립에 앞장섰습니다. 언론 보도에 따르면, 박근혜 전 대통령은 문화계에 진보 좌파 세력의 영향력이 너무 커 문화계의 새판을 짜기 위해 미르 설립에 나섰습니다. 미르와 K스포츠 설립은 최순실이 주도했지만, 애초에 구상을 하고 모금을 주도한 사람은 박근혜 전 대통령입니다. 미르와 K스포츠 설립이 블랙리스트, 예술 검열과 무관하지 않은 것은 바로 이런 이유 때문입니다.

미르와 K스포츠 사태의 진짜 정범은 사익을 추구하려는 최순실이 아닌, 진보적 문화계를 척결하려던 박근혜 전 대통령 자신입니다. 말하자면, 박근혜 전 대통령은 '블랙리스트'라는 카드로 문화적 공안 정치를 선포한 것

이고, 수많은 예술가를 교도소로 보내고 수많은 노래를 금지시킨 아버지의 유신 문화 정치를 부활시킨 것입니다.

대통령 취임사에서 주목받았던 '문화 융성'이란 국정 과제는 블랙리스트 폭로로 허구적 기표에 불과했음이 확인되었습니다. 이는 민족문화 중흥과 문화 검열을 공존시킨 아버지의 유신 문화 정치의 이중성과 일치합니다. 문화 융성은 문화적 공안 정치를 가리는 가면이자, 위장술에 불과했던 셈입니다.[3]

통치 권력이 자행한 예술 검열은 나쁜 권력을 나쁘게 유지하기 위한 권력의 불가피한 방어술입니다. 그러니 권력의 속성상 예술 검열은 언제나, 이미 영원합니다. 다만, 정도의 차이가 있을 뿐입니다. 안무가 정영두의 언급처럼 예술가가 정말 두려워하는 것은 검열을 두려워할까 봐 두려워하는 것입니다. 그래서 우리는 이러한 검열 국면에서 역설적인 상상을 해야 합니다. '저항이 있으면 검열도 없다'가 아니라, '저항이 없으면 검열도 없다'는 상상 말입니다.

'앙상블 시나위'의 검열 사례는 이러한 역설적 상상을 해야 할 근거를 알게 합니다. 이 검열 사례에서 느낀 가장 큰 공포는 국립국악원의 노골적인 검열과 말도 안 되는 해명이 아니라, 국악계 자체의 침묵입니다. 안무가 정영두가 자기 집안일처럼 국악국악원 검열에 항의하는 1인 시위를 연일 벌이는 사이, 이른바 '국악계'의 어떤 사람도 1인 시위에 동참하거나 국립국악원에 공식적으로 항의하지 않았습니다.

이 불행한 사태로 마음의 상처를 입은 앙상블 시나위와 다른 팀 모두 국악계의 동료이고, 후배이고, 제자입니다. 그러나 너무나 놀랍게도 동료, 후배, 제자가 검열로 좌절하고 상심해 있을 때 누구도 이 문제의 심각성을 인지하고 고통을 함께 나누고자 용기를 드러내지 않았습니다. 마음으로는 지지하지만 행동으로는 옮길 수 없다는 집단 침묵. 물론, 침묵하는 속사정은 익히 압니다. 학연·지연·혈연으로 똘똘 뭉친 국악계의 구조가 바로 침

묵 카르텔의 원인임을요.

국악계 어느 분이 이런 말을 한 적이 있습니다. 국악계에는 지금까지 검열이 없었다고요. 그런데 국악계에 검열이 없었던 까닭은 역설적으로 저항이 없었기 때문이 아닐까 생각해 봅니다. 침묵은 저항이 없음을 의미합니다. 검열은 일상적이고, 침묵은 일상적 검열의 흔적을 지웁니다. 마치 아무 일도 없었다는 듯이 말입니다. 검열이 없는 듯 보이는 것은 그곳에 저항이 없기 때문입니다. 저항이 없으면 검열도 없습니다. 이 말은 거꾸로 하면 저항이 있으면 검열이 있다는 말이기도 합니다. 더 많은 사회 비판, 통치자에 대한 더 노골적인 풍자, 더 다양한 정치적 표현 행위가 생긴다면 아마도 더 많은 검열이 생길 것입니다.

검열 국면은 검열을 지우는 것만으로 해결할 수 없습니다. 검열의 그림자, 검열의 암묵적 주체가 실체를 더 드러내야 합니다. 그것을 우리가 드러내야 합니다, 그래서 차라리 더 많은 저항을 통해서 더 많은 검열이 자행되도록 하는 것이야말로, 유신 정권부터 지금까지 이어져온 야만적인 검열의 역사를 끝장내는 우리의 자세가 아닐까 싶습니다.

6장 예술과 행동

1. 왜 예술 행동인가

2008년 5월 20일 '기륭 투쟁 1000일 문화인 행동의 날' 천막미술관을 만들기로 했다. 농성장과 미술관 사이에 고(故) 구본주 작가의 〈비스킷 나눠 먹기〉 긴 의자가 설치됐고, 농성 컨테이너 앞에는 비정규 철폐 기원 탑으로 〈우리는 일하고 싶다〉가 설치됐다. 고뇌하는 노동자의 모습이 농성하는 노동자들의 힘겨움을 대변하는 듯했다.

천막미술관도 차렸다. 미술관 배경으로 설치된 노래 가사들은 기륭전자 노동자들이 55일간 현장 파업을 할 때 조별로 노래 가사 바꿔 부르기를 하면서 작성된 선전판을 그대로 옮겨놓은 것이다. 선전판 배경을 뒤로 작업복이 걸려있고, 그간의 투쟁을 보여 주는 사진이 빨랫줄에 걸려있다. 이때만 해도 투쟁의 시간이 그렇게 길게 이어질 것이라고는 생각조차 하지 않았다.[1]

6장은 '예술이 어떻게 사회운동과 연대하는가'에 관한 이야기입니다. 5장이 국가권력이 예술을 통제하기 위해 어떻게 검열했는지를 설명했다면, 이번 장에서는 예술이 검열과 통제의 그물망에서 빠져나와 어떻게 사회적 재난에 개입하는지를 설명하고자 합니다. 예술이 사회적 재난 현장에서 당사자들과 함께하는 연대 운동을 '예술 행동'이라고 정의하고 싶습니다.

앞의 인용문은 문화연대 활동가 신유아 씨가 문화연대 웹진 〈문화빵〉에

'파견미술-현장미술'이란 꼭지에 연재한 글의 일부입니다. 기륭전자 파업 노동자와 함께한 '1000일 문화인 행동의 날'과 관련 글은 파견 예술가의 연대가 투쟁 현장에서 아주 장기간 지속됨을 알게 합니다. 신유아 씨 같은 파견 예술가가 사회적 재난 현장에서 기륭전자 동지들과 함께 연대 활동을 한 인연은 12년이 훨씬 넘습니다.

파견 예술가의 작업도 철저하게 현장에 기반을 둡니다. 파견 예술가는 투쟁 현장에서 함께했던 것을 그대로 천막 미술관으로 옮기고, 조형물로 형상화하는 작업을 합니다. 창작의 모든 스토리텔링이 투쟁 현장에서 있었던 것입니다. 재료도 가급적 현장에 있는 것을 사용합니다. 예술 행동은 예술이 있어야 하는 곳, 재현해야 하는 것, 스스로에게 묻고 하는 존재의 이유 모두를 재난 현장에서 찾고자 합니다.

사회적 재난에 개입하는 예술 행동은 2000년대 들어 구체적인 문화 운동의 중요한 영역으로 자리 잡았습니다. 2004년부터 시작된 대추리 미군 기지 건설 반대 운동이 아마도 본격적인 예술 행동의 첫 번째 사례가 아닌가 싶습니다. 예술가는 '파견 예술'이라는 이름으로 여러 사회적 재난 현장에 참여해 다양한 예술 활동을 전개했습니다.

대추리 미군 기지 건설 반대 운동을 시작으로 한미 FTA 체결 반대운동, 한진중공업, 쌍용자동차, 콜트콜텍, 기륭전자 등 파업 노동자의 투쟁 현장, 밀양 송전탑 건설 반대, 강정마을 해군 기지 반대 등 안전, 탈핵, 반전 평화 운동 현장, 세월호 재난 현장, 그리고 블랙리스트 진상 규명과 박근혜 퇴진을 위한 광화문 캠핑촌 운동에 이르기까지 예술 행동은 한국 사회의 재난 현장에서 현장 운동가들과 연대했습니다.

예술 행동은 사회적 재난 현장에서 단지 집회의 열기를 돋우거나 심각한 현장 분위기를 즐겁게 하는 수단이 아닙니다. 예술 행동은 재난에 저항하는 중요한 실천 양식이며 재난에 직면한 주체와 함께 연대해 새로운 감각의 공동체를 만듭니다. 이는 예술가만의 행동이 아닌, 함께 참여하는 모

든 이의 행동입니다.

극장이나 미술관에 있어야 할 예술이 왜 파업의 현장, 사회적 재난 현장에 있을까요? 가장 큰 이유는 아마도 우리의 삶이 갈수록 힘들어졌기 때문이 아닐까 생각합니다. 공장, 가게, 마을, 학교에서 평범한 삶을 살다가 스스로 원하지도 않았고 자신이 잘못한 것도 아닌데, 어느 날 갑자기 하루아침에 삶의 터전에서 쫓겨나 고통스러운 분규의 소용돌이에 휘말린 사람이 우리 주변에 많습니다.

경영자가 위장폐업해서 하루아침에 실업자가 된 사람, 거대 부동산 자본이 주도하는 재개발로 가게를 빼앗기고 맞서 싸우다가 공권력의 강제 진압으로 불에 타 죽은 사람, 송전탑 설치와 군 시설 건설로 평생을 평화롭게 살던 마을에서 떠나야 하는 사람, 다시 학교로 돌아오지 못한 꽃다운 학생. 모두 자본과 공권력에 의해 일상이 망가진 사람들입니다. 예술인은 일상이 파괴된 그런 곳으로 달려갑니다.

또 한 가지 말씀드릴 수 있는 점은 예술 행동의 중심에 선 예술인도 재난에 내몰린 사람들처럼 주류 예술, 제도권 예술의 장에서 벗어나 스스로 자기 행동에 대한 답을 찾고자 한다는 것입니다. 재난 현장에서 예술 행동을 하는 예술인은 자신을 '파견 예술가'라고 부릅니다.

'파견 예술가'란 어떤 의미일까요? 재난 현장에 늘 예술가가 있는 것은 아닙니다. 재난이란 언제 어디에서나 일어날 수 있기 때문에 예술 행동은 언제나 사후적일 수밖에 없습니다. 파견 예술가가 활동할 곳은 자신의 작업실입니다. 그러나 그들은 자신이 활동하는 곳이 반드시 작업실이어야 한다고 생각하지도 않습니다. 그래서 언제든지 파업 현장이나, 공권력과 자본이 야기한 재난 현장으로 파견 나갈 준비가 되어 있습니다. 파견 예술은 예술이 재난 현장에 파견된다는 뜻인데요, 이 말은 단순한 말처럼 들리지만 미학적으로 매우 논쟁적인 뜻을 가졌습니다. 이 이야기는 뒤에서 구체적으로 말씀드리겠습니다.

어쨌든 파견 예술가는 자신의 활동을 전망할 때 제도로서의 예술, 권력과 자본으로서의 예술에 저항한다는 생각을 가집니다. 때문에 스스로가 이미 '파견된 예술'을 '파견'하는 자입니다. 사실 파견 예술가는 재난 현장에서 다른 재난 현장으로 파견된 자입니다. 말하자면, '파견'은 작업실에서 현장이 아닌, 현장에서 다른 현장으로 옮기는 것이지요.

2000년 이후 사회적 재난이 반복되면서 파견 예술가는 작업실로 복귀할 시간이 거의 없을 정도로 재난 현장을 떠돌았습니다. 광화문 캠핑촌에서 콜트콜텍 공장으로, 콜트콜텍 공장에서 다시 강정마을로, 파견된 곳에서 다시 파견됩니다. 알다시피, 재난의 원인이 1, 2년 만에 해결되지 않기 때문에 예술 행동의 장소가 누적되면서 파견 예술가에게는 '현장' 자체가 하나의 고유한 작업실이 되었습니다. 창작을 위한 작업실과 연대를 위한 현장의 구분이 없어진 것이지요. 파견한 사람은 예술가 자신 혹은 예술가가 속한 공동체입니다. 누가 파견을 지시한 것이 아니라 스스로 결정한 것이지요.

문화 운동이 치열하게 전개되던 1970년대와 1980년대에는 예술 행동이라는 말이 없었습니다. 그때는 문화 운동을 공동체 문화 운동, 마당극 운동, 예술운동 등으로 정의했습니다. 예술 행동이라는 말을 본격적으로 사용하기 시작한 것은 2000년대 이후라고 할 수 있습니다. 그렇다면 예술 행동과 예술운동 사이에는 어떤 차이점이 있을까요? 다음 글을 보겠습니다.

> 예술행동은 예술의 영역에서 행동주의의 철학과 가치 그리고 시대적 경향성을 적극적으로 실천한다. 일반적인 예술운동이 예술의 자율성을 획득하고, 예술의 관점에서 사회적 관계성을 구축하는 실천의 장이었다면, 예술행동은 예술 자체의 내재적 자율성이나 심미적 영역만이 아니라 예술의 사회적 개입, 문화정치적 맥락화 등을 통한 자기 실천을 추구한다. 따라서 지금 사회운동 현장 곳곳에서 전개되고 있는 다양한 예술행동은 기존 예술운

동의 한계에 대한 비판적 문제의식과 새로운 대안모색이라는 과제를 내재하고 있다. 예술행동은 예술이 내부에 머물고 있는(제도화된 형식으로서의 예술로 모든 것을 수렴하는) 제한된 의미의 "관계의 미학"이나 "사회적 예술"의 수사를 가로질러 예술의 외부에 존재하고 있는 정치, 경제, 문화와의 새로운 관계 맺기를 통해 예술의 사회적 가치와 현재성을 질문한다.2

1980년대의 예술운동이 예술의 고유한 창작 활동으로서 미적 재현에 치중했다면, 예술 행동은 미적 재현의 완결성보다는 예술이 사회적 재난에 개입하는 직접 행동을 중시합니다. 물론 1980년대의 예술운동도 현장을 중시했습니다. 마당극 형식으로 농민과 만났고, 노동극 형태로 노동자와 만났습니다. 예술인이 위장 취업해 공단 노동자와 함께 야학을 만들고 노래와 극을 만들기도 했습니다. 시국 사건이나 민주화 운동 때 시위대의 선두에 서서 투쟁의 열기를 북돋는 연행 활동을 펼치기도 했습니다. 부르주아의 예술 제도와 권력을 타파하기 위해 '민중문화운동연합', '한국민족예술인총연합', 〈노동해방문학〉이나 '노동자운동연합'과 같은 예술운동 조직을 결성해 예술이 현장과 더 가까워지도록 분투했습니다.

그런데 1980년대의 예술운동과 2000년대 이후 파견 예술로 집약되는 예술 행동은 어떤 점이 다르다고 말할 수 있을까요? 제 생각에는, 두 운동의 내용이 많이 비슷하고, 예술운동의 역사적 계승이라는 차원에서 서로 연계되는 맥락도 있지만, 몇 가지 중요한 차이점이 있습니다.

먼저 가장 중요한 차이점은 예술운동을 바라보는 관점입니다. 1980년대 예술운동은 민중이 억압받는 현장에 예술이 있어야 한다는 생각을 갖고 있었지만 주로 '예술의 미적 재현'을 통해 실천했습니다. 말하자면, 예술 작품을 통해 현실을 반영하고 고발해야 한다는 생각이 강했지요. 작품이 비록 정치적이고 이념적인 성향을 강하게 드러낸다 하더라도 예술운동은 현장에서 시와 소설로, 걸개그림과 판화로, 마당극과 노래로 재현되었습니

다. 현실을 반영한 예술이라도 미적 재현이라는 숙명적인 목표를 저버릴 수는 없었습니다. 그래서 1980년대 예술운동의 이론적 논쟁 안에는 예술적 반영, 미적 당파성이라는 주제가 매우 중요했습니다.

물론, 2000년대 이후의 예술 행동도 작품을 통한 미적 재현이 중요한 실천 과제인 것은 분명합니다. 파견 예술가도 현장에서 창작을 하니까요. 그러나 예술 행동에 참여하는 파견 예술가에게는 미적 재현의 탁월함이나 완결성은 그다지 중요하지 않습니다. 자신의 창작물이 현장에서 어떤 기능을 하고 어떤 효과를 발휘하는가가 중요합니다. 그래서 가급적 현장에 있는 재료를 사용하거나 재난의 당사자와 함께 작품을 만듭니다.

창작 활동은 대부분 현장에서 이루어집니다. 현장을 중시하기 때문에 사진작가의 참여가 매우 중요하고, 현장에서 벌어지는 일을 형상화해야 하므로 주로 미술 분야 작가가 참여합니다. 예술 행동에서 파견 미술은 아주 일상적으로 쓰는 말입니다.

1980년대 예술운동은 이념과 조직을 중시했습니다. 예술운동은 예술가 자신과 그가 속한 그룹이 한국 사회의 모순을 어떻게 바라보느냐에 따라 재현하고자 하는 내용이 달랐습니다. 민족 모순이 주요 모순이라고 생각했던 예술가는 분단, 남북통일 문제가 예술적 재현의 중요한 목표였습니다. 반면, 계급 모순이 주요 모순이라고 생각했던 예술가는 자본주의의 착취와 노동자의 고통을 미적 형상화의 중요한 내용으로 삼았습니다. 물론 민족 모순이든 계급 모순 사회를 바라보는 관점에 따라 예술운동의 이념적 실천도 다양하게 분화되었습니다.

어쨌든 1980년대 예술운동은 크게 보면 민족 모순이냐 계급 모순이냐에 따라 자신이 형상화하는 내용과 참여하는 조직이 구분되었다고 할 수 있습니다. 1980년대에 결성한 민중문화운동연합, 한국민족예술인총연합 그리고 부정기 간행물 〈녹두꽃〉, 월간지 〈노동해방문학〉, 노동자문화예술운동연합 등 예술운동은 한국 사회의 변혁 이념의 차이로 분화되어 있었

습니다.

반면, 2000년대 이후의 예술 행동은 특정 이념과 조직 논리에 따라 움직이지 않습니다. 물론, 예술 행동에 참여한 예술인은 저마다 한국 사회의 모순에 대한 이념적 판단이 있고, 각자 소속된 조직과 단체가 있습니다. 그러나 예술 행동 그룹은 이념과 조직을 재난 현장보다 앞세우지 않습니다. 그들에게 어떤 정파가 있다면, 자주파나 계급파가 아니라 현장파라 할 수 있습니다. 예술 행동은 매우 자율적입니다. 그리고 참여하는 사람들 간에 공동체 의식을 중시합니다. 이때 공동체 의식은 예술인과 재난의 당사자가 현장에서 끈끈하게 맺은 '예술-삶'의 연대와 연합 의식에 기반을 둡니다.

예술 행동 그룹에는 서로 다른 분야에서 활동하는 사람들이 공존합니다. 그리고 엄밀한 의미에서 예술인만 있는 것은 아닙니다. 예술 행동 그룹 안에는 송경동, 노순택, 정택용, 이윤엽, 나규환 같은 작가도 있지만, 신유아 씨처럼 문화연대에서 파견한 문화 운동 활동가도 있습니다. 그리고 김경봉, 임재춘 동지는 콜트콜텍 파업 노동자였다가 지금은 기타를 치고 있고, 기륭전자 파업 주체였던 김소연 동지도 예술 행동 그룹에 참여하고 있습니다. 또 '비정규직 없는 세상 만들기'에서 활동하는 박점규, 황철우 동지도 전국적인 예술 행동 연대에 참여합니다. 예술 행동에는 특정 이념이나 조직이 끼어들 여지가 없습니다. 그들은 단지 한국 사회의 노동 현장, 삶의 현장, 재난 현장으로 달려가 함께 연대해서 싸울 뿐입니다.

마지막으로 말씀드리지만, 예술 행동은 소수집단의 문화적 삶을 살고자 합니다. 예술 행동에 참여하는 예술인은 기본적으로 마이너리티를 지향합니다. 물론 참여 작가 가운데 국립현대미술관 2014년 올해의 작가상을 수상한 노순택 씨처럼 나중에 유명해진 작가도 있지만, 대부분 예술의 장 안에서 소수집단의 의식을 공유합니다.

1980년대 예술운동에서는 변혁에 대한 열정과 투지를 읽을 수 있었지만, 한편으로는 정파적 투쟁의 관점에서 보면, 자기 조직의 확대에 대한 강

한 의지도 읽을 수 있었습니다. 반면, 예술 행동에 참여하는 파견 예술가는 처음부터 하나의 조직에 속한 자들도 아니고, 자신의 예술 권력을 확장하려고 하지 않기 때문에 주류 예술계로 편입하려는 권력 의지를 읽기 어렵습니다.

파견 예술가 내에서도 소수자적 예술 행동으로 분화되어 차이를 드러내기는 합니다. 하지만 그들은 군이 예술계에서 유명해지고 싶어 하지도 않고, 그저 10년 넘게 지켜 온 파견 예술 현장을 '예술-삶'의 원천으로 바라보고자 할 뿐입니다. 물론 그렇게 소수자적 지향이 강하다 보니 부지불식중에 파견 예술 공동체가 하나의 강고한 가족 문화를 만들어 다른 작가의 참여를 제한하는 한계도 발견됩니다.

소수집단의 예술 행동은 기본적으로 '중심'과 '주변'이라는 전통적인 예술의 장의 이분법적 구도가 아닌 '사건incident'과 '생성becoming'의 관점에서 이루어집니다. 여기서 사건은 재난 현장이고, 생성은 파견 예술인의 자발적 활동입니다. 들뢰즈의 이론을 응용해서 말하자면 사건은 의미 생성의 시작이며, 생성은 사건을 의미 있게 배치하는 것입니다. 즉, 사건의 효과와 의미 생성은 예술 행동이 가져야 할 기본적 구도라 할 수 있습니다.

지금까지는 예술 행동이 왜 나왔고, 그것이 과거의 예술운동과는 어떤 점에서 차이가 있는지를 설명해 드렸습니다. 지금부터는 예술 행동의 구체적 사례를 말씀드릴 터인데, 그에 앞서 예술 행동의 의미를 좀 더 깊게 이해하도록 이론적 근거를 제시하겠습니다.

2. 예술 행동의 이론적 이해

영국 거주 이주 예술가를 지원하는 단체 "이주 예술가 상호 부조Migrant Artists Mutual Aid"의 예술 감독 제니퍼 버슨Jennifer Verson은 문화 행동에 대

해서 다음과 같이 정의합니다.

> 나에게 문화 행동은 예술, 행동, 퍼포먼스 그리고 정치가 만나고 섞이고 상
> 호작용하는 곳입니다. 이들 사이에 다리를 놓아주는 역할을 하는 것이 바로
> 문화 행동이지요. 문화 행동은 어떤 점에서 그 자체로 다리로 존재합니다.
> 왜냐하면 양쪽을 영구적으로 이어 주기 때문입니다. 예술과 행동을 연결해
> 주는 것은 하나의 공유된 욕망입니다. 그 욕망이란 당신 마음의 눈으로 보
> 고, 자신의 손으로 새로운 세계를 만들 수 있는 능력을 믿는 그 현실을 창조
> 하고자 하는 것입니다.[3]

버손은 문화 행동의 중요한 요소로 '반란적 상상력', '대화와 상호작용', '공동체, 구체적 행동, 판 벌이기'를 제시했습니다. '반란적 상상력'은 기존의 문화 운동에 정치적 전망을 유지하면서도 새로운 예술 저항 과정을 생산히는 것입니다. '대화와 상호작용'은 발신자 중심의 일방적인 발언과 선전 태도에서 벗어나 집단의 힘과 역량을 믿으면서 사태를 해결해 나가는 것입니다. 마지막으로 '공동체, 구체적 행동, 판 벌이기'는 상업주의와 자본주의에서 벗어나는 시공간에 접근해 연대하고 정보를 공유하는 구체적인 행동을 요청하는 것입니다.

문화 행동은 예술 행동보다 좀 더 폭넓은 의미를 가질 뿐 예술 행동의 의미와 크게 다르지 않습니다. 예술 행동은 문화와 예술이 사회적·정치적 상황에 개입하는 수많은 방법과 실천 가운데서, 특히 예술의 상상력과 창의력을 재난 현장에 접목하는 데 집중합니다.

예술 행동이 기존의 문화 운동이나 예술운동과 어떤 차이가 있는지는 앞서 설명해 드렸습니다. 예술 행동은 정치적·사회적·문화적 변화를 요청한다는 점에서 역사적으로 혁명의 격변기에 적극적으로 활성화됩니다. 예술 행동은 1789년, 1948년 프랑스혁명과 1917년 러시아혁명, 전후 유럽 사

회를 뒤흔들었던 68혁명, 1990년대 이후 세계화와 신자유주의에 반대하는 전 지구의 다양한 국지적 투쟁에서 중요한 역할을 담당했습니다.

20세기 예술-삶의 일치를 주장했던 독일의 바우하우스 운동, 20세기 초 러시아 아방가르드, 1960년대 아방가르드와 상황주의자 예술운동을 거쳐 이에 영향을 받은 거리 프로파간다 예술운동과 신자유주의 세계화의 여파로 야기된 전 지구적 이주 노동과 금융 자본 문제에 맞서 현장에서 벌였던 예술적 저항의 형식은 역사적으로 예술 행동의 유산으로 종합할 수 있습니다.

예술 행동은 어떤 점에서 정치적 예술, 프로파간다 예술, 저항 예술, 급진적 예술이란 개념과 무관하지 않습니다. 이 개념들은 각기 다른 역사적·문화적 맥락을 가졌지만, 예술 행동은 이러한 개념을 모두 포괄할 수 있는 보편적인 의미로 볼 수 있습니다. 예술 행동은 예술의 정치적·선동적·저항적·급진적 행동을 의미하기 때문이죠. 예술 행동이란 개념을 이해하기 위해서는 다음과 같은 의미들이 중요합니다.

1) 제도를 넘어서는 저항

첫째, 예술의 탈제도화입니다. 예술은 근대 이후 하나의 제도로 존재했습니다. 예술가가 도제 시스템으로 편입되어 육성되고, 학교교육 체계로 훈육되고, 극장과 미술관에서 공연과 전시회를 개최해 인정받고, 각종 대회에서 수상하거나 시장에서 자신의 작품을 상품으로 팔면서 예술은 하나의 제도로 존재했습니다.

근대 예술은 서로 다른 장르로 분화되고, 장르별로 장르를 유지하고 보존하기 위한 법칙이 존재합니다. 이 과정에서 예술은 스스로 권위를 부여하고 다른 영역과의 차별화를 위해 자신에게 가장 적합한 방식으로 제도화합니다.

예술은 오페라하우스에서, 미술관에서, 학교에서, 권력의 예식 앞에서

자신의 권위를 입증받기를 원합니다. 예술은 하나의 근대적 제도로 권력이 되었고, 예술의 권력을 행사하고자 하는 예술가는 예술의 제도 안에서 자신의 권위를 누리고자 합니다. 칭직물이 예술과 예술이 아닌 것을 결정하지 않습니다. 극장이라는 제도, 미술관이라는 제도, 경력과 수상이라는 제도가 예술과 예술이 아닌 것을 결정합니다.

제도로서의 예술을 본격적으로 해체하고자 했던 시도는 1960년대 아방가르드 운동에서 발견됩니다. 아시겠지만 마르셀 뒤샹Marcel Duchamp, 앤디 워홀Andy Warhol과 같은 아방가르드 예술가는 예술이 제도화되는 것을 조롱하는 다양한 작업을 펼쳤습니다. 뒤샹은 집에 있는 변기를 떼어 미술관에 전시함으로써 예술과 예술이 아닌 것을 결정하는 것이 미술관이라는 제도적 공간임을 각인시키고자 했습니다. 워홀은 당대 팝아티스트와 대중적인 기호 상품의 제품 디자인을 복제함으로써, 예술의 권위에 맞서고자 했습니다. 아방가르드 운동의 중요한 쟁점은 원본에 대한 회의, 복제의 무한 상상력, 미적 진정성에 대한 반감 등등이었습니다. 물론, 역설적이게도 뒤샹이나 워홀의 작품은 나중에 최고의 미술관에서 최고가로 판매되었습니다.

예술의 제도화에 맞서 벌인 다른 행동은 그라피티 예술가 '뱅크시Banksy'로 대변되는 거리 예술입니다. 거리 예술은 예술이 존재하는 곳이 제도화된 공간이 아닌 대중이 살아 숨 쉬는 거리여야 한다고 역설합니다. 거리 예술은 지배적인 제도 안에서 배제되거나 스스로 거부한 예술가가 거리에서 펼치는 다양한 창작 행위를 말합니다. 거리 예술은 거리가 곧 극장이자 미술관이라고 생각하기 때문에, 관객과 만나는 곳도 거리라는 점을 강조합니다. 공식 예술의 장에서 활동하기를 원치 않는 예술가는 거리에서 다양한 퍼포먼스를 펼치며 시민과 만납니다. 그들은 그라피티, 즉흥연주, 마임, 행위 예술 등으로 거리의 하위문화를 형성합니다.

그렇게 거리에서 예술을 하려는 이유는 다양합니다. 어떤 사람은 가난

하고 배운 것이 없어서 애초부터 제도 예술로의 진입이 불가능하기 때문에 거리 예술을 합니다. 어떤 사람은 그라피티, 게릴라 퍼포먼스와 같이 거리에서 창작 활동을 하는 것이 진정한 예술 행위라고 보기 때문에 거리 예술을 선호합니다. 또 어떤 사람은 상업화된 예술, 권력에 기생하는 예술, 거대 자본의 독점에 저항하기 위해 거리 예술을 선택합니다. 그들은 마이크로소프트, 나이키, 맥도날드, 구글, 모건스탠리 같은 거대 자본에 저항하고자 거리에 노출된 기업 로고를 지우고 그라피티나 게릴라 퍼포먼스로 독점 기업의 비인간적 횡포에 저항합니다.

우리가 이야기하는 예술 행동은 아마도 마지막에 해당하는 거리 예술가의 저항과 맥락이 닿을 듯합니다. 그런데 거리 예술도 매우 역설적이게도 자발적 열정이 조금씩 사라지면서 도시에 창의적 활력을 불어넣는 이벤트 형식으로 흡수되거나, 그 자체기 새로운 예술로 제노화됩니다. 예를 들어, 전 세계에서 가장 큰 아트 페스티벌의 성장한 에든버러 페스티벌은 프린지에 참여하는 거리 예술가가 너무 많아 '축제 공해'라고 비난받고, 뱅크시의 작품이 유수의 유명 미술관에 전시되어 고가에 팔리는 일이 일어난 것이죠. 비판적이든 저항적이든 특정한 예술 양식과 사건이 너무 유명해지면 부작용이 따르기 마련입니다.

2) 사건의 우발성

두 번째, 사건의 우발성입니다. 예술 행동은 사건 속에서 이루어집니다. 그리고 미리 예측할 수 있는 것은 많지 않습니다. 예술 행동은 언제 어디서 벌어질지 모르는 사건, 즉 정치적 격변과 사회적 재난에 개입하기 때문입니다. 그래서 예술 행동은 항상 5분 대기조의 자세로 임할 수밖에 없습니다. 예술 행동을 파견 예술로 정의하는 것도 그런 이유입니다. 물론 예술 행동에도 계획이 필요합니다. 사건과 사고가 일어난 뒤 전략과 전술에 따라 계획을 세울 수 있습니다. 그러나 현장 상황이 어떻게 바뀔지 모르기 때

문에 계획을 수정해야 하는 경우가 부지기수입니다.

당대의 정치적·사회적 사건에 개입한다는 점에서 예술 행동 자체도 하나의 사건입니다. 블랙리스트가 국가적 차원에서 자행된 범죄행위임이 드러났을 때, 2016년 11월 4일 블랙리스트에 오른 예술인들은 광화문 광장에서 기자회견을 하고 곧바로 텐트를 친 뒤 박근혜가 퇴진할 때까지 무기한 노숙 농성에 돌입한다고 선언했습니다. 광화문 예술인 캠핑촌 예술 행동은 한국 예술운동사에서 유례없는 사건이었죠.

경찰이 예술인들을 가로막고 텐트를 뺏으려 하고, 예술인들은 온몸으로 저항했습니다. 텐트를 모두 빼앗겼지만, 그들은 노숙 농성을 포기하지 않고 11월의 차가운 광화문 광장에서 노숙했습니다. 예술 행동과 관련한 특별한 퍼포먼스는 없었지만 이 자체가 하나의 '사건'으로서 예술 행동이 무엇인지 잘 보여 줍니다.

이처럼 거리에서, 투쟁 현장에서 예술의 우발적 사건을 중시했던 그룹 가운데 1960년대 상황주의자 그룹을 주목해야 합니다. 상황주의 예술과 관련해서는 다음 글을 보시기 바랍니다.

> 처음에 그들은 "예술의 폐지"에 관심이 있었다. 다시 말해 그들은 그들 이전의 다다이스트들과 초현실주의자들처럼 분리된 활동으로서의 예술과 문화라는 범주를 대체하여 그것들을 일상적 삶의 부분으로 변형시키고 싶어 했다. 문자주의자들처럼 그들은 노동에 반대하고 완전한 여흥을 옹호했다. 자본주의하에서 대부분의 사람들의 창조성은 엉뚱한 곳에 소모되고 억압받으며 사회는 배우들과 구경꾼들, 생산자들과 소비자들로 분할된다. 그리하여 상황주의자들은 다른 종류의 혁명을 원했다. 그들은 일단의 사람들이 아니라 상상력이 권력을 장악하기 원했고 모든 이들이 시와 예술을 창작하게 되기를 원했다. 그것으로 충분하다! 그들은 선언했다. 노동이나 권태 따위는 지옥으로나 가라!**4**

3) 미학의 정치화

　세 번째, 미학의 정치화입니다. 예술 행동이 미학 자체를 거부한다고 하기는 어렵습니다. 예술 행동은 나름의 미학적 원리를 갖고 있고 나름의 실천을 합니다. 물론, 여기서 말하는 미학은 전통적으로 '아름다움'을 추구하는 부르주아 미학과는 다른 차원이겠지요. 예술 행동도 작품과 퍼포먼스를 통해 현장에 개입합니다. 예술 행동이 일어났던 개별 현장을 떠올리면 그 장소에서 설치되거나 철거된 대표적인 작품을 떠올릴 수 있습니다.

　평택 대추리 미군 기지 건설 반대 운동을 떠올리면 설치미술가 최평곤 작가가 대나무로 만든 〈파랑새〉라는 작품을 떠올릴 수 있습니다. 용산 참사 하면 현장인 남일당 건물과 그 주변에서 열었던 전시회가 가장 먼저 기억납니다. 세월호 하면 광화문에서 벌인 예술가들의 〈세월호 연장전〉 'Stage416' 문화제를, 박근혜 퇴진 촛불 시위 하면 광화문 광장에 민족미술인협회 소속 작가들이 설치한 '희망 촛불탑'과 나규환 작가가 스티로폼으로 만든 적폐 청산 오적 조각을 떠올릴 수 있습니다.

　예술 행동은 다양한 창작 활동으로 현장에 개입합니다. 그런데 예술 행동을 위한 창작물은 미적 아름다움이나 완결성이라는 통상적인 미학의 관점에서 평가할 수 없습니다. 현장에서 만들어지는 예술 행동 작품은 미학적 완결성을 획득하기 어렵습니다. 주로 현장에 있는 재료로 창작하거나, 단기간에 작품을 만들어야 하기 때문입니다.

　또한 현장에서 필요로 하는 메시지를 전달해야 하므로 표현 의도와 방법이 직설적이고 공격적이어서 보기에 다소 불편할 수도 있습니다. 그러나 애초부터 작품은 감상의 대상이 아닌 행동의 대상입니다. 예를 들어, 촛불 집회가 이어졌던 광화문 광장에 세운 박근혜, 김기춘, 조윤선 등의 조각에 대해 작품으로서 완결성이 부족하다고 불편한 심정을 드러내는 시민도 있었습니다. 그러나 예술 행동에 참여하는 작가는 현장의 문제를 가장 잘 간파할 수 있도록 작품을 만들기 때문에 작품이 얼마나 멋지고 아름다운가는

부차적인 문제입니다.

심지어 작품이 미학적으로 뛰어난 완결성을 가지면 현장의 심각함이 제대로 선달되지 않을 수도 있다는 고민도 합니다. 대표적으로 사진작가 노순택의 사진 가운데에는 현장을 잘 포착한 것뿐만 아니라 미적인 감동까지 주는 작품이 있습니다. 언젠가 작가 본인이 말했듯, 작품 자체가 너무 뛰어나 현장의 엄혹한 의미가 휘발될 것 같은 두려움이 일었다고 합니다. '미학'이 현장에 개입하는 행동에 방해가 될 수도 있다는 것인데요, 그렇다고 예술 행동이 미학을 거부한다고 보기는 어렵습니다. 예술 행동은 미학을 거부하기보다는 미적 감각을 사회적·정치적으로 전도시킵니다.

예술 행동의 미학을 이런 관점으로 이해하는 데 도움을 줄 만한 두 가지 이론을 소개할까 합니다. 하나는 '사회 미학'으로 미학의 개인화·상품화에 반하는 개념입니다. 미학의 개인화와 상품화 경향을 하나로 묶어서 말한다면 '상품 미학의 전면화'입니다.

개인의 문화적 취향과 라이프 스타일에 관여하는 미학적 서사는 대부분 상품 형식으로 완성됩니다. 이 말은 개인의 라이프 스타일이 미적으로 뛰어난 무언가를 성취하려면 상품을 구매하지 않고서는 불가능하다는 말입니다. 물론 상품을 덜 구매하거나 주류 자본에 속하지 않은 상품을 구입함으로써 독립적이고 하위문화적인 문화를 즐기는 사람도 있지만, 극히 소수입니다. 오늘날 개인의 문화적 취향 대부분은 상품 미학에 흡수되었다고 해도 과언이 아닙니다. 사회 미학은 이러한 미학의 개인화·상품화와는 다른, 공공적이고 사회적인 의미를 중시하는 미적 실천이라 할 수 있습니다. 다음 글을 보겠습니다.

'사회미학'은 여기서 미학의 사회화를 지향하는 미학의 한 유형으로 이해된다. '사회미학'이라는 용어가 널리 통용되고 있는 것은 아니다. 미학을 감성적 인식의 문제로 보고, 감성적 인식은 개인의 차원에서만 이루어진다고 보

는 관점이 지배적인 탓일 것이다. 이런 경향은 그동안 개인주의 미학이 미학적 상상력과 실천을 지배해온 것과 무관하지 않다. 미학적 실천을 구성하는 감성을 개인의 문제로만 간주하는 개인주의 미학의 사례는 엘리트주의적인 '작가주의' 경향을 드러내며 작품을 작가의 개인 소유로 만든 혐의를 지울 수 없는 모더니즘 미학과 자본주의적 상품생산에 복무하면서 소비적 개인주의를 조장하는 상품미학에서 대표적으로 볼 수 있다. … 반면에 사회미학은 의림 전통이 보여주듯이 공공적 성격을 띤 미학적 실천으로서 자본주의 극복을 위한 변혁운동에 기여할 수 있는 가능성을 가지지 않았는가 싶다. 오늘 사회미학이 요청되는 것은 자본주의 사회, 특히 신자유주의적 자본축적 전략의 극복을 위한 사회운동에 새로운 미학적 또는 문화적 관점의 정의 실천이 요구된다고 보기 때문이다.[5]

사회 미학은 사회적 가치, 공공의 이익에 부합하는 미적 실천이라는 점에서 구체적인 현장과 시공간에 개입하고자 합니다. "사회미학적 작품이 실물로서의 성격을 갖는다는 것은 그것이 구체적인 시공간 속에서 배치되어야 한다는 특징, 현장성 또는 지역성을 가져야 한다는 점과 관련되어 있다"[6]는 지적은 예술 행동이 사회 미학의 의미에 가장 적합한 미적 실천임을 인지하게 합니다.

두 번째 언급하고 싶은 이론은 자크 랑시에르Jacques Rancière가 말한 "감성의 분할"이라는 개념입니다. 이 개념은 미학의 정치적 의미를 이해하는 데 아주 중요합니다. 랑시에르는 미학적인 것을 '감각적인 것의 분배', '중립화하는 것'으로 설명했습니다. 랑시에르는 정치적 상황에서 미학이 담당하는 역할을 강조합니다. 그는 '정치의 미학화', '미학의 정치화'라는 주제에서 새로운 관점을 제시합니다.

랑시에르는 미학적 균열을 일으키는 것을 정치의 미학으로 봅니다. 앞서 설명했듯, "미학적 균열은 마치—인 듯한 것을 다시 구성해서 이전의

질서를 깨는 것"[7]입니다. "애초부터 정치의 미학은 법률과 헌법의 문제가 아니다. 오히려 그것은 공동체의 감각적인 질감을 배치시키는 문제인데, 그러한 과정을 통해서만 그러한 법과 헌법들이 이해될 수 있는 것이다"[8]라는 랑시에르의 지적은 정치적인 것 안에서 미학적인 분배가 얼마나 중요한지를 알려 줍니다. 정치의 미학은 제도적인 것이 아니라 주체의 감각을 배치하고 분배하는 것이라 할 수 있습니다. 이것이 정치의 미학에 근거한 민주주의의 원리라고 할 수 있죠.

랑시에르는 민주주의가 두 가지 형태로 분리된다고 말합니다. 하나는 합의에 기반을 둔 윤리적 민주주의 견해로서, 이는 자유주의 시장원칙이나 민주주의적 정부와 통치성의 원칙을 갖습니다. 시장과 정부는 "민주주의가 민주주의에 의해서 위협받고 있다고 불만을 토로하고, 개인의 민주성, 대중성 등의 등장에 대한 불만"[9]을 갖습니다. 말하자면, 이는 제도적 과정을 통해 협상을 이끌어 내는 민주주의를 말하는 겁니다.

다른 한편으로 이견, 불일치의 민주주의가 있습니다. 랑시에르는 이것이 정치학의 핵심이라고 생각합니다. "불일치는 대립적인 당사자들, 부자와 가난한 자, 지배자와 피지배자의 갈등 그 이상을 뜻합니다. 오히려 그것은 단순한 지배와 반역의 게임에 보충을 하는 것"[10]입니다. 말하자면, 서로 다른 감각의 불균등한 공존을 긍정하는 민주주의입니다.

후자의 민주주의는 정치 안에서 서로 이질적인 감성의 분할을 긍정합니다. 감성의 분할은 정치적 현실에 개입하는 다양한 감각의 실제적 분배와 배치를 강조합니다. 랑시에르는 "감성의 분할은 그가 행하는 것에 따라서, 이 활동이 행해지는 시간과 공간에 따라서 누가 공통적인 것에 참여할 수 있는지를 보여 준다"[11]고 말합니다.

여기서 "공통적인 것에 참여"의 의미는 공동체가 현실의 문제를 극복하는 데 함께하는 것을 의미합니다. 감성의 분할은 이 공통적인 것에 참여하는 감각들의 역할과 배치를 말하는 것입니다. 말하자면, 공통적인 현실,

즉 우리 사회 안에 놓인 공통의 사건과 의제에 참여하는 수많은 사람의 감각을 어떻게 경계 짓고, 분배하는가 하는 것이 '감성의 분할'이 뜻하는 바입니다.

그런데 공통의 현실에 참여하는 사람의 목소리는 다양합니다. 특히, 권력과 자본을 가진 목소리도 있지만, 권력과 자본을 갖지 못해 현실에서 배제되고 발언권을 얻지 못하는 목소리도 있습니다. 이는 매우 정치적인 문제입니다. 랑시에르는 "정치는 시간을 '갖지 못한' 사람들이 공동 공간의 거주자로 자리 잡기에 필요한 시간을 가질 때, 자신들의 입이 고통을 표시하는 목소리뿐만 아니라 공동의 것을 발화하는 말을 내보낸다는 것을 증명하기 위해 필요한 시간을 가질 때 발생한다"[12]고 이릅니다. 감성의 분할은 공통적인 것에 참여하는 다양한 감각의 목소리를 분할한다는 점에서 우리는 정치와 미학의 문제를 동시에 사유할 수밖에 없습니다.

랑시에르에게 정치와 미학, 이 두 관계의 핵심은 공동체의 공통적인 것에 대해 감각적 경계를 설정하는 것입니다. 예술 행동은 정치적 목소리에서 배제된 사람의 현실에 개입하는 것이자, 그러한 정치적 현실에 대한 미학적 개입이라는 점에서 랑시에르가 말하는 '감성의 분할'이 중요한 이론적 기초가 될 수 있습니다. 다음 글을 보겠습니다.

> 미학/정치의 관계의 문제가 제기되는 것은 바로 공동체의 공통적인 것에 대한 감각적 경계설정의 수준, 그 가시성과 그 편제의 형태들의 수준, 바로 이 수준에서라는 것이다. 사회 해석의 낭만주의적 문학형태들로부터, 꿈에 대한 상징주의 시학 또는 예술의 다다이즘적 또는 구성주의적 제거를 거쳐 퍼포먼스와 설치의 현대적 방식들에 이르기까지, 우리가 예술가들의 정치적 개입들을 생각할 수 있는 것은 바로 여기서부터다.[13]

4) 코뮌주의 공동체

네 번째, 코뮌주의 공동체입니다. 코뮌주의 공동체는 예술 행동에서 가장 중요한 정신입니다. 파견 예술가는 현장에서의 행동이 매우 힘들어도 견뎌 냅니다. 현장 실천에 참여하는 동료가 있기 때문입니다. 파견 예술가의 공동체는 과거 1980년대처럼 단일한 운동 조직에 의해 형성된 것이 아니라 개인의 자발적 연합으로 형성된 것입니다. 각자 장르도 다르고, 출신 학교도 다르고, 창작 활동과 예술운동을 시작한 조직이나 계기도 다르지만, 오랫동안 현장에서 함께 활동하며 강한 결속력과 끈끈한 연대 의식을 가지고 있습니다. 파견 예술가는 특정한 이념적·정치적 주장을 내세우지 않고 삶과 예술, 예술과 현장, 삶과 현장을 하나로 생각하고 활동합니다.

개인들의 자발적 연합으로서 파견 예술가의 코뮌주의 공동체는 '공공적인 것the public'보다는 '공통적인 것the commons'을 지향합니다. 공공적인 것과 공통적인 것의 차이는 무엇일까요? 공공적인 것은 정부나 지자체에서 공적인 목적으로 하는 일이라는 점에서 시민이나 개인을 대변하는 것이라면, 공통적인 것은 누가 누구를 대변하는 것이 아니라 당사자가 직접 자발적으로 하는 일을 말합니다. 그래서 공통적인 것은 소유나 권력에서 자유롭습니다. 공통적인 것은 '소유' 대신 '공유', '권력' 대신 '권리', '대변' 대신 '직접 행동'을 지향합니다.

코뮌주의 공동체에 대한 이론적 이해를 위해서는 무엇보다도 안토니오 네그리와 마이클 하트Michael Hardt가 중심이 된 자율주의 이론을 살펴야 합니다. 자율주의 이론은 개인들의 자유로운 연합, 즉 개인들의 '어소시에이션association'을 지향합니다. 자율주의는 기본적으로 개인 주체의 혁명적 열망이 국가와 자본으로 흡수되는 것에 반대합니다. 또 실천 운동이 위계화되고 중앙집권화되는 것을 반대합니다.

네그리는 새로운 주체적 요소가 삶과 자유의 공간을 정복하기 위해서는 "전혀 다른 유형의 힘, 지성, 그리고 감수성을 계발"[14]해야 함을 강조합니

다. 혁명적인 주체성을 새롭게 구성하기 위해서는 개인주의가 아닌 어소시에이션의 형태가 되어야 하지만, 그것이 중앙집권적이거나 조합주의적인 형태가 되어서도 안 되는 것입니다. 즉, 자율주의는 개인들의 자발적인 연합에 기초해서 하나의 공동체를 만드는 것이 궁극적인 목적입니다.

자율주의는 삶·정치의 철학을 가집니다. 정치는 제도의 공간에서만 일어나는 것이 아니라 일상의 삶에서, 일상의 사건에서 일어나는 것이지요. 안토니오 네그리와 마이클 하트는《공통체: 자본과 국가 너머의 세상》에서 삶·정치를 특별하게 강조합니다. 그들은 삶·정치는 자유의 비타협적인 성향을 가진다고 말합니다. "삶·정치는 무엇보다도 자유의 비타협성이 규범적 체계를 붕괴시킨다는 의미에서 삶 권력과 달리 사건의 성격을 가진다"[15]고 이릅니다. 삶 정치적 사건은 "삶의 생산을 저항, 혁신, 자유의 행동으로 제시"[16]합니다. 정치적인 삶이 따로 있는 것이 아니라 공동체의 삶 안에서 존재하며, 새로운 세상을 바꾸려는 행동은 현장에서 사건을 일으킵니다. 예술가의 삶 속에 존재하는 예술 행동은 현장에서 항상 사건을 일으킵니다.

코뮌주의 공동체는 원래 20세기 러시아 혁명기에 노동자의 자발적인 동아리에서 비롯되었습니다. 코뮌주의 공동체에서 '코뮌'은 개인들의 자발적 연합을 의미합니다. 즉, 인위적인 공동체가 아니라 개인의 자율성을 강조하되, 함께 연합할 수 있는 연대감을 갖는 것을 말합니다. 예술인에게 코뮌주의 공동체는 '삶·예술'의 통합을 의미합니다. 삶과 창작이 분리되지 않고, 함께하는 것이 진정한 의미에서 예술인의 코뮌주의 공동체입니다.

1920~1930년대 러시아 아방가르드 예술인 공동체, 1960년대 히피의 문화 공동체와 상황주의자 예술인의 공동체, 신자유주의 시대 이후 독점자본과 세계화에 저항하는 급진적 거리 예술가와 반세계화 예술인의 코뮌주의 공동체가 역사적 유산을 함께 가지고 있습니다.

한국에서 예술 행동의 역사적 궤적을 살펴보면, 이들이 강력한 코뮌주

의 공동체로 활동함을 알 수 있습니다. 이른바 사회적 재난 현장에 참여하는 파견 예술가는 현장이 어디든 함께 연대합니다. 그들은 예술인 캠핑촌이 있는 광화문에서 강정 평화 행진이 개최되는 제주도로, 제주도에서 다시 정규직 노동자의 쉼터 '꿀잠'이 있는 서울 신길동으로 모여 창작, 행진, 노동의 시간을 함께합니다.

비록 서로 다른 영역에서 활동하지만, 10여 년이 넘는 시간 동안 재난 현장에 모일 때면 항상 함께하면서 서로의 일을 나누고, 합심해서 공통적인 것을 향합니다. 때로는 그러한 강력한 코뮌주의 공동체 때문에 더 확대된 어소시에이션으로 나아가지 못하는 한계가 있지만, 하나의 목표를 향해 서로 다른 역할이 하나로 합쳐지는 연대감과 결속감은 예술 행동의 공동체 문화로 오랫동안 자리 잡았습니다. 이제 예술 행동의 사례를 구체적으로 하나씩 설명해 드리고자 합니다.

3. 예술 행동의 연대기

21세기 한국에서 일어난 예술 행동의 연대기는 한마디로 자본과 국가권력에 저항하는 현장 예술가의 고군분투로 요약할 수 있습니다. 예술가가 달려간 현장은 대개 악덕 기업주에 의해 대량 해고된 힘없는 노동자, 공권력에 의해 고향이 하루아침에 미군 기지, 해군 기지로 변할 위기에 처한 주민, 대규모 부동산 개발로 오랫동안 장사했던 곳에서 쫓겨날 수밖에 없는 상인, 구조적 재난이 닥쳤는데도 국가로부터 아무런 도움도 받지 못했던 어린 학생들의 주검이 있는 곳이었습니다.

예술 행동은 노동 유연화, 경제 양극화, 정치적 보수화, 공권력의 강화로 집약할 수 있는 신자유주의 시대에 예술인이 어떤 삶을 살아야 하는가에 대한 하나의 답을 제시했습니다. 예술 행동은 예술의 특권을 내려놓고 재

난 현장에 파견되어 예술의 신자유주의적 위기를 매우 급진적인 방식으로 극복하고자 했습니다.

무슨 말인가 하면, 예술가들의 빈곤한 삶, 창작의 양극화라는 신자유주의 논리로 고통을 받는데, 예술 행동은 이러한 예술계 안에 닥친 위기를 예술의 장을 내파하면서 극복하려 했다는 뜻입니다. 어차피 예술인은 가난할 수밖에 없고 창작물의 유통과 배급은 소수의 엘리트 예술가가 독점할 수밖에 없다면, 차라리 예술의 장 안에서 싸우기보다는 예술의 장을 감싼 신자유주의 체제에 정면으로 부딪쳐 보는 새로운 저항을 선택했다고 할 수 있습니다. 신자유주의가 야기한 수많은 재난 현장에서 예술적 존재로서의 자신을 온전히 드러낼 새로운 실천의 장이 생겨난 셈이지요.

예술 행동은 제도화된 극장이나 전시실이 아닌 재난 현장에서 예술의 존재 이유를 깨닫고, 예술의 힘을 새롭게 느낍니다. 그런 점에서 파견 예술가에게 재난 현장은 고통의 현장, 힘든 싸움의 현장이지만, 거꾸로 자본과 권력으로부터 자유로운 예술가로서의 존재를 확인할 수 있는 자기 생성의 현장, 보람의 현장이기도 합니다. 2000년대 이후 예술 행동의 연대기를 살펴보면 다음과 같습니다.

2005년 기륭전자 사태

2005년 노조 결성 이후 비정규직 노동자 해고 사태에 대응해 지금까지 재판 중인 사건. 송경동 시인이 한국작가회의와 함께 연대했고, 2008년 고구본주 작가의 작품이 농성장에 설치되면서 미술 작가들이 예술 행동 시작. 2010년 노사 합의로 2013년 조합원 복직이 되었지만 사측이 도망 이사를 하는 바람에 복직의 꿈은 사라짐. 2015년 11월 대법원은 체불 임금을 지불하라는 원심을 확정했고, 최동열 전 회장이 2017년 10월 1심에서 실형을 선고받고 구속되었으나 보석으로 석방.

2005년 평택 대추리 미군 기지 이전 반대

정부가 서울 용산에 있던 주한미군 부대를 경기 평택시 팽성읍 대추리에 이전하는 계획을 추진. 마을 주민이 반발로 농성 시작 후 예술인들의 연대 지속. 대추리 안에 예술가들이 설치미술 작업을 하고 문화제 추진. 문화연대는 큰 규모의 문화제 위주로 마을과 연대하고 서울 광화문 〈동아일보〉 앞에서 매일 저녁 문화연대와 인권 단체가 함께 문화제 진행.

2006~2007년 한미 FTA 체결 반대 운동

정부의 한미 FTA 추진 안에 있던 '스크린쿼터 축소'가 쟁점이 되어 문화예술 단체의 적극적인 결합이 가능했음. 문화연대는 한미 FTA 저지 범국민운동본부에 주도적으로 참여해 투쟁 전반에 기여했으며, 문화예술가들과 함께 농성장 꾸미기와 포스터 제작, 봉투 행동단 같은 새로운 형태의 문화 행동 등을 기획하고 실행함.

2007년 제주 강정마을 해군 기지 건설 반대 운동

한미 FTA 투쟁을 위해 제주도에 갔던 파견 예술가들이 강정마을에 해군 기지가 건립된다는 소식을 들음. 파견 예술가들은 마을 주민 대책위원회와 논의해 현지에서 다양한 예술 행동 전개함. 해군 기지 건설 반대의 뜻을 모아 '평화염원촛불 문화제'를 기획. 2011년 영화평론가 양윤모 씨가 구치소에서 단식투쟁, 문화연대 주도 강정평화문화제, 평화행진대회 등 이후로 지속적인 문화적 연대가 이어짐.

2007년 콜트콜텍 기타 노동자 투쟁

국내 최대 기타 주문생산 업체인 콜트콜텍 노동자들이 해고된 바로 그해부터 적극적인 예술 행동 시작. 문화연대는 송경동 시인의 제안으로 콜텍 대전 공장을 답사하고 국내외 뮤지션 등과 네트워크 결성. 세계적 밴드

RATM(Rage Against The Machine)의 리더 톰 모렐로(Tom Morello)가 연대해 지지 캠페인을 벌임. 클럽 '빵'의 수요 문화제 등 음악인들의 연대 지속. 해고 노동자들이 '콜밴(콜트콜텍 기타노동자 밴드)'을 만들어 스스로 예술 행동의 주체가 되어 현재까지 투쟁을 이어 옴.

2008년 광우병 쇠고기 반대 촛불 집회
광우병 쇠고기 사태는 한미 FTA, 효순이 미선이 사건에 이어 반신자유주의와 반미 운동의 기폭제가 됨. 예술인은 촛불 집회에서 다양한 문화 퍼포먼스를 진행. 문화연대는 뮤지션과의 네트워크를 통해 '힘내라 촛불아 1박 2일 콘서트', '기타500프로젝트' 등을 진행했음. 당시 거리에는 수많은 예술가가 다양한 표현물을 제작하는 등 광우병 쇠고기 수입에 반대하는 예술 행동을 전개.

2009년 용산 참사 파견 예술 행동
용산은 인권 단체와 빈곤사회연대 그리고 전국철거민연합 등이 지속적으로 연대하던 다양한 철거 현장 가운데 한 곳으로 무리한 경찰 공권력으로 인해 농성자와 경찰 6명이 사망한 사건. 참사가 일어난 날 예술인들이 곧바로 현장으로 달려가 파견 예술 활동 진행. 미술가들의 설치미술전, 사진작가들의 르포 사진 활동이 이어졌고, 문화연대는 '라이브 에이드 희망'이라는 용산참사 유가족 돕기 자선 콘서트를 개최해 유가족을 돕는 활동을 진행. 독립영화제작단체 '연분홍치마'가 이후의 재판 과정을 중심으로 다큐멘터리 영화 〈두개의 문〉(2011)과 〈공동정범〉(2016) 제작.

2009년 쌍용자동차 노동자 대량 해고
2009년 쌍용자동차 평택 공장 77일간의 옥쇄 파업 현장 연대를 시작으로 파견 예술가가 지속적으로 연대. 문화예술인은 이미지 작업과 영상 작업 등

을 통해 쌍용자동차의 투쟁 소식을 세상에 알리기 시작. 2010년 보신각에서 매주 문화제를 기획, 진행하면서 연대의 폭이 넓어지기 시작. 2011년 희망버스 진행. 2011년 겨울 '희망텐트' 시작. 쌍용자동차 투쟁 당사자들이 투쟁을 확산시키고자 서울 대한문에 농성 천막을 쳤고 이때부터 문화제와 콘서트 개최 등 문화예술인의 연대 확산.

2011년 희망 버스

콜트콜텍 수요 문화제에 참석한 문화예술인들이 한진중공업 김진숙 동지의 고공 농성 100일 투쟁을 지지하기 위해 희망 버스를 기획. 여러 가지 사정으로 고공 농성 150일이 될 즈음에야 희망 버스가 처음 출발. 희망 버스는 파견 미술팀의 연대를 시작으로 5차까지 달렸으며 309일 만에 김진숙 동지가 땅으로 내려옴. 이후 전국의 투쟁 현장에 '희망 버스'라는 이름으로 지지와 연대 방문이 계속됨.

2014년 세월호 참사

2014년 4월 16일 세월호 참사 이후 예술인들은 팽목항과 안산 분향소, 그리고 광화문 농성장으로 나누어 예술 행동을 진행. 특히, 광화문과 시청 일대에서 있었던 세월호 추모 예술 행동은 시 낭송, 콘서트, 책 읽기, 설치 작품 만들기 등 다양하게 진행되었고, 세월호 1주기에 '세월호 문화예술인 대책모임'이 〈세월호, 연장전〉 행사 진행. 예술 행동 프로그램 'Stage416' 진행.

2016년 광화문 예술인 캠핑촌

2016년 11월 4일 박근혜 퇴진 문화예술인 시국선언 뒤에 예술인들은 텐트를 치고 광화문에서 농성을 시작. 총 142일 동안 광화문에서 농성하면서 박근혜 퇴진과 새로운 시민 정부 구성을 위한 투쟁을 선언. 광화문에 극장

'블랙텐트', '궁핍현대미술광장', '하야하락' 등의 문화 프로그램을 만들어 촛불 혁명의 전위에서 활동했음.

앞서 열거했듯, 2000년 이후 파견 예술가는 수많은 재난 현장을 찾았습니다. 예술 행동의 연대기를 잘 살펴보면 크게 보아 네 가지 유형으로 분류할 수 있습니다. 첫 번째는 반전 평화 운동에 참여하는 예로서 대추리 미군 기지 건설 반대 운동과 강정마을 해군 기지 건설 반대 운동 등이 이에 해당합니다. 두 번째는 해고 노동자와 연대하는 예술 행동으로, 사례가 가장 많습니다. 기륭전자, 쌍용자동차, 콜트콜텍, 유성기업, 재능교육 등 해고와 파업을 반복하며 고통받는 노동자와의 연대 예술 행동입니다. 세 번째는 사회적 재난에 개입하는 예술 행동으로, 용산 참사와 세월호 참사가 대표적입니다. 마지막으로 예술 행동이 시민 혁명에 앞장섬으로써 정치 혁명의 기폭제가 되었던 광화문 예술인 캠핑촌 사례로 예술 행동이 단지 사회적 투쟁의 수단과 방법으로만 기능하는 것이 아니라 중요한 목표가 되었음을 각인시킨 예입니다. 사실 예술 행동이 개입한 이 네 가지 유형은 우리 사회에서 자행되는 자본의 횡포, 국가 폭력의 실체를 고스란히 보여 주는 것이기도 합니다.

1) 반전 평화 운동과 함께하기

한반도에서 반전 평화 운동은 아마도 마지막까지 남을 사회운동이 아닐까 합니다. 그만큼 우리는 분단국가에서 불안에 떨며 사회적으로도 큰 비용을 치릅니다. 사실 냉전 시절에는 미군 기지를 당연하게 받아들였습니다. 국민 대다수가 한반도 평화를 지키기 위해 미군 주둔은 불가피한 일이라고 생각했기 때문입니다.

그러나 1990년대 초 사회주의 체제의 붕괴와 냉전 체제의 해체 후 미군 기지는 평화, 환경, 생태, 지역 등 문제가 되기 시작했습니다. 미군 기지가

지역에 미치는 좋지 않은 영향이 사회적으로 환기되면서 수도 서울 한복판에 위치한 용산 미군 기지 문제도 이런 관점에서 논의되기 시작했지요. 문제는 미군 '철수'가 아니라 '이전'이기 때문에 미군 기지는 용산 대신 새로운 장소를 찾아야 했고, 그 과정에서 정부와 주한미군사령부는 지역 주민의 의견 수렴 없이 평택 대추리를 용산 미군 기지의 대체 부지로 결정했습니다.

평소 조용했던 대추리는 이 발표로 하루아침에 언론의 중심에 섰습니다. 미군 기지가 들어선다면 마을은 아마도 흔적도 없이 사라질 운명에 놓인 것입니다. 미군 기지 이전지인 대추리에서 평화 단체의 반대 시위가 잇달았습니다. 특히, 이 국면에서 예술인이 적극적으로 나서게 된 계기는 가수 정태춘·박은옥 부부의 저항 때문이었습니다.

대추리는 정태춘 씨의 고향입니다. 자신이 태어난 고향이 하루아침에 미군 기지로 돌변하는 데 분노해 두 부부는 대추리 미군 기지 반대를 위한 다양한 행동을 펼쳤습니다. 여기에 예술인이 지지하고 참여하면서 본격적인 예술 행동이 시작되었습니다. 예술인이 대추리라는 특정한 장소에 모여 다양한 예술 활동으로 반전 평화의 메시지를 전달한 것은 21세기 이후 지역 거점형 커뮤니티 예술의 첫출발이라 할 수 있습니다.

대추리에서 미술가가 모여 반전과 평화를 상징하는 설치미술 작품을 제작하고, 저녁에는 시와 노래가 있는 문화제를 열었습니다. 정태춘·박은옥 부부는 주민과 함께 오체투지 삼보일배로 평택에서 서울까지 가고, 문화연대는 광화문 동아일보사 앞에서 인권 단체와 함께 매일 문화제를 개최했습니다. 당시에 설치미술로 제작된 최평곤 작가의 〈파랑새〉와 고 구본주 작가의 〈갑오농민전쟁〉 청동 조각은 현재 평택 평화공원으로 이전했습니다. 대추리 미군 기지 반대 예술 행동은 예술인이 지역을 거점화해 주민과 함께 문화적 활동을 펼친 첫 사례로서 집단적인 예술 행동의 잠재력을 확인할 수 있었던 사례입니다.

대추리와 함께, 평화 반전 운동으로 힘든 시절을 겪었던 마을이 바로 제

대추리 입구 평화 거리 그림(왼쪽)과 최평곤 작가의 〈파랑새〉(오른쪽)
출처: 문화연대

주 강정마을입니다. 강정마을도 주민 동의 없이 정부가 해군 기지를 건설하겠다고 발표함으로써 하루아침에 군사 기지로 변하게 된 사례입니다.

알다시피, 제주도는 4·3사건처럼 국가에 의해 도민이 많은 피해를 당한 곳입니다. 제주도는 해방 전 일제가 수탈을 자행한 곳입니다. 해방 후 1947년 3·1절 기념식에서 경찰이 총을 쏴 참가자 6명이 사망했습니다. 이것이 4·3 사건의 도화선이었죠. 이듬해 이승만을 중심으로 한 남한 단독 선거에 항의하자 반공우익세력인 서북청년회가 몰려와 수많은 양민을 학살했습니다. 박정희 정권 때는 무속과 미신 풍조를 일신하겠다며 당집을 파괴했습니다. 제주도는 평화롭고 아름다운 곳이지만, 이렇듯 해방 전과 후, 냉전 체제와 분단 이데올로기, 군사주의의 폭력에 의해 희생당한 곳입니다.

강정마을에 주민 동의 없이 대규모 해군 기지가 건설된다는 소식을 듣고 마을 주민과 인권 단체는 정부를 향해 저항하기 시작했습니다. 먼저 천주교 인권 단체가 결합해 강정을 평화마을로 지키려는 종교 활동과 연대 활동을 벌였습니다.

파견 예술가는 평화 인권 단체들과 함께 2011년 9월 "놀자 놀자 강정 놀자" 평화 비행기 프로그램을 기획하는 등 강정마을에서 다양한 예술 행동

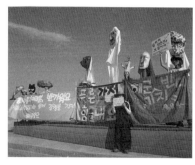

강정마을 문화제(왼쪽)와 강정생명평화대행진(오른쪽)
출처: 문화연대

을 벌였습니다. 천혜의 바위 군락인 '구럼비'에 한지를 올려놓고 바위 모양 그대로 탁본을 떠서 얼굴 모양의 조형물을 만들고, 평화의 메시지를 전달하는 걸개그림을 그렸습니다. 뮤지션도 평화 마을 강정을 지키는 예술인 연대에 함께했습니다.

제주가 고향인 영화평론가 양윤모 씨는 해군 기지 건설에 반대하다 구속 수감되었는데, 삼복에서 52일간 죽음의 단식 농성을 벌였습니다. 2011년 9월 시작된 촛불 문화제 이후 강정마을에는 수많은 예술인이 평화를 위한 연대의 손길을 보냈습니다. 2013년부터 매년 제주도에서 '강정생명평화대행진'이라는 이름으로 제주도 전역을 걸어서 행진하는 행사가 이어졌습니다. 2017년에는 '제주 생명평화대행진'으로 이름이 바뀌었습니다.

2) 해고 노동자와 연대하기

파견 예술가가 현장에서 가장 많이 연대한 것은 부당해고 노동자 복직 투쟁이지 않을까 합니다. 신자유주의 체제가 공고화될수록 부당 해고 사례는 늘어납니다. 특히, IMF 외환위기의 영향으로 대규모 사업장에서 소규모 사업장에 이르기까지 제조업 공장이 문을 닫고, 노동자는 아무런 보상과 권리를 보장받지 못한 채 일터에서 쫓겨날 수밖에 없는 상황에 이르

렀습니다.

　해고 노동자는 대개 노동자에게 잘못이 있다기보다는 기업의 주인이 회사를 매각하거나, 위장폐업하거나, 부당노동행위를 한 탓이 큽니다. 기륭전자, 쌍용자동차, 유성기업, 재능교육, 콜트콜텍 노동자에 이르기까지 2000년대 이후 노동자 대량 해고 사태는 모두 악덕 기업주의 횡포에서 야기되었습니다. 부당 해고 노동자와 연대한 예술 행동 가운데 쌍용자동차와 콜트콜텍 연대는 대표적 사례라 할 수 있습니다.

　2009년 5월 쌍용자동차 노조가 사측의 구조 조정에 반대해 평택 공장을 77일간 점거한 뒤부터 해고 노동자의 복귀가 결정되기까지 쌍용자동차 사례는 한국 노동 운동사에서 가장 파란만장한 사례 가운데 하나입니다. 3,000명에 달하는 정리 해고도 유례가 없지만, 중국 상하이자동차에서 인도 마힌드라 그룹에 이르는 매각 과정 역시 글로벌 자본의 횡포를 절감할 수 있었습니다.

　아시겠지만, 2009년부터 쌍용자동차 사태로 지금까지 30명의 노동자가 암울한 현실을 감내하지 못하고 스스로 목숨을 끊거나 지병으로 생을 마감했습니다. 쌍용자동차 사태는 정리 해고가 노동자 자신뿐 아니라, 가족에게까지 얼마나 큰 아픔과 고통인지를 사회적으로 환기시켰습니다. 정신과 전문의 정혜신 박사를 중심으로 해고 노동자와 가족에게 심리 상담을 하는 '와락' 센터가 설립된 것도 바로 이런 이유 때문입니다.

　예술 행동도 쌍용자동차 해고 노동자와 오랫동안 연대했습니다. 2011년 3월에 '해고노동자 문제해결을 위한 문화예술인 공동행동'은 기자회견을 열어 쌍용자동차 해고 노동자를 포함해 대량 해고된 노동자의 아픔을 함께 나누는 예술 행동을 전개하겠다고 밝혔습니다. 2010년 매주 보신각에서 문화제를 개최했고, 2011년에 희망 버스, 겨울 희망 텐트를 열어 시민들에게 쌍용자동차 사태를 더 많이 알리기 위한 활동을 진행했습니다. 시청 앞 대한문에 긴급 농성 천막을 설치했고, 2012년 5월에 개최한 쌍용자동차 희

생자를 추모하는 〈악!樂〉 콘서트에는 영화감독 변영주, 방송인 김제동, 밴드 '허클베리핀', '킹스턴 루디스카' 등이 참여했습니다.

쌍용자동차와 함께 콜트콜텍 사태 역시 기업주에 의해 부당하게 해고된 노동자의 현실을 적나라하게 보여 준 대표적 사례입니다. 콜트콜텍은 세계에서 주문형 기타를 가장 많이 생산하는 기업입니다. 콜트는 '펜더Fender', '깁슨Gibson' 등의 유명 전자 기타 회사에 기타를 가장 많이 납품하는 곳입니다. 콜텍은 어쿠스틱 기타 생산으로 유명한 회사이죠. 전 세계 기타 생산의 30%를 점유하는 곳이 바로 콜트콜텍사입니다.

이 두 회사 모두 박영호 사장이 경영하는데, 2007년 노조를 결성했다는 이유로 위장폐업하고 노동자를 정리 해고한 뒤 공장을 해외로 이전했습니다. 당시에는 기업 경영이 어려워 공장을 이전한다고 해명했지만, 콜트콜텍은 매년 100억 원 가까이 흑자를 기록하는 우량 기업이었습니다. 노동자들은 잔업과 철야로 회사를 견실한 중견 기업으로 일구었는데도 대가를 받기는커녕 강성 노조 활동을 주도해 회사를 망하게 한 장본인으로 낙인찍혀 차가운 길거리로 내몰렸습니다.

콜트콜텍 예술 행동이 가진 특별한 의미는 부당 해고라는 힘든 과정을 겪은 노동자가 자신이 만든 기타를 연주함으로써 노동 소외를 극복했다는 점입니다. 단일 분규 사업장으로는 가장 오랜 투쟁 역사를 기록하는 콜트콜텍 투쟁은 기타 노동자의 삶을 완전히 바꾸었습니다. 처음에는 파견 예술가의 도움과 연대로 해고 노동자로서 공장과 거리에서 싸웠습니다. 그러나 시간이 지나면서 자신들이 파견 예술가로 바뀌었음을 알게 되었습니다. 전 세계 OEM 방식 기타 생산의 30%를 차지하는 콜트콜텍에서 땀 흘려 일한 노동자는 기타를 만드는 방법은 알지만 기타를 치는 법은 몰랐습니다. 유리창도 없는 작업장에서 나무 분진을 마시며 오로지 기타를 만드는 일에만 몰두했지요.

매우 역설적이게도 해고당하고 길거리에서 복직 투쟁을 펼치는 과정에

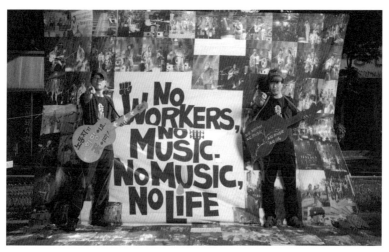

콜트콜텍 해고 노동자들이 결성한 '콜밴'
출처: 문화연대

서 비로소 기타를 만드는 노동자로서의 자기소외가 극복되기 시작했습니다. 그들은 기타를 제작하는 대신 함께 연대한 뮤지션에게 기타 연주를 배웠습니다. 그리고 '콜트콜텍 기타노동자 밴드', 줄여서 '콜밴'이라는 밴드를 결성해 공연을 시작했습니다. 뛰어난 실력은 아닐지라도 기타 노동자에서 기타 연주자로 변화하는 과정은 예술 행동의 역사에서 매우 특별한 경험이었습니다. '콜밴'은 2017년 12월에 10년간의 투쟁을 담아 음반을 발매하기도 했습니다.

'콜밴'은 매월 마지막 주 수요일에 홍대에 위치한 클럽 '빵'에서 개최하는 수요 문화제에서 연주하고, 다른 분규의 현장에 초대되어 연주합니다. 또 자신들의 파업 투쟁의 의미를 알리기 위해 연극 연출가의 도움으로 〈구일만 햄릿〉이라는 연극을 만들어 배우로 무대에 서기도 했습니다. 이러한 예술 행동이 평범한 임금노동자를 예술 노동자로 바꾸어 놓았습니다. 이들의 투쟁은 국제적으로도 많이 알려져 국제 악기 견본 시장에 참여해 발언하고, 세계적인 밴드 RATM의 리더 톰 모렐로의 연대 지지를 받아 냈습니

다. 콜트콜텍 노동자와 함께하는 예술 행동은 현재 진행형입니다.

3) 사회적 재난에 개입하기

2000년대 이후 예술 행동의 역사에서 가장 의미 있었던 사건 가운데 하나가 바로 용산 참사 현장이었습니다. 2009년 이른 아침 폭력적인 공권력 행사로 화재가 발생해 철거민과 경찰 6명이 숨진 사건은 폭력적이고 비극적인 도시 재개발 사업에 경종을 울렸고, 예술인의 파견 예술 행동이 빛을 발하게 했습니다.

파견 예술인은 사건이 일어난 그날 바로 현장으로 달려갔고, 이후로 계속 용산 참사 현장에 남아 설치미술 작업과 사진전, 인터넷 방송 및 다큐 영상 작업, 음악회 등 급진적인 거리 예술을 주도했습니다. 용산 참사가 일어났던 '남일당'과 호프집 '레아'는 예술 행동과 거리 예술의 거점 공간이 되었지요. 파견 예술가는 참사 현장을 점거해 희생자 유가족과 젠트리피케이션에 저항하는 시민 단체, 인권 단체와 함께 참사 현장을 재난 예술의 현장이자 문화적 저항이 게토로 만들었습니다.

예술 행동이 참사 공간에 재난의 의미를 표현하는 작업을 더하자 점거 행위는 힘을 얻었습니다. 용산 참사에 대응하는 예술 행동의 의미는 다음 글의 내용처럼 현장 개입형 커뮤니티 예술의 집단적 실천에서 찾을 수 있습니다.

> 용산 참사 현장 예술활동은 예술 행동이 거대한 현대 자본주의 지배구조에 맞서 어떻게 틈(저항과 대안의 시공간)을 만들어 내는지, 그 틈을 어떻게 사건화하고 확장하는지, 그 틈을 둘러 싼 사건과 현장을 어떻게 의미화하고 공동의 기억으로 재구성하는지를 잘 보여 주었다. 그리고 그 틈 안에서 예술 행동의 흐름은 점거예술, 생활창작, 커뮤니티 아트, 기계미학 등으로 자율적인 공진화를 진행하고 있었으며, 예술 행동 커뮤니티들은 더욱 유기적

용산참사 140일 해결 촉구 및 6·10 항쟁 22주년 현장 문화제—떠나지 못한 사람들을 위한 140인 예술행동(왼쪽)과 용산 참사 유가족 돕기 라이브 에이드 희망 (오른쪽).

출처: 문화연대

이고 일상화된 연대성을 공유하고 있었다.[17]

용산 참사와 연대한 예술 행동이 참사 현장에서만 이루어진 것은 아닙니다. 문화연대 주최로 유가족을 돕기 위한 〈라이브 에이드 희망〉 콘서트가 열렸고, 용산 참사 재판 과정을 다룬 다큐멘터리 영화 〈두개의 문〉과 〈공동정범〉을 제작하며 용산 참사를 다시 사회적으로 환기했습니다.

용산 참사는 무리한 도시 재개발 정책을 밀어붙이다 발생했습니다. 용산 참사는 홍대 두리반 칼국수집 철거 사건, 한남동 테이크아웃드로잉 사태 등 도시 젠트리피케이션에 저항하는 예술가의 저항이 가진 중요성을 일깨우는 데 기여했다고 평가할 수 있습니다.

다음은 '국가는 무엇인가'라는 근본적인 물음을 던지게 했던 세월호 재난에 대응하는 예술 행동의 사례입니다. 2014년 4월 16일 우리 사회에서 절대로 일어나서는 안 될, 절대로 잊을 수 없는 재난이 발생했습니다. 수학여행을 간 단원고등학교 학생, 교사를 포함해 모두 302명의 사망자와 실종자를 낸 세월호 참사입니다. 이 참사로 우리는 국가의 존재, 위험 사회의 공포, 자본주의의 파국, 애도의 감정 등의 문제를 근본적으로 성찰하게 되었습니다.

세월호 재난은 너무나 큰 사건이기 때문에 예술 행동도 기존의 재난과

세월호 재난에 대한 다양한 예술 행동
출처: 문화연대

는 다른 의미를 가집니다. 예술 행동은 희생자를 위한 애도에 먼저 집중했습니다. 4시 16분에 시청 앞에 모여 가져온 책을 읽으며 조용히 애도의 시간을 갖고, 분향소가 설치된 팽목항, 안산, 서울광장 주변에 애도의 글을 써 붙이고 기록하는 일을 했습니다.

세월호 재난은 국가적 재난이었기에 예술 행동에는 예술인만이 아니라 애도의 물결에 동참한 시민 모두가 참여했습니다. 시민이 쓴 애도의 글, 아이들에게 보내는 쪽지, 세월호 재난을 상징하는 노란 리본을 달고 다니는 것 자체가 모두 예술 행동의 하나라고 생각합니다. 세월호 재난을 애도하는 수많은 예술가의 공연과 그림, 춤이 있었지만, 이 재난이 반복되지 않도록 슬퍼하고 기억하는 시민 모두가 표현한 애도 행위도 그 자체로 예술 행동이 아니었을까 생각합니다.

세월호 재난에 개입하는 예술 행동은 계속됩니다. 세월호 1주기를 맞아 '세월호 문화예술인 대책모임'은 〈세월호 연장전〉과 광화문에서 'Stage416'이란 예술 행동 프로그램을 진행했습니다. 음악인은 세월호 재난을 잊지 않기 위한 음반을 제작했고, 연극인은 세월호를 주제로 연극을 만들었습니다. 세월호 재난을 애도하고 기억하려는 예술 행동은 그래서 아직 끝나지 않았습니다.

4) 촛불 시민혁명의 전위에 서기

2016년 11월 4일, 박근혜 퇴진을 위한 예술인 시국 선언을 준비하던 가운데 문화연대 신유아 활동가로부터 송경동 시인이 급하게 긴급 모임을 요청했다는 전화를 받았습니다. 그가 시국 선언 뒤에 뭔가 큰일을 벌일 거라는 직감이 들었지요. 송경동 시인은 한진중공업 희망버스에서 용산 참사, 강정마을, 세월호 재난에 이르기까지 항상 예술 행동 현장의 중심에 서서 급진적인 제안을 했기 때문에 이번에도 뭔가 일이 벌일 거라고 예감한 것입니다.

제 예상은 빗나가지 않았습니다. 송경동 시인은 예술인 시국 선언 뒤에 텐트를 치고 박근혜 전 대통령이 퇴진할 때까지 예술인들이 광화문 최전선에서 싸우자고 했습니다. 본인은 몇 달 동안 준비한 일본 여행을 포기하고 광화문 광장에 텐트를 치고 눌러앉으려 했으니, 이른바 배수의 진을 친 것입니다.

물론 곁에는 재난 현장을 함께 지키는 파견 예술가가 있었습니다. 신유아, 노순택, 정택용, 이윤엽 작가가 그들이죠. 이들이 먼저 함께하기로 결단을 내렸고, '비정규직 없는 세상만들기'의 박점규, 오진호 동지와 문화연대 이원재, 이두찬 활동가 및 많은 예술가가 함께하기로 이미 결의한 상황이었습니다. 다음 날, 송경동 시인은 시국 선언 기자회견 마지막 순서로 마이크를 잡았습니다.

> 우리 예술가들은 박근혜가 퇴진하는 날까지 이곳 광화문 광장에서 텐트를 치고 무기한 농성에 들어갑니다. 함께 동참합시다.

예술가들이 텐트를 치자마자 광화문 광장은 순식간에 아수라장이 되었습니다. 대기 중이던 경찰이 텐트 치는 사람을 막무가내로 막았기 때문이지요. 참가자들이 끝까지 저항했지만, 텐트 안에 있던 사람이 강제로 들

광화문 하야하록 콘서트 홍보 포스터(왼쪽)와 광화문 블랙텐트(오른쪽).
출처: 문화연대

려 나오고 텐트 수십 개를 빼앗겼습니다. 캠핑촌 농성에 참여한 사람들은 텐트 없이 바닥에 은박지 매트를 깔고 침낭에서 첫날 밤을 보냈습니다. 그나음 날인 12월 5일, 박근혜 퇴진 촛불 집회에 참여한 수많은 시민의 힘으로 광화문에 텐트가 처지고, 그렇게 캠핑촌 농성은 본격적으로 시작되었습니다.

광화문 캠핑촌에 예술가만 있었던 것은 아닙니다. 비정규직 노동자, 성직자, 일반 시민이 함께 노숙 농성을 했습니다. 캠핑촌 촌민은 매일 낮과 밤 다양한 예술인이 참여하는 문화제를 열었습니다. 굿, 풍물, 춤, 마임, 연극, 시와 노래의 광장이 펼쳐졌습니다. 시간이 지날수록 만화가, 국악인, 클래식 연주자, 영화인의 참여가 이어졌습니다.

광화문은 주말마다 시민의 촛불 집회로 인산인해를 이루었지만, 월요일부터 금요일까지의 주중에 광화문을 지키는 사람은 예술인 캠핑촌 사람들이었습니다. 오전에는 '새마음애국퇴근혜자율청소봉사단'을 만들어 빗자루를 들고 청소하며 청와대로 갔습니다. 청와대에서 썩은 냄새가 난다는

제보를 받고 청소하러 간다고 했습니다. 청소하러 가면 경찰이 따라 붙었습니다. 청와대 주변에 이르면 예외 없이 경찰이 길을 가로막았습니다. 화가 나지만, 즐거운 마음으로 매일 빗자루를 들고 청소하며 청와대로 향했습니다.

예술인 캠핑촌은 매주 토요일 〈광장신문〉을 발행했습니다. 첫 번째 〈광장신문〉은 박근혜 전 대통령의 하야 발표를 호외로 실었습니다. 물론 당시로서는 가상 기사였지만 시민의 간절한 바람을 대변한 것이지요. 두 번째 〈광장신문〉은 박근혜 전 대통령의 전격 구속, 이재용 삼성전자 부회장 구속영장 청구 결정을 특종으로 삼았습니다. 이 기사도 민주주의와 사회정의 회복을 바라는 염원을 대변한 것입니다. 놀랍게도 가상 신문 기사에 등장한 사람은 나중에 모두 구속 수감되었습니다.

예술인 캠핑촌은 매주 토요일 밤, 촛불 집회가 공식 마무리되는 시간에 '하야하락' 콘서트를 개최했습니다. 처음 콘서트에는 목·금·토 3일간 15팀이 참여했고, 그다음 주 토요일에는 전국 9개 도시에서 50여 팀이 동시다발로 참여하는 '하야하락' 콘서트가 열렸습니다. 크래시, 말로, 폰부스, 안녕바다, 노선택과 소울소스가 참여한 토요일 밤 광화문 공연은 메탈, 록, 재즈, 힙합, 레게 사운드가 한 장소에서 하나의 목소리를 낸, 좀처럼 경험할 수 없는 감동의 순간이었습니다. 예술인 캠핑촌은 여기서 그치지 않고 '궁핍현대미술관'과 '블랙텐트'를 지어 국가로부터 보호받기는커녕 배제당한 블랙리스트 예술인들의 작품 전시와 공연을 열기도 했습니다. 매주 화요일에는 광장 토론회를 열어 광장의 의미, 광장의 저항에 대해서 이야기하기 시작했습니다.

추운 겨울에 텐트를 치고 농성하는 예술인들에게 꼭 그렇게까지 해야 하느냐, 동료 예술인을 불편하게 만드는 과한 행동이 아니냐며 문제 제기하는 사람이 간혹 있었습니다. 부끄럽지만, 저도 초기에 잠시 그 비슷한 생각을 했습니다. 왜 그들은 추운 겨울날 광화문에서 노숙하면서 광장의 최

전선에서 싸우며 사서 고생할까? 예술인 캠핑촌에 참여한 노순택 사진작가가 자신의 페이스북에 올린 글에서 진심어린 마음을 읽을 수 있습니다.

> 광장에서 열흘 먹고 자면서 들었던 생각. 장기 노숙 농성하는 수많은 분들, 특히 비정규직 해고노동자들의 힘겨움을 새삼 느끼게 되었다.

> 새벽 세 시. 아이들의 사진이 밤새 빛나는 분향소 옆에 내 몸이 누워 있다.

광화문 캠핑촌 예술인들이 박근혜 퇴진만을 원한 것은 아닙니다. 비정규직 노동자가 없는 세상, 세월호 진상이 규명되는 날을 위해 광화문 광장의 최전선에 있었습니다. 광화문 예술인 캠핑촌은 2000년 이후 예술 행동의 궤적에서 가장 급진적이고 전위적인 실천을 보여 주었습니다. 근대 이후 예술 행동이 민주화 운동이나 중요한 시국 사건에서 이렇게 앞장서서 싸웠던 적은 없었던 것 같습니다. 블랙리스트 사태에 맞서 싸우면서 시작된 예술 행동의 결정판, 촛불의 최전선, 예술인 캠핑촌 예술 행동의 진정한 의미는 결국 임인자 연극 연출가의 언급처럼 예술의 독립성, 자율성을 찾는 데 있지 않을까 합니다.

> 거기에 예술의 응답은 무엇일까 그것이 앞으로 텐트촌의 고민이라고 생각한다. 누구보다 앞서 일상의 광장과 문화예술을 통한 해방의 자리를 만들고, 새로운 목소리를 수용하고 가두리 양식처럼 가두어진 집회장이 아닌 해방구로서 기능하고자 했던 광화문 캠핑촌. 이 텐트촌에서의 실천들이 풍자와 상징의 해방구로서의 역할을 뛰어넘어 새로운 세상을 위한 설계와 실천으로 기능하기 위해서 광장을 지키고 있다고 생각한다.
> 광장에서의 예술의 응답, 예술가의 응답은 무엇인지에 대해 많은 질문이 필요하다. 풍찬노숙의 미학으로 종료되어서는 안 되기 때문이다. 예술은 늘

기성제도나 정치에 기대하지 않았다. 예술은 독립을 꿈꾼다. 예술은 사회에 던지는 균열과 상상을 통해 새로움을 꿈꾸게 한다. 텐트촌이 나에게 주는 질문은 시대와 사회에 던지는 질문들과 담론들의 발화, 그것을 위한 지속적인 작업과 실천, 그리고 그에 더해 이곳에서 벌어지는 사회구조의 실험들이다.

그것을 위한 예술행위로서의 풍찬노숙은 응원의 대상이나 안쓰러움의 대상이 아니다. 매일을 지켜가는 행위들이 바로 예술이다. 그것에서 피어나는 꽃들을 우리는 매일 그리고 매주 목격하고 있다. 이 공동체는 단 한순간 형성될 수 없는 공동체이다. 모든 이들의 시간의 겹이 층층이 쌓인 이곳에서 제안하는 해방의 목소리를 주목해야 하는 이유, 이곳에 직접 참여해 목소리를 내야 하는 이유, 서로 충돌하고 만나야 하는 이유, 그 알 수 없고 예측할 수 없는 새로운 충돌들 속에 분명 새로운 시대는 열릴 것이라 믿는다. 그래서 우리는 외친다.

가자! 광장으로![18]

4. 예술 행동은 계속되어야 한다

작년 광화문 광장에서 추운 겨울을 보낸 예술인 캠핑촌은 이제 사라졌습니다. 그러나 언제 다시 어떤 재난이나 사건이 터져 광화문에 예술인들이 다시 모여 노숙 농성을 할지 모릅니다. 박근혜 전 대통령이 탄핵되고 구속 수감된 후 광화문 캠핑촌 예술인들은 약속대로 농성을 풀고 일상으로 돌아갔습니다. 아니, 일상으로 복귀했다기보다는 잠시 휴식을 취한 뒤 다른 곳에서 예술 행동을 이어 간다는 것이 더 정확한 표현일 듯합니다.

파견 예술가는 자신의 현장에서 자신이 필요로 하는 일을 수행합니다. 그들은 비정규직 노동자의 집 '꿀잠' 개소 때 광화문에서 함께 노숙했던 인

연을 이어 십시일반 '노가다 연대'에 동참했습니다. 이른바 '공유 노동'인 셈이지요. 그리고 다시 강정마을로 가 생명평화대행진에 동참했습니다.

촛불 시민혁명이 광장에서 일단락되었어도, 시민의 힘으로 정권이 바뀌었어도 예술 행동은 계속됩니다. 아직 해결하지 못한 일이 산적해 있기 때문입니다. 2000년 이후 예술 행동은 늘 쌓여 왔습니다. 쉽게 정리되는 시국 사건은 거의 없습니다. 파견 예술가의 피로도가 갈수록 높아지는 것도 그런 이유 때문이지요.

예술 행동의 끝은 사실상 없다고 생각해야 합니다. 사회적 재난과 시국 사건이 있을 때마다 예술 행동이 요청되고, 개입하기 마련이니까요. 예술 행동은 사후적입니다. 그리고 예술가들이 필요하다 싶으면 본능적으로 현장으로 달려갑니다. 오랫동안 활동하면서 파견 예술가 사이에 강력한 네트워크가 만들어졌고, 그들에게서 재난에 개입해야 할 필연적 의지 같은 것을 발견할 수 있습니다.

사실 예술 행동이 계속된다는 것은 그만큼 우리 사회가 아직 고통과 파국의 시대에 머물러 있다는 것을 방증한다는 점에서 결코 좋은 일은 아닐 것입니다. 그래도 예술 행동은 중단되지 않을 것입니다. 그들은 아주 먼 옛날 〈짱가〉라는 애니메이션 영화의 주제가처럼 "어디선가 누구에게 무슨 일이 생기면 짜~짜~짜~짜~짜~짜앙가 엄청난 기운이" 생겨나면서 계속해서 현장에서 싸울 것입니다.

7장 예술과 기술

1. 예술과 기술의 만남

7장에서는 예술과 기술의 관계에 대해서 다루겠습니다. 예술과 기술이 원래 같은 뿌리에서 나왔음은 영어 단어만 보아도 알 수 있습니다. 예술은 영어로 'art'인데, '기술'이라는 뜻도 있습니다. 미국의 저명한 사회심리학자 에리히 프롬Erich Fromm의 대표적인 저서 'The art of love'의 우리말 제목은 '사랑의 기술'이죠. 그리고 멋진 스포츠카가 빠른 속도로 질주하는 모습을 볼 때, 속으로 '야, 이건 예술이야'라고 생각할 수도 있습니다. 이 말을 생각해 보면, 예술이 기술과 무관하지 않음을 알 수 있습니다.

최고의 기술은 최고의 예술과 통하는 법입니다. '기술'의 영어 'technology'의 어원은 그리스어 '테크네techne'이고 라틴어로는 '아르스ars', 즉 '예술'을 의미합니다. 아리스토텔레스는 《시학Poetica》에서 모방하여 쾌락을 얻는 테크네(기술)를 예술이라고 정의했습니다. 사물을 제작하는 기술을 '포이에시스poiesis'라고 했는데, 이 포이에시스는 시poet의 어원입니다.

말하자면, 테크네라는 개념의 차원에서 어떤 사물을 제작하는 것은 기술적인 제작과 미적이고 조형적인 창작을 동시에 포괄합니다. 아리스토텔레스뿐만 아니라 레오나르도 다빈치도 예술가이자 과학자였지만, 이들에게 예술과 기술은 하나였습니다.

예술과 기술을 구분하기 시작한 것은 근대 들어서입니다. 사회는 이른

바 르네상스와 휴머니즘 시대에 들어오면서 전문 영역으로 분화되기 시작합니다. 수사학은 문학의 형태로 진화하고, 예술로 통칭되던 것도 음악(사운드), 시각예술(이미지), 문학(텍스트)으로 분화됩니다. 과학은 인문과학, 자연과학, 사회과학으로 분화됩니다. 이른바 전공이 생기고, 지식과 담론은 하나의 체계를 이루면서 세부 영역으로 분류됩니다. 근대의 세계는 오성悟性의 힘을 신뢰하면서 사회를 체계적으로 발전시키기 위해 사회의 구성 요소를 분류하는 시대라고 할 수 있습니다. 이른바 근대의 '국민국가nation-state'도 종족별로, 민족별로 뒤엉킨 것을 국가라는 경계로 서로 분류한 결과라 할 수 있습니다.

그러나 19세기 말에서 20세기 초에 이르면 인간의 이성과 과학의 합리성으로 잘 굴러갈 것 같았던 세상이 큰 위기에 빠집니다. 막강한 권력을 가진 제국주의가 탄생하면서 힘의 균형이 깨지고, 전쟁이 일어납니다. 인간의 이성적 합리성이 몰고 간 최종 지점은 세계대전이었습니다. 체계화된 근대의 분류 체계에도 균열이 생기고, 이성과 감성, 인간과 자연, 서양과 동양 사이의 명증했던 구분은 점차 모호해집니다.

새로운 기술혁명이 일어나면서 세계의 지리적 거리감이 줄어들고, 예술가의 완결성을 신뢰하던 부르주아 예술에도 위기가 찾아옵니다. 예술의 진리, 작품의 완결성, 예술 장르의 경계가 흔들리기 시작합니다. 사진, 영화와 같은 기존에 예상하지 못했던 예술 장르가 등장하고 새로운 기술혁신이 분과적인 근대 예술의 장을 해체시키려 듭니다. 1950~1960년대 아방가르드 운동과 플럭서스Fluxus 운동은 예술과 기술이 좀 더 적극적으로 융합하는 계기였습니다.

21세기에 예술과 기술의 융합은 1960년대 이후 현대미술에서 본격적으로 시도된 미디어 아트가 주도해 왔지만, 최근에는 공연 예술 분야에까지 확대되었습니다. 현대무용이나 실험적인 음악극에서는 첨단 디지털 기술을 활용한 이미지와 연기자나 연주자의 몸이 실시간으로 상호 작용하는 장

면이 연출됩니다. 서로 다른 공간에서 하는 연주를 인터넷이나 위성을 통해 하나의 작품으로 합성하는 네트워크 퍼포먼스도 증가합니다.

가장 보수적인 전통 예술 분야에서는 2007년부터 미디어 아트, 첨단 기술과 연계된 작품을 꾸준하게 소개해 왔습니다. 대표적으로 연세대학교 김형수 교수가 2007년 예악당에서 연출한 거문고 명인 고 한갑득 선생 20주기 추모 음악회 〈금고소리 하늘께 바치올제〉를 들 수 있습니다. 거문고 산조 합주와 안무가 김효진의 춤이 어우러진 상호 작용적 퍼포먼스가 펼쳐졌지요. 2009년 12월 광화문 광장에서 열린 서울 빛 축제 중 '미디어 태평무'도 대표적인 미디어 아트를 활용한 공연입니다.

2009년 한국예술종합학교 U-AT·Ubiquitous-Art & Technology 랩의 악가무 랩에서 제작했던, 한국예술종합학교 전통예술원과 미국 스탠퍼드 대학교 랩톱 오케스트라와의 실시간 네트워크 퍼포먼스 공연 〈천지인〉은 큰 호평을 받았습니다. 또한 2010년 김덕수의 사물놀이와 3차원 홀로그램 기술 장치가 결합된 〈디지로그 사물놀이-죽은 나무 꽃피우기〉 공연도 대표적인 예술-기술 융합 공연 사례입니다.

앞서 사례로 제시한 전통 예술 분야의 공연뿐만 아니라 서커스와 연극을 융합한 넌버벌 퍼포먼스나, 화려한 무대전환이 필요한 뮤지컬 공연에서도 무대에 첨단 기술 장치를 활용해 보는 재미를 더합니다. 공연 예술 분야에서의 이러한 융합 사례는 근본적으로 예술 창작 패러다임의 변화와 이것의 배경이 되는 디지털 문화의 혁신에서 기인합니다.

영화, 음악, 게임과 같은 문화 콘텐츠 분야에서도 예술과 기술의 융합 현상이 두드러집니다. 문화 기술의 발전으로 문화 콘텐츠에 새로운 기술이 접목되기 시작했습니다. 이 가운데 3D 기술이 다양한 매체로 확장된다는 점을 언급하겠습니다. 3D 기술은 영화나 퍼포먼스에서 주로 사용했지만 지금은 TV, 홈 비디오, 게임, 모바일로 확장되고 있습니다.

3D 기술이 광범위하게 디지털 매체에 적용된 것은 제임스 캐머런James

Cameron 감독의 〈아바타Avatar〉(2009)부터라고 할 수 있습니다. 〈아바타〉에서 선보인 새로운 촬영 기법과 컴퓨터 그래픽 기술은 영화와 현실의 경계를 허물정도로 정교한 영상미학이었지요. 〈아바타〉의 시각 기술을 가능하게 했던 오토데스크Autodesk사의 소프트웨어 DEC·Digital Entertainment Creation는 영화를 제작할 때 감독과 전체 제작진에게 사전 시각화 기술을 제공하는 솔루션 소프트웨어 프로그램입니다.

이 가운데 '오토데스크 모션빌더Autodesk MotionBuilder'와 '오토데스크 마야Autodesk Maya'는 〈아바타〉에서 관객의 몰입형 경험을 극대화시키는 핵심 소프트웨어로 쓰였습니다. 3D 전문가에 따르면 오토데스크 모션빌더는 기존 라이브 액션 촬영 방식을 넘어 배우의 행동을 미리 만들어 디지털 캐릭터로 보여 주기 때문에 배우와 제작진 사이의 원활한 의사소통 및 완성도 높은 영상 제작에 반드시 필요한 기술입니다.

〈아바타〉는 이러한 소프트웨어를 활용해 화려한 입체 영상 기술로 전 세계의 관객을 사로잡으며 역대 흥행 기록을 갱신했습니다. 3D 기술은 〈아바타〉의 성공에 힘입어 영화를 넘어 게임, 비디오, 모바일 등 엔터테인먼트 미디어 플랫폼 전반으로 확산되었습니다.

일본 닌텐도는 게임기에 3D 기술을 활용해 '닌텐도 3DS'를 개발했습니다. 닌텐도는 또 메이저 게임 업체 캡콤Capcom의 대표적인 게임 프랜차이즈인 '슈퍼 스트리트 파이터 IV 3D Super Street Fighter IV 3D'와 일렉트로닉 아츠EA의 미식축구 게임 '매든 NFL 풋볼Madden NFL Football' 등을 출시해 큰 인기를 얻었습니다. 이 밖에도 닌텐도의 '포켓몬스터' 게임 콘텐츠에 '증강 현실augmented reality'을 접목한 나이안틱 랩스Niantic Labs의 '포켓몬 고 Pokémon GO'가 대중으로부터 큰 사랑을 받았습니다.

최근의 온라인 게임은 훌륭한 미디어 아트로 간주해도 손색없을 만큼 깊이 있는 서사가 뛰어날 뿐 아니라 그래픽 수준도 높아서 시각적으로 입체감이 돋보입니다. '월드 오브 워크래프트World of Warcraft', '블레이드 앤드

소울Blade & Soul'과 같은 '대규모 다중 접속 롤플레잉 게임MMORPG · Massive Multiplayer Online Role Playing Game'의 그래픽 수준은 미디어 아트의 경지에 이르렀다고 보일 만큼 예술적 완성도가 높습니다.

아이돌 그룹의 공연에서도 홀로그램, 입체 조명, 다중 무대전환 장치를 사용해 첨단 퍼포먼스를 펼치고, 소설을 쓰는 인공지능이 출현했습니다. 또 로봇이 무용수를 대신해 춤추고, U 헬스케어Ubiquitous Healthcare 기술혁신으로 일상에서 사람의 감정에 맞춰 음악과 빛, 영상을 제공하는 맞춤형 감성 서비스가 상용화됩니다.

이와 같은 3D 기술을 체험하기 위해서는 '3D 입체 안경'이 필요합니다. 그러나 무안경Auto-Stereoscopic으로 3D 효과를 감상할 수 있는 기술이 개발되었습니다. 그 가운데 디스플레이 공간에서 시점의 방향을 조절함으로써 좌우 영상을 분리하는 원리를 모바일에 적용해 '에보Evo 3D', '옵티머스 3D' 등 2종의 스마트폰이 출시되었습니다. 이처럼 다양한 기술이 계속 개발되기에 머지않아 이동 중에도 3D 입체 안경 없이 자유롭게 3D 입체 영상을 즐길 수 있을 것입니다.

한편, IT 기술과 문화예술 커뮤니케이션이 만나는 사례도 늘어납니다. 예컨대, 미국의 대표적인 IT 회사인 인텔Intel과 글로벌 매거진 사업자 바이스VICE가 공동으로 만든 '크리에이터스 프로젝트The Creators Project'는 다양한 분야에서 활성화되는 미디어 아트를 발전시키는 프로젝트입니다. 이 프로젝트는 예술의 창의성과 감수성을 대중에게 디지털 기술로 더 많이 알리고, 국가 간 서로 분리된 미디어 아트나 미디어 예술가를 연결하는 것이 주요한 목적입니다. 주로 서로 다른 미디어 예술가가 활동할 수 있도록 온라인 채널을 만들고, 혁신적인 미디어 콘텐츠를 만들기 위해 작업 공간을 제공하는 역할을 하지요.

인간의 신체와 테크놀로지가 결합해 새로운 형태의 시각적·촉각적 경험을 할 수 있는 '휴먼 디바이스 인터랙션Human Device Interaction' 기술 개발

로 인지적 문화 콘텐츠가 상용화됩니다. 휴먼 디바이스 인터랙션 기술은 인간과 디지털 기기 사이의 상호 작용에 기반을 둔 기술을 의미합니다. 각종 센서, 컴퓨팅 파워, 인터페이스 기술의 발달로 최근 인간과 디지털 기기 사이의 스마트한 상호 작용이 가능해졌습니다.1

대표적인 기술이 신체에 디지털 센서를 부착하는 다양한 형태의 '웨어러블 기기wearable device'와 현실의 이미지나 배경에 3차원의 이미지나 가상 물체를 겹치는 '증강 현실', 초고속 이동통신 기술인 'LTELong Term Evolution' 등입니다. 이러한 기술은 인간과 기술의 다양한 상호 작용을 늘렸고, 오감으로 느끼는 체험을 더욱 실감나게 만들었습니다.

이러한 문화-기술의 융합은 새롭고 신기한 콘텐츠를 만들어 내지만, 사실 그 자체만으로 인간을 감동시키기에는 부족합니다. 예술적인 감각을 일깨우거나 감동을 주는 서사나 콘텐츠 없이 새롭고 신기한 기술만으로는 경쟁력을 확보하기 어렵습니다.

문제는 예술적 창의성과 상상력입니다. 예술과 과학, 문화와 기술이 융합한 첨단 문화 콘텐츠는 최근 논쟁이 되는 4차 산업혁명이 예술의 진화와 밀접한 관계가 있음을 알려 주는 사례입니다. 이제 구체적으로 예술과 기술의 융합이 갖는 미학적 특성과 4차 산업혁명 시대에 개인의 문화적 라이프 스타일이 어떻게 변화할 것인가에 대해 말씀드리겠습니다.

2. 예술-기술 융합의 미학적 특성

근대의 예술은 사운드, 이미지, 텍스트라는 구체적 재현의 형태로 분리되어 독립적인 장르로 발전했습니다. 사운드는 음악, 이미지는 미술, 텍스트는 문학이라는 구체적인 분과 장르로 발전했지요. 그런데 탈근대적 예술은 근대 예술 장르의 개념이 해체되어 서로 다른 예술형식을 융합하고,

기술과 접목해 재현의 엄격한 경계를 넘어서고자 합니다. 이러한 탈근대적 예술의 패러다임을 설명하면서 아서 단토Arthur Danto는 "예술의 종언"[2]을, 움베르토 에코Umberto Eco는 "열린 예술 작품의 시대"[3]를 언급했습니다.

탈근대 예술의 가장 두드러진 경향 가운데 하나가 예술과 기술의 융합입니다. 근대에서 완전히 분리되었던 예술과 기술이 탈근대 시대에 다시 융합하는 현상은 어떤 점에서 예술과 기술이 하나였던 고대로 회귀하는 느낌입니다. 물론 지금 말하는 예술과 기술의 융합에서 예술의 개념은 고대 예술의 개념과는 차원이 다릅니다. 예술 안의 기술적 요소와 기술 안의 예술적 요소가 융합하기보다는 예술과 기술이라는 서로 다른 두 개의 문화가 융합해서 제3의 문화를 생산한다는 의미입니다.

예술과 기술의 융합은 통합보다는 새로운 영역을 생성한다는 의미입니다. 미디어 아트, 네트워크 퍼포먼스, 하이퍼텍스트, 로보틱 아트, 인터랙션 디자인 등은 예술과 기술이 원래 하나였음을 증명하기보다는 예술과 기술이 만나서 새로운 예술을 창조하는 제3의 예술이 탄생했음을 알리는 사례라 할 수 있습니다. 이 사례를 기술의 입장에서 본다면 제3의 기술혁명이라고도 할 수 있습니다.

어쨌든 저는 예술의 관점에서 논의할 테니까, 예술과 기술의 융합을 제3의 예술로 정의할까 합니다. 예술과 기술이 하나로 통합된 근대 이전의 예술을 제1의 예술이라고 한다면, 예술과 기술이 분리된 근대의 예술을 제2의 예술로 정의할 수 있습니다. 그래서 서로 분리돼 있던 예술과 기술이 다시 융합하는 탈근대의 예술을 '제3의 예술The third arts'로 정의하려 합니다.

예술과 기술의 융합은 예술과 기술의 통합과는 다른 의미를 가집니다. 이는 서로 다른 영역의 교차, 마주침, 교합이라고 할 수 있습니다. 각기 완전한 두 문화 세계가 스파크를 일으킨다고나 할까요? 미디어 아트와 멀티미디어는 다른 차원의 세계입니다. 마찬가지로 로봇 예술은 로보틱스와는 다른 차원의 세계입니다. 네트워크 퍼포먼스가 인터넷 공간을 이용한다고

해서 이를 가상공간으로 일반화할 수는 없습니다. 예술과 기술의 융합을 '제3의 예술'로 보려는 이유는 원래 예술과 기술은 하나였다는 점을 다시 상기하려 함이 아니라, 지금 진화 혹은 진보하는 예술의 존재와 특성을 간파하기 위함입니다. 물론 제3의 예술이라는 말을 근거 없이 함부로 사용해서도 안 되긴 하지만요.

그럼 제3의 예술의 미학적 특성을 몇 가지 개념으로 설명해 드릴까 합니다. 첫 번째는 '예술의 혼종화hybridization'입니다. 예술 장르 사이의 융합은 19세기에 형성된 분과 예술 사이의 경계가 허물어지면서 각 영역이 다른 영역에 영향을 주고 결합되는 복합적 현상을 가리킵니다. 이는 저속한 것으로 간주되던 대중 예술이 순수예술과 결합되거나, 서로 분리되었던 순수예술이 서로 영향을 주고받으며 새로운 장르를 형성하는 현상을 함축합니다.

예술의 혼종화는 기존의 장르에 포함시키기 어려운 새로운 장르를 탄생시켰습니다. 예를 들어, 현대의 퍼포먼스는 사진, 영상, 음악, 연극, 무용, 건축 요소를 미술에 결합시켜 관객의 경험을 이끌어 내는 환경을 구성합니다. 음악 퍼포먼스는 극적인 서사 체계를 가지며, 현대무용은 퍼포먼스 안에 서양과 동양을 넘나드는 미디어 아트를 적극 도입합니다. 문화 디자인은 공연 포스터를 제작하는 홍보 수단이 아닌 공연 자체를 '디자인'하는 메타적 의미로 확장됩니다.

예술 융합 현상은 '하이브리드 예술hybrid arts', '트랜스 예술trans arts', '퓨전 아트fusion arts'라는 새로운 용어를 탄생시켰습니다. 그러한 예로서 기존의 예술 장르 사이의 벽이 허물어지면서 댄스 시어터, 뮤직 드라마, 비주얼 퍼포먼스가 생겨나고, 예술과 예술 외적 요인이 결합된 홀로그램 아트, 바이오 아트, 나노 아트, 사이보그 아트가 탄생합니다. 한편으로, 제3세계 민족 음악 양식이 서양의 대중음악과 결합한 월드 뮤직이 각광받기도 합니다.[4]

두 번째 특징은 '예술의 디지털화digitization'입니다. 예술 융합은 완결된

1인 '마에스트로'를 생산하는 19세기 방식에서 다양한 주체가 예술 창작에 공동으로 결합하는 '집합적 창작 *collective creation*'을 자연스럽게 했습니다. 이러한 융합 장작 과정이 가능한 것은 디지털화가 가속되었기 때문이지요. 디지털화는 1980년대 PC의 발달과 함께 가속화되었습니다.

　컴퓨터와 예술의 만남은 포스트모더니즘 문화의 양상 가운데 하나라 할 수 있습니다. 포스트모더니즘 문화는 '저자의 죽음', '텍스트로서의 작품', '독자의 권리'를 강조했습니다. 컴퓨터로 인한 자율적 글쓰기, 독자의 자발적 참여 현상은 디지털 문화 형성에 큰 영향을 주었습니다. 디지털 매체 예술은 열린 예술 작품으로 수용자에게 많은 공감각을 요구하기 때문에, 다양한 지각이 가능하며 이전의 예술 체험과는 달리 감성적 지각 체험을 확장할 수 있습니다.[5]

　예술에서 디지털 혁명은 작업 과정의 단순화, 작업 결과의 대용량화란 단순한 의미로 한정해서는 안 됩니다. 디지털 혁명은 예술에 대한 사유 체계의 변화와 창작물의 존재론적 변화에 대한 근본적인 질문을 던지게 합니다. 예술의 디지털화는 컴퓨터의 대중화, 인터넷의 일상화에 기인한 것입니다. 만드는 데 고도의 기술이 필요하고 다루기도 어렵고 비쌌던 컴퓨터가 간편하고 저렴하게 쓸 수 있게 된 것은 1980년대 개인용 컴퓨터, 이른바 PC의 시대가 오면서부터입니다. 냉전 시대에 필요에 의해 개발된 리얼타임 그래픽 컴퓨팅과 디지털 네트워크는 컴퓨터 산업 전반을 변형시켰으며, PC와 인터넷 같은 미래의 발전상, 나아가 다가올 디지털 문화의 터전이 되었습니다.[6]

　디지털화는 예술의 재료를 데이터로 만듭니다. 아니 차라리 디지털화된 데이터가 예술 재현의 재료가 된다는 말이 더 적절할 듯합니다. 데이터는 예술 재현에서 중요한 요소로 작용합니다. 가령, 영화에서 컴퓨터 그래픽 기술은 현실 세계에서 구현할 수 없는 가상 세계를 만드는데, 이 가상 세계를 만드는 것은 모두 데이터입니다. 화려한 가상현실은 데이터의 집합적

축적과 배치의 결과입니다.

디지털화는 예술의 재료뿐 아니라 물리적 시공간을 해체시킵니다. 대표적인 것이 하이퍼텍스트와 네트워크 퍼포먼스입니다. 하이퍼텍스트는 무수히 많은 인터넷 유저가 참여해 작품을 만들 수 있고, 어떻게 저장하느냐에 따라 수많은 버전으로 남을 수 있습니다. 하이퍼텍스트 세계에서는 작가와 독자의 경계가 사라져 누구나 작가이자 독자가 될 수 있습니다.

네트워크 퍼포먼스는 초고속 인터넷 연결망으로 서로 다른 시공간에서 하나의 공연을 만드는 것을 말합니다. 극장에서 공연을 보던 관객도 인터넷을 통해 언제 어디서든 공연을 관람할 수 있습니다. 네트워크 퍼포먼스는 서울과 뉴욕을 실시간으로 연결하며 물리적 시공간을 인터넷 공간으로 확장시킵니다.

세 번째 특징은 '예술의 편재성ubiquitousness'입니다. 예술의 디지털화는 테크놀로지를 사용함으로써 예술이 표현할 수 있는 영역의 한계를 뛰어넘는 환경을 제공합니다. 인간의 생물학적인 몸이나 고전적인 악기만으로는 표현할 수 없는 것들을 센서 기술이나 컴퓨터 그래픽을 활용해서 표현합니다. 예술의 실천은 이러한 기술적 도구의 도움으로 미학적 전위성을 획득할 수 있습니다. 예술이 표현할 수 있는 시간과 공간의 한계를 넘어서는 디지털 예술의 편재성도 예술-기술 융합의 특별한 미학적 특성입니다.

예술의 편재성에 대한 미학적 탐구는 미디어 아트 이론가 로이 에스콧Roy Ascott의 '텔레마틱 이론Telematic theory'으로 구체화되었습니다. "'텔레마틱스'는 데이터 처리 시스템과 원격 센서 장비, 용량 큰 데이터 뱅크 등을 통하여, 연결되어 지리적으로 멀리 떨어진 개인이나 조직을 연결하는 전화나 케이블, 위성 등이 컴퓨터에 의해 중개되는 커뮤니케이션 네트워크를 의미"7합니다. 텔레마틱 이론은 현존이 시공간을 초월해 어떻게 가상공간과 같은 시간 안에서 공존하는가가 핵심입니다.

마지막으로 말씀드리고 싶은 것은 '예술의 상호 작용성interactivity'입니

다. 요즘 유행하는 미디어 아트나 네트워크 퍼포먼스에서 시도하는 많은 사례는 예술이 얼마나 많이 상호 작용적인 가능성을 실현하는가에 집중되어 있습니다. 근대 예술에서 작가의 세계관, 작품의 완결성, 재현의 진리는 모두 절대적 가치를 갖기 때문에 작품과 독자 사이에 상호 작용할 수 있는 여지가 적었습니다. 설령, 독자가 리뷰하더라도 작품의 완결성을 훼손할 수는 없습니다. 독서도 어쩌면 완결성을 갖춘 작품의 비밀을 찾는 것에 불과할지 모릅니다.

그러나 탈근대 시대에 작가와 작품은 더는 완결적이지 못합니다. 사람들은 작가의 권위에 의문을 제기합니다. 텍스트는 작가에 의해 완결되는 것이 아니라 독자에 의해 재구성될 수 있습니다. 프랑스 기호학자 롤랑 바르트Roland Barthes는 '읽는 텍스트readerly text'와 '쓰는 텍스트writerly text'를 구분했습니다. '읽는 텍스트'는 작가의 전유물인 텍스트를 독자가 단순하게 읽는 것을 의미합니다. 반면, '쓰는 텍스트'는 독자가 작가의 텍스트를 적극적으로 해석하고 재구성하는 텍스트를 의미합니다. 예술의 상호 작용성은 기술이 개입으로 작가와 독자, 작품과 관객 사이의 거리를 없애고 독자와 관객의 반응이 텍스트의 의미를 재구성하거나 텍스트의 물질성을 변형시키는 상황을 가장 적절하게 설명해 줍니다.

예술의 상호 작용성은 예술과 기술의 상호 작용, 창작자와 수용자의 상호 작용, 시간과 공간의 상호 작용의 특성을 갖습니다. 미디어 아트에서는 기술이 예술 창작의 한계를 극복하는 수단이나 방법으로 활용됩니다. 센서 기술이나 컴퓨터 자동 제어 기술, 인터넷에서의 가상공간은 예술의 재현 가능성을 확장시킵니다. 다빈치의 〈모나리자〉가 관람자의 움직임에 반응하여 움직이는 영상물로 전환되고 풍경화가 센서 기술에 의해 실용적인 지도 탐색 장치로 전환되는 사례는 예술의 재현 영역을 확장시키는 상호 작용적 사례입니다.

지금까지 예술과 기술의 융합에 따른 제3의 예술이 가지는 미학적 특성

을 살펴보았습니다. 전위적인 예술이든 상업적인 문화 콘텐츠이든 이제 예술과 과학, 문화와 기술의 융합은 보편적 현상이 되었습니다. 창조적인 기술 진화는 예술의 진화를 앞당기고, 예술의 전위적 상상력은 기술과의 적극적인 만남을 원합니다. 아방가르드 예술부터 미디어 아트, 첨단 문화 콘텐츠에 이르기까지 예술과 기술의 창조적 만남은 계속될 것입니다.

예술과 기술의 융합은 예술의 상업적 경계도 모호하게 만듭니다. 예술의 창조성과 상상력이 기술과 만나 새로운 형태의 문화 콘텐츠로 변신하기도 합니다. 특히, 사물 인터넷, U 헬스케어, 3D 프린터, 가상현실과 인공지능, 스마트 기술 환경 등은 예술의 창조성을 다양하게 변형시켜 다른 차원의 엔터테인먼트로 전환하도록 해 줍니다. 그런 점에서 4차 산업혁명으로 명명되는 몇 가지 기술혁신 현상은 예술의 미래에 큰 영향을 미칠 듯합니다.

3. 4차 산업혁명을 바라보는 새로운 관점

2016년 다보스포럼에서 4차 산업혁명이 핵심 의제로 논의된 뒤에 국내에서 큰 화두가 되었습니다. 2017년 9월 문재인 정부는 대통령 직속으로 '4차산업혁명위원회'를 발족해 과학기술, 산업, 고용, 사회 분야에 4차 산업혁명 시대에 대비해 구체적인 정책을 제시하기로 했습니다. 그런데 4차 산업혁명이란 용어에 대해 논란의 여지가 없는 것은 아닙니다. 4차 산업혁명에 대해 부정적인 시각을 가진 전문가는 이 용어가 실체 없는 기표일 뿐이라고 비판합니다. 서울대학교 홍성욱 교수는 2017년 8월 22일 한국과학기술한림원 주최로 열린 원탁 토론회에서 4차 산업혁명이란 용어는 이미 1940년대부터 사용한 용어로 새 정부가 이 개념을 사용하는 것은 "정치적인 유행어일 뿐"이라고 말합니다.[8]

대부분의 과학기술자는, 주로 '정보 통신 기술ICT·Information & Commu-

2016 다보스포럼에서 제시된 4차 산업혁명에 이르는 변화 다이어그램

차수	연도	정보
1차	1784	증기, 물, 기계 생산 설비
2차	1870	노동 분업, 전기, 대량생산
3차	1969	전자공학, IT, 생산 자동화
4차	?	가상 물리 시스템

nication Technology' 분야의 기술혁신으로 축약할 수 있는 것들이 마치 우리 사회 전체의 패러다임을 지배하는 것처럼 논의되는 것은 과장된 담론이고 또 이는 과학기술 정책을 그 하위 영역인 정보 통신 기술에 종속시키는 결과를 낳을 것이라며 우려합니다.

반면, 4차 산업혁명이라는 용어를 지지하는 사람들은 최근의 과학기술 혁명이 비단 정보 통신 기술 영역에만 국한된 것이 아니라 생명공학, 컴퓨터 공학, 물리학, 지리학 등 과학기술 분야 전반에 걸친 급속한 혁신을 반영한 개념으로 기존의 3차 산업혁명과는 비교할 수 없을 만큼 사회·문화 환경에 큰 영향을 줄 것이라 지적합니다.

다보스포럼 창립자인 클라우스 슈밥Klaus Schwab은 3차 산업혁명과 현저하게 구별되는 4차 산업혁명의 특징 세 가지를 듭니다. 첫째는 기술혁명이 선형적 속도가 아닌 기하급수적인 속도로 전개된다는 것, 둘째는 디지털 혁명을 기반으로 다양한 과학기술을 융합해 패러다임 변화의 범위와 깊이가 남다르다는 것, 셋째는 국가·기업·산업·사회 전체의 시스템에 근본적인 충격을 준다는 것입니다.[9]

그런데 4차 산업혁명의 개념에 찬반 입장이 있다는 점을 고려하더라도, 한국에서 논의되는 4차 산업혁명의 주류 담론은 대체로 기술결정론과 경제결정론에 경도된 것이 사실입니다. 특히, 2016년 다보스포럼 이후 한국에서도 4차 산업혁명에 따른 기술혁신과 일상의 변화에 대한 많은 예측 보

고서가 나옵니다. 그 내용은 새로운 기술혁명의 도래를 설명하는 데 치우쳐 있습니다. 예컨대, 4차 산업혁명의 시대에는 '생명안전, 인공지능, 산업 자동화, 메이커 운동, 사물 인터넷, 빅 데이터, 가상 물리 시스템CPS·Cyber Physical System, 딥 러닝Deep Learning, 스몰 비즈니스Small Business, 원격 의료 서비스' 등이 각광받을 것이라는 전망이 쏟아집니다. 초점이 모두 기술혁명에 맞추어졌습니다.

4차 산업혁명의 주류 담론이 지닌 또 다른 특성은 이러한 기술혁명을 기반으로 실제로 산업과 경제가 어떻게 변하는가를 설명하는 것입니다. 4차 산업혁명을 다룬 책은 구글, 페이스북, 아마존 등 글로벌 기업의 기술혁신과 그로 인해 창출되는 신상품과 경제 효과에 주목합니다. 4차 산업혁명 시대에 세상을 바꾸는 14가지 미래 기술을 언급한 책은 "로봇, 자율주행차, 미래 자동차, 스마트기기, 5G 빅뱅, 사물 인터넷, 스마트시티, 바이오산업, U 헬스케어, 소프트웨어, 신소재, 2차전지, 3D프린팅, 원자력 발전"을 중요한 차세대 산업 동력으로 간주합니다.

일례로 세계 로봇 시장 규모는 2009년 67억 달러에서 연평균 20% 성장해 2014년에는 약 167억 달러로 증가[10]하고, 주로 제조업에 사용하던 로봇이 서비스 산업으로 확대되고, 기계 자동화의 보완 역할에서 사람을 대체하는 역할로 이행한다고 보고합니다. 운전자가 없는 자율 주행 자동차는 2020년부터 상용화되어, 2025년 45조 원 규모의 시장을 형성할 예정[11]이라고 합니다.

또한 "사람과 사물이 인터넷으로 연결된 시계와 안경, 옷과 신발 등 다양한 웨어러블 기기, 사물 스스로 판단하고 움직이는 자율 주행 자동차와 드론, 이러한 스마트 기기의 집합체인 스마트 홈과 스마트 공장 그리고 스마트 시티까지, 스마트 기기가 그려 나갈 미래의 가능성은 무궁무진하다"[12]면서, 2020년 뒤에 헬스케어 산업의 경제적 가치는 2,850억 달러에 달할 전망[13]이라는 말을 빼놓지 않습니다.

데이터 콘텐츠의 전송 속도를 급격하게 높여 줄 5G 기술은 가상현실 세계의 현실적 경험을 훨씬 더 생생하게 하는데, 결론적으로 이러한 가상현실 기능을 배가시키는 스마트 기기는 현재 185억 대에서, 2020년이면 300억 대로 증가해 한 명이 평균 4대 이상의 스마트 기기를 보유할 것으로 전망합니다.[14]

정부나 기업, 연구소 대부분은 4차 산업혁명을 이야기할 때 우리가 얼마나 기술혁신을 이룰지, 그래서 경제적으로 얼마나 더 성장할지에만 관심을 갖다 보니, 정작 인간의 삶이 어떻게 바뀌고 우리가 얼마나 더 행복해질 수 있는지에 대해서는 언급하지 않습니다. 기술혁신과 경제성장이 그 자체로 4차 산업혁명의 수단이나 방법이 아니라 목적이 된 셈입니다.

기술결정론과 경제결정론은 인간의 가치보다는 기술의 가치, 시장의 가치를 더 중시합니다. 기술결정론과 경제결정론은 4차 산업혁명에서 기술혁명이 개인의 삶에 미칠 변화에 주목하기도 합니다. 하지만 결론은 '그래서 어떤 기술이 세계를 지배하고' '누가 시장의 최후 승자가 되는가'에 맞춰져 있습니다.

그러나 이러한 기술결정론과 경제결정론보다 더 중요한 것은 4차 산업혁명과 기술혁명이 가져다줄 미래 사회의 개인이 누릴 라이프 스타일의 변화 양상이 아닐까 싶습니다. 인간과 기계의 물리적 경계가 해체되고, 과학 기술의 자동화로 4차 산업혁명은 레이먼드 커즈와일Raymond Kurzweil이 말한 특이점의 시대로 진입합니다. 앞으로 주요 산업 체계도 인간 중심의 서비스 산업에서 기술 자동화 중심의 인지산업으로 이동하는 것은 분명한 사실입니다.

새로운 기술혁명이 주도하는 4차 산업혁명 시대에 개인의 라이프 스타일도 급진적으로 변하고, 첨단 기술로 매개된 문화 콘텐츠 소비와 이용환경도 급격하게 재편될 것도 확실합니다. 그래서 중요한 것은 4차 산업혁명이라는 개념보다는 그를 통해 상상할 수 있는 사회 환경과 그 속에서의 개

인의 라이프 스타일입니다.

사실 4차 산업혁명에 대한 설명을 들여다보면 인간의 부재 혹은 인간의 배제로 해설될 만한 것이 대부분입니다. 클라우스 슈밥은 4차 산업혁명을 이끄는 기술혁신의 세 가지 메가트렌드로 '물리학 기술', '디지털 기술', '생물학 기술'을 드는데, 이 세 가지 트렌드의 공통 특징은 "인간의 배제"입니다.[15]

예컨대, 물리학의 기술에서 무인 운송 수단이나 첨단 로봇공학, 디지털 기술에서 블록체인Blockchain 시스템, 생물학 기술에서 바이오 프린팅 같은 기술은 모두 인간을 배제하거나 인간의 개입을 차단합니다. 이런 점에서 4차 산업혁명은 기술이 인간의 필요노동을 줄여 인간을 편하게 해 주지만, 기계가 인간의 노동을 대체하는 경우가 많아질수록 오히려 인간활동이 위축될 수도 있습니다. 특히, 기술 자동화는 비숙련 노동자에게는 치명적일 수 있습니다.

4차 산업혁명이 거부할 수 없는 거대한 물결이라면, 인간을 배제하는 기술결정론이나 경제결정론에서 벗어나, 인간을 이롭게 하는 이른바 '신홍익 인간'이란 패러다임을 상상할 필요가 있습니다. 기술결정론과 경제결정론에 경도되지 않고 기술과 과학, 문화와 예술이 통섭하는 중층적인 사회 구성체의 면모를 그려 내기 위해서는 무엇보다 라이프 스타일의 변화와 그로 인해 삶에서 이루어질 일상적 삶의 혁신을 상상해야 합니다.

아울러 우리는 감각·감성 능력을 키우고 라이프 스타일을 즐길 수 있는 미래의 환경을 피상적 수준이 아닌 심층적 수준에서 인지하는 것이 중요합니다. 기술혁명으로 우리의 삶의 양식이 감성적으로 어떻게 변화하는지에 좀 더 주의를 기울이자는 게 제 주장입니다. 저는 이처럼 변화한 삶의 양식을 '서드 라이프Third Life'로 명명하고 싶습니다.

4. '서드 라이프'란 무엇인가

한때 선 세계 게임 산업의 지형을 흔들었던 '포켓몬 고'의 열풍은 인공지능 시대의 새로운 라이프 스타일을 예고하는 하나의 징후로 읽을 만합니다. 포켓몬 고는 증강 현실 기술과 구글맵 그리고 GPS 기술을 이용한 모바일 게임입니다. 인기 애니메이션 〈포켓몬스터〉의 캐릭터를 포획하는 게임이지요. 수준 높은 기술을 적용한 게임은 아니지만, 컴퓨터와 모바일 안에 갇힌 기존 게임의 상식을 뛰어넘는 발상의 전환을 이루어 냈습니다. 말하자면, 게임의 지형, 게임의 맵을 바꾸어 놓은 것입니다.

'포켓몬 고'라는 게임이 우리에게 안겨 준 가장 큰 충격은 게임을 즐기는 라이프 스타일의 변화입니다. 기존 게임은 실제 현실과 가상현실을 구분해, 가상공간에서의 특이한 체험을 극대화하는 전략을 꾀했습니다. '서든 어택' 같은 1인칭 슈팅 게임이나 '리니지', '월드 오브 워크래프트' 같은 온라인 게임은 컴퓨터 스크린을 통해 가상공간을 생생하고 현장감 있게 즐기지만, 이는 실재하는 현실은 아닙니다. 그런데 최근 인공지능과 유비쿼터스 기술이 급속도로 발전하면서 현실 공간과 가상공간이 융합하는, 더 정확하게 말하자면 가상공간이 현실 공간 안으로 들어와 개인의 감각을 활성화하고, 체험을 극대화하는 현상이 두드러집니다. '포켓몬 고'는 이러한 현상의 아주 단순하고 초보적인 사례라고 할 수 있습니다.

저는 이러한 현상을 '서드 라이프'라고 이름 붙이고 싶습니다. 서드 라이프는 말 그대로 '제3의 삶의 시대가 왔다'는 뜻입니다. 현실 공간에서 물리적 삶을 사는 단계를 '퍼스트 라이프First Life'라고 한다면, 현실 공간과 분리되어 가상공간에서 허구적 체험이 가능한 단계는 '세컨드 라이프Second Life'라고 할 수 있습니다. 미국에서 한때 큰 인기를 얻었던 '세컨드 라이프'라는 게임이 이에 해당합니다. 실재 현실이 아닌 가상공간에 집을 짓고, 가상의 애인과 결혼하고, 가상의 직장을 다니는 게임입니다. 이 게임에 심취한 사

람은 대체로 현실에서 만족하지 못한 삶을 가상공간에서 보상받고 싶은 심리가 있지요. 이 게임의 세계는 현실과 완전히 다른 가상공간입니다.

그런데 서드 라이프의 시대는 가상공간에서 경험한 판타지를 현실 공간으로 그대로 옮겨 옴으로써, 가상현실이 곧 실제 현실이 되는 삶을 가능케 합니다. 서드 라이프는 현실 공간과 가상공간의 연계 - 결합이 가능한 초현대 하이퍼 현실 사회의 라이프 스타일을 의미합니다. 최근 유행하는 3D프린터, 홀로그램, 증강 현실 기술의 혁신과 그 기술을 활용한 놀이 콘텐츠는 라이프 스타일의 문화 환경이 서드 라이프로 이동하는 중임을 알려 주는 사례입니다.

서드 라이프 시대에는 유비쿼터스 정보 기술과 생명공학의 혁명적 발전에 따라 인간의 신체를 완전히 새로운 수준으로 끌어올릴 수 있는 환경이 조성됩니다. 그래서 '초감각 지능 산업', 이른바 가상현실 엔터테인먼트 산업과 창의적 이야기가 가미된 U 헬스케어 산업이 크게 성장할 것입니다. 이러한 기술 환경의 변화가 개인의 라이프 스타일을 혁신적으로 바꿀 개인의 인지적 역량과 일상적 놀이에 어떤 효과가 있는지, 미래 예측이 필요합니다.

또한 서드 라이프 시대에는 '예술과 기술', '문화와 과학'이 통섭해 새로운 초감각적 문화 콘텐츠를 만들어 낼 수 있기 때문에, 이러한 통섭 환경이 주는 감각의 새로운 지평을 고려해야 합니다. 새로운 기술 문화 혁명에 따라 기존의 문화 콘텐츠 영역에서 어떤 변화가 일어나고, 그 결과 어떤 문화 콘텐츠 산업이 부상하는지, 개인이 새로운 기술과 새로운 콘텐츠에 어떻게 반응하고 관여하는지에 대한 전망을 연구해야죠. 개인의 감각을 극대화시키는 서드 라이프 시대에는 책, 영화, 음악, 게임은 물론 모바일이나 메신저 커뮤니티와 같은 미디어 콘텐츠를 전혀 다른 방식으로 경험하게 될 것이며, 그 경험이 그 자체로 가상이 아닌 현실이 될 것입니다.

서드 라이프는 인간과 기계, 감성과 공학, 현실 공간과 가상공간이 융합해 기존과는 차원이 다른 라이프 스타일이 도래하는 세계를 압축적으로 설

명하는 개념입니다. 물리적인 실제 현실과 허구적 가상현실이 융합해 인간에게 새로운 감각 세계를 열어 줄 제3의 현실, 즉 서드 라이프의 시대가 도래하는 것입니다. 물론 이러한 삶은 긍정적이지도 부정적이지만도 않습니다. 인간과 기계가 공생하는 제2의 기계시대를 연구하는 사람들은 인류의 미래를 양가적으로 내다봅니다. 그들이 보기에 인류의 미래는 유토피아적이기도 하지만, 디스토피아적이기도 합니다.

우리는 "디지털 기술에 힘입어 경이로운 발전을 거듭하는 시대에 살고 있"는 것은 분명합니다. 그래서 유비쿼터스 컴퓨팅의 기술혁신이 인간에게 대단히 유익하고, 다양성이 증가해 삶이 더 나아질 것으로 전망할 수 있습니다. 그러나 다른 한편으로 "디지털화로 인한 기술 자동화로 기술격차, 노동자의 감소"를 경험할 수 있습니다.[16]

서드 라이프가 긍정적이든 부정적이든, 어쨌든 과거보다는 훨씬 스마트한 환경을 염두에 둔다는 것은 분명한 사실입니다. 그렇다면 어떤 일상을 맞이할까요?《세상을 바꾸는 14가지 미래기술: 4차 산업혁명》이란 책에서 이러한 인간의 일상의 급격한 변화에 대해 자세하게 설명하는데요, 몇 가지를 정리하면 다음과 같습니다.

첫 번째, 정보 통신의 더 놀라운 혁신의 결과로 우리 사회가 '초연결 사회Hyper-connected society'로 진입할 것입니다. 이미 우리는 5G의 시대를 경험합니다. 한국의 유력 통신사도 5G의 시장을 선점하고자 기술 전쟁, 홍보 전쟁을 벌이지요. 1세대 통신이 음성 중심이고, 2세대 통신이 문자와 데이터 전송 중심이라면, 3세대 통신은 영상통화가 가능하고 모바일 콘텐츠를 단시간에 다운로드할 수 있는 기술 역량을 보유했습니다. 지금 우리가 범용화하는 4세대 통신은 무선 인터넷 접속, 더욱 빠른 전송속도를 기반으로 둡니다.

앞으로 주류가 될 5세대 통신은 전송속도가 LTE 시스템보다 1백 배 이상 빠르고, 1천 배 이상 많은 양의 데이터를 전송할 수 있어, 모바일 통신에

3D 입체 영상과 가상현실의 도입이 가능해질 것입니다.[17] 통신 기술의 혁명적 진보는 좀 더 생생하고 입체적인 콘텐츠의 소비와 다층적인 커뮤니케이션을 가능케 합니다. 통신 기술의 혁명은 현실 공간과 감각의 세계를 더욱 넓히고, 지각의 감수성을 활성화하는 데 기여합니다. 인간은 기술혁명으로 감각, 지각, 감성의 능력이 확장되고, 다양한 사회적 관계를 창출할 수 있는 잠재성을 부여받고 있습니다. 인간은 가상현실, 인공지능, 스마트 기술 환경 속에서 기존과는 다른 사회적 관계를 형성하게 됩니다. 유비쿼터스 기술 환경에서 사회적 관계는 인간과 인간의 관계만을 의미하지 않습니다. 그것은 인간과 사물, 인간과 기계, 인간과 로봇, 인간과 정보 사이의 관계로 확장됩니다. 말하자면 인간은 입체적인 관계망 속에 놓이는 것입니다.

두 번째, 4차 산업혁명을 말할 때 항상 거론되는 사물 인터넷입니다. 사물 인터넷은 인터넷을 통해 사람과 사람뿐만 아니라 사람과 사물, 사물과 사물을 연결하는 것을 말합니다. 사람의 개입 없이 정보의 상황을 실시간 온라인으로 공유하기 때문에 사물 인터넷은 일상에 큰 변화를 가져올 것입니다.

사물 인터넷은 지구상의 모든 사물을 대상으로 합니다. 주머니에 넣고 다니는 스마트폰에서부터, 신체에 착용하는 안경과 시계, 가정 및 사무실에 존재하는 각종 사물, 도로를 달리는 자동차, 나아가서는 거리에 존재하는 사물까지 모두 포함할 수 있습니다.

사물 인터넷 시스템을 활용한 모바일 통신사에도 변화가 생겨날 것입니다. 과거에 통신은 사람과 사람의 통신을 기본으로 했지만 사물 인터넷이 상용화되면 사물과 사물, 사람과 사물의 통신이 가능해집니다. 예컨대, 배송 서비스에 사물 인터넷을 적용하면 어떤 모습으로 바뀔까요? 대표적인 글로벌 배송 기업인 '페덱스FedEx'는 '센스 어웨어Sense Aware'라는 서비스를 통해 센서로 전 배송 과정을 연속적으로 관리합니다. 화물에 스타트 센서를 부착해 배송 도중 화물에 가해지는 충격과 화물 주변의 온습도 등의 종

합적인 정보를 스마트폰 등으로 실시간 확인이 가능해 배송 과정을 더욱 효율적으로 관리할 수 있습니다.

세 번째, 개인 일상의 스마트화입니다. U 헬스케어와 '스마트홈 시스템Smart-home System'이 대표적입니다. 지금은 노키아에 인수된 '위딩스Withings'라는 디지털 헬스케어 기업이 2009년에 소개한 체중계를 U 헬스케어의 예로 들 수 있습니다. 이 회사가 개발한 체중계는 와이파이를 내장한 스마트 체중계로 사용자의 체지방량과 근육량 지수를 스마트폰 앱과 웹에서 확인할 수 있습니다.

이처럼 스마트홈 시스템은 건강 상태, 생체리듬, 심리적 상태를 정보화해서 개인에게 적합한 맞춤형 서비스를 제공하는 것이 목표이지요. 가령, 생체리듬을 실시간으로 체크할 수 있는 기계를 몸에 장착하고, 이를 분석해 장착한 사람의 심리적 상태에 따라 가장 적합한 음악이나 그림, 영상을 제공할 수 있습니다. 육체적 건강뿐 아니라, 정신적 건강까지 자동적으로 체크하는 것이지요. 이처럼 우리 몸이 정보의 대상으로, 데이터화된 신체로 변화됩니다.

또 유비쿼터스 환경을 활용하면 날씨, 환경, 생태 정보를 일상적으로 제공받을 수 있습니다. 집과 일상 기기가 정보에 맞게 자동으로 셋업되고 사회 관계망 서비스SNS를 통해 날씨와 교통정보를 지금보다 훨씬 정확하게 전달받을 수 있습니다. 스마트홈 시스템은 이미 일상에 깊숙이 들어와 있습니다. 자동 정보 장치의 도움으로 가전, 조명, 에너지 관리, 네트워크, 보안, 냉난방, 환기, 홈 엔터테인먼트 등이 개인에게 서비스됩니다. 집에 사람이 없더라도 가정용 로봇이 집안일을 하고 이 정보를 집 밖에 있는 주인에게 전달합니다. 안면 인식, 동작 인식, 뇌파 인식, 음성인식을 통한 스마트 인터랙션을 활용해 가정에서 일어나는 모든 일을 자동으로 처리합니다. 사람이 해야 할 일을 기계와 정보, 로봇이 대신하는 것이죠.

마지막으로 정보 커뮤니케이션의 가상현실화입니다. 특히, 조만간 사회

관계망 서비스의 정보 커뮤니케이션 환경에 가상현실이 본격 도입될 예정입니다. 2014년 3월 페이스북은 대표적인 가상현실 기기 제작 업체인 '오큘러스Oculus'를 인수했는데요, 이는 SNS 커뮤니케이션에 가상현실 기술을 본격적으로 도입하기 위해서입니다. 페이스북은 2018년 1월 '오큘러스 Go'를 출시합니다. 페이스북의 이러한 시도로 굳이 VR 헤드셋을 장착하지 않아도 모바일에서 직접 가상현실이 구현될 수 있습니다. ●

VR 헤드셋에서 VR 플랫폼으로의 이행은 커뮤니케이션 플랫폼 자체가 가상현실로 진화함을 의미합니다. 나아가서는 커뮤니케이션 자체가 가상현실 공간에서 이뤄지면서 더 입체적으로 오감을 자극할 수 있는 소통이 가능해질 것입니다. 이는 VR 플랫폼을 거치지 않고 일상에서 자연스럽게 가상현실을 실감할 수 있다는 점에서 허구나 거짓의 공간이 아니라 감각이 활성화되는 새로운 현실, 즉 제3의 현실이 도래하는 것이라 할 수 있습니다.

개인이 영화 스크린 안으로 들어가고, 게임 캐릭터가 되어 실제의 공간처럼 온라인 공간을 휘젓고 다니는 것은, 일시적으로 가상현실을 체험하는 순간으로 볼 것이 아니라 새로운 현실의 일부로 보아야 할 것입니다. 이것이 우리 일상 커뮤니케이션 시스템 안에서 상용화될 경우에는 실제 현실과 구분되지 않는 현실의 새로운 구성 요소가 되는 것입니다. 단지, 우리는 그동안 느끼지 못했던 새로운 감각의 차원으로 이동하는 것일 뿐입니다.

서드 라이프는 이러한 기술 환경의 변화로 자연스럽게 바뀔 수밖에 없는 개인의 라이프 스타일을 말합니다. 다시 강조하지만, 서드 라이프는 기

● 다음 글을 참고하시기 바랍니다. "가상현실은 차세대 비즈니스이자 컴퓨팅 플랫폼으로서 거대한 애플리케이션 및 콘텐츠 생태계를 창출할 전망이다. 소프트웨어 업체와 콘텐츠업체의 입장에서는 엄청난 시장이 기다리고 있는 것이다. 하드웨어 업체에게도 가상현실 시장은 몹시 중요하다. 현실 환경과 흡사한 가상 공간을 제공하기 위해서는 UHD 수준의 고해상도 디스플레이와 실시간으로 3D 오브젝트를 처리할 수 있는 강력한 컴퓨팅 파워가 필요하기 때문이다"(한국경제TV 산업팀, 2016, 《세상을 바꾸는 14가지 미래기술: 4차 산업 혁명》, 지식노마드, 329쪽).

술 환경의 변화가 아니라 기술 환경의 변화로 개인의 일상이, 그로 인한 개인의 삶이 어떻게 바뀌는가를 말하는 것입니다. 서드 라이프 개념은 4차 산업혁명이라는 개념과 무관하지 않지만, 근본적으로 다른 점은 4차 산업혁명이 기져다줄 삶의 변화, 좀 더 구체적으로 말하자면 일하고, 놀고, 즐기고, 만나고, 먹고 마시는 일상의 변화에 주목한다는 점입니다.

한국에서 논의되는 4차 산업혁명 담론은 라이프 스타일의 변화에 별다른 관심이 없습니다. 그저 과학기술이 얼마나 발전할 것인가, 경제체제는 어떻게 바뀔 것인가에만 관심이 있습니다. 어찌 보면, 과학기술 혁명에 대한 관심도 경제 발전의 관점에서만 바라보는 듯합니다. '페이스북'이나 '인스타그램'이 개인의 커뮤니케이션을 어떻게 변화시켰는지에 대해서는 별다른 관심이 없고, 이들 차세대 커뮤니케이션 기업이 어떤 기술을 개발했고, 그래서 얼마나 돈을 벌었는지에만 관심을 기울입니다. 중요한 것은 기술혁신과 경제 발전 자체가 아니라 '기술혁신과 경제 발전이 일상을 얼마나 즐겁게 바꾸는가'입니다.

5. 예술보다 더 예술적인

앞서 설명해 드린 서드 라이프는 인공지능과 사물 인터넷 시대에 인간의 배제와 소외를 극복하고자 하는 개념이라 할 수 있습니다. 2016년 3월 한국고용정보원은 인공지능 시대에 사라질 직업과 살아남을 직업을 구분해 발표했습니다. 이 가운데 인공지능과 로봇 기술을 활용한 자동화로 인간을 대체할 확률이 높은 직업으로 '콘크리트공', '정육원 및 도축원', '고무 및 플라스틱 제품 조립원', '청원 경찰', '조세 행정 사무원'이 상위에 올랐습니다. 반면, 기술 자동화로 대체 불가능한 직업으로는 화가 및 조각가, 사진작가 및 사진사, 작가 및 관련 전문가, 지휘자·작곡가 및 연주가, 애니메

이터 및 만화가가 상위에 올랐습니다. 문화예술 분야의 직업 대부분이 인공지능 시대에 살아남을 거라는 조사 결과는 의미하는 바가 큽니다.

과학기술이 아무리 진화해도 인간의 고유한 창의력과 상상력을 대신할 수 없다는 사실은 단지 인간적 윤리를 강조하기 위해 하는 말이 아닙니다. 사이버펑크 SF 영화의 고전인 〈블레이드 러너Blade Runner〉(1982)에 나오는 유명한 대사, "인간보다 더 인간적인"이라는 말은 인간과 안드로이드의 경계를 생물학적 기준으로 구분하지 않으려는 뜻을 담았습니다. 안드로이드가 인간보다 훨씬 더 인간적일 수 있다는 뜻은 '넥서스6'의 최고 전사 '로이'의 행동으로 보여 줍니다.

여기서 말하는 '인간'이란 무엇일까요? 안드로이드가 더 '인간'적일 수 있다고 할 때의 '인간', 인간이 안드로이드보다 더 비인간적일 수 있다고 할 때의 '인간'의 의미는 인간의 존재론적인 고유성에 대해 깊은 성찰을 하게 합니다. 진실한 인간, 공동체의 가치를 아는 인간, 돈과 명예보다는 친구와 이웃을 소중히 생각하는 인간, 사랑하고 욕망하는 인간, 감정에 솔직할 줄 아는 인간, 이런 것이 아마도 "인간보다 더 인간적인" 것의 뜻일 듯합니다.

한편, 로봇이 인간을 궁극적으로 대체할 수 없는 것은 인간의 유전자와 세포의 복제가 불가능하기 때문이 아닙니다. 이미 유전공학은 인간의 유전자를 복제하는 매우 높은 수준까지 발전했습니다. 문제는 인간의 생각, 사고, 사유의 고유함이라 할 수 있습니다. 인공지능이 인간 뇌의 논리적 연산 체계를 복제하거나 대체할 수 있어도 감정까지 복제하거나 대체하기란 불가능합니다. 인공지능 바둑 프로그램 알파고와 천재 바둑 기사 이세돌의 대결에서 결국 알파고가 압도적으로 이겼지만, 인공지능이 극복하기 어려웠던 것은 아마도 바둑을 두는 인간의 감정과 표정이 아닐까 합니다.

물론 이것이 인공지능과 인간을 구별 짓는 근본적인 경계라고 말하고 싶지는 않습니다. 감정과 표정은 인간만의 것은 아니기 때문이죠. 〈블레이드 러너〉처럼 언젠가 인공지능 로봇이 사람처럼 표정을 짓는다거나, 빅

데이터의 진화로 스스로 감정을 드러낼 수 있을지도 모릅니다. 인공지능과 인간을 경계 짓는 것이 생물학적 근원에 있는 어떤 것이 아니라면, 아마도 그 경계를 결정하는 것은 '미적 감수성', '상상력', '창조적 사유'가 아닐까 합니다. 지금보다 기술이 더 발전할 미래 사회에서 이 세 가지 토픽은 모두 인간만이 가질 수 있는 고유한 것은 아닐 것입니다. 문제는 인간이건, 안드로이드이건, 로봇이건 누가 더 풍부한 미적 감수성과 상상력을 지녔으며, 더 창조적으로 사유할 것인가입니다.

'정보의 디지털화', '기계의 인공지능화', '신체의 데이터화'는 과학기술 혁신이 예술의 창작과 예술을 향유하는 환경에 변화를 초래한 현상으로서, 예술의 역사에서 중요한 전환점을 만들었습니다. 이 현상은 예술과 과학기술이 상호 연관성을 갖고 있다는 중요한 예이며, 예술의 안과 밖과 무관하지 않음을 나타내는 것입니다. 이들은 예술 장르 사이의 통합integration을 활성화합니다. 예술적 양식과 기술은 디지털 기술로 인해 통합이 수월한 방식으로 변환됩니다.

'정보의 디지털화'는 예술의 존중 양식을 나양하게 생산하고 예술을 자동적으로 아카이빙할 수 있게 해 주었습니다. 디지털화된 정보는 그것이 문자이든, 이미지이든, 영상이든 다양한 합성과 변형이 가능합니다. '기계의 인공지능화'는 예술 표현의 가능성을 훨씬 넓혀 줍니다. 공연 예술에서 무대장치의 인공지능화는 인간이 표현할 수 있는 영역을 크게 확장해 줄 것입니다. 또 '신체의 데이터화'는 예술 표현 양식을 자유롭게 변환해 줄 수 있습니다. 가령, 무용수의 몸에 센서를 달고 춤을 추게 해 이때 얻은 정보를 모션 그래픽 데이터로 변환하면, 무용 퍼포먼스를 새로운 영상 예술로 만들 수 있습니다.

21세기에 예술은 전혀 다른 영역이라고 간주되었던 '과학-기술'과 새롭게 융합하는 과정을 거치고 있습니다. 과학기술은 상상력의 중요한 부분을 차지하는 재현과 시각화의 원천으로서 예술을 필요로 하고, 예술은 세

상에 대한 새로운 탐구 방법론과 소재로서 과학에 많이 의존합니다.[18]

앞서 언급했듯, "그리스 시대의 테크네와 그것을 로마시대에 라틴어로 번역한 아르스의 개념은 오늘날 예술의 범주에 있는 회화, 조각, 건축뿐만 아니라, 토지를 측량하고 전쟁을 수행하며 항해하는 데 필요한 솜씨"[19]를 뜻하기도 했습니다. 공학과 과학계에서는 공학의 진보와 과학의 재현을 확인하기 위해 예술적 표현을 많이 활용합니다. 로봇공학은 로봇의 기술적 능력을 확장시키는 단계를 지나, 인간의 신체적·정신적 감각과 닮아 갈 수 있는 다양한 미적 실험을 선보이지요. 이른바, 발레를 선보이는 퍼포먼스 로봇, 웃고 우는 감정 로봇, 인간과 자연스럽게 소통하는 커뮤니케이션 로봇은 공학의 최고 단계 기술을 실험하는 사례입니다.

인간의 눈으로는 확인할 수 없는 초미립자의 세계를 디자인으로 전환하는 '나노 아트nanoart', 인간의 생체를 예술로 재현한 '배아 아트embryo art'가 과학에 미학을 접목한 사례입니다.

이러한 예술 창작의 창조적 진화는 새로운 예술의 미학을 생산합니다. 오로지 기술적 신기함만이 아니라 미학적 혁신으로 예술의 장을 바꿀 수 있습니다. 현재의 첨단 기술로 극복할 수 없는 로봇에 대한 언캐니 밸리 효과Uncanny Valley Effect(인간과 너무 비슷한 로봇을 보고 느끼는 불안감, 혐오감 및 두려움)를 예술의 미적 감동으로 극복할 수도 있습니다.

물론 이러한 관점으로 '예술이 최고다'라고 말하려는 것은 아닙니다. 다만, 〈블레이드 러너〉의 명대사 "인간보다 더 인간적인"이란 말이 함의하듯이 "예술보다 더 예술적인"이라는 말은 예술과 기술의 융합, 문화와 과학의 만남을 전제한 것입니다. 이 말은 주어보다 동사가 중요합니다. 예술의 생성과 사건의 의미를 강조하는 것이라 할 수 있겠죠. 예술을 더 예술적으로 만드는, 기술을 더 기술적으로 만드는 혹은 예술을 더 기술적으로 만드는, 기술을 더 예술적으로 만드는 것의 열쇠는 우리 일상의 행복에 있지 않을까 합니다.

8장 예술과 거버넌스

1. 예술 정책의 위기

예술과 거버넌스를 다루는 8장에서는 제 개인적인 생각을 격식 없이 이야기하듯 전해야겠다고 생각했습니다. 이는 예술 정책에서 거버넌스(협치)의 문제를 너무 딱딱하지 않게 다루고 싶지 않기 때문입니다.

현재 국가의 예술 정책은 큰 위기를 맞았으며, 이는 크게 보아 세 가지 문제로 집약됩니다. 첫째, 보수 정부 9년 동안 정치·이념적 구별 짓기에 따라 예술 검열이 지속되었고 특히 박근혜 정부 들어 블랙리스트 사태로 심화되면서 예술 현장이 폐허가 되었다는 점입니다. 블랙리스트는 박정희-박근혜로 이어진 유신 공안 정치이자 종말의 징표입니다. 유신의 권력을 뽐내려 했던 블랙리스트는 역설적으로 유신의 종말을 가져왔습니다.[1]

특검은 블랙리스트가 예술가가 누려야 할 사상의 자유를 침해한 가장 중대한 범죄행위라고 말했습니다. 블랙리스트는 '문화 융성'이란 텅 빈 기호의 실체이며, 박근혜 정부의 본질을 가장 잘 보여 주는 '어둠의 속'이자, 스스로를 무의식적으로 공포에 떨게 만든 몰락의 징표입니다.

블랙리스트가 예술 현장을 폐허로 만들었다는 점은 실질적이고 정동 *affect*적입니다. 여기서 말하는 '예술 현장'이란 어떤 의미일까요? 말 그대로 예술가가 연습하며 창작하고 관객과 만나는 곳입니다. 예술가가 직접 관객과 만나는 곳도 예술 현장이지만, 관객과 만나기 위해 작품을 기획하고,

지원 신청을 준비하고, 연습하고, 동료와 작품·예술·일상에 대해 이야기하는 곳도 예술 현장이라 할 수 있습니다.

블랙리스트는 예술가가 관객과 만날 극장, 전시실, 영화관, 도서관 등을 빼앗았다는 점에서 예술 현장을 실질적으로 폐허로 만들었습니다. 뿐만 아니라 블랙리스트는 예술가를 이념의 전쟁터로 끌고 가 무기력하고 우울하게 만들었다는 점에서 정동적입니다. 마음의 고통 속에서 여전히 헤어 나오지 못하는 예술가의 정동과 실실적으로 폐허가 된 예술 현장을 다시 복원하는 것이 지금 예술이 맞은 위기를 극복하기 위한 첫 번째 과제입니다.

예술 정책의 위기에 대해 두 번째로 말씀드릴 것은 예술 정책의 패러다임을 예술 환경의 변화에 따라 신속하게 전환하지 못했다는 점입니다. 새로운 세기에 우리 예술 환경은 어떤 변화를 겪었을까요? 먼저 지적할 점은 예술 시장의 양극화입니다. 예술 시장은 자본과 미디어로부터 든든하게 지원받는 소수의 작품과 그렇지 않은 다수의 작품으로 양분되었습니다. 예술 시장을 지탱해 온 중간 수준의 창작물은 되레 제작비를 감당하지 못해 자취를 감췄고, 예술 창작-유통-소비 생태계는 심각하게 위협받습니다.

예술 창작 방식의 변화도 중요한 지점입니다. 예술 창작은 근대적 분과 장르의 경계를 허물고, 현실 공간과 물질성의 벽을 넘고자 합니다. 탈국적화 시대에 창작의 국경은 사라지고, 디지털화로 작품의 물질성은 비물질적인 비트로 전환되며, 무선 인터넷 환경의 도래로 예술은 시공간에 편재합니다.

그러한 환경을 활용해 창작 활동을 하는 젊은 예술가는 전통적으로 예술의 장을 지배해 온 문화 자본의 틀을 깨고 새로운 창작 환경을 만들어 내고자 합니다. 말하자면, 예술 창작의 지배적 장을 공고히 하려는 보존 논리에 맞서 그러한 지배적이고 전통적인 예술 창작의 장을 뒤집으려는 새로운 전복적 장의 출현이 다가왔다는 점입니다. 예술 정책의 패러다임을 바꾸려면 이러한 전복적 예술의 장의 변화에 주목해야 합니다.

예술 환경의 변화와 관련해 추가로 언급할 것은 '예술-삶'의 위기입니다. 예술 시장의 양극화, 예술 창작의 변화로 예술가의 삶도 큰 위기를 맞았습니다. 이는 '창작의 위기'이기에 앞서 창작을 위한 '삶의 위기'라는 점에서 예술-삶의 근본적인 위기입니다. 여기서 예술가의 한 달 수입이 얼마이고, 생활고에 시달려 생을 마감한 예술가가 몇이라는 말을 부연하지는 않겠습니다. 예술-삶의 궁핍한 현실은 모두가 아는 바이니까요.

다만 한 가지, 여기서 강조할 점은 예술-삶의 위기를 해결하기 위해서는 앞서 우리가 보았던 창작의 '노동'과 노동의 '창작'이 결합된 예술 노동의 특수성에 대해 충분히 이해해야 한다는 점입니다. 예술-삶의 위기는 예술인 복지만으로 해결할 수 없습니다. 예술인 복지는 예술-삶의 위기를 해결할 필요조건이지 충분조건은 아닙니다. 더욱이 그 복지가 제한된 선별 복지, 무늬만 복지인 복지, 보상-수혜 차원의 복지라면 필요조건조차도 되지 않을 것입니다.

예술-삶의 위기는 "가난한 예술가에게 복지를"이라는 슬로건을 내세우기 전에 "그들에게 예술가로서의 명예와 존경을"이라는 마음의 진정성에서 시작해, "그들에게 적절한 창작 환경을"이란 구호로 이행해, "그들에게 창작-삶의 환경을 위한 최소한의 조건을"이라는 요구로 연결될 때 해결의 실마리를 찾을 수 있을 것입니다. 예술-삶의 위기를 극복할 충분조건은 창작과 삶을 분리하지 않고, 예술가의 노동과 복지를 연결하는 데서 시작됩니다.

이러한 예술 환경의 세 가지 변화에 국가가 발 빠르게 대응하며 국가 예술 정책의 패러다임을 전환했다고 보기는 어렵습니다. 그동안 국가 예술 정책이 블랙리스트 진상 조사, 예술 복지, 예술 융합이라는 화제에 부분적으로 대응한 것은 맞습니다. 그러나 거시적이고 장기적인 대비, 즉 예술 정책이 예술 환경 변화에 사후적으로 대응하는 것이 아니라 새로운 패러다임을 예견해 예술 환경의 변화에 대응하고 나아가 이끌어 나가지는 못했다고

생각합니다.

　예를 들어, 2017년 5월에 한국정책학회가 한국문화예술위원회에 제출한 〈문화예술정책 현황진단 연구〉 보고서에서 한국문화예술위원회 현황을 요약하면서 "문화예술활동을 지원함으로써 모든 이가 창조의 기쁨을 공유하고 가치 있는 삶을 누리게 한다"는 미션과 "문화예술의 창의와 나눔으로 국민이 행복한 세상"이라는 비전을 제시하고 있다고 했습니다. 이를 실현할 3대 전략 목표로 "예술현장의 창조역량 강화, 문화나눔을 통한 행복 사회 구현, 지속 가능 경영 시스템 구축"을 꼽았습니다.● 이러한 미션과 비전, 전략 목표를 살펴보면 앞서 언급한 예술 환경의 변화를 충분히 고려하지 않은 듯합니다.

　예술 정책이 맞은 세 번째 위기는 예술 거버넌스가 실종되었다는 점입니다. 이 문제는 사실 앞의 두 문제에 따른 당연한 결과이기도 하지만, 이미 오래전부터 예술계 내부에 착종한 문제이기도 합니다. 굳이 보수 정부 9년이 아니더라도 국가 예술 정책에서 과연 예술 거버넌스가 진정으로 존재했는지 묻는다면, 자신 있게 그렇다고 말하기 어렵습니다. 단지 이명박-박근혜 정부 때의 '문화예술계 좌파 청산'이나 '블랙리스트 사태'가 예술 거버넌스 자체를 왜곡하거나 원천적으로 붕괴시켰습니다. 이명박 정부는 문화예술계 좌파 청산 계획을 '문화 권력 균형화 전략'으로, 박근혜 정부는 블랙리스트 공작을 '문화예술 공정성 회복 프로젝트'로 둔갑시켰을 뿐입니다.

● 한국문화예술위원회의 이러한 세 가지 목표를 구체적으로 실행하기 위해 첫 번째 전략 목표인 "예술현장의 창조역량 강화"에는 "① 예술창작활동 활성화, ② 기초 공연예술 기반강화, ③ 공연예술 대표 콘텐츠 육성, ④ 문화예술 전문인력 양성, ⑤ 지역문화예술 균형발전, ⑥ 문화예술 글로벌 역량강화, ⑦ 문화예술 아카이브 구축"을 전략과제로 채택했습니다. 두 번째 전략 목표인 "문화나눔을 통한 행복 사회 구현"은 ⑧ 문화예술 복지확대, ⑨ 문화예술 후원확산, ⑩ 국민 생활문화 활성화, ⑪ 문화예술 정보 개방과 공유, 소통 활성화"를 전략과제로 채택했습니다. 세 번째 전략 목표인 "지속 가능 경영 시스템 구축"에는 "⑫ 고객감동 열린경영, ⑬ 조직역량 제고"를 핵심적인 전략 과제로 채택했습니다(한국정책학회 주관, 2017, 〈문화예술정책 현황진단 연구〉, 한국문화예술위원회, 10쪽).

블랙리스트 사태 뒤, 그리고 새 정부 출범에 즈음해 '거버넌스'는 문화예술계와 문화체육관광부에서 주최하는 많은 토론회에서 거의 예외 없이 거론됩니다. 그러나 여기서 거론되는 거버넌스는 사태 해결을 위한 '약방의 감초' 혹은 '전가의 보도'처럼 다루어집니다. 2017년 3월에 한국문화관광연구원이 개최하고 7개 학회가 참가한 "국민 삶의 질 향상을 위한 문화체육관광 정책의 성찰과 향후 과제의 모색"이란 토론회가 있었습니다. 이윤경 한국문화관광연구원 기획조정실장이 기조 발제[2]에서 문화예술 행정의 신뢰 회복을 위해 공정하고 투명한 문화 거버넌스 구축을 중요한 어젠다로 제시했습니다. 또한 문화연대 주최로 2017년 3월 2일에 열린 "문화정책의 대안모색을 위한 연속토론회" 4차 토론회 "문화정책의 근본적 전환을 위한 혁신 과제"에서도 거버넌스는 블랙리스트 사태를 극복하는 예술 정책의 대안 모색에서 중요한 키워드로 논의되었습니다. ●

예술 검열과 블랙리스트라는 문화적 재난을 딛고 예술 현장과 예술 정책의 혁신적 전환을 위해 예술 거버넌스는 아마도 가장 중요하고 최우선적으로 다루어야 할 주제이면서 동시에 접근하기 가장 까다로운 주제가 아닐까 합니다. 국가 예술 정책은 무엇보다 예술계와의 신뢰 회복이 중요한데, 그러기 위해서는 예술계와의 거버넌스는 필수이기 때문입니다. 그런데 예술 거버넌스는 단순히 '민-관 협치'라는 통상적인 문법에 해당되면서도 매우 특수한 차원의 고려도 전제되어야 합니다.

● 해당 토론회에서 "협치(거버넌스)에 기반한 문화정책의 혁신 전략"이란 발제를 맡은 강원재 ○○은대학연구소 소장은 거버넌스에 대해 다음과 같이 일컫습니다. 거버넌스는 "협치, 통치 양식, 지배 구조, 공치, 동반자 통치, 협력 경영, 민관 산학 협력, 수요자 참여 정책 생산과 전달 체계 등 등 사용자마다 다르게 해석하고 사용하는 '합의되지 않은' 개념이며, 분석 수준에 따라 글로벌, 지역, 로컬, 국가, 사이버 거버넌스로 분류되기도 하고, 시민의 권한 정도에 따라 참여적, 협력적, 시민사회 주도형으로 나눠지기도 한다. 거버넌스는 '작은 정부'와 '시장 강화'를 지향한 '대처 정부하에서 발명된 개념'이며, 권력을 위임받은 정부조차 일개 이해 당사자로 참여하게 되는 이해 당사자들의 '원활한 합의 체계의 작동 외 가치 지향성이 없는 개념'으로 민주주의를 약화시키고 정부의 책임을 물을 수 없으며 기존 권력 구조를 공고히 하는 데 기여해 온 혐의를 안고 있다".

예술 거버넌스는 보통 공공 영역과 민간 예술 영역 사이의 '협치'를 의미합니다. 협치의 의미가 단순히 '협력cooperation', '지원support', '동반partnership'의 차원을 넘어서는 이유는 이 말이 문화적 '통치성governmentality'의 테크놀로지 안에서 다양한 갈등과 경합 양상을 벌이기 때문입니다. 예술 거버넌스의 기술 안에는 예술가의 자발성, 자율성과 독립성을 인정하면서도 예술가를 "예술 정책의 제도와 법과 재원"이란 행정 체계의 구조 안으로 견인해야 하는 필요의 경제학을 내장합니다.

예술 거버넌스 과정에서 대화와 협상을 위해 문화 관료는 예술가를 이해하고, 예술가는 문화 관료를 이해하며 공감대가 형성되어야 하는데 이는 생각보다 어려운 일입니다. 때문에 예술 거버넌스는 매우 까다로운 문제입니다.

일종의 통치술로 문화 정책을 지배하는 상황에서는 차라리 이런 고민이 필요 없을지도 모르겠습니다. 그냥 통치 권력이 시키는 대로 예술가를 정치적으로 구별 지어 분류하고 배제하면 되기 때문이지요. 블랙리스트는 예술 거버넌스를 무력화시키고, 삭제하고, 조롱합니다. 블랙리스트는 "예술 거버넌스? 개나 줘라"라고 호통을 칩니다. 블랙리스트는 예술 거버넌스를 '조건부 지원'으로 의도적으로 오독해 예술가를 권력에 부역하게 합니다. 협치가 굴종이 되는 순간입니다. 이제 예술 거버넌스에 대한 좀 더 깊은 이해와 그 이해에 기반을 둔 예술 거버넌스의 실천 과제에 대해 말씀드리고자 합니다.

2. 무엇이 예술 거버넌스인가

예술 거버넌스는 무엇일까요? 예술 거버넌스는 너무 까다롭고 양가적인 개념입니다. 앞서 설명드렸듯, 예술 거버넌스의 기본 원리에는 예술가

의 자발성·자율성·독립성이 전제되었습니다. 거버넌스는 기본적으로 대화와 공감의 과정입니다. 서로를 이해하고, 각자의 장점을 살리고, 각자의 역량을 더해 최선의 대안을 찾아가는 여정입니다. 그래서 거버넌스를 말할 때 결과도 중요하지만 과정도 중요하다고 강조합니다.

예술가에게 거버넌스의 기본 파트너는 문화 관료입니다. 문화 관료는 제도·조직·재원을 가지고 있습니다. 결국 예술가가 문화 관료와 협치한다는 말은 특정한 예술적 목표를 위해 예술의 제도·조직·재원과 관련해 문화 관료와 대화·협의한다는 의미입니다. 그런데 예술가의 자발성·자율성·독립성을 보장하면서 대화와 협의를 원만하게 진행하려면 어떻게 해야 할까요? 쉽지 않은 일입니다. 이 까다로운 질문에 답하기 위해, 먼저 거버넌스의 개념에 대해 고민해야 합니다.

요즘 '거버넌스'를 '협치'로 번역하지만, 처음에는 '통상 통치', '관리 방식'으로 번역되었습니다. 주로 국가와 기업의 경영에서 행정 서비스 체계를 국민과 고객을 위해 어떻게 개선할 것인가를 고민하는 과정에서 생겨났습니다. 말하자면, 통치의 관리의 목적이 상했다고 할 수 있습니다. 그러나 국가의 통치 환경과 기업의 경영 환경에서 '참여'와 '협력'이라는 가치가 강조되면서 거버넌스의 의미는 '통치'에서 '협치'로 전환되었습니다. 거버넌스에 대한 다음 몇 가지 사전적 정의를 살펴보겠습니다.

> '국가경영' 또는 '공공경영'이라고도 번역되며, 최근에는 행정을 '거버넌스'의 개념으로 보는 견해가 확산되어 가고 있다. 거버넌스의 개념은 신공공관리론(新公共管理論)에서 중요시되는 개념으로서 국가·정부의 통치기구 등의 조직체를 가리키는 'government'와 구별된다. 즉, 'governance'는 지역사회에서부터 국제사회에 이르기까지 여러 공공조직에 의한 행정서비스 공급체계의 복합적 기능에 중점을 두는 포괄적인 개념으로 파악될 수 있으며, 통치·지배라는 의미보다는 경영의 뉘앙스가 강하다. 거버넌스는 정

부·준정부를 비롯하여 반관반민(半官半民)·비영리·자원봉사 등의 조직이 수행하는 공공활동, 즉 공공서비스의 공급체계를 구성하는 다원적 조직체계 내지 조직 네트워크의 상호작용 패턴으로서 인간의 집단적 활동으로 파악할 수 있다.[3]

해당 분야의 여러 업무를 관리하기 위해 정치·경제 및 행정적 권한을 행사하는 국정 관리 체계를 의미한다. 근래에는 회사에 관련된 이해 관계자들의 이해를 조정하고 회사의 의사를 결정하는 기업 거버넌스, 조직의 정보 기술이 조직의 전략과 목표를 유지하고 사용·통제하는 업무 프로세스나 조직구조를 나타내는 정보기술 거버넌스(IT 거버넌스) 등 세세하게 분류하여 사용하고 있다.[4]

사회 내 다양한 기관이 자율성을 지니면서 함께 국정운영에 참여하는 변화통치방식을 말하며, 다양한 행위자가 통치에 참여·협력하는 점을 강조해 '협치'라고도 한다. 오늘날의 행정이 시장화, 분권화, 네트워크화, 기업화, 국제화를 지향하고 있기 때문에 기존의 행정 이외에 민간 부문과 시민사회를 포함하는 다양한 구성원 사이의 네트워크를 강조한다는 점에서 생겨난 용어다.[5]

거버넌스는 그것이 정부·시장·네트워크에 의해 역할이 부여되었건, 가족·부족·공식적·비공식적 조직과 영역을 넘어서건, 특정한 조직사회의 법과 규범과 권력과 언어를 통해서건 통치의 모든 과정을 언급한다. 그것은 사회적 규범과 제도의 창조와 강화 혹은 재생산을 이끄는 집단적 문제에 참여하는 행위자 사이에 벌어지는 상호작용과 의사결정의 과정과 연관된다 (필자 번역).[6]

이와 같은 사전적 정의를 살펴보면 거버넌스는 적어도 '정부government'와 '통치성governmentality'과는 구분해서 사용하는 것이 바람직하다고 생각합니다. 물론, 거버넌스는 '정부(지배)'와 '통치성'과 무관하지는 않습니다. 그럼에도 거버넌스는 국가 주도적인 '지배'와 그 지배를 위해 제도적 장치를 동원해 관리·통제하는 '통치성'과는 구분해야 합니다.

미셸 푸코Michel Foucault가 1970년대 '콜레주드프랑스Collège de France'에서 강의했던 주요 주제인 '통치성'은 근대국가의 등장 이래 주권을 위임받은 통치자가 국민을 어떤 방식으로 통치했는가를 계보학적으로 탐구하는 정치철학적인 개념이라 할 수 있습니다. 푸코가 통치성을 언급할 때 중시한 것은 통치의 규칙과 절차, 그리고 테크놀로지입니다. 중세 봉건 시대에 행해진 절대군주의 비이성적 폭력적 통치 권력과는 달리 근대국가를 지배하는 주권자의 주권은 일정한 국가이성과 내치의 원칙을 수립하면서 행사되었습니다. 푸코는 근대적 주체에게나 이름 붙여진 이성, 실천의 담론을 국가의 통치성에 대입하고자 했습니다. 푸코는 국가이성과 통치술과의 관계를 다음과 같이 말합니다.

> 국가이성은 엄밀히 말해 하나의 실천 혹은 차라리 소여로 제시된 국가와 구축해야 할 것으로 제시된 국가 사이에 위치하게 될 실천의 합리화라고 할 수 있습니다. 통치술은 그 규칙들을 확정해야 하고 또 장차 국가이어야 하는 바를 실제로 존재하게 만든다는 목표를 자신에게 부여하면서 그 행사방식을 합리화해야 합니다. 통치술이 행해야 하는 바는 국가를 존재케 하는 임무와 동일시됩니다.[7]

물론 이처럼 거버넌스의 의미를 지배 수단이나 인구 관리와 통제를 위한 테크놀로지로 볼 수도 있습니다. 거버넌스에 대해 비판적으로 해석하는 사람은 거버넌스가 결국 권력의 지배와 통치의 수단으로 귀결된다고 말

합니다. 그러나 거버넌스를 반드시 지배와 통치의 테크놀로지로 보지 않고 "동일한 목표를 위해 서로 다른 위치에 있는 주체들 간의 비위계적, 반종속적, 탈권위적 관계들의 상호작용과 협력"이라는 의미로 해석할 수 있는 가능성과 잠재성도 있습니다.

특히, 복잡계 사회로 진입하면서 국가의 절대적 역할과 위상이 축소되고, 대의제로서의 권력의 위험성이 제기되고, 참여 및 직접 민주주의의 필요성이 대두하면서 거버넌스의 의미는 "협치를 위한 상호작용"으로서 매우 중요해졌습니다.

거듭 말씀드리지만, 예술 거버넌스는 블랙리스트 사태 이후 "협치를 위한 상호작용"으로서 예술 정책의 재구성과 예술 현장 복원이라는 당면 과제에서 필수 불가결한 의미가 되었습니다. 2017년 3월 2일 문화연대가 주최한 "문화정책의 근본적 전환을 위한 혁신과제" 토론회에서 강원재 소장은 문화예술 정책에서 거버넌스의 진정성에 대해 다음과 같이 의미심장한 말을 남겼습니다.

> 문화예술의 정책 거버넌스는 사안별 의견을 묻는 자문회의가 아니라, 계획단계에서 이것저것 필요한 사업 아이디어를 망라케 하는 연구용역이 아니라, 사업단계에서 재능기부를 요구하는 자원활동이 아니라, 그래도 현장의 의견을 물어보고 있다며 면피용으로 구색을 맞추는 명예위원이 아니라, 정책을 계획하고 결정하는 거버넌스의 일원이 되고, 결정된 정책이 집행되는 단계에서 각자가 가진 우정과 신뢰의 네트워크를 가동하며 현장에서 실행될 수 있도록 하는 거버넌스 일원이 되고, 정책 집행의 결과가 현장에서 어떤 영향을 끼쳤는지를 직접 경험하고 평가하며 다시 정책으로 환류할 수 있는 거버넌스의 책임감 있는 일원이어야 하며, 이들이 이러한 과정에 투여하는 시간과 노력에 대한 보상 또한 적절히 제공되어야 한다.[8]

강원재 소장은 거버넌스의 가치 지향점으로 "주인 있는 거버넌스",• "열린 거버넌스", "투쟁하는 거버넌스", "축제적 거버넌스", "우정과 신뢰의 이웃 거버넌스"••를 언급합니다. 이 지향점은 국가 예술 정책의 거버넌스를 언급할 때 거의 관심을 기울이지 않았던 것이지만, 예술 거버넌스의 새로운 의미의 해석과 발견이라는 차원에서는 하나하나 매우 의미 있는 것입니다.

예술 거버넌스를 논할 때, 자칫 서로 책임을 미루는 경우가 발생하고, 겉으로는 거버넌스 형식을 취하지만 속으로는 형식적인 자문 정도를 구하는 데 그치는 경우가 많습니다. 거버넌스의 바탕은 '협치'이지만, 때로는 각자의 의견을 논리적으로 관철시켜 이견을 좁혀야 한다는 점에서 투쟁적이기도 합니다.

예술 거버넌스의 과정은 다른 어떤 거버넌스보다 매우 유쾌하고 즐거워야 하며, 좋은 예술 정책, 대안적인 예술 세상을 만들기 위해 문화 관료-지원 기관-예술가-기획가 사이에 우정과 신뢰감이 형성되어야 합니다.

예술 거버넌스이 이러한 지향점을 고려하면서 국가 예술 정책의 거버넌

• "정부가 주도하고 민간이 참여하는 참여형 거버넌스나 정부와 민간이 파트너로 만나는 협력형 거버넌스, 민간이 주도하고 정부가 지원하는 시민사회 주도형 거버넌스 할 것 없이 지향 없이 절차만 지키는 거버넌스에는 주인이 없다"(강원재, 2017, "협치(거버넌스)에 기반한 문화정책의 혁신 전략", "문화정책의 대안모색을 위한 연속토론회" 4차 토론회,《문화정책의 근본적 전환을 위한 혁신과제》자료집).

•• "동네 단골 카페와 공터가 사라지는 것을 같이 걱정할 수 없는 거버넌스의 논의는 공허하다. 장바구니를 들고 동네시장에서 가끔이라도 만나지 못하는 거버넌스의 구성원들은 각자의 생활세계를 바꿔 내는 논의를 실천으로까지 이어가기 어렵다. 민에 속해 있든 관에 속하든 구성원 각자가 지역에서 하고 있는 일의 권한과 책임을 공유하지 않는 거버넌스는 제대로 작동되지 않는다. 민이 받아 안은 동네의 민원이 거버넌스에 속하는 관의 담당자에게 중요한 이슈가 되어 접수되고 처리될 수 있을 때 민간의 구성원들은 거버넌스에 신뢰를 갖게 된다. 골목 쓰레기 문제에 대한 관 담당자의 고민을 반상회에 참여해 적극 얘기하고 주민의 자치로 풀어려는 노력을 민이 할 때 관에서 참여한 거버넌스 구성원은 거버넌스 일원으로서 우정을 느끼게 된다"(강원재, 2017, "협치(거버넌스)에 기반한 문화정책의 혁신 전략", "문화정책의 대안모색을 위한 연속토론회" 4차 토론회,《문화정책의 근본적 전환을 위한 혁신과제》자료집).

스 유형에 대해 설명드리도록 하겠습니다. 예술 거버넌스의 유형은 크게 '정책 기획형 거버넌스', '프로젝트형 거버넌스', '창작 지원형 거버넌스', '매개형 거버넌스'로 구분할 수 있지 않을까 합니다.

먼저, '정책 기획형 거버넌스'는 새로운 정부가 들어서거나 특별한 목표가 있을 때 예술 정책을 기획하는 과정에서 발생합니다. 이 기획은 대통령직 인수위원회나 특수한 메가플랜을 수립해야 하는 경우부터 영역별·장르별·주제별로 예술 정책을 기획하고 수립하는 경우까지를 일컫습니다. 이 기획에 예술가와 문화 정책 전문가가 참여해 필요한 의제를 선별하고 내용을 채워 나가는 것을 정책 기획형 거버넌스라고 말합니다.

정책 기획형 거버넌스는 전문가의 지식과 역량, 예술가의 현장 경험을 중시해야 합니다. 관련된 내용을 미리 만들고 필요한 의견을 구해서 부분적으로 반영하는 방식에서 벗어나, 관련 정책을 책임지는 관료와 예술가 및 문화 정책 전문가가 처음부터 함께 기획해 내용을 완성하는 것이 중요합니다. 나아가, 가능하다면 외부 전문가가 기획부터 정책 입안, 실행까지 사업의 전 과정을 모니터링할 수 있는 'MPMaster Planner' 제도를 도입해야 합니다. 현재 서울시는 서울시 MP 제도를 활용해 외부 전문가와 실질적인 협치를 도모합니다.

둘째, '프로젝트형 거버넌스'입니다. 프로젝트형 거버넌스는 국가정책상 임시적이거나 일회성으로 이루어지는 경우입니다. 가령, 메가 스포츠 이벤트나 국가 간 문화교류 행사, 문화예술 외의 다른 정치적·경제적·사회적 필요로 계획하는 경우라 할 수 있습니다. 이런 경우에는 대체로 시간이 충분하지 않거나, 재원을 지원하는 국가나 공공 기관에서 분명한 미션을 수행해야 하는 특별한 상황이 발생합니다. 이런 유형의 거버넌스가 자칫 범하는 오류 가운데 하나가 예술가나 예술 단체를 기능적인 파트너로 간주한다는 점입니다.

프로젝트형 거버넌스는 특별한 목적을 수행해야 하기 때문에 예술가의

자율성이나 독립성을 제대로 보장받지 못할 수 있습니다. 또한 단기간에 결과물을 만들고 성과를 내야 하는 부담감이 있습니다. 문화 관료는 시간도 제한적이고 재원도 부족하다 보니 대체로 친분을 내세워 프로젝트를 맡기게 됩니다. 혹은 예술가에게 프로젝트가 갖는 국가적·사회적 위상의 상징적 가치를 들어 "당신은 지금 매우 중요한 국가적 미션을 수행하고 있습니다"라는 말로 보상하려고만 합니다.

앞서 말한 예술 거버넌스의 미덕이 제대로 지켜지지 않고, 예술가가 문화 관료에게 실망하는 일은 대체로 프로젝트형 거너번스 사례에서 빈번하게 발생합니다. 이러한 일이 초래되지 않으려면 프로젝트의 미션과 목표를 예술가와 사전에 충분히 공유하고, 프로젝트를 수행하는 과정에서 예술가의 잠재적 역량을 신뢰하는 태도를 가져야 합니다.

셋째, '창작 지원형 거버넌스'입니다. 아마도 예술가가 가장 많이 경험하는 유형이 아닐까 생각합니다. 창작 지원형 거버넌스에서 가장 중요한 지점은 지원 과정, 지원 선정, 사후 관리에서 필요한 공정성, 투명성, 서비스 마인드이지 않을까 합니다.

어떤 내용으로, 어떤 방식으로 창작을 지원할 것인가부터 문화 관료가 예술 현장과 상의하고 공감대를 형성하는 것이 무엇보다도 중요합니다. 또한 지원 과정에서 충분한 정보 제공과 적절한 설명, 편리하고 수월한 신청 프로세스를 유지, 선정 결과에 대해 투명하고 객관적인 설명과 정보공개가 필요합니다. 그리고 선정 후 사업을 진행하는 데 필요한 지원(홍보, 내관 등)과 사업 종료 후 평가와 정산에 이르는 일련의 과정에서 지원한 공공 기관과 예술가 및 예술 단체 사이에 충분한 의견 공유가 이루어져야 합니다. 특히, 최근에 지원 사업과 관련한 자료를 온라인으로 등록하는 시스템인 'e-나라도움'에 대한 예술가들의 불만과 이를 해결하려는 충분한 설명과 개선의 노력은 창작 지원형 거버넌스를 진일보시킬 노력 가운데 하나가 될 것입니다.

마지막으로 '매개형 거버넌스'입니다. 매개형 거버넌스는 예술 행정의 전달 체계에서 발생되는 것입니다. 예술 창작과 예술교육 등 예술과 관련된 사업을 실행하는 과정에서 몇 가지 수직적 단계를 거치기 마련입니다. 예술 지원 사업은 문화체육관광부가 예술가를 직접 지원하는 예외적 방식도 있지만, 대체로 문화체육관광부에서 (지역 혹은 소속) 산하 협력 기관으로, 산하 협력 기관에서 다시 개별 사업을 수행하는 문화예술 민간단체로, 민간단체에서 다시 예술가에게 전달됩니다. 이 과정에서 사업 수행의 맨 위에 위치하는 담당자의 의사 결정이 현장과 유리되거나, 사업의 취지나 목표가 왜곡되거나, 책임 소지가 분명치 않거나, 위계질서 때문에 수평적 협력이 어려워 사업이 신속하고 원만하게 진행되지 않아서 결과적으로 예술 현장이 혼란에 빠지고 결과가 좋지 못한 상황을 예상할 수 있습니다.

그동안 예술가의 불만이 많았던 이른바 "갑과 을의 관계" 혹은 "갑 위의 갑, 을 아래 을"이라는 위계질서의 폐해가 매개형 거버넌스 유형에서 가장 많이 발견됩니다. 이런 난제를 해결하기 위해서는 무엇보다 책임을 전가하기보다는 책임을 함께 나누고 공유하는 자세, 문제가 발생할 때 각각의 전달 체계가 함께 모여 해법을 찾는 '집단적 커뮤니케이션'의 힘을 신뢰해야 합니다.

지금까지 예술 거버넌스의 가치 지향과 유형을 언급했습니다. 덧붙여서 거버넌스에 임하는 예술가와 예술 단체의 위치에 대해 논의해야 할 것 같습니다. 지금까지는 주로 예술가와 예술 단체 입장에서 예술 거버넌스를 언급했다고 할 수 있습니다. 문화 관료의 입장에서는 이런 식의 설명이 다소 억울할 수도 있습니다. "협치를 위한 상호작용"이라는 거버넌스의 본래 의미만 놓고 보면 문화 관료도 예술가에게 할 말이 많을 것입니다. 물론 예술가가 거버넌스 과정에서 가져야 할 책임감과 소명 의식 혹은 윤리 의식이 필요합니다. 국가 예술 정책에서 예술 거버넌스는 기본적으로 문화 관료와 예술가, 문화 행정과 예술 현장 사이의 대화와 소통, 신뢰와 책임감을

전제로 하기 때문입니다. 예술가가 협치를 명분 삼아 자신의 이해관계를 과도하게 관철하려 든다거나, 협상 전부터 무리한 요구를 전제하는 관행이 있다면 이 역시 예술 거버넌스를 위해 버려야 합니다.

2016년에 한국문화예술위원회와 주한영국문화원 주최로 열린 "한·영 문화예술 컨퍼런스"의 1일 차 프로그램인 "문화예술 정책과 예술의 미래" 에 참여한 사이먼 멜러Simon Mellor 잉글랜드예술위원회 문화예술 총감독 은 예술 지원의 '팔 길이 원칙'을 언급했습니다. 지원 주체와 예술인 사이에 '일정한 거리'가 필요하다는 말입니다. 그러나 멜러 문화예술 총감독은 이 러한 원칙이 예술가가 정부의 정책 목표를 따르지 않아도 된다는 의미는 아니라고 했습니다. 물론, 영국 정부가 잉글랜드예술위원회의 개별 사업에 간섭한다면 문제가 있지만, 일관된 정책 수행을 위해 영국 디지털문화미디 어체육부DCMS·Department for Digital, Culture, Media & Sport 장관을 설득하는 과정이 항상 필요하다고 말합니다. 그는 팔 길이 원칙에서 중요한 것은 '예 술의 정치화 경계'라고 말합니다. 그의 언급에서 예술 거버넌스는 예술가 가 문화 권료와의 친분을 과시하기 위한 사교의 장이 아니라는 점이 분명 하게 드러납니다.

예술 거버넌스 안에는 대화와 공감 과정에서 객관적으로 투명하고 공정 하고 사심 없는 게임의 룰이 필요합니다. 예술 거버넌스의 장에서 이러한 룰은 장에 참여한 모두가 지켜야 합니다.

3. 예술 정책의 새로운 패러다임

이제 마지막으로 예술 정책의 새로운 패러다임을 마련하기 위해 예술 거버넌스를 어떤 방식으로 개선할 것인가에 대한 문제의식과 실천 과제를 살펴보겠습니다.

먼저, 예술 거버넌스의 철학과 담론을 지속적으로 논의하고 토론해야 한다는 점을 말씀드리고 싶습니다. 예술 거버넌스는 국가 예술 정책의 역사에서 오래 고민된 개념은 아닙니다. 국가 예술 정책에 참여하는 파트너로 민간 예술인이 적극 고려되기 시작한 역사도 오래되지 않았습니다. 일종의 '자문' 수준을 넘어서는 거버넌스 체계 구성이 새 정부 예술 정책의 중요한 의제가 되기 위해서는 예술 거버넌스의 개념과 특수성, 유형과 방식, 국내외 사례 연구, 예술가를 위한 정보 가이드라인 제공 등을 위한 메타적 연구가 이루어져야 합니다. 예술 거버넌스는 예술 정책의 패러다임 전환에서 가장 중요한 정책 의제입니다.

둘째, 그래도 예술 거버넌스 매개의 중심에는 예술가가 있어야 합니다. 블랙리스트 사태와 관계없이 아직도 많은 예술가는 자신이 지원 정책에서 배제된다고 생각하고 지원 정책이 공정하지 않다고 생각합니다. 그리고 예술 지원 체계는 어렵고 지원에 필요한 충분한 정보를 제공받지 못한다고 생각합니다.

예술가가 거버넌스 매개의 중심에 선다는 것이 예술가가 예술 정책에 관련된 법과 제도, 예술을 향유하는 국민 위에 군림한다는 뜻은 결코 아닙니다. 그것은 지원 정책을 수립하기에 앞서, 예술가와 충분하게 대화하고 예술가가 현장에서 원하는 것이 무엇인지를 경청한 뒤 예술가를 매개로 국가의 예술 정책과 국민의 예술 향유가 잘 만나도록 장을 마련해 주는가가 핵심입니다. 따라서 예술가를 예술 거버넌스 매개의 중심에 서게 하려면 한국문화예술위원회의 위원장과 위원 선임, 새로운 예술 지원 체계의 수립, 예술 지원 사업의 선별과 확장에 예술가를 협치의 주체로 삼는 것부터 시작해야 합니다.

셋째, 예술 거버넌스는 결국 예술의 장을 함께 만들어 가는 예술 공동체와 운명을 함께합니다. 이는 위계질서가 아닌 수평적으로 서로 다른 역할을 수행한다는 것이 전제되어야 합니다. 예술 거버넌스에서는 정책을 수

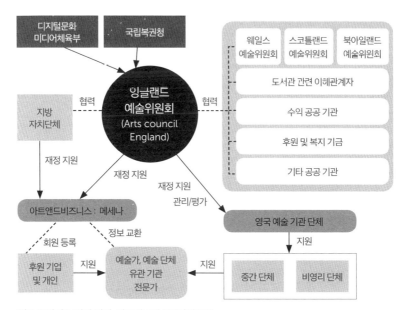

영국 문화예술 지원 체계: 잉글랜드예술위원회 중심

출처: 《문화예술 지원정책의 진단과 방향정립: '팔 길이 원칙'의 개념을 중심으로》(한국문화관광연구
원)

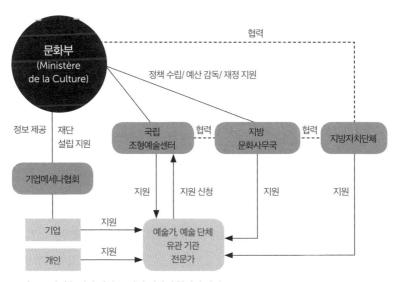

프랑스 문화예술 지원 체계: 중앙과 지방의 협력적 지원

출처: 《문화예술 지원정책의 진단과 방향정립: '팔 길이 원칙'의 개념을 중심으로》(한국문화관광연구
원)

립하고 예산을 집행하는 문화 관료와 이를 간접적으로 수행하는 광역과 지역의 문화 재단, 그리고 문화예술 관련 단체와 예술 기획과 정책 민간 전문가 및 개별 예술가가 모두 예술의 장 안에서 위계적 관계에서 벗어나 수평적인 관계를 항상 고려해야 합니다. 따라서 예술 거버넌스에 참여하는 주체는 서로 이해관계를 조정하고 이해하고 합의하는 '대화의 미덕과 윤리'를 가져야 하며, 공존과 상생의 마인드를 가져야 합니다.

프랑스와 영국의 문화예술 지원 체계는 예술 거버넌스에서 각 주체의 역할과 주체 간의 협력 관계를 이해하는 데 서로 다른 시사점을 제공합니다. 영국의 문화예술 지원 체계에서 팔 길이 원칙의 핵심은 중앙정부 부처인 '디지털문화미디어체육부'가 예술 지원에 대한 실질적이고 자율적인 권한을 '잉글랜드예술위원회'에 많이 부여한다는 점입니다. 반면, 프랑스의 문화예술 지원 체계는 중앙과 지방의 관계 설정에서 지역의 문화 분권을 강조합니다.

정부의 예술 지원 체계는 형식적으로는 위계적이고 수직적인 측면이 강합니다. 조직 구조상 불가피한 측면도 있습니다. 그럼에도 예술 거버넌스를 잘 유지하려면 권한의 분산과 위임이 필요합니다. 예술 지원의 규모가 양적으로 팽창하면서 예술 행정의 전달 체계도 매우 복잡하고 혼란스러워진 상태입니다. 중앙정부가 관리해야 할 산하단체의 수가 늘어나면서, 이 체계가 비효율적이고 폐쇄적으로 운영되는 경우가 발생합니다. 최상위 체계에서 예산 배분 및 정책·사업 가이드라인 결정 권한을 독점하면, 중간 및 하위 체계로 갈수록 사업·예산 의존성이 심화되고, 기관 및 제도의 자율성·독립성이 왜곡되기도 합니다.[9]

예술 지원의 팔 길이 원칙은 정부와 예술가의 관계만이 아니라, 정부 조직과 민간 조직, 중앙정부와 지방정부와의 관계에서도 지켜져야 합니다. 이 원칙은 결국 예술가에게는 더 나은 창작 환경을, 시민에게는 좋은 예술을 향유할 수 있는 환경을 만들어 줄 것입니다.

다음으로 예술 거버넌스를 구체적으로 실행하기 위한 제도적 장치와 체계가 마련되어야 합니다. 먼저 예술 지원 체계와 사업 전달 체계를 재구성해야 합니다. "국가 예술 정책의 지원 및 전달 체계"를 재구성할 TF팀을 가동해야 합니다. 특히, 예술가 지원에 관한 독립성과 자율성을 보장하고 지역 분권적인 문화 정책을 실현하는 국가 예술 지원 체계를 새롭게 발전시키는 것이 매우 중요합니다.

2013년 〈서울문화재단 예술지원 체계 연구〉 보고서는 지원 정책의 10대 혁신 과제 가운데 "예술 지원체계를 위한 문화 거버넌스 체계 강화"를 설정했습니다. 이 보고서에 따르면, "서울문화재단의 문화민주주의로의 방향성 정립은 정책추진과 관련해 중앙-지방 간 단순한 협력관계가 아닌 상호 경쟁과 협력 및 독자적인 지역문화 발전노력을 위한 것이므로 포괄적인 문화 거버넌스 개념의 도입이 필요"하다는 점을 강조합니다. 이를 위해서는 무엇보다 "바람직한 예술 지원체계를 구현하기 위한 중앙-광역-기초자치단체 간 기능배분을 명확하게 설정해야 하며, 이러한 기반 아래 구성주체별 업무이 분장과 역할기능이 상호협력적으로 수행되어야 한다"고 그 필요성을 언급했습니다.

이를 구체적으로 실현하기 위해 지역 문화 진흥을 위한 안정적인 기반을 확보하고, 한국문화예술위원회-서울문화재단-기초 자치단체 문화재단 간의 역할 분담, 문화 정책의 파트너로서 예술 생태계의 자생력 및 네트워크 강화, 예술 생태계에 활력을 불어넣을 시장-기업의 파트너십 육성을 제안했습니다. 예술 거버넌스는 예술가를 위한 것일 뿐만 아니라 지역 문화 분권의 실현을 위해서도 중요한 실천 과제입니다.

마지막으로 언급할 것은 예술 거버넌스의 체계에 기업의 참여와 역할을 강조하는 것입니다. 해외 주요 국가의 예술 지원 체계에서 민간 기업의 참여는 중요한 역할을 담당하고 재원 부담 수준도 높은 편입니다. 반면, 한국의 예술 지원은 정부와 지방자치단체 등 공공 기관이 거의 대부분을 부담

하는 구조입니다. 2013년 한 해 동안 우리나라 문화예술 지원의 총 규모는 2조 1,624억 원으로 추산하는데, 이 가운데 공공부문이 2조 348억 원, 민간 부문이 1,276억 원으로 조사되었습니다. 공공부문이 전체 규모에서 94%를 차지한 것인데 이는 민간 부문의 약 16배에 해당하는 수치입니다. 기업의 사회적 참여와 기여를 늘려 더 좋은 지원 환경을 마련하는 목표를 달성하기 위해서는 예술 거버넌스 체계 안에서 기업의 역할과 책임을 강화하는 방향으로 나아가야 합니다. 이를 위해, 기업 메세니 협회와의 충분한 논의와, 기업이 예술 거버넌스에 적극 참여할 수 있는 정부의 긍정적 조치가 필요합니다.

예술 거버넌스는 예술 정책의 패러다임을 예술 현장을 중시하고 예술가의 자율성과 독립성을 강화하는 방향으로 전환시키는 데 가장 중요한 키워드입니다. 앞으로 예술 거버넌스가 단지 구호에 그치지 않고 예술 현장과 예술 환경, 그리고 예술가를 행복하게 만드는 '너와 나의 연결 고리'가 되길 바랍니다.

맺음말

"톨스토이는 러시아 혁명의 거울"이라는 레닌의 저 유명한 발언에는 예술은 한 시대, 한 사회를 반영한다는 뜻이 담겼습니다. 레닌은 그뿐 아니라 탁월한 예술은 시대의 본질을 꿰뚫고 있어 단지 사회를 그냥 반영하는 게 아니라 그 사회의 깊은 의미를 성취할 수 있다고 말합니다. 톨스토이의 위대한 소설들을 잘 읽으면 1905년 러시아 혁명의 진실을 이해할 수 있다는 뜻이지요.

'위대한 예술은 사회의 본질을 간파한다'는 이러한 주장을 흔히 '예술의 반영론' 혹은 '재현론'이라고 합니다. 반면, '예술은 사회를 반영하는 것이 아니라 생산한다'는 주장은 예술이라는 존재 자체가 갖는 사회적 실천의 의미를 강조합니다. 이러한 관점을 '예술의 생산론'이라고 합니다. 즉, 예술이 얼마나 사회 현실을 잘 반영했는가가 중요한 게 아니라 그 사회적 현실을 구성하는 생산관계에 어떻게 참여하는가가 더 중요한 것입니다. 예술의 생산론 관점에서 보면 예술이 얼마나 탁월하게 현실을 반영했는가는 그다지 중요하지 않습니다. 예술의 생산론은 예술의 위대한 재현보다는 새로운 생산양식을 만드는 예술의 기능과 역할을 더 중시합니다.

반영이냐 생산이냐, 재현이냐 표현이냐 하는 논쟁은 현대 예술 미학의 오랜 논쟁입니다. 1930년대 루카치와 브레히트로 대변되는 표현주의 논쟁이 대표적입니다. 예술과 사회의 관계는 오랫동안 이러한 예술 창작의 현실 재현과 생산이라는 패러다임 안에서 논의되어 왔습니다.

그러나 이 책에서 주로 다루고자 했던 예술과 사회의 관계는 이러한 전통적인 예술 미학 논쟁과는 거리가 멉니다. 이 책은 오히려 예술과 사회의 관계가 얼마나 불안정한지, 예술의 내적인 자기 역량이 얼마나 큰 위기를 맞았는지, 예술의 존재와 위상이 시대가 변화하면서 어떻게 변화하는지를 설명하고자 했습니다. 예술의 재현과 생산의 의미를 마음 편하게 논의하기에는 현재 예술의 장 안팎의 상황이 녹록지가 않습니다. 예술의 존재 자체가 매우 불투명하고, 예술이 사회 속에 놓인 위치가 매우 유동적인 것이 현재 예술이 처한 솔직한 상태가 아닌가 합니다.

　　예술이 사회와 맺는 관계를 논의할 때, 예술의 존재를 너무 자명하게 생각하지는 말자는 것이 이 책이 갖는 또 다른 문제의식입니다. 사회는 변화해도 예술의 존재는 변하지 않는다는 것은 또 다른 관념론일 수 있습니다. 예술과 사회의 관계는 예술이 변화 가능한 사회적 존재라는 기본 인식에서 출발합니다. 예술의 사회적 존재는 사회 안에 위치한 예술의 모습을 성찰할 때 비로소 이해할 수 있습니다. 그래서 예술의 사회적 의미는 예술 노동과 예술 복지를 말하는 과정에서, 즉 예술의 존재론적인 위기와 위치를 말하는 과정에서 좀 더 분명하게 드러날 수 있다고 생각합니다. 또한 예술과 사회의 관계는 사회의 변동 양상에 따라 가변적이라는 점들은 '도시재생'과 '기술'이라는 키워드를 다룰 때 확인할 수 있었습니다. 예술이 검열이란 장치를 통해 너무도 쉽게 국가권력의 희생양이 될 수 있다는 점과, 반대로 이

러한 예술 검열과 사회적 재난에 맞서 예술이 사회적 투쟁의 중요한 매개가 될 수 있다는 것을 역사적 사례로 보여 줄 수 있었다는 점은 예술은 여전히 사회 안에 존재한다는 사실을 상기시켜 줍니다.

이 책은 또한 필자가 동시대 국지적 예술운동의 현장에서 보고 배우고 실천했던 내용들을 바탕으로 쓴 것이어서 새로운 관점에서 예술운동론이라고도 볼 수 있습니다. 예술 노동과 복지는 이전 시대 '역사적 예술운동'이 다루지 않았던 내용입니다. 문화적 도시재생과 사회적 재난에 개입하는 예술행동도 개인저으로는 '동시대 네술운동'의 숭요한 실천 지점이라고 생각합니다. 예술의 거버넌스 문제도 지역 예술운동의 중요한 쟁점입니다. 그런 점에서 이 책은 2010년에 쓴 《대안문화의 형성》의 후속 작업입니다.

다른 한편으로 이 책은 예술의 공공 지원을 담당하는 중앙 정부와 지방자치단체의 예술 정책 담당자에게 말 걸고 싶은 내용으로 일종의 가상 대화록의 의미를 가집니다. 이 책에서 다룬 예술과 노동, 복지, 도시재생, 시간, 검열, 행동, 기술, 거버넌스와 같은 키워드는 최근 예술 정책 영역에서 가장 많은 관심을 갖고 있는 것들이기 때문에, 대안적인 예술 정책의 비전을 고민하는 문화 관료에게도 좋은 정책 텍스트가 되었으면 하는 바람입니다. 특히, 촛불 시민혁명과 대통령 탄핵이라는 정치적 격변을 겪고 탄생한 새로운 정부가 민간 위원들과 함께 블랙리스트의 실체를 규명하고, 국가 문화 정책의 새로운 비전을 만드는 시기에 이 책이 나오게 된 터라 문화 정

책을 연구하고 집행하는 당사자에게 이 책이 유익한 정보를 제공해 주었으면 합니다.

이 책이 예술의 사회적 의미를 곰곰이 생각해 볼 수 있는 8가지 키워드를 완벽하게 설명한다고는 결코 생각하지 않습니다. 예술과 사회의 관계, 사회 속 예술의 위상과 위치를 다룬 이 책이 예술 미학의 이론적 깊이를 갖추지 않은 것도 분명합니다. 다만, 지금 우리 시대에 예술이 어떤 사회적 의미를 가지는지, 사회적 관계의 변화 속에서 예술은 어떤 위상을 가져야 하는지를 좀 더 많은 분에게 알리고 싶은 속내이긴 합니다.

이 책에서 다룬 키워드들이 시간이 한참 지나고 나서도 여전히 실효성이 있을지는 모르겠지만, 적어도 지금 우리 시대의 예술을 이해하는 데 있어서 우리가 고민해야 하는 주제를 다루었다고 생각합니다. 예술은 언제나 이미 사회적 존재이자 사회적 관계 속에서 그 의미를 생성한다는 점을 마지막으로 강조하고 싶습니다.

미주

1장 예술과 노동

1 Arvon, H., 1970, *L'esthétique marxiste*, 오병남·이창환 옮김, 1981, 《마르크스주의와 예술: 역사적 전개와 그 한계》, 서광사, 168~169쪽.

2 Marx, K., 1932, *Ökonomisch-philosophische Manuskripte aus dem Jahre 1844*, 김태경 옮김, 1992, 《경제학-철학 수고》, 이론과실천, 54쪽.

3 위의 책, 55쪽.

4 위의 책, 58쪽.

5 위의 책, 58쪽.

6 위의 책, 59쪽.

7 위의 책, 59쪽.

8 Marx, K. & Engels, F., 1932, *Die deutsche Ideologie*, 김대웅 옮김, 1989, 《독일 이데올로기》, 두레, 233쪽.

9 Negri, A., 2009, *Art et multitude: Neuf lettres sur l'art*, 심세광 옮김, 2010, 《예술과 다중: 예술에 대한 아홉 편의 서신》, 갈무리, 38쪽.

10 위의 책, 38쪽.

11 위의 책, 38쪽.

12 김미경, 2015.3.16., "'고사위기' 대학로 소극장 실태봤더니…", 〈이데일리〉, URL: http://www.edaily.co.kr/news/news_detail.asp?newsId=01210326609303976 & mediaCodeNo=257&OutLnkChk=Y

13 심보선, 2015, "저항으로서의 인디음악", 〈서브컬처: 성난 젊음 라운드 테이블〉 자료집, 서울시립미술관.

14 Zukin, S., 2010, *Naked city: The death and life of authentic urban places*, 민유기 옮김, 2015, 《무방비 도시: 정통적 도시공간들의 죽음과 삶》, 국토연구원, 31~32쪽.

15 Pasquinelli, M., 2008, *Animal spirits: A bestiary of the commons*, 서창현, 2013, 《동물혼》, 갈무리, 241쪽.

16 Ley, D., 2003, "Artists, Aestheticisation and the Field of Gentrification",

Urban Studies, 40(12), pp. 2527-2544(재인용: 신현준, 2015, "젠트리피케이션, 창의적 하층계급 생존정치", 〈서브컬처: 성난 젊음 라운드 테이블〉 자료집, 서울시립미술관).

17 임동근, 2015, "주.상.녹.공.: 도시의 팽창과 용도", 〈서브컬처: 성난 젊음〉 라운드테이블 자료집, 서울시립미술관.

18 김혜진, 2015, 《비정규 사회: 불안정한 우리의 삶과 노동을 넘어》, 후마니타스, 26쪽.

19 위의 책, 13쪽.

20 Alexander, V. D., 2003, *Sociology of the arts: Exploring fine and popular forms*, 최샛별·한준·김은하 옮김, 2010, 《예술사회학: 순수예술에서 대중예술까지》, 살림출판사.

21 김혜진, 2015, 앞의 책, 36쪽.

22 한윤형·최태섭·김정근, 2011, 《열정은 어떻게 노동이 되는가: 한국 사회를 움직이는 새로운 명령》, 웅진지식하우스.

23 Abbing, H., 2002, *Why are artists poor?: The exceptional economy of the arts*, 박세연 옮김, 2009, "6장 구조적인 빈곤", 《왜 예술가는 가난해야 할까: 예술경제의 패러독스》, 21세기북스.

24 크리스 맨슈어·줄리아 브라이언 윌슨, 2014, "예술의 노동점유: 줄리아 브라이언 윌슨과의 인터뷰", 최영숙·서동진 외 지음, 《공공도큐멘트 3: 다들 만들고 계십니까?》, 미디어버스 〈플래티퍼스 리뷰(Platypus Review)〉 45호(2012년 4월)에 실린 인터뷰.

25 위의 책, 179쪽.

26 위의 책, 183쪽.

27 위의 책, 172쪽.

28 김정헌·안규철·윤범모·임옥상 엮음, 2012, 《정치적인 것을 넘어서: 현실과 발언 30년》, 현실문화, 20쪽.

29 이동연, 2015.11.10., "예술가여, 검열을 두려워 말라", 〈경향신문〉, URL: http://news.khan.co.kr/kh_news/khan_art_view.html?artid=201511102056545&code=990100

30 이동연, 2017, "블랙리스트와 유신의 종말", 〈문화/과학〉, 통권 제89호(봄호), 26~52쪽.

31 이동연, 2013, "문화적 어소시에이션과 생산자–소비자 연합 문화운동의 전망", 〈문화/과학〉, 통권 제73호(봄호), 27~66쪽.

2장 예술과 복지

1 캐슬린 김, 2013, 《예술법: 문화 융합 시대에 예술계 종사자를 위한 가이드》, 학고재, 37쪽.

2 위의 책, 38쪽

3 한국노동연구원이 발간한 〈예술인 고용보험 적용을 위한 연구〉(2014)[연구책임자: 안주엽(한국노동연구원 선임연구위원), 참여연구자: 황준욱(소수연구원 대표)]의 제3장 "프랑스의 엥테르미탕 실업 지원 체계"를 바탕으로 정리.

4 a-n The Artists Information Company, 2014, *Paying artists: Securing a future for visual arts in the UK*, URL: www.payingartists.org.uk

5 장지연, 2104, "공연예술계 노동실태: 사적 갈등에서 제도 개선으로", 국정감사 자료집 《공연예술인의 노동환경 실태파악 및 제도개선방안》, 배재정 의원실, 17~19쪽.

6 위의 책, 20쪽.

3장 예술과 도시재생

1 강내희, 2016.7.18., "'공간 고급화'의 이익을 공유하라", 〈한겨레신문〉.

2 Centre for Urban Studies & Glass, R., 1964, *London: Aspects of change*, MacGibbon & Kee.

3 신현준·이기웅, 2016, "서울의 센트리피케이션, 그리고 개발주의 이후의 도시", 성공회대학교 동아시아연구소 기획, 신현준·이기웅 엮음, 《서울, 젠트리피케이션을 말하다》, 푸른숲, 29쪽.

4 위의 글, 29쪽.

5 온영태, 2013, "서론: 새로운 도시재생의 구상", 도시재생사업단 엮음, 《새로운 도시재생의 구상: 한국형 도시재생을 위한 법제 연구》, 한울, 10쪽.

6 대한국토·도시계획학회 엮음, 2015, 《도시재생》, 보성각, 17쪽.

7 이영범, 2013, "지속 가능한 근린재생형 도시재생 사업의 운영 방식", 도시재생사업단 엮음, 《새로운 도시재생의 구상: 한국형 도시재생을 위한 법제 연구》, 한울, 233~234쪽.

8 이동연, 2015, "예술노동의 권리와 사회적 자본 형성을 위한 예술행동", 〈문화/과학〉, 통권 제84호(겨울호), 62~104쪽.

9 김진성, 2012, "영국 게이츠헤드의 도시재생: 도시 마케팅을 통해 변신한 문화·예술 도시 게이츠헤드", 도시재생사업단 엮음, 《역사와 문화를 활용한 도시재생 이야기: 세계의 역사·문화 도시재생 사례》, 한울, 288~289쪽.

10 최선, 2014, 《창조도시 요코하마와 뱅크아트 1929》, 수르, 15~16쪽.

11 Florida, R. L., 2004, *Cities and the creative class*, 이원호·이종호·서민철 옮김, 2008, 《도시와 창조 계급: 창조 경제 시대의 도시 발전 전략》, 푸른길, 64~65쪽.

12 오마이뉴스 특별취재팀, 2013, 《마을의 귀환: 대안적 삶을 꿈꾸는 도시공동체 현장에 가다》, 오마이북, 113쪽.

13 위의 책, 211쪽.

14 곽노완, 2016, "도시공유지의 사유화와 도시의 양극화", 서울시립대 도시인문학연구소 주최 국제심포지엄(2016년 12월 13~14일) 자료집.

15 Harvey, D., 2013, *Rebel cities: From the right to the city to the urban revolution*, 한상연 옮김, 2014, 《반란의 도시: 도시에 대한 권리에서 점령운동까지》, 에이도스.

16 조성찬, 2015, 《상생도시: 토지가치 공유와 도시 재생》, 알트, 25~26쪽.

17 위의 책, 292쪽.

18 최소연, 2016, "테이크아웃드로잉, 희생으로서의 예술", 〈문화/과학〉, 통권 85호(봄호), 264~290쪽.

19 신현준, 2016, "한남동: 낯선 사람들이 만든 공동체", 성공회대학교 동아시아연구소 기획, 신현준·이기웅 엮음, 《서울, 젠트리피케이션을 말하다》, 푸른숲, 299쪽.

20 위의 글, 299쪽.

21 박성태, 2016, "환대의 공간 그리고 여정", 테이크아웃드로잉, 《한남포럼》, 테이크아웃드로잉, 120~121쪽.

22 김현경, 2016, "소유권과 환대의 권리/의무", 테이크아웃드로잉, 《한남포럼》, 테이크아웃드로잉, 114쪽.

23 윤승중, 1994, "세운상가 아파트 이야기", 〈건축〉, 38권 7호, 15쪽.

24 이동연, 2010, "세운상가의 근대적 욕망: 한국적 아케이드 프로젝트의 변형과 굴절", 《문화자본의 시대: 한국 문화자본의 형성 원리》, 문화과학사.

25 이동연, 2014, "동아시아 전자상가와 디지털 문화형성에 대한 비교연구", 《한국·일본·대만·홍콩 전자상가와 아시아 디지털 문화형성》, 아시아문화의 전당 아시아문화정보원 지원 연구과제 자료집.

26 정승호, 2016.1.28., "세운상가의 부활, '다시·세운 프로젝트' 첫 삽", 〈한국경제〉.

4장 예술과 시간

1 Deleuze, G., 1968, *Différence et répétition*, 김상환 옮김, 2004, 《차이와 반복》, 민음사, 67쪽.

2 위의 책, 68~69쪽.

3 Joyce, J., 1916, *A Portrait of the Artist as a Young Man*, 성은애 옮김, 2011, 《젊은 예술가의 초상》, 열린책들.

4 Deleuze, G., 1981, *Francis Bacon logique de la sensation*, 하태환 옮김, 2008, 《감각의 논리》, 민음사, 34쪽.

5 Deleuze, G., 1964, *Proust et les signes*, 서동욱·이충민 옮김, 1997, 《프루스트와 기호들》, 민음사, 19쪽.

6 위의 책, 21~22쪽.

7 위의 책, 22~23쪽.

8 위의 책, 69쪽.

9 위의 책, 69쪽.

5장 예술과 검열

1 Pierrat, E. & Chapaux, B., 2008, *Le livre noir de la censure*, 권지현 옮김, 2012, 《검열에 관한 검은책》, 알마.

2 김성민, 2012.1.7., "열혈초등학교, 이 폭력 웹툰을 아십니까", 〈조선일보〉

3 이동연, 2017, "블랙리스트와 유신의 종말", 〈문화/과학〉, 통권 제89호(봄호), 26~52쪽.

6장 예술과 행동

1 신유아, 2017.07.24., "포크레인의 변신은 무죄, 기륭전자분회투쟁 1895일 그리고…", 문화빵, URL: http://www.culturalaction.org/culturebbang/?p=1758

2 이원재, 2016, "예술행동을 둘러싼 사회적 실천과 연대", 이동연·고정갑희·박영균 외, 《좌파가 미래를 설계하는 방법》, 문화과학사.

3 Verson, J., 2007, "Why we need cultural activism", Trapese Collective Ed., *Do it yourself: A handbook for changing our world*, Pluto Press.

4 Debord, G., 2013, *La société du spectacle*, 피터 마샬, "기 드보르와 상황주의자들", 이경숙 옮김, 1996, 《스펙타클의 사회》, 현실문화, 178쪽.

5 강내희, 2008, "의림과 시적 정의, 또는 사회미학과 코뮌주의", 〈문화/과학〉, 통권 제53호(봄호), 27쪽.

6 위의 글, 48쪽.

7 Rancière, J., 2009, "The aesthetic dimension: Aesthetics, politics,

knowledge", *Critical Inquiry*, 36(1), p. 9.

8 위의 글, p. 9.

9 위의 글, p. 8.

10 위의 글, p. 9.

11 Rancière, J., 2000, *Le partage du sensible: Esthétique et politique*, 오윤성 옮김, 2008, 《감성의 분할: 미학과 정치》, 도서출판b, 14~15쪽.

12 Rancière, J., 2004, *Malaise dans l'esthétique*, 주형일 옮김, 2008, 《미학 안의 불편함》, 인간사랑, 55쪽.

13 Rancière, J., 2000, 앞의 책, 22~23쪽.

14 Guattari, F. & Negri, A., 1985, *Les nouveaux espaces de liberté*;, 이원영 옮김, 1995, 《자유의 새로운 공간》, 갈무리, 89쪽.

15 Hardt, M. & Negri, A., 2009, *Commonwealth*, 정남영·윤영광 옮김, 2014, 《공통체: 자본과 국가 너머의 세상》, 사월의책, 104쪽.

16 위의 책, 사월의책, 106쪽.

17 이원재, 2016, "예술행동을 둘러싼 사회적 실천과 연대", 이동연·고정갑희·박영균 외, 《좌파가 미래를 설계하는 방법》, 문화과학사.

18 임인자, 2016, "'광화문 노숙' 예술인들이 안쓰럽지 않은 이유", 오마이뉴스 10만인 클럽 리포트.

7장 예술과 기술

1 한국콘텐츠진흥원, 2012, 〈CT 인사이트〉, 12월호.

2 Danto, A. C., 1998, *After the end of art: Contemporary art and the pale of history*, 이성훈·김광우 옮김, 2004, 《예술의 종말 이후: 컨템퍼러리 미술과 역사의 울타리》, 미술문화.

3 Eco, U., 1962, *Opera aperta: Forma e indeterminazione nelle poetiche contemparanee*, 조형준 옮김, 2006, 《열린 예술작품》, 새물결출판사.

4 이동연, 2007, "예술교육의 패러다임의 전환과 새로운 실천 방향", 신정원·이영주·이동연·심광현·전규찬·임학순·홍성욱·홍성태, 《현대사회와 예술/교육》, 커뮤니케이션북스.

5 심혜련, 2006, 《사이버 스페이스 시대의 미학: 새로운 아름다움이 세상을 지배한다》, 살림, 127쪽.

6 Gere, C., 2002, *Digital culture*, 임산 옮김, 2006, 《디지털 문화: 튜링에서 네오까지》, 루비박스, 101쪽.

7 Ascott, R. Ed., 2005, *Technoetic arts: A journal of speculative research*, 이원곤 옮김, 2002, 《테크노에틱 아트》, 연세대학교 출판부, 53~54쪽.

8 홍성욱, 2017.8.22., "4차산업혁명은 정치적 유행어일 뿐", 〈연합뉴스〉.

9 Schwab, K., 2015, *The fourth industrial revolution*, 송경진 옮김, 2016, 《클라우스 슈밥의 제4차 산업혁명》, 새로운현재, 12~13쪽.

10 한국경제TV 산업팀, 2016, 《세상을 바꾸는 14가지 미래기술: 4차 산업 혁명》, 지식노마드, 13쪽.

11 위의 책, 61쪽.

12 위의 책, 81쪽.

13 위의 책, 85쪽.

14 위의 책, 79쪽.

15 Schwab, K., 2015, 앞의 책, 36~50쪽.

16 Brynjolfsson, E. & McAfee, A., 2014, *The second machine age: Work, progress, and prosperity in a time of brilliant technologies*, 이한음 옮김, 2014, 《제2의 기계시대: 인간과 기계의 공생이 시작된다》, 청림출판, 15~17쪽.

17 한국경제TV 산업팀, 2016, 앞의 책, 102~104쪽.

18 홍성욱, 2007, "과학과 예술: 그 수렴과 접점을 위한 역사적 시론", 홍성욱·김용석·이원곤·김동식·김진엽·송도영·하동환·아트센터 나비 엮음, 《예술, 과학과 만나다》, 이학사, 23쪽.

19 김용석, 2007, "예술과 과학: 그 공생과 갈등의 기원 그리고 전망", 홍성욱·김용석·이원곤·김동식·김진엽·송도영·하동환·아트센터 나비 엮음, 《예술, 과학과 만나다》, 이학사, 51쪽.

8장 예술과 거버넌스

1 이동연, 2017, "블랙리스트와 유신의 종말", 〈문화/과학〉, 통권 제89호(봄호), 47쪽.

2 이윤경, 2017.3.30., 〈문화·체육·관광 정책 중장기 아젠다〉, 국민 삶의 질 향상을 위한 문화체육관광 정책의 성찰과 향후 과제의 모색, 한국문화관광연구원.

3 김규정, 1998, 《행정학원론》, 법문사, 11~12쪽.

4 기획재정부, 2010, 시사경제용어사전, URL: http://terms.naver.com/entry.nhn?docId=300487&cid=43665&categoryId=43665

5 강준만 엮음, 2007, 《선샤인 논술사전》, 인물과사상사.

6 Google Wikipedia, URL: https://en.wikipedia.org/wiki/Governance

7 Foucault, M., 2004, *Naissance de la biopolitique: Cours au colláege de*

France(1978-1979), 오트르망 옮김, 2012, 《생명관리정치의 탄생 : 콜레주드프랑스 강의 1978~79년》, 난장, 24쪽.

8 강원재, 2017, "협치(거버넌스)에 기반한 문화정책의 혁신 전략", "문화정책의 대안모색을 위한 연속토론회" 4차 토론회, 《문화정책의 근본적 전환을 위한 혁신과제》 자료집, 47쪽.

9 이규석, 2017, "문화예술 지원구조의 혁신을 위한 정책과제들", 《새 정부의 문화정책 방향: 문화사회를 향한 정책과제》(2017년 6월) 자료집.

출처

1장 예술과 노동

2015, "예술노동의 권리와 사회적 자본 형성을 위한 예술행동", 〈문화/과학〉, 통권 제84호
(겨울호), 62~104쪽.

2장 예술과 복지

2013, "예술과 노동 사이: '예술인복지법'을 넘어선 예술인 복지", 〈시민과세계〉, 제22호,
262~274쪽.

2017, "기조발제: 문재인 정부의 예술인 복지정책 방향과 과제", 예술인 복지정책 종합토
론회(2017.11.15.), 문화체육관광부.

3장 예술과 도시재생

2017, "도시 젠트리피케이션과 '장소'로서의 문화생태-서울의 문화 로컬리티 사례들", 장
세용 외, 《사건, 정치의 토포스: 외부의 잠재성과 로컬리티》, 소명출판.

4장 예술과 시간

2016, "예술가에게 시간이란 무엇인가", 김경희 외, 《도시의 잃어버린 시간을 찾아서》, 서
울연구원.

5장 예술과 검열

2016, "검열에 저항하는 새로운 상상력", 〈연극평론〉, 80권(봄호), 19~23쪽.

2017, "블랙리스트와 유신의 종말", 〈문화/과학〉, 통권 제89호(봄호), 26~52쪽.

6장 예술과 행동

2016, "역사적 문화운동에서 광화문 캠핑촌 예술행동의 의미 읽기", 2016년 문화활동가대
회(2016.10.28.), 문화활동가대회 조직위원회.

7장 예술과 기술

2007, "예술교육의 패러다임 전환과 새로운 실천방향", 신정원 외, 《현대사회와 예술/교
육》, 커뮤니케이션북스.

2013, "예술에서 미디어까지-창조기술의 진화", 〈창조산업과 콘텐츠〉, 4월호, 18~23쪽.

2017, "서드라이프란 무엇인가?: 기술혁명 시대 개인의 라이프스타일에 관하여", 서드라
이프 연구모임 월례토론회(2017.5.24.), (사)문화사회연구소.

8장 예술과 거버넌스

2017, "발제: 새 정부 예술정책의 혁신에서 거버넌스의 의미와 실천", 새 정부 예술정책 토
론회 3차 예술정책 거버넌스 재정립(2017.7.17.), 문화체육관광부.